미학으로
명화 읽기

이 저서는 2020년 대한민국 교육부와 한국연구재단의 지원을 받아 수행된 연구임
(NRF-2020S1A5B5A17089499)

일곱 가지 미학 주제로
읽는 세계 명화

박연실 지음

미학으로
명화 읽기

이담북스

이 책은 미학의 7가지 주제로 세계 유수 명화를 보는 내용을 담았다.

미학의 7가지 주제는 모방론, 표현론, 합리론, 취미론, 형식론, 예술 정의 불가론, 제도론이다.

모방론에서부터 제도론까지의 미학 이론은 고전회화와 근대명화, 현대회화와 설치미술을 망라할 수 있는 이론적 스펙트럼이 있다. 필자는 대표적 미학이론 일곱 가지로 명화를 감상하며 해석할 수 있는 플랫폼을 마련하려는 목표가 있다. 각 챕터마다 한 주제를 논의하며 정리하는 가운데, 일관된 주장이 플랫폼의 형식 원리가 되어 세계 명화를 분류하며 논할 수 있을 것이다.

그런데 모방론과 합리론에 따른 회화는 고전주의 양식으로 외관을 이상적으로 재현한다는 공통성이 있어서 이성이 관할하는 양식이지만 전자는 모방의 미점을, 후자는 수학적 비례라는 점에 착상한다. 2300여 년을 지속해온 모방론에서는 그리스 철학자 플라톤과 아리스토텔레스의 미론의 차이를 통해서 그들이 밝힌 모방의 진정한 의미와 가치를 논의할 것이다. 플라톤은 아무리 모방을 잘한 그림이라도 그 원본에는 다가갈 수 없는 진리와의 간극에 주목한다. 즉 모방된 대상은 이데아의 그림자인 현상에 대한 모방이기 때문에 진리와는 3단계나 떨어진 거짓으로 본다. 그러나 아리스토텔레스는 모방된

대상은 현상의 모방을 넘어서 대상이 갖고 있는 지식이나 성격을 파악하지 않고서는 모방할 수 없기에 모방도 하나의 창조라는 개념으로 언급한다. 필자는 르네상스 시대의 화가인 보티첼리, 마사치오, 얀 반 에이크, 다빈치, 미켈란젤로, 라파엘로의 명화들로 모방론의 이론들을 살펴볼 것이다.

그러나 19세기에 발달한 사진술은 모방술이 예술의 충분조건이 되지 못하였으며, 점차 필요조건도 채워주지 못하게 되었음을 보인다. 아무리 모방을 잘해서 그려도 사진으로 촬영한 이미지보다 변별력이 낮아지기 때문이다. 그리하여 19세기 예술은 이제 겉모습의 재현이 아니라 내면의 감성을 끌어내는 표현론이 배턴을 이어받는다. 표현론에 적합한 예술은 낭만주의 회화다. 19세기 낭만주의 예술은 상상력을 통한 꿈, 신화, 신비, 환상, 불가해, 무한 등을 표현함으로써 현실세계를 거부하거나 이탈하며, 눈으로 볼 수 없는 정신세계를 보인다는 점에서 리얼리즘과 다르다. 또 감정을 중요시한다는 점에서 이성을 중요시하는 고전주의와 정신적 기제도 다르다. 표현주의 예술은 내면의 깊은 감정에 주목하기 때문에 '독창성(originality)'과 '심오함(profundity)'이 예술의 중요한 가치가 된다. 모방론이 위조나 복사, 베끼기를 통해 나올 수 있는 비슷한 것도 수용하는 것과는 다른 양상

이다.

감정(정서)을 전달하는 능력은 본능적이고 즉각적이다. 그런 본능적인 공감에 주목한 예술가가 톨스토이이고, 애매한 정서를 정신적으로 정리하는, 즉 감성의 이성화를 꾀하는 미학자가 콜링우드이다. 낭만주의 화가들로는 외젠 들라크루아와 테오도르 제리코, 요한 하인리히 퓨슬리, 윌리엄 터너, 반 고흐, 프랑수아 밀레 등을 예시하며 논의할 것이다.

17세기 대륙의 합리론자들이었던 데카르트, 라이프니츠, 스피노자는 자신들의 철학의 모델로 수학이란 학문을 이용하였다. 조형예술에 대한 언급을 많이 한 건 아니지만, 수학에 근거한 음악에 관하여 그들이 남긴 미학적 논리는 주목할 만하다. 음악은 수학의 예술이지만 조형예술 또한 비례개념을 통해서 볼 때 수학과 밀접한 분야다. 특히 플라톤은 비례를 중요한 이성의 산물로 보며, 조형 예술가들은 그 격률을 모방해야 한다고 했다. 합리론과 어우러지는 신고전주의 회화는 그리스, 로마, 르네상스 예술이 추구했던 질서와 비례, 조화로움을 계승하는 미술 양식이다. 신고전주의 예술가들은 불완전한 상태의 대상들을 이상적으로 모방함으로써 완전하게 그리는 것을 목표로 한다. 니콜라스 푸생을 선두로 자크 루이 다비드, 도미니크 앵그르, 윌리엄 부그

로, 알렉산더 카바날, 레옹 제롬 등의 작품 감상과 그 논의를 통해, 신고전주의 화풍이 단순한 구도와 붓 자국 없는 매끈한 화면, 절제된 표현을 특징으로 한다는 점을 논할 것이다.

18세기 취미론은 아름다움에 대한 판단을 주관의 쾌와 불쾌라는 감정으로 판단함을 알린다. 취미론자들인 샤프츠베리, 허치슨, 버크, 흄의 미론을 통해서 주관적인 취미의 육성이 훈련을 통해 얼마든지 가능할 수 있음을 알린다. 특히 흄이 내린 주관적인 취미의 기준은 주목할 만한데, 가령 '취미의 섬세함', '연습', '비교', '편견으로부터 벗어남', '좋은 감각'이 그렇다. 이제 아름다운 대상에 취미가 있는 사람이라면 흄의 의견대로 후천적인 훈련을 통해서 미술 전문가가 될 수 있음이 가능하다고 보게 된 것이다.

17세기 합리론을 통해서 밝힌 아름다움은, 대상이 갖는 객관적인 수학적 비례에 의해 감상자들이 절대적으로 따라야 하는 당위성을 지녔다. 하지만 18세기에 와서는 감상자들의 주관적인 감정, 즉 아름다움에 대한 태도가 대상이 갖는 절대적 형식 못지않게 중요하게 부각된다. 작품과 마주하는 감상자의 감정이 아름다운 대상을 판단하는 데 중요하게 부각되는 시기가 온 것이다. 취미론에 맞춘 화가들로서 로코코 미술을 대표하는 프랑수아 부셰, 프

라고나르, 북구 바로크 미술의 주역 요하네스 베르메르, 그를 존경했던 빌헬름 함메르쉬이의 작품들을 감상할 것이다. 또 현대회화의 시작을 알리는 인상주의 화가들의 작품을 보들레르의 언어를 통해서 논의하며 취미론적으로 감상하려 한다.

20세기 형식론을 논할 때 칸트의 영향력은 지대하다. 칸트의 합목적 형식이 부각되면서 고전주의 회화가 가지고 있던 형식의 내용이 없어지고, 형식 자체만이 남게 되었기 때문이다. 칸트가 말하는 '무목적 합목적성'에서 무목적성은 주관의 무관심성이라는 관조의 태도이며, 합목적성은 대상이 갖는 합리적 형식을 말한다. 이는 17세기의 합리론의 객관적 형식과 18세기 취미론의 주관적인 취미를 종합한 것이다. 이제 현대명화는 문학적인 네러티브가 없어지고, 2차원 형식의 전형을 알리는 점, 선, 면, 형, 색의 관계를 언급했던 클라이브 벨과 로저 프라이의 이론이 꽃을 피운다. 이후 납작함과 평면성을 간파했던 클레멘트 그린버그의 주장으로 추상파 예술가들의 작품을 볼 수 있게 되었다. 형식론에 입각한 화가들로는 근대주의를 알리는 마네, 모네, 세잔, 마티스를 위시로, 몬드리안, 칸딘스키, 말레비치, 피카소, 클리포드 스틸, 마크 로스코, 바넷 뉴먼의 작품들을 예시하며 감상할 것이다.

모리스 와이츠의 '예술 정의 불가론'은 동시대의 현대 예술인 설치물로 기발한 상상력과 실험성을 낳은 예술가들을 옹호하는 제도권에 이르렀다. 무한히 열려 있는 예술가의 예술적 창의성을 기존의 예술 개념이란 틀로 정의할 수 있겠는가? 그러나 예술을 정의할 수 없다고 해서 예술창작이 가능하지 않은 것은 아니다. 아서 단토는 예술의 종말론이란 이론을 통해서 지각적으로 구분하는 예술의 세계는 끝이 났다고 전한다. 즉 전통적인 네러티브를 표하는 예술의 역사는 끝이 났고, 예술가의 개념을 살펴야 한다는 의견을 보인다. 표현적 예술이 추구했던 독창성이나 심오함을 비웃기라도 하듯이, 가벼움, 너스레, 더러움이 예술 창작의 동기 발상이 되며, 그 주제 또한 아름다움(미)만이 아니라 '미적인 것'이란 다양한 주제를 품는다. 마르셀 뒤샹의 〈샘〉을 기화로 앤디 워홀, 클래스 올덴버그, 펠리스 곤잘레스, 피에로 만초니 등의 현대 미술이 밀려온다.

조지 디키의 제도론은 다다이즘이나 팝아트, 퍼포먼스 등의 현상들을 포괄하는 예술로 떠오르며, 제일 먼저 예술가 당사자가 자신의 작품에 '감상을 위한 후보'란 자격을 수여할 수 있게 한다. 이는 예술가의 특권이 어디까지 고공행진할 수 있는지 논의의 필요성을 준다. 제도론의 미학자 디키는 '예

술작품이란 예술 제도를 대표하는 사람들에 의해 감상을 위한 후보라는 지위를 인정받은 인공물'이라 말한다. 어떤 대상이 예술인지 아닌지는 이처럼 그 대상에 예술의 지위를 수여하는 자격이 있는 이들에 의해 결정된다. 볼티모어의 침팬지 베시의 그림과 인상주의 화가들의 작품, 그리고 뒤샹의 〈샘〉을 예시하면서 이를 논의할 것이다. 그러나 다양성과 창의성을 바탕으로 하는 예술을 엄격하고 규정적인 법률적 제도나 사회 제도와 비교할 때 예술 제도론의 결함은 비판받는다. 제도론은 예술이 법률적 제도나 사회적 제도보다 덜 엄격하고 덜 규정적이라는 점을 인정한다. 제도론은 예술의 느슨한 법칙에 대해 어떤 대상이 예술이 되는 경우는 기존 예술의 '반복'이거나 '확장'이거나 '거부' 중 하나라고 말한다.

그러나 21세기인 현재 제도론만이 예술창작의 주제는 아니다. 2만 3천여 년 전부터 면면히 진행되어 온 고전주의 예술을 위시하여 낭만주의, 형식주의 예술로 창작하는 예술가들도 얼마든지 사례를 찾아볼 수 있다. 다만 이전 주제들에서 새로운 주제로 개혁이 따랐던 것은, 기존 제도권 예술에 대한 반발과 반항이 낯선 예술에 대한 물꼬를 텄다는 것으로 인정해야 할 것이다. 현재 새로움만이 예술의 목표인 것처럼 듣도 보도 못한 기발한 창작의 예술이

우리의 시선을 잡는다. 그러나 어떤 새롭고 진기한 예술이든지 예술 정의 불가론과 제도권 예술이란 범주 안에 포함된다는 사실을 제시하면서 머리말의 인사를 대신하는 바이다.

1

모방론으로서 예술

『미학으로 명화 읽기』의 첫 번째 주제는 '모방론으로서 예술'이다.

'모방론으로서 예술'은 '예술이란 무엇인가?'란 물음의 답변 중에 가장 오랜 전통을 가진 예술 존재의 방식이다. 그리스 시대부터 19세기 신고전주의 시대 까지이니, 대략 2300년의 역사를 가진 셈이다. 알게 모르게 전통적인 미술에 익 숙해진 우리의 심미관은 현대 회화의 어떤 사례를 전통 회화와 은연중에 비교 하는 안목이 표출되어 "저것도 예술인가?" 혹은 "나도 저런 정도의 예술은 할 수 있겠어!"라는 불평 섞인 푸념을 내놓기도 한다.

플라톤 – 이데아의 모방

"예술은 모방이다"라고 하는 단서에서 추론할 수 있는 것은, 예술이 그 심오 한 영감이니 천재의 산물이니 하는 보통 사람들의 의식에서는 알 수 없는 19세 기 낭만적 세계가 알려지기 이전의, 평범한 일상에서 성실한 예술훈련을 통해

서 누구나 접근 가능한 세계임을 의식하게 한다. 가령, 입시예술에 대비하기 위하여 초심자가 화실에서 석고와 인체 데생을 훈련하거나, 유명 화가의 화집을 통해 명작을 흉내내며 임화 연습을 해봤을 수 있다. 그럴 때 만약 원본을 잘 모방하여 성실히 그리면 참 잘했다는 칭찬을 들을 수 있다. 그렇기에 이를 더욱 열심히 연습하며 훈련하곤 한다.

여기서 모방이란 단어는 재현(再現)과 동의어이며, 그리스 시대부터 전해오던 오래된 어휘다. 당시 모방은 미메시스(mimesis)로 불렸다.

미메시스에 대한 그리스의 두 철학자 플라톤과 아리스토텔레스의 생각은 그들의 철학만큼 의견의 차이를 나타내고 있다. 플라톤(B.C. 427-347)은 모방이라는 관점에서 예술이란 진리로부터 3단계나 떨어져 있으며, 따라서 진리와는 거리가 있는 것, 그럴듯한 눈속임으로 진실 같이 보이는 거짓이자 위선이며, 엉터리라고 일축한다. 가령 이상국가를 논하는『국가론(Politeia)』에서 침대를 예시하면서, 플라톤은 진리의 실체라고 주장하는 '이데아의 침대'와 목수의 침대, 그리고 화가가 그린 침대를 설명하고 있다. 화가가 그린 침대는 이데아의 침대에서 아이디어를 얻어 목수가 만든 현상의 침대를 다시 모방한 것, 즉 2단계의 모방이므로 이데아로부터 3단계나 멀어졌다고 설명한다. 따라서 모방하고자 하는 예술의 행위는 참된 실제의 세계와 대립하는, 보이는 현상의 세계를 모방한 조악한 위선이요, 예술가는 엉터리 모방자라고 주장한다(Platon, Politeia, 제10권, pp.542~545).

꼭 예술이 아니더라도, 일상에서 우리가 어떤 대상을 모방하는 것은 모방하려는 대상과 같아지고 싶다는 욕망이 작용하기 때문 아닌가? 그러나 아무리 모방을 잘한다 하더라도 모방하고자 하는 원본(original)의 참된 의미, 모자라지 않는 충만된 세계, 진짜 살아 있는 세계는 저기에 따로 있고, 예술은 그런 원본의 세계와 외적 방식으로 연관을 맺는다는 의미에서 흉내내기의 수준을 벗어날 수 없는 것은 아닌지 생각하게 된다. 그래서 예술이 예술 외적인 것과의 연관 속에 있다면, 그리고 그 연관이 외적인 것을 그대로 드러내는 모방의 관계라고 한다면, 예술은 모방하고자 하는 원본, 충만된 의미, 살아 있는 세계라는 실체와 비교했을 때 현격한 차이를 드러낼 수밖에 없다는 사실을 인정해야 할 것 같다.

그러나 아리스토텔레스가 "예술은 모방이다"라고 할 때, 그는 여기에 플라톤

▼ 그림 1 산드로 보티첼리, 비너스의 탄생, 1486, 175x278.5cm, 우피치 미술관

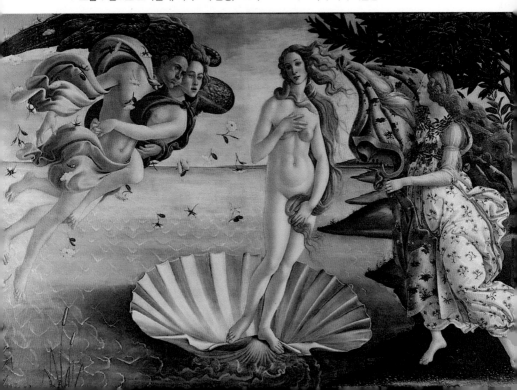

이 말한 외관의 모방을 뛰어넘어 대상에 대한 지식과 이해가 필요하다고 주장한다. 가령 아사로 죽어가는 백조를 연기하며 춤을 출 때, 백조의 슬픔을 지식으로서 알고 모방하는 무용가는 단지 외양의 모방만을 일삼는 무용가와 질적으로 다를 것이라고 보기 때문이다. 백조로 분한 무용가의 춤에서 백조의 감성을 기반으로 한 창작의 표현까지도 볼 수 있다는 것이다.

옆의 작품은 르네상스의 초창기 화가 산드로 보티첼리의 〈비너스의 탄생〉이다.

르네상스(Renaissance)는 다시 태어난다는 재생의 의미로서, 그리스·로마의 예술세계로 부활한다는 의미가 있다. 313년 밀라노 칙령이 발표되고, 4세기부터 14세기까지 유일신인 여호와 중심의 세계관이 중세 예술관의 절대적 근간을 이룬다. 인류는 여호와 중심의 세계관에서 섬기는 역할만 하였다. 르네상스는 중세기 천여 년 동안의 여호와 중심의 세계관에서 벗어나 인류에 대한 휴머니즘 사상을 복원하려는 것이었다. 그리스와 로마의 다신교 혹은 유일신인 여호와 성경의 내용이 인간적인 성정이나 인본성과 혼용된, 聖과 俗이 결합한 르네상스관이 예술작품에 녹아드는 것을 볼 수 있다.

〈비너스의 탄생〉은 아프로디테의 탄생설화를 바탕으로 산드로 보티첼리가 모방한 작품이다. 하늘의 신인 우라노스가 새로 태어난 자식들을 족족 잡아먹자 우라노스의 처이자 대지의 신인 가이아가 아들인 크로노스로 하여금 우라노스에게 복수할 것을 명한다. 이에 크로노스는 가이아의 자궁으로 들어가 아버지의 남근을 기다린다. 이윽고 우라노스의 남근이 가이아의 자궁에 들어오자

단칼에 우라노스의 남근을 거세하여 바다에 던진다. 키프로스 섬의 바다에 던져진 우라노스의 남근이 거품을 일으켰고, 그 위에서 탄생한 것이 아프로디테이다. 아프로디테(Aprodite)의 Apro는 거품을 뜻하는 그리스어다.

거품이 일고 있는 조가비 위에서 이미 인간적인 부끄러움을 드러낸 비너스 여신은 왼쪽에 있는 서풍의 신 제피로스의 입김에 따라 오른쪽으로 머리가 휘날리고 있다. 제피로스의 옆구리에 손을 두르고 나란히 날아오는 여자 친구는 클로리스인데, 입에서 분홍색 장미를 비너스를 향하여 뿜어내고 있다. 비너스는 목에서 한 번, 허리에서 한 번 꺾여 전체적으로 S자형으로 서 있으며, 왼쪽 다리는 몸의 중심 역할을 하는 지각의 형태이고, 오른쪽 다리는 왼쪽 다리를 받쳐주는 유각의 형태를 띠고 있다. 비너스의 인간적인 수줍음을 감싸주기 위해서 계절의 여신인 호라이가 가운을 들어 비너스에게 입히려고 양손을 상하로 펼치고 있다. 보티첼리는 이 그림을 후원한 메디치 가문의 문장을 호라이의 의상에 그렸다. 이는 후원자에 대한 감사의 표시를 만방에 알리는 격이 된 셈이다.

보티첼리는 '작은 술병'이란 뜻의 이태리어로 평소 술을 아주 좋아했다고 알려졌으며, 평생 독신으로 지냈고, 예술 후원자들의 신망을 유지하면서 섬세한 필치와 우아하고 유려한 선 중심의 예술세계를 묘사했다.

보티첼리의 이 작품은 그리스 신화의 내용을 모방했을 뿐 아니라, 그리스 시대였던 BC 4세기 프락시텔레스가 조각한 〈정숙한 비너스〉의 모습을 모방한 것

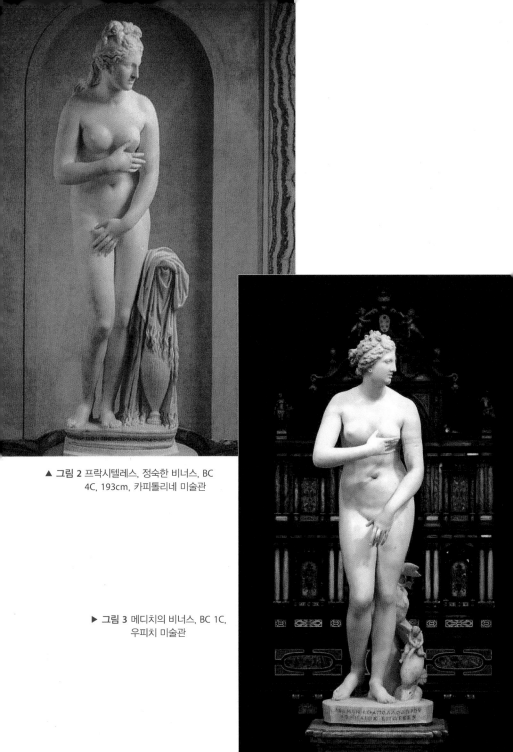

▲ 그림 2 프락시텔레스, 정숙한 비너스, BC
4C, 193cm, 카피톨리네 미술관

▶ 그림 3 메디치의 비너스, BC 1C,
우피치 미술관

이기도 했다. 이 비너스는 BC 1세기에 〈메디치의 비너스〉를 낳은 원형이기도 하다. 이렇게 르네상스 미술은 그리스 미술의 재생이자 재현에 중점을 둔 사례로 예시할 수 있다.

비너스는 배꼽을 중심으로 상체와 하체의 비례는 1:1.618이란 황금비례를 적용하고 있다. 얼굴에서는 양미간이 중심이며, 역시 머리끝 상과 턱의 아래까지 황금비례를 적용하였고, 얼굴은 신체의 10분의 1, 머리는 신체의 8분의 1이나 7분의 1의 척도를 나타낸다. 그리고 팔은 신체의 4분의 1 길이로 조형하였고, 발에서 무릎까지의 길이를 1로 하고, 무릎에서 배꼽까지는 1.618로 책정하였다. 이런 비례의 척도는 그리스 조각들의 대부분에 적용된 수치상의 비율이다.

플라톤은 『향연(symposium)』에서 소크라테스(Socrates)의 입을 통해 미를 사랑함을 배우는 올바른 방식을 이렇게 적고 있다(Platon, Symposium, 2015, pp.269~270).

1. 교육은 일찍부터 시작되어야 하고, 젊은이에게는 하나의 아름다운 신체를 사랑하는 것을 가르쳐야 한다.

2. 이 아름다운 신체는 다른 아름다운 신체들과 미를 공유하며, 따라서 어려서부터 육체를 가까이해야 한다. (미는 모든 아름다운 신체들을 사랑하는 데 대한 근거를 제공한다.)

3. 배우는 자는 영혼의 아름다움이 신체의 것보다 우월함을 깨닫게 된다.

4. 정신적 단계는 아름다운 행위들과 관습들을 사랑하는 것을 배우는 일이다.

이런 행동들은 하나의 공통적인 미를 갖는다.

5. 여러 종류의 지식들에서 미를 인지하게 된다.

6. 어떤 것에도 구현되어 있지 않은 미 자체를 경험하게 되고, 비시간적이고
비공간적인 절대적 미의 형상에로 이르게 된다.

6가지의 아름다움 중에 육체미는 조각가 및 화가들이 따라야 하는 시각적인
아름다움의 전형이다. 필자가 해석하기에 플라톤은 눈에 보이는 현상적 아름다
움 이면에 '영혼의 아름다움'과 '정신적인 아름다움'을 두고, 외형적인 모방 역
시 정신적인 모방에 그 원형이 있으므로 이 위계의 아름다움을 향해 노력해야
한다고 격려한 것 같다. 그리고 체육인과 군인들은 자신의 행위와 관습을 통해
영혼과 정신의 아름다움을 구현한다고 봄으로써, '지식'과 '미 자체의 절대적
아름다움'을 근본적인 것으로 이끌어내고 있다.

'예술은 모방이다'란 주제로 감상할 보티첼리의 다음 작품은 〈봄〉이다.

〈봄〉은 '위대한 자 로렌초'의 조카인 로렌초 디 피에르프란체스코 데 메디치
의 저택 침실의 침대 등받이 위에 걸려 있었는데, 막 결혼한 그를 위해 가문에
서 주문한 것으로 추정된다. 이 그림은 신혼의 한 쌍에게 전하는 결혼선물이었
다는 점에서 사랑의 송가로 해석된다.

화면의 중간에는 〈비너스의 탄생〉에서 보았던 비너스가 호라이가 건네준 의
상을 입고 관객을 바라보고 있으며, 서 있는 자세에서 다리의 중심이 되는 지각

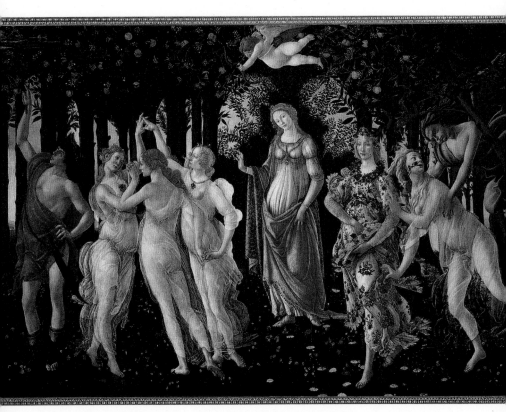

▲ 그림 4 산드로 보티첼리, 봄, 템페라, 1482, 203x314cm, 우피치 미술관

과 그 다리를 보조하는 유각의 위치가 선명하게 보인다. 오른쪽에는 바람의 신 제피로스가 지중해 인근 지역에 봄이 왔음을 알리는 서풍을 불고 있다. 제피로스의 손에 잡힌 여인은 봄의 요정 클로리스로, 입에서 장미꽃이 피어오른다. 이 요정은 바로 왼쪽에 화려한 꽃무늬 옷을 입고 서 있는 꽃의 여신 플로라로 변신한다. 학자에 따라서는 플로라가 봄의 여신인 프리마베라로 변한다고 해석하기도 한다. 어느 쪽으로 해석하든 제피로스가 입으로 분 바람이 꽃을 피우고, 봄을 시작하게 한다는 뜻에서 〈봄〉이란 제목을 띠었다.

플로라는 보티첼리가 마음으로만 흠모하던 여인, 시모네타 베스푸치를 모델로 하였다. 귀족 출신인 그녀는 피렌체의 부호 베스푸치가로 시집온 뒤에도 뛰어난 미모 때문에 염문이 끊이지 않는데, 줄리아노 데 메디치와 연인 관계를 유지했다고 한다. 보티첼리로서는 자신의 예술작품의 후원자가 되어준 메디치 가문의 실세와 관계하던 그녀를 먼발치에서 지켜볼 수밖에 없었으며, 자신의 연모를 이렇게 예술작품의 재현을 통해 승화시킨 것으로 보인다.

비너스의 머리 위에는 그녀의 아들인 큐피트가 삼미신 중 하나에게 화살을 겨누는 자세를 취하고 있다. 비너스를 보좌하는 아름다운 여신들인 삼미신은 유프로지네, 이글레이아, 탈레이아로, 속이 훤히 비치는 시스룩을 걸치고 있다.

삼미신 옆에는 어깨를 드러낸 채 붉은 천으로 상하 반신을 가리고 비행모와 비행신을 착용한 메리크리우스(헤르메스)가 카드케우스 지팡이로 새벽의 안개

를 걷어내고 있다. 배경에는 메디치가의 소유지인 오렌지 과수원이 펼쳐지고
있으며, 제피로스 곁에 서 있는 나무 두 개는 인물을 호위하듯이 아치 형태로
구부러져 있다. 그림에서 8명의 신들은 발끝으로 땅을 디디고 있어서 부유하는
듯한 유연함을 보여주고 있는데, 이는 보티첼리 그림의 특성으로 우아함을 조
장한다.

　　다음으로 감상할 작품은 〈수태고지〉이다.

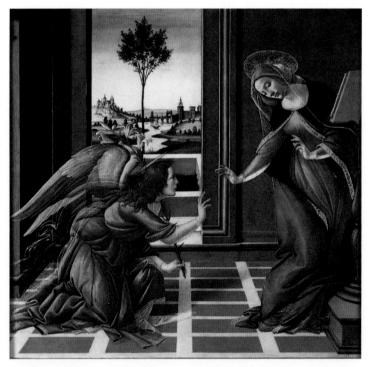

▲ 그림 5 산드로 보티첼리, 수태고지, 1489, 150x156cm, 우피치 미술관

서양의 많은 화가가 '하느님의 성령으로 마리아가 예수를 잉태하는 사건을 알리는' 수태고지를 명화로 남겼으며, 특히 보티첼리의 〈수태고지〉는 작가 특유의 섬세함과 우아함을 보여준다. 수태고지는 성모님의 내면의 상태에 따라 5단계로 표현된다. 보티첼리의 이 〈수태고지〉는 그중 첫 번째로, 가브리엘 천사의 출현에 마리아가 놀라워하며 당혹해하는 상태에 해당한다. 갑자기 나타난 천사에 놀라 두 손을 뻗어 경계하시는 성모님 앞에 막 날아든 대천사 가브리엘이 순결함을 상징하는 백합을 들고 몸을 낮추며 성모님을 진정시키고 있다. 그러면서 하느님의 말씀으로 순결한 채 예수님의 잉태한 사실을 알려주고 있다.

그림 배경으로는 이탈리아 북구의 너른 풍경이 펼쳐져 있으며, 바닥에 깐 카펫의 사다리형 무늬가 창문 밖 풍경의 원근감을 잘 받쳐주고 있다. 보티첼리의 특징인 명확한 윤곽선과 우아한 인물 구성이 잘 드러난 작품이다. 마리아의 의상도 전통적인 색상으로 붉은색 원피스와 푸른색의 망토가 자리를 잡았다.

이번에는 보티첼리의 작품 〈동방박사들의 경배〉를 보자.

〈동방박사들의 경배〉는 피렌체에 있는 산타마리아 노벨라 성당의 과스파레 델 라마 예배당 제단화로 주문 제작된 작품이다. 그림의 오른쪽 부서진 담 바로 앞, 하늘색 옷을 입고 손가락으로 보티첼리를 가리키는 인물이 바로 이 그림의 주문자인 과스파레 델 라마이다. 이 그림은 동방박사들이 예루살렘의 마굿간에서 태어난 아기 예수와 마리아를 찾아와 경배를 드리는 모습, 그리고 이들을 지켜보는 군중의 모습을 담고 있지만, 실제로는 메디치 가문에 대한 경배라고 보

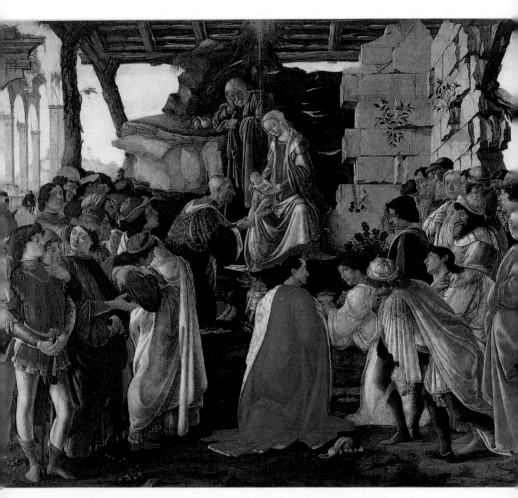

▲ 그림 6 산드로 보티첼리, 동방박사들의 경배, 1476, 111x134cm, 우피치 미술관

는 것이 나을 것이다. 과스파레 델 라마는 피렌체의 실세인 메디치 가문과의 친분을 그림을 통해 과시하는 한편, 메디치 가문에 대한 자신의 충심을 전하고자 이런 인물 구성으로 그림을 주문했을 것이다.

예수의 발치 아래 무릎을 꿇고 앉은 이는 가문의 수장인 코시모 데 메디치다. 그림 중앙에 붉은색 옷을 입고 앉은 이는 코시모의 아들이자 이 가문의 대를 잇게 되는 피에로 메디치이며, 바로 오른쪽은 피에로의 동생인 조반니다. 사실 이 그림이 완성될 무렵 코시모와 그의 아들들인 피에로, 조반니는 이미 사망한 뒤였다. 당시 메디치 가문은 로렌초 메디치가 이끌고 있었다. 피렌체인들로부터 '위대한 자'로 불리던 그는 화면 제일 왼쪽에 붉은색 옷을 입고 다소 거만한 자세로 서 있다. 그러나 몇몇 학자는 화면 오른쪽 무리 중 검은색 옷에 붉은색 천을 드리운 채 서 있는 남자를 로렌초 메디치로 보기도 한다. 어쨌거나 왼쪽에 거만한 자세로 서 있는 로렌초 뒤에는 할아버지 코시모 데 메디치가 세운 아카데미에서 고대 그리스를 연구하던 학자 조반니 피코 델라 미란돌라(1463-1494), 안젤로 폴리치아노(1454-1494) 등이 그려져 있다.

화면 가장 오른쪽에 서서 그림 밖 관객들과 눈을 맞추고 있는 노란색 옷의 남자는 보티첼리의 자화상으로 알려져 있다. 메디치 가문은 피렌체인들의 마음을 사로잡기 위한 이런저런 행사를 주도하곤 했는데, 그중에서도 1월 6일의 주현절 행사를 가장 성대하게 치렀다. 이날은 동방박사의 경배를 받음으로써 예수가 구세주임이 만천하에 선포된 날로 기념되었다.

다음 감상할 작품은 〈팔라스와 켄타우로스〉이다.

이 그림은 메디치 가문의 로렌초 디 피에르 프란체스코를 위해 그려진 것으로 전해지고 있다. 〈봄〉과 함께 〈팔라스와 켄타우로스〉는 피에르 프란체스코 데 메디치 저택에 걸려 있었다. 메디치 가문의 문장인 다이아몬드 문양과 감람나무가 팔라스 의상에 그려져 있다.

〈봄〉의 플로라와 마찬가지로, 보티첼리는 시모네타 베스푸치를 모델로 팔라스를 그렸다. 팔라스는 전쟁의 여신이자 지혜의 여신 미네르바(아테나)를 부르는 또 다른 이름이다.

그리스 · 로마 신화에는 전쟁을 주관하는 신으로 여신인 미네르바와 남신인 마르스(아레스)가 있다. 지혜로운 처녀신 미네르바는 주로 대화를 통한 협상, 즉 온건하고 이성적인 힘을 사용하고, 마르스는 무기, 즉 폭력을 사용하여 전쟁을 승리로 이끄는 남성적인 힘을 사용한다. 켄타우로스는 머리를 비롯한 상체는 사람이지만 하체는 말인 반인반수의 괴물로, 주체할 수 없는 동물적 욕정으로 가득한 존재다. 긴 창을 든 팔라스가 켄타우로스의 머리를 움켜잡은 것은 본능에 대한 이성의 승리를 나타내며, 플라토니즘이 잘 반영된 주제이다. 아테나는 자신의 신목인 올리브나무 가지로 만든 화환을 쓰고 있다.

이 그림은 위기에 처한 피렌체를 구해낸 로렌초 데 메디치를 칭송하기 위해 그린 것으로 본다. 우선 배경에 나폴리 항구가 보인다. 1478년에 로렌초 데 메디치는 교황과 모종의 협약을 하고, 피렌체를 위협하는 나폴리 왕을 군대나 경

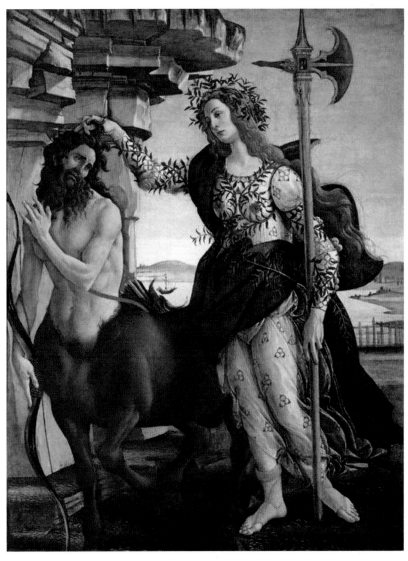

▲ 그림 7 보티첼리, 팔라스와 켄타우로스, 1480-1485, 207x148cm, 우피치 미술관

호원 없이 찾아갔다. 켄타우로스와 팔라스 사이로 보이는 작은 배는 로렌초가 그야말로 혈혈단신으로 나폴리 항구에 도착했을 당시를 떠올리게 한다. 로렌초 메디치는 약 석 달 동안 나폴리에 머물면서 협상을 벌여 결국 우호적인 관계를 이끌어냈다. 보티첼리는 메디치가의 정치적인 선전과 명성을 기리기 위해 배경에 나폴리를 향한 메디치 가문의 상징적인 배를 그린 것이다.

한편, 팔라스가 입고 있는 옷에는 올리브나무 모양과 함께 3개의 다이아몬드 반지가 짝을 이룬 문양이 그려져 있다. 이는 '신에 대한 사랑', 즉 '영원한 사랑'을 의미하며, 코시모 데 메디치와 로렌초 메디치가 주로 사용하던 가문의 문장을 모방한 것이다.

"예술은 모방이다"란 주제와 연관된 그리스 시대의 일화를 하나 소개한다. 그리스 당대에 라이벌이었던 화가 제욱시스(Zeuxis)와 파라시우스(Parassius)의 그림 경연대회 관련 에피소드다. 그리스 시대에 유명했던 두 화가는 그럴듯한 묘사력으로 당대에 타의 추종을 불허하는 예술가였다.

그림 경연대회가 있던 날, 제욱시스는 암컷 말 그림을 완성하고 심사를 받기 위하여 휘장을 걸었다. 그림에 암컷 말은 갈기를 휘날리며 뛰어오르는 동작으로 묘사되었다. 그런데, 갑자기 어디선가 와와 ~~ 말발굽 소리가 점점 가까이 들려왔다. 멀리서 제욱시스의 그림을 본 실제 수컷 말이었다. 먼지를 휘날리며 뛰어든 수컷 말은 캔버스 위에 그려진 암컷 말에 키스를 하고는 냅다 줄행랑을 쳤다. 실제 수컷 말이 그려진 암컷 말을 실제처럼 보고 키스했다는 것은 제욱시

스의 그림이 말의 눈을 속일만큼 잘 그려졌단 뜻이다.

어깨가 으쓱해진 제욱시스는 이제 파라시우스의 그림을 보자고 재촉하였다. 심사위원과 관중도 휘장을 걷어내기를 목놓아 외쳐댔다. 그러자 파라시우스가 말하길, "나는 휘장을 그렸노라." 심사위원과 관중들은 그가 그린 휘장을 진짜 휘장이라 보았고, 그 너머에 파라시우스가 그린 그림이 있을 거라 판단했던 것이다.

"내가 졌소. 나는 동물의 눈을 속였으나, 당신은 사람의 눈을 속였구려."

암컷 말을 그린 제욱시스도 뛰어났지만, 누구나 진짜라고 생각할 만큼 그럴싸한 휘장 그림을 그린 파라시우스는 그야말로 모방의 천재였던 것이다.

그러나 파라시우스가 그린 작품은 휘장처럼 보일 뿐 진짜 휘장이 아니듯, 그림은 진실이 아니라 진실처럼 보이는 엉터리라는 것이 플라톤의 입장이다. 뿐만 아니라 그는 문예로서의 시도 분별력이 없는 모방을 일삼는다고 비판한다. 시인 자신은 그 대상에 대해서 진정 알지도 못하면서 운율과 리듬으로 그럴듯하게 채색할 뿐이라는 것이다. 플라톤은 『이온(Ion)』에서 예술가들이 스스로 알지도 못하면서 아는 것처럼 행세하는 거짓말쟁이거나 무슨 말인지도 모르면서 어떤 광기에 의해 지껄이는 미치광이라는 딜레마적인 상황을 호메로스 음송대회에서 일등을 하고 의기양양하게 돌아오는 이온에게 적시하고 있다.

『일리아스(Illias)』와 『오디세이아(Odysseia)』를 쓴 그리스의 대표적 서사시인 호메로스를 보자. 호메로스는 자신의 작품에서 트로이 전쟁을 상세히 묘사하고

있다. 두 작품에서는 헥토르, 아킬레우스, 아가멤논 등 전쟁 영웅들의 화려한 전투 장면이 박진감 있게 펼쳐진다.

그런데 플라톤은 반문한다. 호메로스가 전쟁에 대해 많이 묘사하고 있지만, 그가 지휘하거나 조언함으로써 승리한 전쟁이 있는가? 없다. 호메로스가 전쟁을 승리로 이끌었다면 그리스 도시 공화국 곳곳에서 그를 총사령관으로 모셨을 것이다. 그런 나라가 있는가? 없다. 호메로스는 이리저리 떠돌며 시나 읊었을 뿐이다.

예술의 모방적 활동에 대한 플라톤의 두 번째 비판은 모방적 활동에는 분별력이 없다는 것이다. 분별력이라는 것은 그때그때 상황을 바르게 판단해 처리할 수 있는 능력을 말한다. 슬프거나 고통스러운 일이 생겼을 때는 어떻게 해야할까? 울거나 짜증을 내며 시간을 허비해서는 안 된다. 그것은 비이성적이고 분별력 없는 방식이다. 침착하게 해결 방안을 찾아 슬픔과 고통에서 벗어나는 것이 바람직하다. 이렇게 이성적이고 분별력 있는 방식에 익숙해지도록 자신을 단련시켜야 한다. 물론 현대극에서는 비이성적이고 분별력이 없는 감성 중심의 극이 관람자들의 호기심을 자극해서 공존의 히트를 치기도 한다. 너무 이성적이고 분별력 있는 극은 '따분하다', '교과서적이다'라고 해서 관객들에게 외면당하기 일쑤고, 그래서 요즘은 이성보다는 감성 위주의 막장 드라마가 판을 치기도 한다.

'모방으로서 예술'이란 주제와 관련하여, 플라톤의 예술관에 호응하는 적합

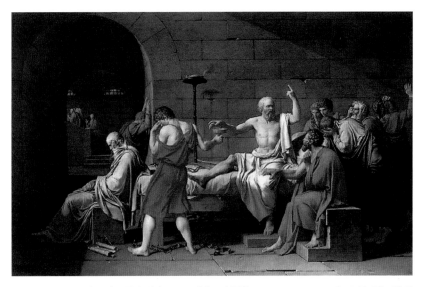

▲ 그림 8 자크 루이 다비드, 소크라테스의 죽음, 1787, 197x130cm, 메트로폴리탄 미술관

한 작품으로는 아마 자크 루이 다비드의 〈소크라테스의 죽음〉을 꼽을 수 있을 것이다. 플라톤이 이 그림을 봤다면, 긍정적으로 고개를 끄덕였을 거라고 생각한다.

이 그림은 신고전주의 양식을 통해 그리스 고전주의 문화로 환원하려는 의도를 보인다. 소크라테스는 아테네 청년들을 타락시키고 나라가 인정하는 신들을 부정했으며, 다이몬이란 신을 섬겼다는 죄목으로 고발당했다. 특히 아니토스와 밀레토스, 리콘이 그를 고발하였다(Platon, 소크라테스의 변명, 2008, p.31). 그러나 소크라테스는 자신이 믿는 신관을 일관적으로 주창하면서도, 국가의 제도권인 법에 대해서 순종하는 자세를 보인다. 즉 "악법도 법"으로 인정하며, 자신이

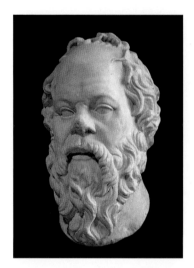

▲ 그림 9 리시포스의 황동조각을 로마 시대에 모작한 소크라테스의 두상

형장의 이슬로 사라져 아테네시가 평화로워진다면 사약을 달게 받을 수 있다는 이성적 판단으로 법을 준수하고 있다. 내면의 소크라테스는 국가의 뜻에 따르기보다 신의 뜻, 즉 자신이 믿고 있는 정의의 원칙에 따라 행동하고 선언한 것이다.

그림에서 소크라테스의 의연한 태도와 제스처는 비관적인 슬픔을 표현하고 있는 6명의 제자들과 확연히 다르다. 그림에는 소크라테스의 정강이에 손을 올린 크리톤(Criton)과 침대 발치에 앉아 있는 플라톤이 보인다. 이 포즈는 영국 작가 리처드슨의 소설에서 다비드가 영감을 받은 것이라고 한다. 소크라테스의 절친한 동료 크리톤은 죽음의 문턱에서 소크라테스를 구제하여 타지로 보낼 요량으로 그를 데리러 왔지만, 소크라테스가 의연하게 죽음을 받아들이려 하자 그를 열심히 설득하고 있다.

소크라테스는 왼손을 들어 천국을 가리키고 있다. 이 제스처는 소크라테스의 참된 진실을 상징하는 것으로 신에 대한 경외와 죽음을 향한 그의 태도를 담고 있다. 이 포즈는 라파엘로의 〈아테네 학당〉의 중앙 장면에 보이는 플라톤의 제스처에서 영향을 받은 것으로 본다.

그리고 다비드가 그린 소크라테스의 용모는 그리스 시대의 리시포스가 조각한 황동상을 카피했던 1세기 로마 시대 조각상을 모방했을 것이다.

플라톤은, 사실은 아니지만 그럴싸한 공간으로 보이게 했던 선원근법의 창시자 마사치오의 작품을 생전에 보았으면, 아마 혀를 찼을 것이다. 레오나르도 다빈치가 개발한 스푸마토 기법 혹은 키아로스쿠로 등, 그럴싸한 눈속임(trompe l'oeil)에 일조하는 공기 원근법 작품을 봐도 그랬을 것이다. 마사치오와 다빈치의 과학적 원근법은 2차원 평면을 3차원의 공간인 것처럼 그리는 모방의 방법론이다.

다음 작품은 르네상스 시대에 건축가로 알려진 마사치오의 〈성 삼위일체〉이다. 성부인 하느님과 성자인 예수님, 그리고 성령인 비둘기의 아이콘이 잘 묘사되어 있다. 십자가 위에 돌아가신 예수를 향해 손가락으로 가리키는 청색 가운을 입은 여인은 마리아로, 그녀의 시선은 우리를 바라보며 마치 연극적인 제스처로 포즈를 취하고 있다. 그 옆은 세례 요한이다. 그림의 정면에서 가장 가까운 두 사람은 이 그림의 주문자이다. 우리 시선의 높이는 그 사람들과 같다. 그들 아래에 관이 놓여 있는데, 그 위에는 "나도 한때 그대와 같았노라. 그대도 지금의 나와 같아지리라"는 문구가 적혀 있다. 이는 현세에 아무리 행복해도 누구나 언젠가는 죽음의 길로 들어선다는 것을 예고하는 격언이다.

건축가인 마사치오에게 2차원 도면에 그린 건축 설계는 공간감의 잣대로서 선원근법을 꼭 필요로 했을 것으로 보인다. 그의 이런 관례는 회화에서도 선원

근법으로 묘사된다. 궁륭 밑에서 양손으로 예수의 어깨를 짚고 있는 하느님은

가장 먼 원경에 있다. 예수 상은 그다음으로 멀리 있고, 이어 마리아와 요한 상

이 나오며, 마지막으로 이 그림의 후원자가 가장 가까운 근경에 있다. 이들의 지

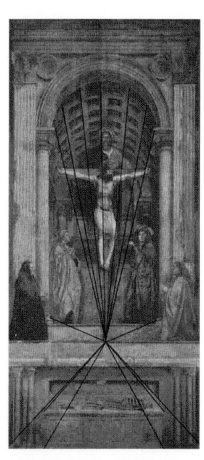

▲ 그림 10 마사치오, 성 삼위일체, 1427, 프레스
코, 667x317cm, 산타마리아 노벨라

▲ 그림 11 마사치오의 성 삼위일체 원근법

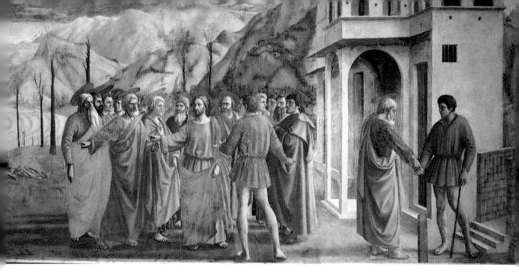

▲ 그림 12 마사치오, 성전세, 1425, 598x255cm, 산타마라아 델 카르미에 성당

표는 하느님의 머리 상단에 있는 궁륭의 무늬에 있다.

마사치오의 다음 작품으로 〈성전세〉를 보자.

예수님과 열두 제자는 가버나움을 통과하는 중이다. 갑자기 예수님과 열두 제자의 길을 막으며 나타난 세리가 통행세를 내라고 주문한다. 베드로는 세리의 주장을 거부하려고 나서는데, 예수는 우리가 성전세를 바칠 의무는 없지만 세리의 비위를 건드릴 필요도 없으니 이렇게 하라고 명한다. "저 바다에 가서 낚시를 던져 맨 먼저 낚인 고기를 잡아 입을 열어 보아라. 그 속에 한 스타테르짜리 은전이 들어 있을 터이니 그것을 꺼내어 내 몫과 네 몫으로 갖다 내어라."(마태복음 17:26-27) 베드로는 예수님이 시킨 대로 그렇게 하였다.

베드로는 그림에서 총 세 번 묘사된다. 그림의 중앙에서 그는 손짓으로 바닷가를 가리키며 "저 바다 말입니까?"라며 예수님의 명령을 확인하고 있다. 그림

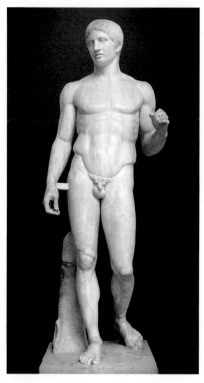

▲ 그림 13 폴리클레이토스, 도리포로스, BC
450, 나폴리 국립 고고학 박물관

왼쪽에서는 예수님의 명에 따라 바다에서 잡힌 첫 번째 고기의 아가미로부터 은전을 꺼내고 있고, 그림 오른쪽에서는 그렇게 꺼낸 은전을 세리에게 건네주고 있다. 한편, 세리는 예수님과 열두 제자를 가로막는 뒷모습과 베드로에게 은전을 받는 정면의 모습, 총 2번 묘사되어 있다.

성경의 이런 주제는 화가들 사이에서 좀처럼 그려지지 않는 내용이다. 아마도 이 작품은 당시 거론되던 교회의 세금 납부와 관련해 선택된 것으로 추정한다.

세리의 포즈는 폴리클레이토스가 조각한 〈도리포로스〉의 건장한 조각상을 모방하였다. 옆의 조각에서처럼 오른쪽 다리가 무게중심이 있는 지각이고, 왼쪽 다리는 그 지각을 보조해 주는 유각의 자세를 취하고 있기 때문이다. 그리스 조각의 형태는 회화의 인물을 그대로 모방한 원형인 셈이다. 이는 당시 육체의 아름다움에 대한 플라톤의 가르침을 잘 보여준다.

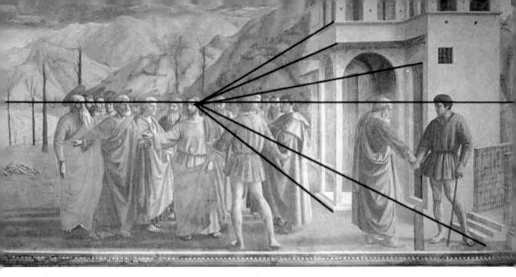

▲ 그림 14 마사치오, 성전세, 1425, 산타마라아 델 카르미에 성당, 선원근법

앞의 22쪽에서 제시한 것처럼, 플라톤은 『향연(*symposium*)』에서 소크라테스의
입을 빌려 미를 사랑함을 배우는 올바른 방식을 이렇게 적고 있다. "아름다운
신체는 다른 아름다운 신체들과 미를 공유하며, 따라서 어려서부터 육체를 가
까이해야 한다." 그리하여 미는 모든 아름다운 신체을 사랑하는 데 대한 근거를
제공한다고 함으로써 '건전한 정신에 건강한 육체가 깃든다'는 체육의 사랑을
보여준다.

그리스에서부터 유래한 올림픽 경기는 육체에 대한 사랑을 보여준다. 올림픽
제전에서 우승한 체육인들은 승리의 면류관을 쓰고 마차를 탄 채 아테네시를
드라이브한다. 경기의 승자는 고단한 일상 속 시민들에게 삶의 활력을 주며, 그
도시의 영웅이 된다. 이 승자들의 모습에서 마치 전쟁 영웅처럼 계몽적 정신을
일깨우는 교육적인 덕목을 읽을 수 있다.

마사치오의 〈성전세〉는 그가 창시하였던 선원근법에 따라 그린 작품이다. 예수님의 이마를 중심으로 인접한 건물의 사각 방향이 펼쳐지고 있다. 이는 건물의 공간감과 인물의 원근감을 통해 우리가 실제 살고 있는 풍경을 모방하고자 했던 예술가의 의지를 구현하고 있다.

다음은 네덜란드의 화가 얀 반 에이크의 〈아르놀피니의 결혼〉을 감상해보자.

그는 유화물감의 창시자로서 재료적인 측면에서 예술세계에 지대한 공헌을 하였으며, 회화의 내용 면에서도 영국의 라파엘 전파 화가들인 매독스 브라운과 홀맨 헌터의 작품에 귀감을 보인다.

작품에 등장한 아르놀피니는 당시 무역업으로 재산을 축적한 상인으로서, 그림은 아내와 결혼선서를 하고 있는 장면이다. 자신이 이룩한 부의 축적을 알리는 듯 값나가는 모피의상을 걸쳤으며, 아내 또한 화려하고 고급스러운 질감의 드레스로 멋을 냈다. 가정집에서 치러진 결혼선서지만 하느님의 자녀로서 신성한 분위기를 풍기는 미사용 베일을 썼고, 나막신은 한쪽에 단정하게 벗어 놓았으며, 침구도 정갈하게 정돈되었다.

전체적인 도상을 보면, 먼저 부부의 머리 위에 있는 샹들리에에 하나의 촛불이 켜진 것은 하느님을 가정에 모신다는 신앙의 의지를 드러내며, 그분의 지휘 아래 부부가 연을 맺겠다는 뜻으로 보인다. 발치에 있는 강아지는 결혼과 가정에 대한 충절을 나타낸다. 그들의 배경에는 하느님의 수난 과정을 10개 그림으로 새긴 둥근 거울이 있고, 거울 속에는 그들의 결혼식에 참여한 증인들이 반사

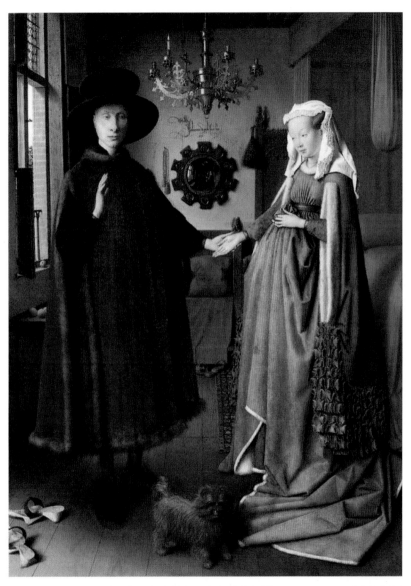

▲ 그림 **15** 얀 반 에이크, 아르놀피니의 결혼, 1434, 82x60cm, 내셔널 갤러리

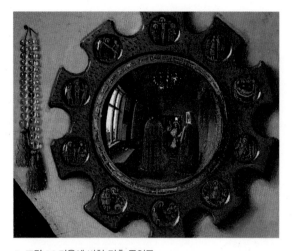

▲ 그림 16 거울에 비친 결혼 증인들

되어 보인다. 그러니까 이 그림을 보는 관람자들과 같은 시선이다. 거울 옆에는 하느님을 향한 정절을 뜻하는 수정으로 만든 묵주가 걸려 있다. 아르놀피니 뒤에는 오렌지가 4개 보이는데, 당시 르네상스 시기에는 오렌지가 상당히 비싼 과일이어서 아르놀피니의 재력을 짐작하게 한다.

얀 반 에이크의 작품은 디테일한 붓의 터치로 섬세하고 세밀한 필법을 자랑한다. 이는 관람자에게 정확하고 명료한 감정을 전달하며, 선명한 이성적 화풍을 동시에 보도록 한다.

다음은 〈재상 니콜라 롤랭과 성모자상〉을 살펴보자.

그림을 주문한 주인공 롤랭은 이 그림을 통해 세속에서의 성공과는 반대로 자신의 삶 속에서 저지른 죄과를 참회하고자 했다. 또한 이를 좀 더 영적인 삶을 추구하려는 상징으로 삼고 싶어 했다고 전해진다. 여전히 바닥은 값비싼 대리석이고, 롤랭이 입고 있는 옷부터 마리아의 옷과 관, 그리고 아기 예수가 들

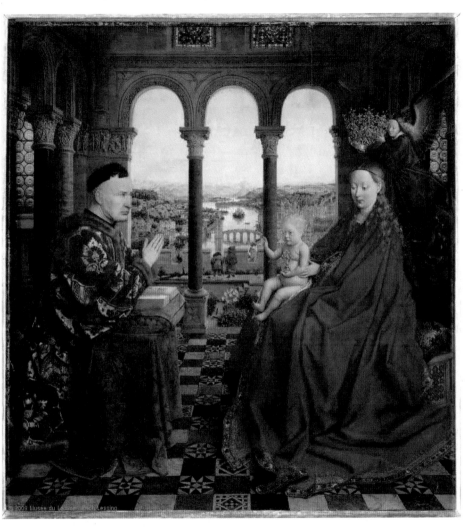

▲ **그림 17** 얀 반 에이크, 재상 니콜라 롤랭과 성모자상, 1437, 66x62cm, 루브르 박물관

고 있는 크리스털 십자가에 이르기까지 화려한 장신구들로 가득하다. 어쨌든 롤랭은 60세가 넘는 나이에 종교의 힘을 빌려 자신의 생애를 반성하고 속죄하는 자세를 가지려 했다고 한다. 즉 이 작품은 15세기 부르고뉴 공국을 세계 강국으로 만든 외교관이자 정치인이었던 재상 니콜라 롤랭의 종교 고백적인 회화라 할 수 있다. 봉헌자가 성모 마리아와 아기 예수를 거의 대등하게 마주 보도록 하나의 장면에 그려지고, 그것이 많은 사람이 드나드는 성당에 걸릴 수 있었단 사실은 롤랭의 신앙심뿐만 아니라 그가 지녔던 높은 사회적 위상을 나타낸다.

3개의 아치 궁륭 뒤에 있는 풍경 중간에는 다리가 그려져 있다. 이는 현세에서 내세의 세계에 도달함을 보여주며, 신앙의 성공과 종교적 교훈을 담고 있다.

안 반 에이크가 이 작품에서 세속인과 성인을 한 화면에 나란히 그릴 수 있었던 것은 르네상스 문화가 낳은 성과라고 본다. 아울러 이 그림의 주제로 반성하며 회개하는 자세는 이성이 관장한 철학 없이는 불가능하다고 본다.

아리스토텔레스 – 선택과 집중의 예술, 카타르시스

아리스토텔레스(B.C. 384-322)는 모방에 관한 생각을 주로 그의 『시학(Poetica)』에 피력하고 있다. 아리스토텔레스는 시가 영감에 의해서라기보다는 의식적인 기술적 연마나 숙련에 의해 이루어지는 것이라 말함으로써, 플라톤의 전통에 대립적 입장을 보인다.

시인은 자기가 하는 말이 무엇인지도 모르면서 신의 말을 전하고 있다는 플라톤의 입장과는 상당한 거리가 있는 셈이다. 플라톤의 접신론(接神論)은 낭만주의 천재 이론이나 영감론에 영향을 주었다. 그러나 아리스토텔레스는 플라톤과 달리, 모방은 원형을 모사하는 열등한 지적 작업이라기보다는 우리가 경험 속에서 만날 수 있는 여러 예술의 공통된 본질로 본다. 그래서 모방은 완성된 것과 되어가는 것 사이의 관계가 아니라 예술 현상에서 공통으로 목격되는 하나의 사실일 뿐이라는 것이다.

여러 예술의 형태는 모방의 수단, 모방의 대상, 모방의 양식에서 차이를 보여주고 있지만, 모방이라는 일반적 본질에서는 같다고 할 수가 있다. 이런 의미에서 모방은 좋은 것도 나쁜 것도 아니다.

플라톤이 모방개념을 비교적 협소한 의미로 받아들이고 있는 반면, 아리스토텔레스는 매우 넓은 의미로 사용하고 있다. 예를 들어, 한 화가가 어떤 인물을 모방한다고 할 때 그 인물의 외모만 모방해서는 부족하다. 그 인물의 성격과 지식, 그리고 그러한 바탕에서 나온 행동의 개연성까지도 모방해야 한다고 보기 때문에 아리스토텔레스의 모방개념에서는 창작에서 나오는 표현의 개념까지 나온다고 보는 것이다. 이런 아리스토텔레스의 모방개념이 적용된 작품으로 레오나르도 다빈치(1452-1519)의 〈성 제롬〉을 보자.

성인 제롬은 5세기 이탈리아의 실존 인물로 성서를 최초로 라틴어로 번역하였으며, 그리스어, 히브리어, 라틴어에 능통했던 학자이다.

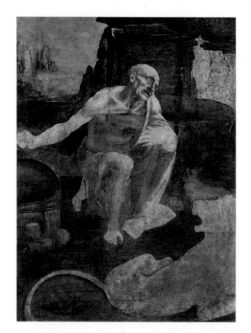

▲ 그림 18 레오나르도 다빈치, 성 제롬, 1480-1490,
바티칸 미술관

18세 때 꿈에 하나님이 나타나 여태까지 세례를 받지 않았음을 책망하고, 이에 고무되어 세례를 받아 기독교인이 되었다. 어느 날 성서를 번역하다가 잠시 휴식을 취하는데, 주변에서 사자가 괴로워하는 표정을 짓고 있었다. 살며시 사자에게 다가가 살펴보니, 사자의 발바닥에 가시가 박혀서 고통스러워 안간힘을 쓰고 있었던 것이다. 제롬은 사자를 구할 요량으로 깊이 박힌 가시를 빼주었다. 그러기를 며칠 후가 되도록 사자는 제롬의 곁을 떠나지 않고, 평생을 보은에 답하려는 듯 제롬을 수호하는 동물이 되었다.

제롬은 학문에 정진하는 중, 미혹에 사로잡힐 때 돌을 들어 가슴을 치거나 십자가에 누워 하느님께 기도를 드렸다고 전해진다. 성 제롬은 교회의 스승이자 사서직들의 수호성인으로 알려진 인물이다. 제롬에 관한 이런 지식을 모른다면 다빈치는 이런 모습의 인물로 모방할 수 없었을 것이다. 가령 사자가 앞에 있는 가운데, 가슴 아래 언저리에 난 둥근 구멍 같은 그림자나 목뼈에 튕긴 살갗과

학문에 정진하려 했던 노학자의 이목구비에 주목해보면 알 수 있다.

이는 겉모습의 모방이란 플라톤의 이론보다는 제롬에 대한 지식과 그의 신앙심, 그리고 성격을 선택하고, 집중하여 모색하는 아리스토텔레스의 모방론에 더 적합한 작품이다.

다음은 레오나르도 다빈치가 드로잉한 〈레다와 백조〉를 바탕으로 다빈치의 후예인 체세라 다 세스토가 모방한 〈레다와 백조〉를 보자. 안타깝게도 다빈치

▼ 그림 19 레오나르도 다빈치, 드로잉, 1503-
　　　1507, 160x139mm, 체스워스 미술관　　▼ 그림 20 체세라 다 세스토, 레다와 백조,
　　　　　　　　　　　　　　　　　　　　　　　1510, 69.5x73.7cm, 윌튼하우스

의 〈레다와 백조〉 채색화는 유실된 것으로 알려졌으며, 제우스가 변신한 백조의 목과 주둥이의 미끈한 형체는 남근의 상징적인 모습으로 비춘다. 이는 1506년에 로마에서 발굴된 〈라오콘 군상〉에 나오는 뱀의 구불거리는 선형에 매혹되어 다빈치가 백조의 목에 모방한 것이다.

레다와 백조의 이야기는 그리스 신화에 등장하는 인물들의 에피소드다. 헤라의 눈을 피해서 백조로 변신한 제우스는 레다와 사랑을 나눈 뒤에 2개의 알에서 카스트로와 폴리테우케스 형제, 그리고 헬렌과 클리타임네스트라 자매가 태어났다.

레다의 포즈는 그리스 대리석으로 만든 비너스 여신의 몸체처럼 1:1.618이란 황금비례가 적용되어 그려졌다. 그래서 7등신 혹은 8등신의 늘씬한 모습이며, 지각과 유각의 자세도 확실하다. 뿐만 아니라, 배경에는 다비치 특유의 키아로스쿠로(chiaroscuro) 기법이 적용되어 멀어진 원경은 푸른색의 뿌연 안개로 그려 선명하지 않게, 가까운 근경은 붉은색의 선명한 색상으로 그려, 공간감을 보여주고 있다. 그리고 레다의 얼굴에는 스푸마토(sfumato) 기법이 적용되어 이목구비가 부드러운 점의 농담으로 잔잔한 분위기를 보여준다.

아리스토텔레스가 『시학』에서 언급한 구절은 시뿐만 아니라 조형예술에도 적용할 수 있다. 즉 "비극은 심각하고 완전하며 *일정한 크기가 있는 하나의 행동에 대한 모방*으로서 아름다운 언어를 이용해 부분에 따라 여러 형식으로 꾸민다."(Aristoteles, Poetica 6장, p.49) 비극은 이야기가 아닌 극적인 연기의 방식을

취하며, 연민과 두려움을 일으켜서 그런 감정들의 '카타르시스'를 행하는 것이다. 여기에서 '일정한 크기가 있는 하나의 행동에 대한 모방'에서 일정한 크기는 회화의 경우는 제한된 캔버스의 규격을 말하고, 시나 연극, 혹은 영화는 한정된 시간적 흐름을 말한다.

그러니까 회화나 시는 일정하게 한정된 공간과 시간을 단서로 작품을 구성하게 된다. 특히 르네상스 예술은 그리스 예술의 부흥이니 이상화(Idealization)가 그 형식원리의 핵심적인 양태이다. 이런 사례를 들어보자.

제욱시스는 최근에 스파르타 왕비의 초상화를 주문받았다. 지난번에 파라시우스에게 참패당한 자존심을 만회하기 위하여 고심하였다. 이미 궁정을 여러 번 드나들면서 헬렌의 얼굴은 익히 알고 있었다. 그러나 절세의 미인이라 하더라도 단점은 있기 마련이다.

제욱시스는 생각에 생각을 거듭한 결과 '아름답게 이상화한 헬렌'을 그리기로 마음먹었다. 그런 계획을 위하여 스파르타의 주변 도시에 있는 미인들을 모집하였다. 그리고 그중에 선별된 미인들을 모아 헬렌의 얼굴에 대입하기 위한 구상을 하였다. 올리브골에서 온 처자의 코는 마늘을 엎어 놓은 것처럼 귀여웠다. 에게해 언덕에서 온 처자는 입술이 앵두 같은 빛깔과 형태를 지녔다. 이오니아시에서 온 처자는 눈썹이 초승달의 꼬리같이 선명한 아름다움을 빛냈다. 이러한 모델들의 아름다운 부위를 선택해 헬렌의 얼굴에 집중한 결과 탄생한 헬렌의 초상화는 헬렌 당사자뿐만 아니라 남편 메넬로우스의 눈에도 쏙 들어왔다.

▲ 그림 21 칼 슈틸러, 아말리에 폰 슈이틀링의 초상,
　　1831, 미의 갤러리, 모나코

옆의 그림은, 제욱시스가 헬렌의 이상적인 아름다움을 그리기 위하여 손수 자신의 모델들을 심사하는 모습을, 후배 화가인 19세기 니콜라스 앙드레 몽시우가 그린 것이다. 제욱시스를 존경하지 않으면 후배 화가가 이런 작품을 완성할 수 없었을 것이다.

옆의 작품은, 독일의 바바리안 왕궁의 궁정화가 요제프 칼

슈틸러가 그린 〈아말리에 폰 슈이틀링의 초상〉이다.

필자는, 제욱시스가 당시에 헬렌을 그렸던 것과 같은 가치를 느껴서, 이 그림을 제시한다. 19세기의 신고전주의 초상화도 미적 이상화를 목적으로 하였기 때문에 여러 모델의 미점을 선택하여 한 초상화에 집중하여 이런 작품들이 나올 수 있다고 보았다.

우리에게는 1820년대 베토벤의 초상화로 유명한 요제프 칼 슈틸러가 기품 있는 아름다운 초상화를 그리기 위하여 이목구비뿐 아니라 의상과 헤어, 액세서리도 고급스럽게 재현한 초상화다.

▲ 그림 22 니콜라스 앙드레 몽시우, 모델을 선택하는 제욱시스, 1797

그리스 고전주의 미술은 이성 중심의 형식원리가 적용된 예술세계이다. 회화나 조각에 눈에 보이는 사실적인 원리가 적용되는 것이 아니라, 머리로 생각하는 이상화가 지배적인 원리다. 그중에서도 수학이라는 비례개념, 그것도 황금비례를 가장 아름답다고 여겼다. 이런 예술론이 르네상스의 고전주의와 신고전주의 예술관에 적용된다.

한편 비극의 목적인 카타르시스, 즉 정화에는 두 가지 해석이 있다. 하나는 신체적인 배설(purgation)과 다른 하나는 정신적인 명료화(clarification)이다. 신체적인 배설에는 눈물과 소화기관을 거쳐서 나오는 배설물이 있다. 정신적 명료

화는 모호한 감성이 이성의 판단을 통해서 명료해지는 결과를 나타낸 것이다. 그러니까 명료라는 밝은 빛은 이성의 발현을 통해서 명시화되는 것을 의미하며, 쉽게 말하면 깨달음과도 호환되는 개념이다.

가령, 중세 시대의 신학자 토마스 아퀴나스가 말한 미의 속성에는 '완벽성, 비례, 명료성'이 있는데, 이 중에 마지막 명료성이 빛에 해당한다. 그리고 이 세 가지 속성을 모두 가지고 있는 이를 하느님의 존재로 본 것이다. 그리고 19세기 표현주의 미학자 콜링우드가 언급한 '정서의 명료화'와 맥락이 닿아 있다.

명료성의 개념과 관련된 작품으로 레오나르도 다빈치의 〈모나리자〉를 바라보자.

모나리자는 이 그림을 주문한 프란체스코 델 지오콘다의 이름을 따서 〈라 지오콘다(La Gioconda)〉란 별칭이 있다. 다빈치는 지오콘다의 부인을 초상화로 그

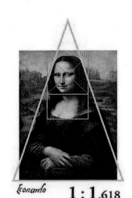

려달라는 주문을 받고, 화실에서 모나리자를 그리게 된다. 그러나 화필을 들 때마다 지오콘다의 얼굴에 나타나는 검은 그림자가 표정을 어둡게 하였음을 느꼈다. 여러 날 고심 끝에 다빈치는 그림을 시작하기 앞서 악사와 광대를 불러 지오콘다 앞에서 재미있는 공연을 펼치게 하였다. 그 광경을 보고 나서야 지오콘다의 얼굴에 자연스러운 미소가 번졌다. 다빈치가 보기에 모나리자의 우울한 표정은 투명하지

▲ 그림 23 다빈치의 모나리자 비율 표시

1 : 1.618

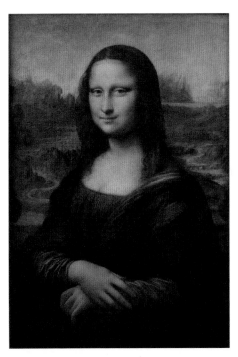

▲ 그림 24 레오나르도 다빈치, 모나리자, 1503,
 77x53cm, 루브르 박물관

않은 석연치 않은 감정의 소산이다. 다빈치의 지략으로 모나리자의 미소를 끌어낸 것은 '정리된 명료함(clarification)'에 있다. 애매한 감정을 정화시킨 것이며, 그 결과 정리된 정서적 결과가 미소라고 본다.

미술 사학자 하인리히 뵐플린(Heinrich Wolfflin, 1864-1519)은 모나리자를 보고, 이렇게 감상을 술회하였다. "얼굴을 스치는 미소, 그것도 살포시 지은 미소다. 입술의 가장자리만이 거의 눈에 띄지 않을 정도로 살포시 올라갔다. 그것은 물 위를 스치는 바람결처럼 이 얼굴의 부드러운 표면 위를 스쳐 지나가는 움직임이다." 뿐만 아니라 수많은 미학가, 미술 비평가, 시인들은 〈모나리자〉에 대해 한마디씩 하였는데, "악마적으로 해석된 아름다움의 화신", 혹은 "요부"로 해석하기도 하였다. 또는 "흡혈귀처럼 여러 번 죽었다가 살아난다"는 표현도 있다.

월터 페이터(Walter Pater, 1839-1894)는 "어린 시절부터 모나리자의 이미지는

레오나르도의 꿈결 속에서 자리를 잡아가고 있었다. 그래서 그 이상적인 숙녀가 실제로 나타나 마침내 바라보고 있다고 상상할 수 있다"고 다빈치의 이상적 여인으로 묘사하였다.

모나리자는 두 팔을 의자의 팔걸이에 포개고, 3분의 2 정도의 각도로 정면을 응시한 포즈이며, 이등변 삼각형 안에 들어가는 안정된 자세이다. 초상화의 뒷배경은 흡사 동양화의 진경산수화를 연상시키며, 다빈치의 키아로스쿠로 기법이 뚜렷하다. 다빈치는 이 작품에 대한 애착이 커서 의뢰인에게 건네지 않고, 죽을 때까지 소장했던 것으로 안다.

아리스토텔레스가 "개별적인 사건을 기술하고 있는 역사보다 개연적 사태를 묘사하고 있는 시가 더 철학적이라고 했던"(Aristoteles, Poetica 9장, pp.62~63) 그의 생각은, 예술은 결코 철학이 될 수 없다고 한 플라톤의 생각과 좋은 대조를 이룬다. 여기서 누구에게나 일어날 법한 개연성이 있는 일들은 보편성을 띠며, 이 대목에서 시가 지식이자 철학이라고 한 것이다.

플라톤은, 예술이 정열을 불러일으키고 정신의 불합리한 작용에 빠지게 함으로써 이성을 해치고 있으며, 여성적인 태도를 취하게 만들고, 이성과 법 대신 쾌락과 고통이 나라를 지배할 것이기 때문에 이성에 의존하는 철학과는 상반되는 것으로 생각했다(『국가론』10권). 플라톤의 이런 이론과 연관된 생각을 반박할 작품으로 존 콜리어의 〈고다이바〉를 감상해 보자. 이 작품은 르네상스 시대가 아닌 신고전주의 그림이지만, '예술의 개연성'과 모방된 작품에서 갖게 되는 쾌

감은, 얇이 쾌감을 준다는 인지의 의미와 연관이 있다.

11세기 중세 영국의 코벤트리 지방의 영주 레오프릭(968-1057)은 전쟁 준비를 위해 농민에게 과도한 세금을 부과했다. 당시 17세였던 영주의 부인 고다이바는 과중한 세금정책을 비판하고 세금을 낮춰달라고 영주에게 간청하였다. 남편 레오프릭 영주는 고다이바의 농민 사랑이 진심이라면 알몸으로 말을 타고, 영지 시내를 한 바퀴 돌아올 것을 명하였다. '당신이 완전한 알몸으로 말을 타고 영지를 한 바퀴 돌고, 그리고 농민들이 예의를 지킨다면, 세금감면을 고려하겠다'는 답변이었다. 고다이바는 고심 끝에 결심하고, 이른 아침에 전라로 말에

▼ 그림 25 존 콜리어, 레이디 고다이바, 1897, 1.42x1.83m, 허버트 아트갤러리

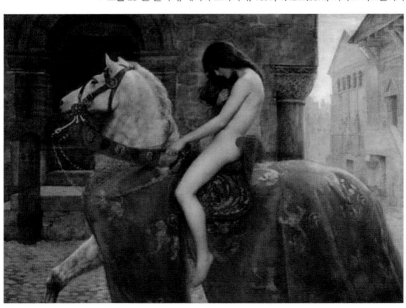

올라타 영지를 돌게 된다. 영주 부인이 백성을 위해 알몸으로 말을 타고, 영지를 돈다는 소문이 퍼지자, 농민들은 고다이바의 알몸을 보지 않기 위해서 집집마다 문과 창을 걸어 잠그고, 커튼을 내려 영주 부인의 희생에 경의를 표했다고 한다.

전설 고다이바의 숭고한 이야기를 모르고, 존 콜리어의 작품을 본다면 아름다운 고다이바의 몸매에 외설적인 눈길을 줄 수 있다. 그러나 경제적인 착취로 인한 백성들의 힘겨운 난관을 구하기 위한 고다이바의 희생정신은 회자될 수 있는 미담이 바탕을 이루고 있다.

이는 "예술이 모방"이라고 할 때 플라톤이 일차적으로 주장한 단순한 외관의 모방을 넘어서 그 저변에 깔린 고귀한 희생정신이 창작의 바탕을 이루기 때문에 『향연』에서 플라톤이 주지했던 '영혼의 숭고함'이 읽힌다.

아리스토텔레스의 '*예술의 개연성*'에 대한 강조는 예술에 대한 평가가 다른 것에 대한 평가와 같은 기준에서 이루어질 수 없다고 하는 데서도 찾아볼 수 있다. 예컨대 어떤 인물이 사회 · 정치적으로는 정당화될 수 없다고 할지라도 예술의 주인공으로서는 아무 문제가 없을 수 있다는 것이다. 예술에서의 과오는 현실적인 기준이 아니라 예술적 기준에 의해서 평가되는 것으로서 어떤 기술적 과오가 만일 예술의 목적을 달성하는 데 이바지하거나, 그것이 속한 부분이나 다른 부분을 더욱 놀라운 것으로 만든다면 정당화될 수 있다고 아리스토텔레스는 생각한다.

아래 작품은 바로크의 대가 페테르 파울 루벤스의 작품이다. BC 3세기경 고

▲ 그림 26 페테르 파울 루벤스, 사이먼과 패로, 1630, 155x190cm, 레이크스 미술관

대 로마의 철학자이며 역사학자 발레리우스 맥시무스(Valerius Maximus)가 쓴 『고대 로마의 기억하고 싶은 행위와 미담(Memorable Acts and Sayings of the Ancient Romans)』이라는 책에서 나온 내용이다.

로마에 사는 노인 사이먼은 죄를 지어 감옥에 갇히게 되고 굶어 죽게 되는 형벌에 처해진다. 그의 딸 페로는 최근에 허가를 얻어 아버지를 면회하였다. 때마침 페로는 아기를 출산하여 젖이 불린 상태였다. 그녀는 아버지가 굶주림에 시

달리는 모습을 보고 참다못해 몰래 젖꼭지를 물려 제 젖을 아버지에게 먹인다. 이런 사실을 전해 들은 로마 법정은 페로의 효심에 감복하여 사이먼을 석방한다. 훗날 사이먼은 로마의 정치가가 되었다고 한다.

그 후 로마의 자비심(Roman Charity)은 17~18세기 수많은 유럽 화가들에 의해 그림과 조각의 소재로 종종 나타난다. 물론 루벤스는 바로크 시대에 인물 묘사가 그런 것처럼, 여러 날 굶주린 사이먼의 체격과 골격, 살집을 젊은이 못지않은 우람한 체구로 그려 설득력을 주지 않는다. 그래서 관람자들은 시각 형식이 주는 외관의 모방에서 곧이곧대로 남사스러움을 느낄 수 있다. 그러나 이런 미담을 알고 이 그림을 볼 때 우리 관람자들은 즐거움을 갖는다. 본다는 것, 즉 인식(認識)은 즐거움을 유발하는 지적인 행위이기 때문이다.

이처럼, 아리스토텔레스 시학에서 특징적인 것은 모방에서 얻게 되는 '쾌감'에 대한 주목이다. 모방은 자연 발생적인 것으로서 인간 본성에 내재한 것이며, 인간을 다른 동물과 구분시켜 주는 것이기도 하다. 지식의 습득도 모방에서 출발하는 것이라고 아리스토텔레스는 주장함으로써 그의 경험주의적 면모를 드러내고 있다. 모방이 인간의 본성에 내재되어 있다는 것은 인간이 모방을 통해서 쾌감을 갖는다고 하는 아리스토텔레스의 인간에 대한 관찰과 연결되어 있다.

모든 인간은 날 때부터 모방된 것에 대하여 쾌감을 느낀다. 이러한 사실은 경험이 증명하고 있다. 아주 보기 흉한 동물이나 시체의 형상처럼 실물을 볼 때면 불쾌감만 주는 대상이라 하더라도 극히 정확하게 그려놓았을 때는 그것을 보

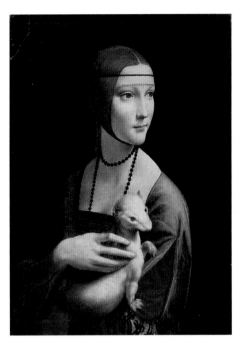

▲ 그림 27 레오나르도 다빈치, 담비를 안고 있는 여인, 1489-1490, 54x49cm, 체르토르스키 폴란드 국립미술관

고 쾌감을 느낀다(Poetica 4장, pp.37~38). 여기서 *쾌감*을 느끼는 이유는 비록 배움의 능력이 적은 사람이라 할지라도 무엇을 배운다는 것은 사람들에게 최상의 즐거움이며, 사람들은 그림을 봄으로써 배우기 때문이다. 이때 *쾌감*은 사물들에 대한 그림을 봄으로써 사물이 어떠어떠하다는 것을 배우는 데서 오는 쾌감인 것이다. 묘사의 정확성 자체도 쾌감의 원인일 수 있을 것이다.

다빈치가 1490년에 그린 〈담비를 안고 있는 여인〉은 당시 생존했던 밀라노 공국 스포르차 군주가 사랑했던 애첩 체칠리아를 그린 것이다. 머리와 의상이 단정한 가운데, 오른쪽으로 몸을 틀고 얼굴은 왼쪽으로 돌려 담비를 안은 여인은 먼 풍경을 바라보고 있는 듯하다. 아마도 출타한 남편 스포르차 군주의 마차가 나타나기만을 기다리는 것이 아닐까? 그녀가 안고 있는 담비는 족제비과 동물로서 순결을 상징한다. 그녀의 여린 손은 담비의 목과 어깨를 가볍게 맞사지

하는 것으로 보인다. 어두운 파랑색 의상과 붉은색을 띠는 자주색은 보색이며, 목과 머리에 두른 액세서리는 그녀의 용모를 세련되게 받쳐준다.

다빈치가 그린 여성들은 하나같이 눈썹이 옅다. 아마 당시 이마가 넓은 여인이 미인의 조건이었던 듯하다.

만일 모방의 대상이 전에 본 일이 없어 그 정확도를 판가름할 수 없는 경우에는 그림의 기교라든가 색채 같은 것이 쾌감의 원인이 된다. 이후 서양 미학사의 맥락에서 예술의 목적이 교훈인가 쾌인가의 문제는 다양한 논의의 맥락 안에서 중대한 의미를 지닌다.

모방의 대상이 보기 흉하고 이상한 것, 하잘것없는 경우에도 **즐거움**을 가질 수 있다는 생각은 아름다운 것보다는 특색 있는 것, 주관에 강하게 느낌을 전해 주는 것에 중점을 둔 낭만주의 운동이나, 추(醜)마저도 하나의 미적 범주로 놓고 있는 현대 예술 경향에 하나의 배경을 제공해 주는 것이기도 하다.

왜 사람들이 추한 것을 그대로 모방해 놓은 것에서 즐거움을 느끼는지, 그때 그 쾌의 성질이 무엇인지는 불분명하다. 사태가 이러저러함을 깨닫고 배우는 인지로부터 발생한다는 아리스토텔레스의 생각은 '*미적 쾌*'가 '*인식작용*'과 불가분의 관계에 놓여 있을 수 있음을 시사해준다.

다음 감상할 그림은 〈성 안나와 성모자〉이다.

이 작품도 삼각형 구도로서 마리아는 안나의 무릎에 앉아서 자신의 무릎 위로 아기 예수를 끌어당기고, 아기 예수는 어린양을 끌어안으려는 모습을 보인

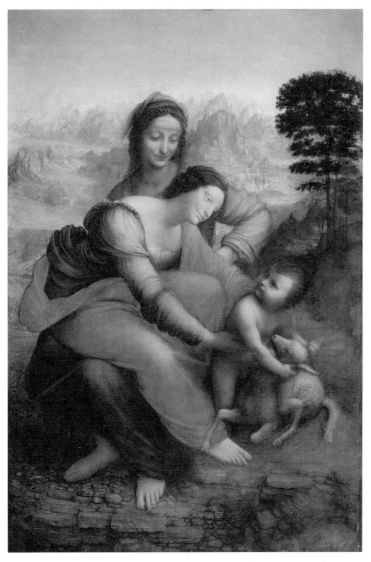

▲ 그림 28 레오나르도 다빈치, 성 안나와 성모자, 1519, 130x168.4cm, 루브르 박물관

다. 마리아와 아기 예수의 조응하는 눈빛은 다정하며, 친근한 표정이다. 그런 모녀의 관계를 위에서 내려다보는 안나의 표정 또한 우아함의 극치를 보인다.

안나 뒤에 있는 배경은 마치 동양의 산수화를 보는 듯하다. 다빈치가 개발한 공기 원근법인 키아로스쿠로 기법이 적용되어 근경은 푸르스름하게 뿌옇고, 원경은 붉고 선명한 색상으로 음영을 모방하였다. 세 인물의 표정은 스푸마토 기법을 써서 부드럽고 온화하다.

다음 감상할 작품은 세상의 구세주인 예수를 그린 다빈치의 작품이다. 푸른색 가운을 입고 왼손엔 투명한 수정을 들고 있는데, 이는 세상을 의미한다.

▼ 그림 29 레오나르도 다빈치, 세상의 구세주로서 예수, 1499, 45.4x65.6cm, 개인 소장

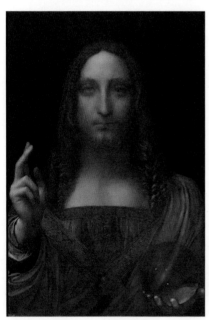

오른손은 관람자들에게 세상의 축복을 내리는 성호를 긋고 있다.

나사렛에서 태어나고 베들레헴에서 활동한 예언자 예수의 이상적인 초상화다. 수백 년 동안 소장처가 불분명했던 이 작품은 1959년 소더비 경매에서 단돈 45파운드(7만 원)에 거래될 정도로 잊힌 존재였다. 그 후 50년 가까이 행방

이 묘연했던 〈구세주〉는 2005년 세상에 다시 모습을 드러냈으나 훼손과 복원이 반복된 흔적 때문에 진위 논란에 휩싸였고, 이후 6년이라는 감정 기간을 거쳐 2011년 다빈치의 진품으로 인정받았다. 특히 뉴욕 대학교의 연구교수 다이앤 드와이어 모데스티니(Dianne Dwyer Modestini)의 복원으로 재탄생한 작품이다. 그리고 지난 2017년 사상 최고가인 4억 5천만 달러에 낙찰돼 미술품 경매 역사를 새로 쓰면서 다시 위작 논란에 휩싸이는 유명세를 치르고 있다.

이 그림은 아리스토텔레스의 방법론인 선택과 집중의 방식을 통해서 다빈치가 세상의 가장 멋있고 아름다운 여성의 이미지로서 〈모나리자〉를 탄생시켰고, 남성의 이상향으로 〈세상의 구세주로서 예수〉의 이미지를 탄생시켰다고 볼 수 있다.

다음 작품은 다빈치의 역작 〈최후의 만찬〉으로 요한복음 13장 22~30절 내용을 그렸다.

▼ 그림 30 레오나르도 다빈치, 최후의 만찬, 1498, 460x880cm, 산타마리아 델라 그라치 교회

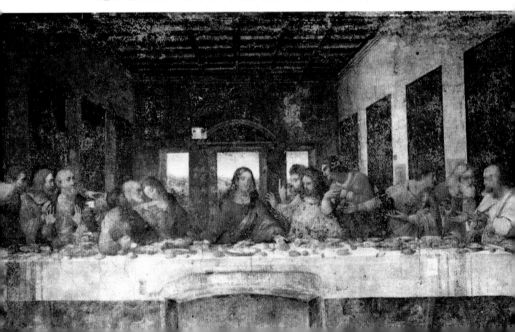

열두 제자와 나란히 앉은 예수님은 오른편에 여섯 명의 제자, 그리고 왼편에 여섯 명의 제자를 안치하고 있다. 예수님은 식사 도중에 말씀하시기를 "이 중에 나를 배신하려는 자가 있다"는 말씀을 하신다. 이에 놀란 열두 제자들은 3명씩 4그룹을 이뤄, 자기 성격을 드러내는 다양한 포즈와 표정으로 예수님의 말씀에 놀라 반응하고 있다.

우선 그리스도의 오른편 첫 번째는 예수님이 가장 사랑한 제자 요한이 앉아 있는데, 그 모습은 흡사 여성의 얼굴과 태도로 느껴진다. 평온한 자태와 여성미가 느껴지는 순종형의 모습은 당시 르네상스 시대의 사랑한 이의 관행적인 모습을 대변했다는 설이 있다. 그 옆에는 다소 성질이 급한 베드로가 왼손으로는 요한의 어깨를 잡고 있고, 오른손으로는 빵을 써는 칼을 들고, 예수님이 방금 하신 말씀에 당황하여 일어서면서 앞에 앉은 가롯 유다의 옆구리를 본의 아니게 건드렸다. 촉감적으로 놀란 유다는 자신 앞에 있는 소금그릇을 건드려 넘어뜨렸고, 한 손은 돈이 들어 있는 주머니를 움켜쥐고 있다. 이런 설명은 괴테가 한 것이다.

유다 뒤에는 베드로의 동생 안드레아가 열 손가락을 펴서 놀라움을 표시하고 있고, 그 뒷좌석에는 요한의 큰형 야고보가 팔을 펴서 베드로의 어깨에 손을 대고 있다. 만찬상 맨 끝의 식탁에는 두 손을 짚고 몸을 지탱해 서 있는 바르톨로메오와 함께 짝을 이룬다. 요한에게 손을 뻗은 베드로처럼 야고보는 베드로에게 손을 뻗어 처음 세 사람과 다음 세 사람의 그룹을 연결시킨다.

그리스도 왼편에는 예수의 용모와 제스처를 닮은 예수의 동생 야고보(작은)가 양쪽 팔을 벌리고 비극을 예감하듯이 공포에 둘러싸여 보인다. 야고보 뒤에는 의심 많은 도마가 검지 손가락으로 자기 머리를 가리키고 있다. 그 곁에서 빌립보가 가슴에 두 손을 얹고 자기의 순결을 주장하고 있다. 이 세 사도들 다음에 마태가 왼쪽으로 두 팔을 뻗고 있는 모습을 보인다. 작은 야고보의 동생 유테(유다타테오)는 갑작스러운 사태를 믿을 수 없다는 표정을 짓고 있다. 한 손으로 식탁을 짚고, 다른 손은 식탁을 내리칠 듯이 들어 올린 모습을 보인다. 식탁 맨 끝에 성 시몬이 대단한 위엄을 보이며 앉아 있다. 유대와 시몬은 같은 날 순교해 기념일이 같다고 한다.

〈최후의 만찬〉은 선원근법과 공기 원근법이 모두 적용되었으면서도 가장 과학적이며 단순한 구도를 보여 전통적인 고전회화의 전형으로 언급된다. 예수님은 삼각형 구도 안에 들어가 있으며, 열두 제자는 수평선으로 배치되었고, 창문은 대각선 방향으로 배열되었다.

산타마리아 델라 그라치 교회의 수도원 식당에 등신대 인물의 크기로 그려져, 수도사들이 식사를 하면서 마치 예수님과 열두 제자와 같이 마주 앉아 식사하는 듯한 착각을 불러일으킨다. 그 벽면은 다음 이미지에서 확인할 수 있다.

"초상 화가들은 개인의 육체적 모습을 사실적으로 그리면서도 그 사람의 아름다움을 실제보다 한층 돋보이게 그린다"는 아리스토텔레스의 말은 이제 르

▲ 그림 31 산타 마리아 델라 그라치아 교회
수도원 식당

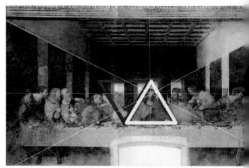

▲ 그림 32 최후의 만찬 전체적 구도와 배치

네상스의 천재들에 의해 만개된다. 이
들은 18세기에 '파인 아트(Fine art)', 즉
미술이란 용어를 탄생시키는 결정적
인 역할을 한다.

이 용어는 바퇴(Charles Batteux)의 논
문 〈하나의 원리로 환원되는 파인 아트(The fine art reduced to a single principle)〉를
계기로 정립하였는데, 여기서 하나의 원리는 아름다운 자연을 모방하는 것을
의미한다.

다음은 미켈란젤로의 작품들을 보자.

미켈란젤로(1475-1564)는 대리석 조각가로 피렌체에서 이름을 날렸다. 그가
조각한 〈다윗〉을 보고 나면 누구도 다른 조각작품을 보고 싶지 않을 것이라고
『르네상스 미술가열전』 60쪽에서 조르조 바사리(1511-1574)는 극찬하였다.

본래 이 조각은 피렌체 대성당 동쪽 지붕에 배치할 예정이었다. 이는 시청 앞 광장 아래에서 위로 올려다보는 조각이었다. 그래선지 아래에서 봐도 잘 보이게 손과 발이 큼지막하다. 다비드의 왼손은 골리앗을 향해 집어 던질 돌팔매를 잡고 있다. 그래서 일명 〈큰손〉이란 제목도 있다. 다윗의 머리와 시선은 기독교에서 악을 상징

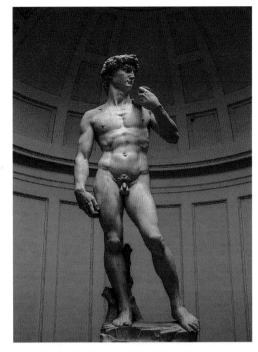

▲ 그림 33 미켈란젤로, 다윗, 1501–1504, 517x199cm, 아카데미아 갤러리

하는 왼편을 경계하여 노리고 있다. 다비드의 몸은 힘과 정의, 분노를 상징하고, 돌을 쥔 팔은 힘과 원칙과 공화국의 권위를 뜻한다. 다윗은 성경의 인물이기에 할례의식으로 인해서 남근이 작게 조각되었다.

미켈란젤로도 레오나르도 다빈치 못지않은 해부학 연구로 근육질 위에 드러난 골격의 정확성과 심줄, 근력의 효과를 이상적으로 모방하였다.

다음은 미켈란젤로의 〈피에타〉를 보자.

피에타는 이태리어로 경건(piety)과 측은함(pity)의 뜻이 있다. '지나가는 너희들 모두에게 나는 말을 하노니, 눈을 들어 보아라. 어디에 내가 당하는 그런 아픔이 있는가'를 읊조리며, 신의 어머니로서 마리아는 조용히 머리를 숙이고 있다. 성모 마리아의 모습에는 움직임이 없고, 오직 내려뜨린 왼손만이 말을 건네고 있다.

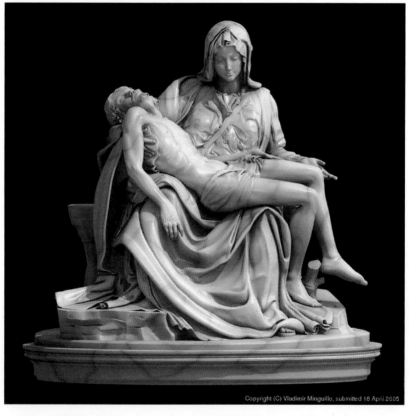

▲ 그림 34 미켈란젤로, 피에타, 1498, 175cm, 성 베드로 바실리카

▲ 그림 35 예수의 용안

"주여, 나를 구원하소서."

절반쯤 벌린 손은 말이 없는 고통의 독백을 따라가고 있다. 이 작품을 보는 관람자들은, 마리아를 향한 연민과 고통이란 정서로 하여금, 정화를 느끼게 된다.

미켈란젤로는 한가한 시간에 시를 지으며 소일한 것으로 유명한데, '아름다운 사물을 갈구하는 내 눈과 구원을 소망하는 나의 영혼은 아름다운 것들을 명상하는 힘 말고는 하늘에 올라갈 다른 능력이 없네.' 예술가로서 소명과 신을 섬기는 자의 집중력을 느끼게 하는 독백으로 들린다.

〈피에타〉를 천천히 보면, 마리아는 소녀 같은 용모를, 예수는 오히려 성숙한 용모를 보인다. 주검에 일정 시간이 경과하면 경직이 올 텐데, 사실과는 다르게 미켈란젤로는 예수의 몸을 살아 있는 부드러운 동세로 모방하였다.

시스티나 천장화가 완성되고 나서 곧바로 교황 율리우스 2세가 사망하였는데, 그때 유언에, 1505년에 계약한 바 있는 미켈란젤로의 율리우스 2세 묘당을 위해 10,000두카덴(Dukaten)을 남겨 놓았다. 사실 이 묘당을 위해서 계획하고 추진하던 미켈란젤로의 그간 노력은 시스티나 천장 벽화의 고된 작업을 하는 동안에도 식은 적이 없었다고 한다. 그곳에 안치될 상의 하나로 예정된 것이

▲ 그림 36 미켈란젤로, 모세상(율리우스 2세 묘당을 위한), 1513-1515, 235cm, 성 피에트로 인 빈콜리 성당

바로 이 모세상이다. 머리 위 뿔과 십계의 석판을 들고 있는, 그리스도 예언자로서의 모세는 그 위엄한 모습을 대리석에서 유감없이 발휘하고 있다.

미켈란젤로는 시스티나 예배당의 여러 예언자 조각상에서 찾아볼 수 있는 형태를 넘어서서, 평생 대리석을 유일한 매체로 삼았던 조각가로서 본격적인 작업이 그의 응집된 양괴 안에서 이 〈모세〉를 이끌어낼 수 있었다.

그의 최대의 걸작인 모세상이 완성되었을 때의 일이다. 작품을 살펴보던 미켈란젤로는 갑자기 화를 내며, 끌로 조각의 발등을 내리찍으며 울부짖었다. "왜 너는 말을 하지 않느냐?" 그런 세리머니는 차가운 대리석에 생명력을 불어넣으려는 그의 이상 때문이었으리라. 그리고 무엇보다 중요한 건 완벽한 이상 성취를 위해, 플라톤의 이상화(Idealization)와 아리스토텔레스의 실제론(Realization)이 조화되어 스스로에게 끊임없이 채찍질하는 예술가였다.

▲ 그림 37 미켈란젤로, 시스티나 성당의 내부벽화(1541)와 천장화(1512)

시스티나 성당의 천장화는 율리우스 2세의 의뢰에 따라 미켈란젤로가 1508년부터 4년간 그렸다. 당시 미켈란젤로는 율리우스 묘비의 건립 대신에 시스티나 천장 벽화를 그리라는 임무가 주어졌다.

'자, 이제 너희들이 폭력으로 나를 화가로 만들기를 원한다면, 나는 그대들에게 내 취미에 따라 채플을 대리석으로 그릴 것이다.' 이런 미켈란젤로의 독백은 심기가 불편한 예술가의 하소연이다. 그런 분노 섞인 책임감으로 그려진 천장화는 인물이 취할 수 있는 모든 제스처와 표정에서 미켈란젤로의 복합적인 정서를 반영하였다고 보인다.

천장화는 화필로 천장에 기둥과 인방 등의 건축적인 구조 부분을 그린 후, 그 틀 안에서 천지창조의 열 장면을 그려 넣었다. 구름사다리 같은 보조 장비인 비계를 만들어 이동시키며, 거의 누워서 작업하다시피 했다. 그때 당시 미켈란젤로는 33세로서 40m 높이와 너비 13m의 공간을 4년 6개월 동안 완성시키는 대대적인 프로젝트를 감행한 것이다. 이 프로젝트를 실행할 당시 미켈란젤로는 교황과 다음과 같은 서약을 하면서 감행하였다.

1. 내 그림이 완성되는 그날까지 절대로 그림을 미리 보지 말 것.

2. 매달 월급을 정한 날짜에 줄 것(화가 측).

3. 작품을 하는 데 있어서 미사에 방해를 주지 말 것.

4. 천장화는 혼자 완성할 것(교황 측).

미술사학자 조르조 바사리는 작업이 공개되었을 당시를 상상하면서 이렇게 적

▲ 그림 **38** 미켈란젤로, 시스티나 성당의 천장화, 1512

고 있다.

"온 세상 사람들이 그가 무슨 그림을 그렸는가를 보려고 달려왔고, 그것을 보고는 너무도 경탄하여, 할 말을 잊은 채 모두 입을 다물지 못하였다. 관람객의 머리 위로 수천 피트 넓이의 천장에는 300명이 넘는 인물들이 3~4배나 더 크게 그려진 것도 있다. 그리고 창세기의 여러 장면을 연출해 다양한 위치에서 본 것같이 그렸다. 찬란한 색채로 그려진 천장은 이제까지 본 적이 없는, 거의 압도적인 거대한 스케일로 제시된 가장 거창하고 야심에 찬 화려한 장식이었다"(조르조 바사리, 2018, p.2945, 2965)는 평을 읽을 수 있었다.

괴테는 『이탈리아 기행』에서 "나는 그저 바라보고 놀랄 뿐이었다. 그 거장의 내적인 자신감과 남성다움 및 위대함은 어떤 표현으로도 충분하지 않을 것이다."(p.189) 미켈란젤로의 시스티나 벽화와 천장화는 평범한 열정을 넘어서 그의 성향이 그런 것처럼, 과도하고 괴기한 열정의 결과물들이다.

〈최후의 심판〉은 교황 클레멘스 7세의 의뢰와 그의 후계자 파울로 3세인 파르네제가 미켈란젤로를 교황청의 건축감독, 조각가, 화가로 임명하면서 나온 역작이다. 미켈란젤로는 단테의 『신곡』에서 영감을 받아 완성하였다. 작품은 3단으로 구분되는데, 예수님과 마리아가 정중앙 1단에 위치하며, 예수님은 천당에 갈지 아니면 지옥으로 떨어질지 죽은 사람들을 심판한다. 예수님의 왼발 발치에는 바르톨로메오가 순교를 상징하기 위해 자신의 살가죽을 벗겨서 들고 있는데, 살가죽은 미켈란젤로의 자화상으로 그렸다. 그림 상단은 천당을 묘사한 것

▲ 그림 39 미켈란젤로, 최후의 심판, 프레스코, 1534-1541, 13.7x12.2m, 시스티나 성당

이며, 2단은 지옥으로 떨어질지 아니면 승천할지를 결정하는 중간 지점이다. 아래 3단은 지옥으로 묘사되었다.

〈최후의 심판〉은 신성로마제국 카를 5세의 로마 침략(1527)과 유린에 대한 분노에서 비롯된 것으로, 사후에 이루어질 두려운 심판의 날을 각인시켜 가톨릭으로부터 멀어져가는 민심을 사로잡기 위해 택한 주제였다고 알려진다. 총면

적 167.14m²의 벽면은 391명이나 되는 역동적인 인물 군상으로 가득 차 있어 이전에 완성한 천장화와 더불어 인간이 취할 수 있는 모든 자세와 표정이 이 성 당 안에 다 들어 있다고 해도 과언이 아니다.

당대는 물론 후대의 미술가들은 인체 묘사를 위해 굳이 실물 데생을 연구할 필요 없이 시스티나 성당으로 와서 미켈란젤로의 작품만 모사해도 될 정도로 충분하다고 여겼다. 그러나 그림이 완성되고 나서 교황청에서는 실오라기 하나 가리지 않은 나체의 인물군상들에 대해서 불만이 거셌고, 당대 미켈란젤로의 후배였던 다니엘레 다 볼테라(Daniele da Voltera, 1509-1566)가 1년여간 정성을 들 인 장인의 손길로 성스러운 인물들의 노출 부위를 가리는 작업에 몰두했다. 덕 분에 그는 '팬티 재단사'라는 뜻의 브라게토네(braghettone)라는 별명을 얻었다.

다음은 전성기 르네상스에서 가장 후배 격인 라파엘로 산치오(Raffaelo Sanzio, 1483-1520)의 작품을 보자.

흔히들 라파엘로는 레오나르도처럼 섬세한 신경과 세밀한 특성을 갖지 못했 고, 미켈란젤로의 힘과 정열은 더욱 없었다고 한다. 그 대신 명랑하고 친절한 개 성과 매혹적인 사랑스러움이 샘솟는 청년 화가로 기억한다. 특히 라파엘로가 그린 성모자상은 우아하기 그지없다. 마리아와 예수의 평온한 모습은 고요함 그 자체다. 마리아가 입은 붉은색 원피스와 파란색 망토는 전통적인 성모의 의 상이다.

〈대공의 성모〉는 페르디난토 3세 대공의 의뢰로 탄생한 작품으로 아기 예수

의 몸에 걸친 천은 예수가 십자가에 처형당할 때 사용할 수건을 암시하여 예수의 수난을 상징한다. 〈프라토의 마돈나〉에서 세례 요한은 아기 예수에게 고난의 십자가를 건네주고, 〈검은 방울새의 성모〉에서는 검은 방울새(cardellino)가 엉겅퀴(cardo)와 발음이 비슷해 엉겅퀴 가시를 가시 면류관을 상징하는 뜻으로 그렸다.

〈시스티나 성모〉를 비롯한 라파엘로가 그린 성모의 모델은 라파엘로와 연인의 관계를 유지했던 모델 마르가리타 루티이다. 우윳빛의 피부 톤과 동그란 얼굴에 이목구비가 뚜렷하며, 순종적이면서도 도발적인 눈빛을 가지고 있다.

▼ 그림 40 대공의 성모, 1505 ▼ 그림 41 프라토의 마돈나, 1505 ▼ 그림 42 검은 방울새의 성모, 1505

▲ 그림 43 세디아의 성모, 1513, 피티 궁

특히 〈시스티나 성모〉에서 성모
와 아기 예수는 등신대 크기이며,
마치 화면 밖을 바라보면서 걸어

▲ 그림 44 시스티나 성모, 1513, 265x196cm,
드레스덴 국립갤러리

나오는 듯한 착각을 하도록 그렸다. 왼쪽에 그려진 교황 식스투스 1세가 자신의
삼중관까지 발 옆에 벗어 놓은 채 공손한 자세로 마리아에게 경의를 표하고, 오
른쪽에는 성녀 바르바라가 귀여운 천사들을 바라보며 성모자에게 예의를 표하
고 있다. 이 작품은 율리우스 2세 교황의 장례식을 위해 제작되었다.

〈세디아의 성모〉에서는 마치 열쇠 구멍을 통해서 이미지를 바라본 것처럼 톤
도 형식의 캔버스를 사용했으며, 마르가리타 루티의 용모를 자세히 볼 수 있다.
아기 예수 옆에서 세례자 요한이 근심 어린 표정과 시선을 건네는 것은 예수님
의 수난을 염려해서일 것이다.

다음에 볼 작품은 〈라 포르나리나〉이다. 라 포르나리나는 이태리어로 제빵사의 딸을 의미한다. 이 작품의 모델도 마르가리타 루티로, 로마의 산타도레아 가두에서 빵집을 운영하던 프란체스코 루티의 딸이다. 그녀는 라파엘로의 대부분 작품에서 모델 역할을 하면서 라파엘로와 연인 관계를 유지하였으나, 화가와 모델 사이의 신분의 벽을 넘지 못하였다. 더군다나 르네상스 당시 이태리 종교계의 신임을 얻고

▲ 그림 45 라파엘로, 라 포르나리나, 1518–1519, 85x60cm, 국립 로마 미술관

있던 라파엘로는 주교의 조카와 약혼을 한 상태였다.

연인으로서 마르가리타 루티는 괴로운 압박의 감정을 억누를 수 없어서 라파엘로 곁을 떠난다. 라파엘로는 수소문 끝에 마르가리타 루티의 행방을 찾아 그녀 없이 그린 이 그림을 마르가리타에게 건넨다. 그녀의 팔에 찬 완장에 라파엘로 산치오라는 친필 사인이 있다. 그녀의 상반신은 탈의한 상태이며, 베일을 붙잡은 오른손에 힘이 들어가 봉곳이 올라온 젖무덤이 부풀어져 보인다. 복부도

▲ 그림 46 라파엘로, 아테네 학당, 프레스코, 1509-1511, 5x7.7m, 바티칸 궁의 서명의 방

임신을 한 것처럼 부풀어 있다. 이는 라파엘로와의 혼전관계를 암시한 모습이다. 라파엘로를 향한 눈빛은 작열한다. 그리고 마르가리타 루티가 한 터키풍의 터번에 달린 진주방울은 혼전 성관계를 암시한 마담의 상징물이다.

마르가리타는 떠나간 자신을 생각하며 그린 이 초상화를 보고, 사랑에 대한 확신을 느껴서 라파엘로 곁에 돌아왔다고 한다. 그리고 얼마 안 가서 라파엘로는 마르가리타 앞으로 유산을 남겨두고 매독으로 죽음을 맞이하였다.

이 작품은 라파엘로가 죽기 1년 전에 그린 그림이다. 마르가리타도 1년 후에

라파엘로 곁으로 간다. 공식적인 연인관계로 결혼까지는 이어지지 못했으나, 그들 사랑의 결실로 나온 이 명화는 두 사람 사이에 있었을 사랑과 안타까움, 분노, 즐거움을 상상하게 한다.

다음은 라파엘로 산치오의 역작 〈아테네 학당〉을 보자.

〈아테나 학당〉은 라파엘로가 26세 때 완성한 작품이다. 4개의 계단이 있는 상단에는 형이상학을 연구하는 철학자들을 배치하였고, 그 아래에는 수학자 및 과학자들을 배치함으로써 질서를 구축하였다.

그림 정중앙에는 플라톤이 자신이 저술한 티마이우스를 왼손으로 들고 있고, 오른쪽 손가락으로 하늘을 가리키면서 걸어 나오고 있다. 이는 철학의 중심이 이상이란 이데아의 세계를 가리키는 것으로 플라톤의 상징적 모습이다. 그 옆에는 아리스토텔레스가 자신이 저술한 에티카를 들고 손바닥으로 지상을 향한 제스처를 보이고 있다. 이는 플라톤과 다르게 철학의 중심이 자연, 즉 실재론에 있음을 염두한 모습이다. 그런데, 라파엘로는 플라톤의 얼굴에 레오나르도 다빈치의 자화상으로 모방하였고, 아리스토텔레스 얼굴에는 미켈란젤로의 초상화를 그려 넣었다. 이는 평소에 자신이 존경하던 선배들에 대한 각별한 사랑과 의식이 빚어낸 결과로 보인다.

플라톤과 아리스토텔레스를 중심으로 왼쪽에는 알렉산더 대왕과 소크라테스가 대화를 나누고 있으며, 오른쪽에는 갈색 가운을 입은 중세 시대의 신학자이자 철학가인 플로티노스가 손가락으로 아래를 지시하며, 대중을 둘러보고 있

다. 그리고 계단 아래에는 피타고라스가 제자들에 둘러싸여 공책에 필기하며, 가르침을 주고 있다. 아마 수학에 관한 공식을 설명하는 듯하다. 피타고라스 뒤에는 흰색 옷을 입고 있는 여류 수학자 알렉산드리아 히파타이아가 서 있다. 그녀 옆에는 파르메니디스가 공책에 열심히 필기하고 있다.

계단에 앉아 탁자에 턱을 기댄 채 필기하고 있는 중앙 인물은 "그래도 지구는 돈다"고 주장했던 헤라클레이토스이다. 그의 얼굴도 미켈란젤로의 초상화로 모방하고 있다. 그러니까 〈아테네 학당〉에서 미켈란젤로의 초상화는 2번 그려져 있다.

그림 정중앙에서 두 번째 계단에 앉아 두 발을 뻗고 종이를 들여다보는 이는 알렉산더 대왕에게 "당신이 햇빛을 가리고 있으니 좀 비켜달라"고 했던 무욕의 철학자 디오게네스이다. 그리고 헤라클레이토스 옆에 가장 오른쪽 하단에서 4명의 제자들과 컴퍼스를 가지고 도면을 그리기 위해 상체를 구부려 엎드린 이는 기하학자 유클리드이다. 그 옆에 노란색 옷을 입고 지구본을 들고 있는 사람은 프톨레마이오스이고, 그 앞에서 흰색 옷을 입고 수염을 기른 사람이 천구본을 들었는데, 그는 조로아스터이다. 프톨레마이오스와 조로아스터 옆에는 흰색 모자와 의상을 입은 소도마와 이 그림을 그린 라파엘로의 자화상이 자리하고 있다. 브라운 색 모자와 의상을 걸친 라파엘로는 20대 중반의 젊은 남자로 묘사되어 있다.

르네상스의 천재들에 의해 만개된 고전주의의 전통 회화는 플라톤과 아리스

토텔레스의 철학이 주축이 되어 이상화된 모방으로 펼쳐졌다. 2차원의 평면 회화지만 인물은 3차원의 대리석 조각과 같은 형상으로 구축되면서 황금비례가 하나의 격률로 지켜졌다. 그리고 2차원 평면 회화지만 건축과 같은 3차원 공간의 개념이 원근감을 통해서 그럴싸함(verismilutede)으로 모방되었다.

앞서 밝힌 대로 다빈치의 공기 원근법(sfumato)과 마사치오의 선원근법은 르네상스 회화의 전성기를 구가시킨 전통 회화적인 방법론이었다. 그래서 2차원 회화가 3차원 공간감과 입체형을 모방할 수 있었고, 그렇게 그려야만 잘 그린 훌륭한 회화로 인식되었다. 그리고 미켈란젤로는 본래 조각가로서의 자부심과 정체성을 느끼는 조각가였는데, 교황청 관계자들의 후원으로 〈최후의 심판〉과 〈시스티나 천장화〉가 그려질 때 미켈란젤로는 '대리석 조각으로 회화를 그리리라'고 독백을 한 것처럼, 조각가가 그린 회화였다. 따라서 전통적인 인물화들은 마치 흰 대리석 조각과 같은 작품으로 모방되었다는 그 사실을 기억해야 한다.

그리하여 18세기 말까지 전통 회화에서 느껴지는 조각과 같은 인물들의 모방은 그리스 조각과 르네상스 화가들에 의한 공헌에 힘입은 바가 크다는 사실을 인지해야 한다.

2

표현론으로서 예술

'표현으로서 예술'은 낭만주의 경향의 예술을 논할 때 쓰이는 주제이다. 낭만주의 예술에서 가장 중요한 기제는 정서다. 낭만주의 경향의 예술에서 마음에 있는 정서를 예술에 나타낼 때 그 방법은 '모방'이 아닌 '표현'으로 언급한다.

서양의 어휘 정서(Emotion)는 접두사 E와 움직임을 나타내는 motion이 합쳐진 단어라서 내면의 움직임이 겉으로 드러난다. 이때 유기체는 정서가 작용하는 대로 솔직한 면모를 보인다. 가령 우리가 놀랐을 때의 정서는 살갗에 소름이 돋거나 얼굴이 파랗게 질린 모습으로 나타낸다. 슬픈 정서를 느낄 때는 눈에서 눈물이 나며, 눈꼬리가 처지고 행동반경이 느려진다. 혐오의 정서를 느낄 때는 구토할 것 같은 역겨움에 몸서리를 친다. 이렇게 본능적인 작용으로 표출되는 정서는 우리가 살아 있음을 느끼는 신체 메커니즘이며, 그래서 정서적 작품으로 체현된 표현주의 예술은 그 진실성(authenticity)이 관람자들에게 전파된다. 그것은 정서가 살아 있는 생명체들의 본능이며, 그런 작품들을 마주한 관람자는 살아 있음을 느끼게 된다.

정서는 심리학에서 연구하는 주제다. 심리학에서 정서의 종류는 통상 8가지로 대별하는데, 기쁨·슬픔·공포·놀라움·혐오·수치심·분노·흥미다.

우리는 이번에 표현이라는 개념을 사용하고 있는 낭만적 예술이론들을 검토할 것이다. 예를 들면, 예술가가 작품을 창작할 때 그는 정서를 어떻게 표현하는가? 그리고 우리는 작품을 마주할 때 어떻게 정서를 느끼는가가 논의의 핵심이 될 것이다.

낭만주의 예술은 대개 프랑스 혁명을 기점으로 18~19세기의 예술적 경향을 말한다. 그러나 필자는 어느 시대를 막론하고 낭만주의 경향의 예술은 있었다고 본다. 낭만주의 예술에서 낭만주의(Romanticism)는 로망스란 뜻도 있지만, 그보다는 '로마적인 경향'으로 그리스 조각보다는 격정적이며, 움직임이 활발해 다이내믹한 성질을 띤다는 면에서 주목하였다.

먼저 〈라오콘 군상〉 조각을 예시하면서 이야기를 시작하려 한다.

아게산드로스, 아테네도로스, 폴리도로스가 기원전 1세기에 합작한 〈라오콘 군상〉이 화산으로 인해 땅속으로 사라지고, 르네상스 시대인 1506년 로마에서 발굴 당시 건축가 줄리아노 다 상갈로(Giuliano da Sangallo)와 미켈란젤로는 에스퀼리노 언덕의 발굴 현장에 초대됐다. 미켈란젤로는 〈다비드〉상 조각을 끝낸 뒤 교황 율리우스 2세의 묘 외관 작업을 시작할 즈음이었다. 미켈란젤로는 〈라오콘 군상〉을 보고는 "예술이 빚어낸 기적"이란 찬사를 아끼지 않았다고 한다.

라오콘은 트로이의 신관으로 당시 트로이와 그리스 간 전쟁과 관련된 사건

▲ **그림 47** 하겐산드로스, 아테네도르스, 폴리도르스, 라오콘 군상, BC 1세기
바티칸 미술관

의 인물이다. 그는 거대한 목마 안에 그리스 군사들이 상주한 것을 눈치채고, 목

마를 전리품으로 착각하여 트로이 성으로 들이는 것은 그리스 군대의 계략임을

알렸다. 그러나 그리스 측을 돕고 있던 포세이돈의 노여움을 사 그 신이 바다에

서 보낸 뱀에 의해 라오콘과 두 아들은 함께 질식하여 죽는다. 총이나 독극물로

죽음에 이르는 방식이 짧고 강렬하다면, 뱀에 의해 생명을 뺏기는 과정은 서서히 고통을 옥죌 거로 보인다.

베르길리우스의 시에서는 '제사장으로서 라오콘의 사제복에 선혈이 낭자하는… 식'으로 그의 최후를 시각적으로 묘사하고 있다. 조각가들이 베르길리우스 시에서처럼, 옷을 입고 있는 라오콘을 표현하였더라면 실감 나는 파토스는 반감되었을 것이란 평을 한 바 있다.

조각에서 라오콘은 자신의 몸을 칭칭 감고 있는 뱀 두 마리로 인한 육체적 고통보다는 자신 때문에 두 아들이 죽어가는 부성애로서의 정신적 고통에 더욱 더 격정을 느끼는 것이다. 고통을 표현한 몸통과 두 팔의 근육, 사제의 표정은, 이미 죽어 버린 한 아들과 막 빈사 상태에 빠져 있는 다른 아들의 공포에 질린 표정을 인식하였음을 알린다. 이 조각은 죽음과 투쟁하는 고결한 영혼의 처절한 고통을 하나의 군상에 표현하고 있다.

미술사학자 빙켈만은 이 작품을 보고 "고귀한 단순성과 고요한 위대성"이란 경구를 드러낸 낭만적 작품으로 칭송하고 있다. 보통 사람들이 느끼는 슬픔은 비애이다. 그러나 라오콘이 느끼는 격정은 숭고한 비장미다. 자신이 섬기는 포세이돈 신이 내린 죄과에 대해서 거부나 반항할 수 없는 처지이며, 자신의 과오 때문에 죽어가는 두 자식에 대한 연민과 절망이 라오콘이 표현한 슬픔의 정체다. 이는 진실이 아니기 때문에 그 격정은 어디에도 호소할 수 없는 고통과 분노이며 절망이다. 즉 상상으로 극대화한 정서의 표현이라 낭만주의 계열의 첫

작품으로 예시한다.

다음 감상할 작품은 매너리즘 계열의 작품으로 알려진 아그놀로 부론치노의 〈시간과 사랑의 알레고리〉이다.

그림은 비너스와 큐피드(아모르)를 중심으로 각각의 상이 우의적 모습을 보인다. 라틴어로 '욕망'의 뜻이 있는 아모르는 자신의 어머니인 비너스에게 근친상간을 떠오를 정도로 관능적인 입맞춤을 하며 유방을 매만지고 있다. 이때 아

▼ 그림 48 아그놀로 부론치노, 시간과 사랑의 알레고리, 1545, 146x116cm, 런던 국립 미술관

모르는 왼쪽 구석에 부리를 맞대고 있는 비둘기를 밟을 뻔한 자세를 취하고 있다. 비너스는 왼손에 사과 한 알을, 오른손에는 아들의 머리 위로 화살 한 대를 숨기고 있다. 브론치노는 이 작품에서 비너스와 아모르를 쾌락을 상징하는 우의적 모습으로 묘사하고 있다. 아모르의 무릎 아래에 있는 방석은 통례적으로 나태와 관능적 쾌락을 상징한다. 아모르 왼쪽 뒤에는 질투심 때문에 머리칼을 쥐어뜯는 질투의 화신인 노파가 웅크리고 있다.

오른쪽에는 즐거움과 유희의 화신인 사내가 장미를 들고 있다. 발아래 가면들은 불성실과 위선을 상징한다. 그 사내의 배경에는 상반신은 소녀이고, 하반신은 물고기 비늘로 덮인 소녀가 한 손으로 벌집을 들었고, 다른 손은 작은 동물을 들고 있는데, 기만의 화신이다. 그림 상단에는 시간의 신인 크로노스와 그의 딸이 나란히 그려져 있다. 딸은 덮개를 벗김으로써 성적 쾌락과 그것이 가져올 결과를 세상에 알리려고 하지만 크로노스가 그 소녀의 행동을 저지하고 있다. 알레고리로 표현된 노파의 질투심, 비너스와 큐피드의 에로틱한 감정, 위선과 기만을 나타내는 가면, 나태와 관능적 쾌락을 나타내는 방석, 크로노스의 공정성 등을 재미있게 표현하고 있다. 감정과 이성이 적절한 알레고리를 통해서 표현된 매너리즘의 회화이다.

일반적으로 고전 회화의 구도는 수평과 수직이 조화롭게 정비된 데 비해서, 낭만주의 계열의 회화는 사선 방향의 구도이거나 주인공의 모습이 기형적으로 거대한 규모로 표현되어 화면을 압도한다.

다음 그림은 야코포 틴토레토의 〈은하수의 기원〉이란 작품이다.

올림포스의 최고신 제우스는 바람둥이로 유명하여 여성 편력을 따라올 자가 없다. 이번에는 테바이의 왕인 암피트리온의 아내 알크메네에게 반한다. 남편에게 충실한 알크메네를 유혹하기 위해 제우스 신은 그녀의 남편 암피트리온으로 모습을 바꾸고, 그녀에게 접근한다. 알크메네는 암피트리온으로 변신한 제우스

▼ **그림 49** 야코포 틴토레토, 은하수의 기원, 1575-1580, 149.5x168cm, 런던 국립 미술관

를 남편으로 알고 사랑을 나눈다. 전쟁에서 돌아온 암피트리온은 자신과 똑같이 생긴 남자가 아내와 사랑을 나누는 것을 목격하고, 분노하지만 제우스 신이 자신의 정체를 밝혀 화해를 할 수밖에 없었다.

알크메네는 그 이후 제우스 신과의 사랑으로 잉태한 헤라클레스를 낳는다. 그러나 제우스 신과 알크메네의 사랑으로 탄생한 헤라클레스에게 헤라 여신은 원한을 가지게 된다. 앞으로 큰 인물이 될 것을 예상한 제우스는 헤라클레스의 성장을 도모하기 위하여 메르쿠르우스에게 자문한다. 메르쿠르우스는 헤라가 잠든 틈을 이용해 헤라클레스로 하여금 헤라의 젖을 물릴 것을 권한다.

틴토레토는, 헤라클레스가 워낙 세게 젖을 빠는 통에 통증을 느낀 헤라가 잠에서 깬 장면을 그렸다. 잠에서 깬 헤라 여신은 젖을 먹고 있는 헤라클레스가 귀여워 모성 본능으로 한동안 바라본다. 결국 모성애를 자극하겠다는 메리쿠르우스 신의 꾀가 성공한 것이다. 하지만 헤라 여신은 갑자기 제우스의 만행을 떠올리고, 젖을 빨고 있는 헤라클레스를 밀친다. 그 통에 헤라의 왼쪽 젖 줄기가 하늘로 솟구치면서 은하수의 기원을 이룬다. 오른쪽의 젖 줄기는 지상으로 떨어져서 하얀 장미의 기원이 되었다는 신화의 내용을 보여준다. 이후 헤라는 성장한 헤라클레스에게 열두 가지 과업을 부과하는 복수극을 펼친다.

예술에서 '표현론'의 탄생은 프랑스 계몽주의의 반발로 독일의 낭만주의가 시작될 무렵인 18세기 예술을 배경으로 한다. 계몽주의는 이성의 빛으로 세상에 조화와 질서를 불어넣으려 했다. 계몽주의의 광휘 아래 세상을 운영하는 원

리로 신의 섭리 대신 인간의 합리성이 자리 잡았고, 세상 곳곳은 합리성에 맞추어 재편성되었다. 전 유럽은 자유 · 평등 · 박애를 내세운 프랑스 혁명을 계몽주의의 화신으로 추앙하며 열광했다. 그런데 계몽주의의 선두에 섰던 프랑스 혁명이 의외의 결과를 가져왔으니, 혁명이 진행될수록 피의 복수가 자행되면서 야만과 폭력이 기승을 부렸다. 이성 중심의 계몽이 세상에 빛과 해방이 아닌 어둠과 야만을 불러일으켰다. 재앙이 찾아오는 결과를 낳은 것이다.

프랑스 낭만주의 회화의 효시를 알리는 외젠 들라크루아의 작품을 감상해보자. 이 작품은 1830년 샤를 10세가 퇴위된 사건인 7월 혁명의 정신을 기리기 위해 제작되었다. 샤를 10세는 언론의 자유를 금지하는 동시에 선거권을 포함한 일련의 독재적인 법안을 도입한 후로 국민들의 신임을 잃어가고 있었다. 그 결과 파리 거리 곳곳에서는 폭동이 일어났고, 7월 27일부터 29일까지 단 3일 만에 샤를 왕의 정부 권력이 와해되고 말았다. 들라크루아는 이 작품을 1830년에 제작하였으나, 1789년 프랑스 대혁명의 기억을 환기시키는 자유 · 평등 · 박애라는 프랑스 혁명의 슬로건을 상기시킨다.

그림에서 젊은 여인은 상의를 탈의한 채, 자유를 상징하는 빨간 프리지언 모자를 쓰고, 왼손에 프랑스 삼색기를, 오른손엔 장총을 들고 민중을 계도하고 있다. 그녀 옆에는 작은 소년이 쌍권총을 들고, 자유의 여인을 보좌하며 나아가고 있다. 역시 턱시도와 둥근 모자를 쓴 백인 남성도 장총을 장전한 채 혁명 집회에 참전하고 있다. 총칼에 쓰러진 프랑스 남성들이 바닥에 나뒹굴어져 있으며,

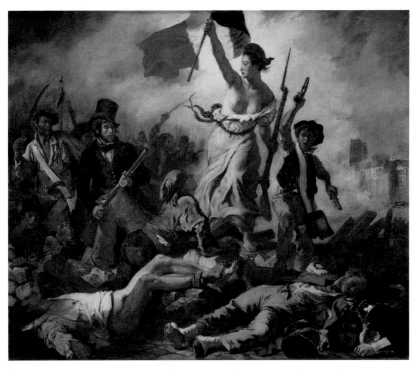

▲ 그림 50 외젠 들라크루아, 민중을 이끄는 자유의 여신, 1830, 260x325cm, 루브르 박물관

농민들은 도검을 들고 흥분하고 있다. 이처럼 프랑스 혁명은 여성, 어린아이, 농민 등 그동안 주목받지 못했던 계층들이 회화상의 주인공으로 등장해 리얼리즘 계열의 작품과도 맥이 닿아 있다.

그림은 혁명의 전야를 밝히는 듯 연기와 화염이 있는 도시의 저편을 폭동으로 얼룩진 배경으로 그려져 있다.

앞에서 낭만주의 회화의 구도는 사선이나 대각선 방향을 띤다고 밝혔다. 다

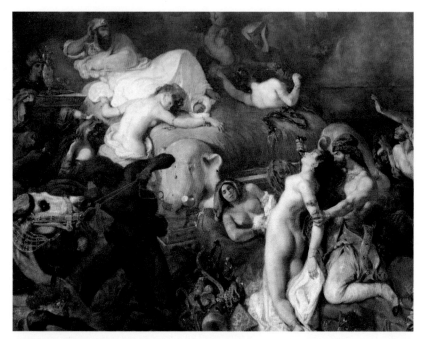

▲ 그림 51 외젠 들라크루아, 사르다나팔루스의 죽음, 1827, 392×496cm, 루브르 박물관

음 작품은 들라크루아의 〈사르다나팔루스의 죽음〉인데, 주제와 구도 역시 낭만
주의 작품에 적합하다.

바이런의 시를 토대로 한 이 그림은 고대 아시리아 왕의 엽기적인 최후를 소
재로 한 작품이다. 막강한 영화를 누리던 사르다나팔루스는 부하로 하여금 화
장용 장작단을 쌓게 하고, 자신의 온갖 재물과 애마, 여인네들을 불러 모아서,
자신이 보는 앞에서 무자비한 살육의 향연을 벌이게 한다. 그리고 자신을 포함
한 모든 것들에 불을 붙여 태워 버리도록 명령을 한다. 한바탕 불꽃놀이로 한세

상 질펀하게 보냈던 쾌락과 욕망, 권세를 다 태워 버리려는 것이다.

이 잔혹한 이야기를 토대로 들라크루아는 격렬한 붓놀림과 뜨거운 색채가 충돌한 인상적인 대작을 표현하였다. 활처럼 꺾이거나 고꾸라진 여인들의 몸뚱어리에서 적나라한 가혹의 자취를, 휘둥그레진 눈으로 끌려가기를 거부하는 흰말에게 공포의 색채를 느낄 수 있다. 자신들도 곧 죽을 것을 알면서 주군의 말에 복종해 잔인한 살인과 파괴의 비극을 연출하는 신하들은 얼음보다 차가운 권력의 냉기를 발산하고 있다.

이 모든 잔혹극은, 정점에 자리한 사르다나팔루스가 마치 은은한 음악을 감상하듯 침대에 편히 누워, 세계의 종말을 지휘하고 있는 것이다. 이런 도상에서 비정상적인 평온함이 그럴 수 없이 섬뜩하게 다가오는데, 이는 우리 모두에게 잠재해 있는 악마성의 가장 비극적인 표현이라 할 수 있겠다. 사르다나팔루스가 바라보는 시선은 침대 끝에서 학살당하는 여인을 향해 있다. 불안하고 동요를 주는 사선 구도이다. 이 그림에서 보여주고자 한 것은 단순한 사디스트적 센세이셔널리즘이 아니라 존재의 본원적인 죄악성이다. 인간이 근원적으로 낭만적이고 영웅적인 존재인 것은 이 악마성, 혹은 죄악성의 실재와 무관하지 않다는 점에 있다. 이 악마성에 휘둘리며, 혹은 이 악마성과 투쟁하며 인간은 홀로 광활한 우주에 위대한 드라마와 시를 부여해 왔기 때문이다. 들라크루아는 그 드라마의 진솔한 기록자가 되기를 원한 것 같다.

낭만주의 경향의 작품에서 예술가들은 이성으로부터 탈주를 보여준다. 낭만

주의는 이성의 빛만으로는 설명할 수 없는 또 다른 소중한 세상이 있다고 생각했는데, 꿈 · 신화 · 신비 · 환상 · 무한 · 불가해 같은 영역이 그러했다. 우리는 때로 현실에서 꿈 · 신화 · 환상 · 무한의 영역을 통해 도약하고 구원을 받는다. 낭만주의 예술가들은 이성을 통해서는 이러한 영역에 도달할 수 없다고 보았다. 이 영역에 도달하기 위해서는 직관, 감성, 상상이 필요하다. 그리고 그런 능력은 평범한 사람의 몫이 아니다. 자유롭고, 열정적이고, 역동적이고, 때론 광기 어린 천재나 초인의 몫이다. 예술은 그러한 천재나 초인들의 직관과 감성과 상상력이 꽃피어 표현되는 꿈 · 신화 · 환상 · 무한 · 불가해한 영역이다. 독일에서 시작된 낭만주의는 유럽 전역으로 확산되어 예술에 지대한 영향을 끼쳤다.

합리성, 질서, 조화, 아름다움 등과 대비되는 감성, 무질서, 부조화, 추함 등이 예술의 한편을 차지한 데는 낭만주의가 기여한 바가 크다.

다음에 볼 회화는 카스퍼 다비드 프리드리히의 〈구름이 드리워진 바다 위의 방랑자〉이다.

턱시도를 입은 남자가 구름이 자욱하고, 바닷물이 일렁이는 낭하에 지팡이를 짚고 서 있다. 지팡이는 젊은이의 소지품이 아니므로 어느 정도 나이가 든 중년의 남자일 것이다. 뒷모습이지만 이 남자의 착잡한 심경을 미루어 짐작할 수 있다.

우리는 일반적으로 자신의 정서 여하에 따라 찾아가는 장소가 있다. 울적할 땐 성당에, 즐거울 땐 백화점에, 지적 호기심을 채우고 싶을 땐 도서관을 찾는다.

거친 파도가 몰아치는 가파른 낭하를 지팡이로 헤집고 찾고 싶은 것은 폭풍

우만큼 거센 감정의 격랑이 원하기 때문이다. 그리하여 그런 장소와 마주하고 있으면 마음이 차분해질 수 있을 것이다. 보다 큰 감성이 어느새 마음에 들어와 어루만져 준 것이다. 〈구름이 드리워진 바다 위의 방랑자〉는 낭만주의 회화이다.

다음 회화 역시 꿈을 상징화한 낭만주의 회화이다. 요한 퓨슬리의 〈악몽〉은 그의 후대 화가들이 참조하는 전형적인 낭만적

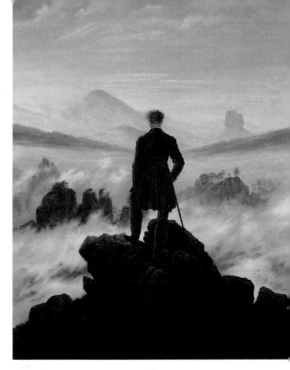

▲ 그림 52 카스퍼 다비드 프리드리히, 구름이 드리워진 바다 위의 방랑자, 1818, 94.8x74.8cm, 함부르크 쿤스트할레

회화이다. 육감적인 젊은 여인이 사지를 뻗고 침대에 늘어져 있으며, 그녀의 배 위에는 원숭이 몽마가 배를 압박하고 있어서 침대 밑으로 떨어진 팔과 젖혀진 머리는 악몽을 상징하는 포즈로 보인다. 배경에는 커튼을 젖히고 툭 튀어나온 눈을 번득이는 말의 두상이 보인다. 시각 미술에서는 어둠 속에서 번득이는 이런 이미지를 시각적인 강간으로 언급한다. 그림은 주인공 여인에게 스포트라이트를 주고 있고, 나머지는 어둡게 채색하고 있어서 꿈속의 공포가 고스란히 느껴진다.

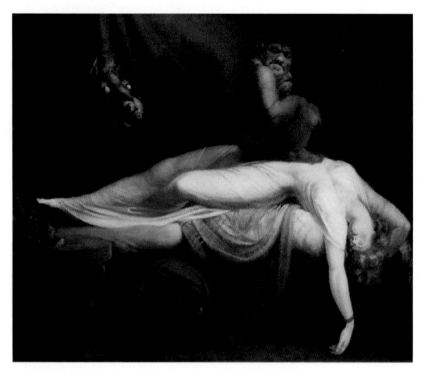

▲ 그림 53 요한 퓨슬리, 악몽, 1781, 101.6x127cm, 디트로이트 예술협회

퓨슬리는 안나라는 젊은 여인을 사랑하여 사랑의 고백을 하였으나 안나는 퓨
슬리의 마음을 거절하였다고 한다. 상대 연인에게 자신의 마음이 받아들여지지
않을 경우, 화가로서 할 수 있는 일이란 이런 유의 그림을 그려 복수하는 수밖
에 없는 듯하다.

낭만주의 예술은 외부 대상에 대한 모방이나 재현보다는 상상력을 통한 작
가의 독창적인 감정 표현을 중시한다. 따라서 그런 표현을 위해서라면 외부 대

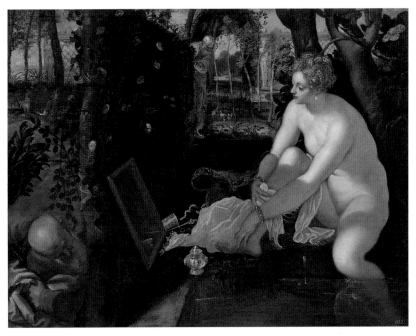

▲ **그림 54** 야코포 틴토레토, 목욕하는 수잔나, 146.6x193.6cm, 1555, 비엔나 박물관

상에 대한 모방이나 재현은 약화되거나 왜곡되어도 무방하다. 그래서 고전적인 회화에서 약간의 변형과 왜곡을 보여주는 매너리즘 회화에서 낭만적인 경향의 회화를 쉽게 찾아볼 수 있다.

매너리즘의 화가 틴토레토는 『구약성서』의 「다니엘서」에 부수되는 외전 「수잔나서」에 등장하는 바빌로니아의 요아킴의 아내 수잔나가 목욕하는 장면을 그렸다. 멀리서도 수잔나의 백옥 같은 피부의 몸체는 잘 보일 정도로 등신대 크기이다. 수잔나는 왼쪽 발을 물속에 담그고 있고, 수건으로 닦은 오른쪽 발에 향유

를 바르며 거울을 보고 있다. 그녀의 포즈는 타인을 의식하지 않은 듯 두 다리를 벌려 중요한 부위가 노출되었다. 그러면서 삼각형의 포즈가 안정감을 준다.

그런데, 자세히 보면 근엄한 대머리의 장로 2명이 원경과 근경에서 목욕하는 수잔나를 엿보고 있다. 슬며시 엿보던 장로들은 순간 이성을 잃어버리고, 수잔나에게 성적인 행위를 요구한다. 홀연히 놀란 수잔나는 당연히 거절한다. 그런데 시니어 장로들은 적반하장으로 수잔나가 자신들을 유혹했다는 죄과를 뒤집어씌운다. 그러나, 재판하던 중 명판관 다니엘을 만나 수잔나의 결백이 입증되어 장로들이 오히려 처벌된다는 성경 내용을 주제로 한 것이다.

장미가 심긴 담벼락 아래에 있는 장로와 반대편 끝자락에 서 있는 또 한 명의 장로의 관음증을 제대로 표현한 작품이다. 이 작품은 수잔나의 육체를 삼각형의 거구로 표현했다는 면에서 낭만주의의 선정적인 정서와 해프닝을 눈에 띄게 표현했다.

같은 주제로 그린 장 상테르 작품은 고전성의 전형을 보인다. 고전성은 수평과 수직의 형태를 취하며, 그림 자체가 상당히 고요하다. 빈켈만의 "고귀한 단순성과 고요한 위대성"이란 그리스 조각의 경구가 이 회화에도 느껴진다.

물론 이 작품에서도 수잔나의 포즈는 안정적인 삼각형 구도이다. 그러나 틴토레토의 작품과 달리 상테르의 작품은 중요한 부위가 모두 가려졌고, 그녀의 시선조차 아래를 보고 있다. 그래서 부끄러움과 우아함이 작품 전체를 압도한다.

조용히 몸을 닦는 수잔나의 뒤편 어둠 속에서 악마가 연상되듯 훔쳐보는 장

로의 모습이 희미하게 목격된다. 수잔나를 유혹하기 전 장로의 딜레마에 봉착한 분위기이다.

그러나 다음에 볼 혼설서트와 젠틸레스키의 그림은 사정이 다르다. 혼설서트의 그림은 인물의 규모를 크게 그려서 수잔나의 몸체는 등신대이며, 장로들의 급작스러운 출현과 그들이 붙잡은 옷자락을 빼느라 사각형의 프레임 밖으로 뛰쳐나올 듯하다. 그녀의 벌린 입과 사선 방향의 몸체는 고꾸라질 듯하다. 이는 수

▲ 그림 55 장 밥티스트 상테르, 목욕하는 수잔나,
1704, 205x145cm, 루브르 박물관

잔나의 공포가 혐오의 극에 달했음을 알려 준다.

반면에 어둠 속에서 치기 어린 손놀림과 표정에서 읽히는 두 장로의 모습에서 위선과 타락에 무신경한 관행을 느끼게 한다. 한 여인의 순결이 종교적으로 존중받는 지위의 남성들에 의해 무참히 짓밟힐 수도 있었던 폭행 및 간음 사건이었다.

아르테미시아 젠틸레스키의 그림에서 수잔나의 동작은 앞의 두 작품보다 그 격

▲ 그림 56 게라르 판 혼설서트, 수잔나와 장로들, 1655, 144x213cm, 볼게스 박물관

렬함이 배를 더한다. 그녀의 손동작은 두 명의 시니어들을 확실히 거부하는 몸짓
이며, 고개 돌린 그녀의 표정에서는 곤혹스러운 혐오의 감정이 극에 달해 보인다.

아르테미시아 젠틸레스키는 카라바조의 영향을 받은 부친 오라치오 젠틸레
스키의 작업실에서 그림을 배우며 화가의 길을 걸었다.

19세기 이전의 서양미술사에서 여성 미술가는 거의 찾아볼 수 없는데, 이
는 여성의 사회 진출이 지극히 제한적이었던 탓이다. 오랫동안 여성들은 그림
은 커녕 글을 배우기도 쉽지 않았던 세월이다. 운 좋게 아버지나 가족이 운영하
는 공방에서 어깨너머로 그림을 배운 여성 화가도 있지만, 이들 역시 자신의 서

명이 들어간 작품을 남기는 일은 극히 드물었다. 대체로 자신의 이름보다는 아버지나 형제의 이름으로 작품을 판매하는 것이 여러모로 유리했기 때문이다.

아르테미시아 젠틸레스키는 아버지의 동료 화가인 아고스티노 타시에게 성폭행을 당했고, 분노한 아버지의 고발로 법정에 서게 된다. 재판은 피해자인 여성의 수치심을 담보로 진행되었다.

아고스티노 타시는 당시 전 부인을 살해한 범행까지 밝혀졌지

▲ 그림 57 아르테미시아 젠틸레스키, 수잔나와 장로들, 1610, 170x121cm, 독일 바이젠슈타인 성

만 겨우 1년 감옥살이 끝에 자유의 몸이 되었다.

사건 이후 아르테미시아 젠틸레스키는 당대로서는 보기 드문 당찬 여성으로 변모해 아버지로부터 독립하여 자신만의 공방을 차렸고, 미술 아카데미 최초의 여성회원이 되었다.

다음 그림은 이스라엘 여성이 아시리아의 장수 홀로페르네스를 초대해 향응을 베풀고, 잠든 틈을 타 몸종의 도움을 받으며 참수시키는 장면이다. 대담한 설

▲ 그림 58 아르테미시아 젠틸레스키, 홀로페르네스를 참수하는 유디트, 1620, 199x162cm, 우피치 미술관

정과 영웅적인 용기를 필요로 하는 극적인 순간이 표출되었다.

젠틸레스키가 표현한 유디트는 원전에서처럼 결코 천하의 일색으로 그리지 않았다. 대신 남성을 제어할 수 있는 힘과 행동력이 구비되었으며, 이는 남성에 대한 복수심이란 경험이 없으면 가능하지 않았을 자화상 같은 주제의 회화이다.

반면, 젠틸레스키의 부친에게 영향력을 미친 바로크 시대의 거장 카라바지오의 작품에서 표현된 유디트는 가녀리고 연약한 소녀의 이미지이다. 남성을 참수시킬 정도의 배포도 없어 보이나, 그럼에도 실행을 단행하는 것은 자신의 의

▲ 그림 59 M.카라바지오, 홀로페르네스를 참수하는 유디트, 1598, 145x195cm, 로마 미술관

무에서 오는 이성이 지시했기 때문이다. 이성이 관장하지만 곤혹스러운 감성이 느껴지는 작품으로 남성 화가가 그린 유디트와 여성 화가가 그린 이미지의 차이를 비교하는 재미를 느낄 수 있다.

　낭만주의 경향의 회화에는 정서가 표현되기에 위기감과 거기에 따른 공포, 안심, 혹은 불안의 정서가 느껴져서 살아 있는 그림으로 공감대를 느끼게 한다.

　아리스토텔레스는 비극의 목표와 정의를 "연민과 공포를 통해서 카타르시스를 느낄 수 있다"고 했는데, 혐오와 공포의 분위기로 묘사된 〈수잔나와 장로들〉과 〈홀로페르네스를 참수하는 유디트〉에서도 관람자들은 행동하는 수잔나

와 유디트의 입장이 되어서 연민과 공포라는 정서를 공감할 수 있다.

"예술은 표현이다"란 주장을 펼친 미학자는 톨스토이와 콜링우드, 그리고 베네딕토 크로체를 들 수 있다. 우리는 톨스토이와 콜링우드의 이론을 비교하면서, 작품들을 감상할 것이다. 먼저 톨스토이 주장을 살펴보자.

톨스토이 – 감정의 전달

예술과 관련한 톨스토이(1828-1910)의 저작은 『예술이란 무엇인가?』(1898)이다.

그는 이 저작에서 예술의 중심에 감정이 놓여 있음을 역설하며, '예술이 인간의 삶에서 어떤 목적에 이바지하는가?'라고 묻는다. 그리고 톨스토이는 '예술을 인간과 인간 사이의 의사소통의 한 수단으로 보지 않을 수 없다'고 주장한다.

우리는 언어를 통해 우리의 생각을 다른 사람들에게 전달하며, 예술을 통해 자기의 감정들을 전달할 수 있다. 예술은 언어와 마찬가지로 톨스토이가 대단히 높이 평가하는 한 목표, 즉 '인류의

▼ 그림 60 레오 톨스토이

통합을 위한 수단'으로 본다. 즉 예술이 사람들 간의 정신적인 일체감을 제공한다는 것이다.

우리의 인격을 단절과 고립으로부터 해방시키는 감정을 느끼는 것에서, 개인을 다른 사람들과 일체화하는 데서 예술의 목적과 위대한 힘이 있다고 보는 것이다. 다른 말로 바꾸면, 예술이 '*감정의 전이*'라는 수단을 통해 사람들 간 **결속**을 가져온다고 믿는 것이다. 만일 우리가 공들여 표현한 감정이 다른 사람에게 공감을 얻지 못한다면, 심지어 비웃음을 사게 된다면 어떻게 될까? 우리는 슬픔에 차서 눈물을 펑펑 흘리며 노래를 불렀는데, 다른 사람들은 시큰둥한 표정을 짓고 있다면 어떨까? 이런 경우 톨스토이는 우리의 예술 활동이 실패했다고 본다. 예술 활동에서 감정을 표현하는 일도 중요하지만 표현한 감정이 다른 사람에게 전달되어 **공감**을 불러일으키는 것이 더 중요하다고 보기 때문이다. 다른 사람과 *교감*하지 못하는 감정의 표현은 예술이 될 수 없다는 것이 톨스토이의 주장이다.

톨스토이 이론에 따라 예술작품으로 인하여 타인들과 공감대를 형성하여 우국지심을 갖게 하는 작품을 보자.

윌리엄 터너의 〈전함 테메레르〉가 그런 예다.

조지프 말로드 윌리엄 터너(1775-1851)는 예인선에 끌려서 런던 남부의 로더하이드 부두로 들어오는 전함 테메레르를 그렸다. 흰색의 테메레르호는 마치 유령선처럼 보이고, 이 배를 끌고 오는 예인선은 시대의 변화를 상징하듯 증기

▲ 그림 61 윌리엄 터너, 전함 테메레르, 1839, 90.7x121.6cm, 내셔널 갤러리

선이다. 그리고 테메레르호의 옆으로는 낙조가 퇴역한 장군의 운명처럼 장엄한 노을을 드리우고 있다.

〈전함 테메레르〉는 BBC 방송에서 조사한 '가장 위대한 영국 그림'에서 당당히 1위를 차지한 적도 있다. 수많은 영국인의 공감대를 사서 영국인들의 자긍심을 하나로 묶어준 경우가 되기 때문이다. 그러면 왜 이 그림이 '가장 위대한 영국 그림'일까?

이 그림에 등장하는 흰색 배는 98문의 대포가 실린 테메레르호로서 영국의 운명을 건 1805년의 트라팔가르 전투에서 대활약을 했던 전함이었다. 이 해전

의 승리로 나폴레옹은 영국 본토를 침략하려는 계획을 단념해야 했고, 이는 러시아 침략이라는 나폴레옹 최대의 오판으로 이어지게 된다. 그러나 영국인들은 트라팔가르 해전에서 위대한 해군 제독 넬슨을 전사시켰어야 했다. 이렇게 영국의 운명을 결정지은 전투에서 대활약을 한 배가 테메레르호였다.

그리고 산업혁명 이후 성능이 우수한 증기선이 보급되면서 대형의 구형 전함 테메레르는 폐기처분되는 운명을 이 그림으로 표현한 것이다. 〈전함 테메레르〉를 정서로 표현하면 한때의 영웅적인 승리감이 세월의 무상함과 더불어 허무함으로 번지는 슬픔이다.

그러나 터너의 다음 그림 〈비, 증기, 속도(대서부철도)〉는 슬픔과는 전혀 반대인 희망과 연관되는 미래의 세계를 보여준다.

〈비, 증기, 속도(대서부철도)〉는 터너가 1825년 처음 개통된 기차를 탔을 때 차창 밖으로 몸을 내밀어 기차의 어마어마한 힘과 속도를 체험한 뒤 이에 대한 황홀과 감격을 표현한 작품이다. 템스강의 수면 위에 떨어지는 비는 운무를 만들어내고, 하늘은 기차에서 뿜어져 나오는 증기와 구름으로 뒤범벅 혼연일체가 되어 있다. 시각으로 감상하는 그림이지만 시끄러운 기차의 경적 소리와 후드득 내리치는 빗소리가 들리는 듯하다. 사선으로 가로지르는 기차와 다리의 구도는 낭만주의 화풍으로 보기에 적합하다. 그리고 터너는 형태에 주안점을 두지 않고, 온통 색감으로 뒤덮인 추상화처럼 그리는 경향 때문에 인상주의 화가들에게 영향력을 주었던 낭만주의 화가였다.

▲ 그림 62 윌리엄 터너, 비, 증기, 속도(대서부철도), 1844, 91×122cm, 내셔널 갤러리

이런 영향력도 공감대의 적극적인 수용을 통해서 가능하기 때문에 톨스토이 관점에선 성공한 예술이다.

톨스토이는 감정들의 서열을 평가적으로 정하기 위한 원리로 『예술이란 무엇인가?』를 집필할 당시에 종교적 신념들을 추출하였다. 금욕주의적인 경향의 열렬한 기독교인이었던 톨스토이는 육체의 쾌락을 경멸했으며, '인간의 형제애'를 도모하는 것을 모든 행위의 목적으로 보았다. 그러므로 가치 있는 감정이란 '인간의 형제애'를 환기시키거나 예시하는 감정들이라 생각하였고, 따라서 예술이 전달해야 할 것은 바로 그러한 감정들이라고 생각했다.

그가 칭송한 작품들은 '기독교 예술'로서 실러, 위고, 디킨스의 문학작품, 밀레의 그림들, 하이든, 모차르트, 슈베르트, 베토벤, 쇼팽의 일부 음악들이다. 톨스토이는 당대 러시아 사회가 혁명의 불길을 눈앞에 둔 폭풍 전야 같은 상황으로 귀족, 지주, 농노 등의 계급 갈등으로 인해 상처 입고 분열되어 있음을 통감하였다. 톨스토이는 이런 상처와 분열을 치유하기 위해서는 사회적 연대감이나 형제애를 북돋는 예술이 필요하다고 보았다. 그의 이러한 필요를 만족시킬 수 있는 작품으로 밀레의 몇 작품들을 감상하면서 최상의 삶의 의미가 사회적 연대감과 형제애를 고양시킬 수 있을지 생각해 본다.

프랑수아 밀레의 〈만종〉은 가난한 농부 부부가 부농이 추수를 마친 감자밭에서 남아 있을지도 모를 감자를 캐다가 저녁 종이 울리자 감사의 기도를 올리는 장면이다. 구도는 지평선이 화면의 3분의 1을 차지하고 있어서 평화로운 느낌이 들며, 두 부부의 수직적인 구도는 안정감을 준다. 멀리 있는 작은 교회의 첨탑은 원근감을 보여줌과 동시에 광활한 대지의 공적감을 일깨워 준다.

밀레는 "나의 할머니는 들에서 일을 하다가도 종이 울리면 일을 멈추고, 가엾은 죽은 이들을 위해 삼종 기도를 드렸다"는 언급을 하면서 만종을 그리게 된 경위를 설명하였다. 그는 빈곤한 프랑스 농민의 고단한 일상을 우수에 찬 분위기와 서사적 장엄함을 담아 그린 사실주의 화가이기도 하다. "일생 전원밖에 보지 못했으므로 나는 내가 본 것을 솔직하게, 되도록 능숙하게 표현하려 할 뿐이다." 농부의 아들로 태어나 스스로 농사를 지어 본 경험으로 프랑스 농민들을

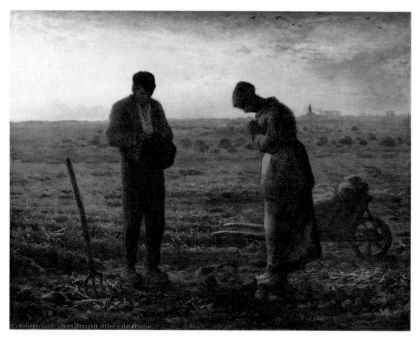

▲ 그림 63 프랑수아 밀레, 만종, 1859, 56x66cm, 오르세 미술관

가장 프랑스적으로 그린 바르비종 화가로 평가받는다. 톨스토이가 밀레의 그
림을 좋아했던 것은 누구나 공감할 수 있는 겸양과 성실, 그리고 기독교에 대한
믿음의 태도를 보이기 때문으로 해석한다.

밀레의 〈이삭 줍는 여인들〉은 '서사적 자연주의의 정수'라는 평을 듣는 작품
이다. 추수가 끝난 들판에서 이삭을 줍고 있는 나이 든 농촌 여인 셋을 그렸다.
노랑, 빨강, 파랑의 두건을 두른 여인들은 황금빛 햇살에 물들어 엄숙하고 장엄
해 보인다. 그러나 이삭을 줍는 노동은 사실 당시 빈농에게 지주들이 베푸는 선

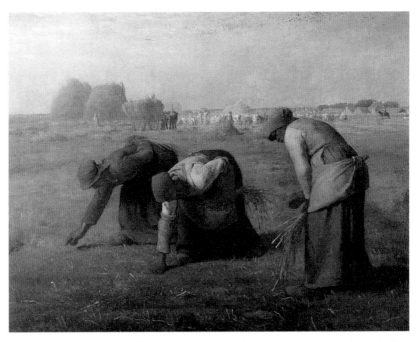

▲ 그림 64 프랑수아 밀레, 이삭 줍는 여인들, 1857, 84x112cm, 오르세 미술관

심 행위로, 빈농층의 고단한 일상을 대변하는 것이기도 하다.

1857년, 밀레는 〈이삭 줍는 여인들〉을 출품하면서 다시 한번 비평가들에게는 혹평을, 진보적 지식인들 사이에서는 '하층민의 운명의 세 여신'이라는 찬사를 받았다. 빵 한 조각 살 수 없을 만큼 궁핍한 생활을 하던 밀레는 이 그림을 시발로 비로소 생계를 이어 나갈 수 있을 만큼 알려지게 되었다.

톨스토이가 밀레의 그림에 긍정적인 평가를 한 것은 프롤레타리아, 즉 노동자 계층의 빈민을 다루면서도 폭정이나 궁핍, 비굴함이란 부정적인 정서가 아

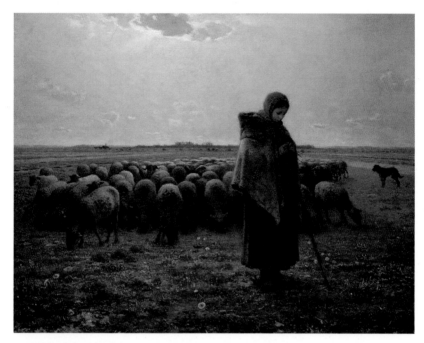

▲ 그림 65 프랑수아 밀레, 양치는 소녀, 1857, 101x81cm, 오르세 미술관

니라 따뜻한 온기와 겸허한 감사, 협동의 조화가 그림 전반에 배어 있는 긍정적

인 정서 때문일 것이다.

　세 여인 뒤의 배경에는 부농들이 추수물을 마차에 싣고, 말을 타며 떠날 준비

를 하고 있다. 역시 지평선이 3분의 1을 차지하여서 평온한 느낌을 준다. 그들

이 흘리고 간 낟알을 줍는 세 여인은 조각 같은 미동의 자세가 영속적인 순간과

같다. 밀레 그림의 특징은 등장인물 개개인의 얼굴을 알아볼 수 없게 그렸다는

점이다. 즉 익명의 대중이 모델이다.

〈양치는 소녀〉역시 지평선이 5분의 2를 차지하고 있으며, 하늘은 낙조로 물들어 있다. 양떼들은 서로의 체온으로 온기를 보존하려 군집을 보이며, 지팡이를 옆에 둔 목녀는 서서 뭔가를 하고 있다. 대부분의 감상자들은 감사 기도를 올리는 것으로 알고 있는데, 사실은 손뜨개질을 하고 있는 모습이다.

기독교에서 목동은 예수를, 어린양은 민중을 의미하기도 한다. 밀레의 대부분의 회화에는 신과 성인이 등장하지 않으면서도 종교적인 회화로 보이는 특징이 있다. 대부분 빈농의 농부들이 노동을 하면서 신께 감사의 경배를 올리거나 혹은 성실한 일꾼으로서의 모습으로 비추기 때문이다. 밀레에게 있어서 노동은 순교의 의미를 띠며, 그의 그림을 보는 감상자들에게 성실하게 수행하는 노동에 대한 공감대가 긍정적인 단합을 형성해 준다.

다음의 그림 〈씨 뿌리는 사람〉도 노동의 숭고함을 표현하였다. 경사진 지평선을 뒤로 배경의 3분의 1 정도를 차지한 한 남자가 움켜쥔 오른손 주먹 틈으로 씨앗을 뿌리는 모습은 노동의 장엄함을 전달한다. 지평선 바로 위에는 또 다른 농부가 두 마리의 소를 이끌며 밭을 갈고 있는데, 이 씨 뿌리는 사람은 그 농부와 쌍으로 일을 하고 있는 것이다.

성경에도 씨를 뿌리는 사람을 밀알을 선포하는 전도자로서 그리스도를 상징한다.

밀레의 이런 그림들은 예술을 통해서 사회적 연대감을 조성하며, 사회의 구심적 역할을 바랐던 톨스토이의 이론에 적합한 예술세계를 보여준다. 그런데

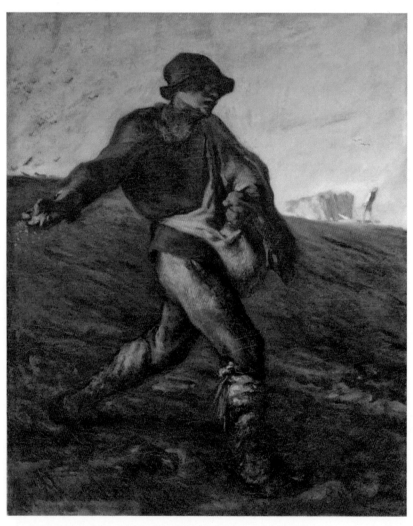

▲ **그림 66** 프랑수아 밀레, 씨 뿌리는 사람, 1850, 101.6x82.6cm, 보스턴 미술관

톨스토이의 예술이론은 격렬한 반발을 불러일으켰다. 그중 *예술이 정치 선동의 수단이 될 수 있다*는 비판이 가장 거셌다. 어떤 경우든 감정이 고양된 상태에서 예술작품의 타당성을 올바로 헤아려 보기 힘들어진다. 가령, 예술적 효과로 치장한 정치 집회, 즉 예술화된 정치 집회는 선전과 선동의 장으로 전락할 우려가 있다. 사회를 개선하는 데 기여하는 감정 전달에 초점을 맞추는 톨스토이의 예술관은 사회의 개선을 어떻게 생각하느냐에 따라 큰 재앙을 몰고 올 수 있다. 감정을 예술의 중심에 놓으면서도 톨스토이식 재앙을 피할 수 있는 방법은 없을까?

우리는 콜링우드의 이론을 통해서 '예술은 표현이다'란 주제로 감정의 이성화를 살펴볼 것이다.

콜링우드 – 감정의 정리

영국의 철학자이자 역사가인 콜링우드(R. G. Collingwood, 1889-1943)의 이론은 이 질문에 대한 답변을 모색하는 데 도움을 준다. 콜링우드의 저서 『예술의 원리(Principles of Art)』는 '예술이란 무엇인가?'라는 질문과 그 답에 초점을 맞추고 있다. 우선 콜링우드에게 톨스토이식 예술은 예술이 아니다. 예술을 통해 감상자에게 특정 감정을 전달하는 일은 특정 감정의 전달이라는 목적을 위해 예술이라는 수단을 사용하는 일일 뿐이라는 것이 그의 의견이다.

그렇다면 콜링우드에게 예술이 되는 것은 무엇인가? 그에 따르면 예술은 톨

스토이가 주장하는 대로 감정과 관련을 맺기는 하지만, 톨스토이의 생각과는 달리 감정을 전달하거나, 또는 환기시키는 것이 아니라 '정리하는 것'이다.

콜링우드의 표현론은, 예술가가 미발달된 정서를 실현하거나 명료화하는 가운데 나오는 활동이다. 콜링우드가 보기에, "인간은 자신의 정서를 표현할 때까지 그 정서가 의미하는 바를 알지 못한다"고 본다. 그래서 "표현의 행위는 정서의 탐구가 될 수 있으며"(Collingwood, 1958, p.111) 표현활동으로서 예술은 발음의 형식이거나 자기실현의 형식으로 언급한다. 콜링우드가 말하는 예술가의 특징적 표시는 "광휘나 명료함"(Ibid., p.122)이다. 이는 예술가가 어떤 정서를 표현함으로써 '나는 이것을 명료하게 하기를 원한다'라는 이성적인 입장이다. 이렇게 콜링우드에게 있어서, 예술이란 예술의 존재론을 설정하는 것으로서 우선 예술가의 마음속에 있는 '정신적'인 것이며, 두 번째로 그것을 '물리적이거나 지각적인 것'으로 표현해야 한다. 두 가지 방식에서 그가 주장하는 첫 번째는 '예술가가 우선 산출하는 상황이고', 두 번째는 '첫 번째로 유일하게 수반하는' 하나의 '보충적인 활동'이다. 따라서 그가 주장하는 예술이란 "하나의 상황으로 창조되었을 때 유일한 장소는 예술가의 마음속이며, 거기에서 완벽하게 창조될 수 있는 것"(Ibid., p.133)이다.

표현론은 인간의 심오한 정신적 존재론을 알리며, 우리의 삶과 관심사에 대한 내용이나 상관성의 비전, 아이디어를 소통한다. 그래서 콜링우드의 표현론은 '독창성(originality)'과 '심오함(profundity)'의 특성으로 설명할 수 있다. 따라서

'독창성'과 '심오함'은 표현론이란 예술의 정의에서 필수적인 조건이다.

필자는 독창성 면에서 반 고흐의 예술작품만 한 것도 없을 것으로 보아 이 장에서 제시한다. 반 고흐가 생전에 판매한 작품은 〈아를의 적포도밭 수확〉 딱 한 점이다. 이런 상황은 관람객들에게 공감을 얻지 못한 결과에 기인한다. 톨스토이 주장의 맥락에서 보면, 〈아를의 적포도밭 수확〉을 제외한 반 고흐의 예술은 공감을 불러일으키지 못하였으므로 예술로 인정할 수 없다. 그러나 톨스토이 이론과 상관없이 고흐 자신은 끊임없이 화필을 들었으며, 작품을 완성

▼ **그림 67** 반 고흐, 아를의 적포도밭 수확, 1888, 75x93cm, 푸쉬킨 미술관

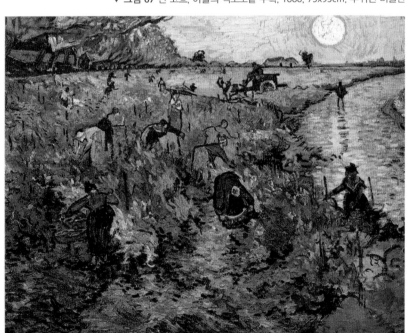

하여 나아갔다. 자신의 끓어오르는 예술혼을 감정적인 필치와 색감으로 표현하였다.

19세기의 예술 애호가들은 고흐 작품의 조형성을 낯설어했으며, 그의 가치관을 이해하려 하지 않았다. 처음 보았던 구불구불한 선의 난립은 무질서하다고 보았으며, 물감의 임파스토로 두껍게 발라댄 것은 예술 초보자가 숙련되지 않은 기술로 어색하게 칠했다고 생각하였다. 톨스토이 관점에서 반 고흐의 예술작품은 실패한 예술이다. 그러나 실패하였다고 해서 예술이 아닌 것은 아니다.

〈아를의 적포도밭 수확〉은 지평선이 전체의 6분의 1을 차지하며, 적포도밭의 풍광과 인물이 원경으로 그려졌다. 이때 당시만 해도 고흐가 밀레의 풍경 화풍을 선호했던 취미의 흔적이 보인다.

▼ 그림 68 반 고흐, 아몬드 꽃, 1890, 74x92cm, 반 고흐 미술관

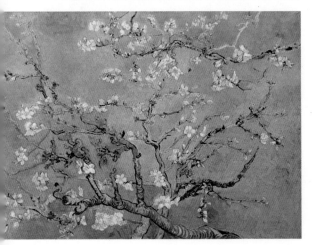

옆의 그림 〈아몬드 꽃〉은 고흐에게 경제적 후원을 아끼지 않았던 동생 테오의 딸 탄생기념으로 그린 작품이다. 푸른색을 배경으로 그려진 흰색의 아몬드 꽃과 가지는 일본풍의 우키요에

(Ukijo-e) 기법을 반영한 것으로 보인다.

즉 짙은 아우트라인으로 먼저 그렸으며, 그 안을 채색하는 효과를 가졌다. 전체적인 구도도 중간이 잘린 나무의 상부를 표현하고 있다. 고흐 작품 중에 색상이 높으며 화려하고 우아한 분위기를 보이는 흔치 않은 그림이다.

다음은 고흐의 작품 중 유명한 〈별이 빛나는 밤에〉를 감상하자.

하늘은 소용돌이치는 운무와 달과 별이 혼연일체가 되어 어두운 밤을 밝혀주고 있다. 지상은 첨탑이 있는 교회와 낮은 언덕과 구릉, 그리고 수직으로 직립한 사이프러스 나무가 어둠 속에 서 있다. 고흐가 그린 밤 풍경은 전통 회화에서 재현되는 야경과 사뭇 다르다. 화면 전체를 메우는 거친 붓의 터치는 고흐의 불

▼ 그림 69 반 고흐, 별이 빛나는 밤에, 1889, 74x92cm, 뉴욕 현대 미술관

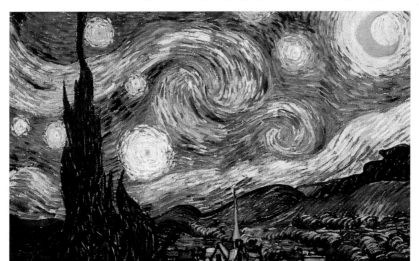

안한 감정을 반영한 것으로 보이며, 운무의 소용돌이는 별빛을 집어삼킨 듯 생생하다.

이 작품에는 지상이 3분의 1 정도로 그려졌고, 하늘의 면적이 3분의 2를 차지하고 있다. 사이프러스의 소용돌이도 한몫 더하여 전체적인 화면은 유기적인 생명력으로 충만하다. 풍경화에서 느껴지는 주관적인 아우라가 감상자가 느낄 시각적 체험의 활기를 북돋아 준다.

〈론강의 별이 빛나는 밤〉도 반짝이는 노랑 빛의 별과 강가에 자리한 건물에서 반사되는 조명 빛이 강가를 수놓은 풍경이다. 그 앞에는 노부부인 듯한 사람

▼ 그림 70 반 고흐, 론강의 별이 빛나는 밤, 1888, 72.5x92cm, 오르세 미술관

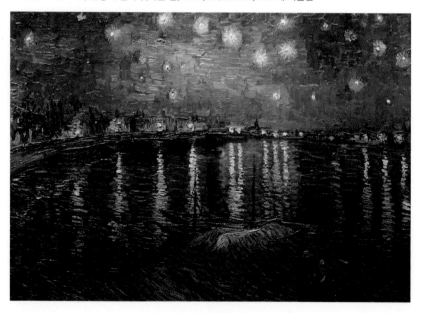

들이 산책하는 모습이 보인다. 고흐의 거친 붓 터치와 물감의 임파스토, 푸른색의 밤 분위기는 고흐 그림의 명증한 특색으로 자리 잡은 작품이다.

동양에서 푸른색은 독야청청(獨也靑靑)이나 청출어람(靑出於藍)이란 어휘에서 보여주듯 상당히 긍정적이며, 미래의 색으로 해석하는 반면, 서양에서의 푸른색이 주는 느낌은 우울, 불안, 슬픔으로 해석하고 있다는 점에서 반 고흐의 두 작품은 우울한 고흐의 마음을 대변하고 있다.

반면에 고흐의 〈해바라기〉나 〈수확하는 사람이 있는 밀밭〉을 보면, 그런 우

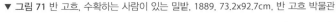
▼ 그림 71 반 고흐, 수확하는 사람이 있는 밀밭, 1889, 73.2x92.7cm, 반 고흐 박물관

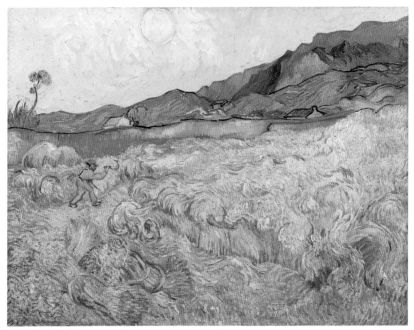

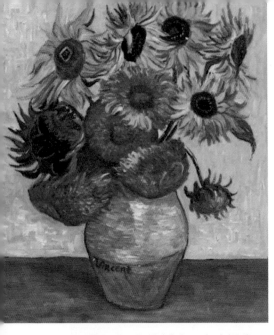

▲ 그림 72 반 고흐, 해바라기, 1888, 피나코테크

울증은 온데간데없는 느낌이 든다. 특히 해바라기를 1887년부터 2년 동안 무려 11점을 그렸으며, 그중 7점이 바로 생 레미 정신병원에 입원했을 당시 그렸다. 고흐는 가슴에 자리 잡았던 신의 존재를 내보내고, 그 빈 공간에 태양이 들어섰다는 중론이 있다. 태양을 향해 방향을 잡는 해바라기는 고흐의 마음을 대변하는 듯해서 자화상으로 볼 수 있다.

고흐는 파리에 머물 당시 저렴하고 독한 술인 압생트를 늘 달고 살았다고 한다. 그 압생트의 주요 성분인 산토닌에 중독이 되어 시력 장애인 황시증(黃視症, Xanthopia)을 앓고 있었다. 황시증은 노랑과 대비되는 파랑과 녹색을 잘 보지 못해, 온통 세상이 노랗게 보이는 증상이 있다. 그래서 노란색을 잘 보지도 못하면서 캔버스에 많이 사용했다는 진단이 나온 것이다. 이는 황시증 환자가 아니면 흉내낼 수 없는 기묘한 노란색의 향연이 화면에 펼쳐진 계기가 되기도 한다.

그에 비해 고흐의 초기 작품 〈감자 먹는 사람들〉은 노란색보다는 짙은 갈색과 회색, 짙은 녹색이 주조를 이룬다. 고흐는 이 작품에 애착을 많이 가졌다. 그

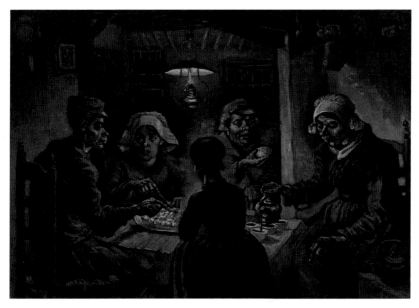

▲ 그림 73 반 고흐, 감자 먹는 사람들, 1885, 82x114cm, 반 고흐 박물관

래서 친부에게 보여주며, 같은 칭송을 끌어내기를 원했다. 그러나 부친은 그림이 전체적으로 어두우며, 남루하다는 평을 해주었다.

이 작품을 그렸을 1885년에 반 고흐는 에밀 졸라의 『제르미날』을 독서했다고 전한다. 『제르미날』은 나폴레옹 3세 시절, 프랑스 북부의 한 탄광촌을 배경으로 노동자들의 비참한 삶의 모습과 그들의 저항, 투쟁을 생생하고 사실적으로 묘사해낸 자연주의 문학의 걸작이다. 제르미날의 주인공들이 식량을 구하는 일터가 탄광촌이므로, 줄거리의 색은 온통 검은색이다. 사회적 모순과 극단적 불평등에 저항하는 노동자의 투쟁을 지식인 주인공 에티엔이 주도하는 것으로

묘사하고 있다. 당시 유럽은 산업혁명의 밝은 빛 뒤에 끔찍한 아동의 노동 착취와 극단적 빈부격차의 그림자가 드리워지고 있었다. 줄거리에서 노동자들은 자유와 평등을 쟁취하고자 노동 파업의 혁명을 일으켜서 소기의 목적을 충분히 달성하지는 못했지만, 언제든지 혁명을 또 불사를 수 있는 '씨'를 배태하는 것으로 줄거리는 막을 내린다. 하루하루 노동을 통해서 식량을 얻는 비루한 주민의 삶이지만 선한 인간의 본성과 동물적인 욕정을 적절하게 조화하면서 존속하는 탄광촌의 민낯을 실상대로 그리고 있다.

『제르미날』의 내용과 고흐의 삶을 아날로지 시켰을 때, 비록 고흐가 탄광촌에서 일하진 않았지만 마치 탄광촌의 한 주민처럼 작품을 완성해가는 노동을 통해서 삶을 하루하루 영위하였다. 탄광촌 남자들이 유일한 즐거움으로 여겼던 섹스와 음주를 고흐도 마다하지 않았다. 삶의 터전인 탄광촌의 갱이 무너지면서 수많은 인명피해가 났던 것처럼, 고흐는 자신이 산책하며 돌아다녔던 키 높이로 자란 밀밭에서 자신에게 총을 겨누며 목숨을 마감했다. 밀들이 자라 무성한 그 밀밭은 탄광촌의 여자들이 같은 또래의 남자들과 서로의 육체를 탐닉하던 은밀한 장소로 나온다.

미학을 한 입장에서 〈감자 먹는 사람들〉을 고전 회화와 비교해 봤을 때 형태감을 나타내는 인체 데생과 드로잉이 미진해 보인다. 그러나 그런 비교를 통해서 고흐 작품을 깎아내리는 비평은 포인트가 아니며, 다른 시각으로 고흐의 작품을 대해야 한다고 생각한다. 어두컴컴한 호롱불이 켜진 식탁에서 뒷모습의

▲ 그림 74 반 고흐, 자장가, 1889, 94x73cm, 메트로폴리탄 미술관

▲ 그림 75 반 고흐, 우체부 조셉 룰랭, 1889, 65x54cm, 반 고흐 크뢸러

여자아이와 옆집 부부를 초대하여 주인 부부와 함께 감자로 저녁 끼니를 해결하는 〈감자 먹는 사람들〉은 에밀 졸라가 그린 탄광촌 사람들이 식사하는 모습을 충분히 연상시킨다. 즉 지하 깊숙한 갱에 들어가서 석탄을 캐고 나르던 마디가 굵어진 검은 손으로 식사하는 모습이 충분히 연상된다.

전통 회화의 후원자들은 자신들이 만족하고 즐길 만한 주제를 화가들에게 원했고, 또 당사자들을 그린 초상화는 귀족이나 왕족, 혹은 종교계의 권위자들이 대부분이다. 그러나 고흐가 그린 사람들은 고흐의 주변인들이다. 경제력이

▲ 그림 76 가셋 박사의 사진

갖춰진 19세기 애호가들은 자신들과 상관없는 사람들이 그려진 고흐의 그림을 구매할 일은 없었을 것이다.

고흐는 동생 테오에게 지원받은 생활비로는 물감을 사는 데도 턱없이 부족하였기 때문에, 모델을 섭외할 비용이 없었다. 그래서 자신에게 물심양면으로 도움을 준 화방의 화상이나 하숙집 주인, 또는 테오의 편지를 전달하는 우체부, 자신을 치료했던 의사까지 주변인들을 작품에 그려 초상화를 전달하며, 물질적인 보상을 하였다.

앞의 그림 〈우체부 조셉 룰랭〉은 테오와 나눴던 600여 통의 편지를 전해주었던 우체부의 초상화이다. 그 옆에 있는 〈자장가〉는 룰랭의 아내이다. 룰랭의 가족은 고흐의 일생에서 아주 고맙고 친근한 주변인이었다. 두 작품 모두 인상주의 기법의 화려한 채색과 장식미가 돋보인다. 배경에 그려진 벽지에는 꽃들이 만발하였으며, 나이 든 중년의 굼뜬 인상이 밝은 채색으로 화려하게 그려져, 가늠할 수 없는 고흐의 마음을 읽게 해준다.

현재 고흐의 그림 값이 500~800억 원으로 책정되니, 고흐 작품을 현재까지 소장하였다면 룰랭의 후손들은 상당한 부를 누릴 수 있을 것이다.

가셋은 고흐의 정신병을 치료해주던 의사이다. 고흐는 가셋 박사의 처방에

따라 술과 담배를 끊었다고 전해진다. 정신병원에 감금되어 바깥 풍경을 그릴 수 없을 때에도 가셋의 처방전을 이행하면서 그림만을 그릴 수 있게 허락을 받아냈다. 그 고마운 마음을 초상화로서 답례한 고흐의 열정은 자신의 정서를 잘 정리한 느낌을 들게 한다.

대개 사진기의 등장은 19세기 전후다. 카메라로 촬영한 사진은 그 이상의 모방을 할 수 없을 정도로 사실적인 기법을 보인다. 따라서 인상주의가 낳은 2차원 평면의 회화는 사진기가 보여주지 못하는 고유한 방향으로 예술의 실천이 자리를 잡는다.

가셋 박사의 전체적인 용모는 사진이 주지 못하는 부드러우면서도 과장된 뉘앙스로 성격이 표현되었다. 아마추어 화가로서 턱을 괴고 포즈를 취한 가셋 박사의 눈빛은 고흐에 대한 염려와 신뢰를 보여준다. 배경에서 보여주는 가는 붓

▼ 그림 77 반 고흐, 의사 가셋의 초상, 1890, 67x56cm, 개인 소장

▼ 그림 78 반 고흐, 탕기 아저씨의 초상, 1888, 92x75cm, 로뎅 박물관

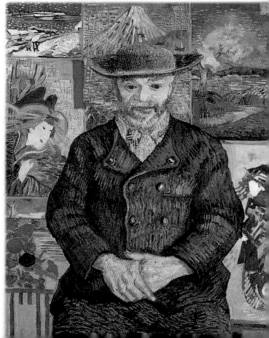

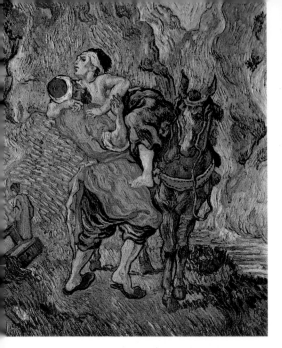
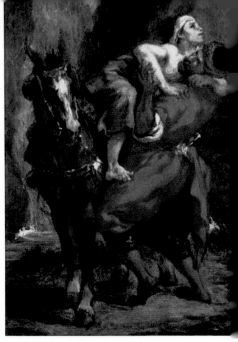

▲ 그림 79 고흐, 선한 사마리아인, 1890, 73x60cm

▲ 그림 80 들라크루아, 선한 사마리아인, 1850

의 선적인 터치는 부드럽게 굳어진 손등에도 보인다. 화면 전체가 2차원 평면성을 나타낸다.

옆에 있는 〈탕기 아저씨의 초상〉은 고흐 그림의 화려한 면모를 보여준다. 다양한 유채색의 향연과 우키요에를 사랑했던 고흐의 시각이 과감 없이 드러난다. 돈이 없는 고흐에게 붓과 캔버스, 물감을 무상으로 건네준 탕기 아저씨에 대한 고흐의 고마운 마음을 느낄 수 있다. 탕기 아저씨의 표정에도 편안한 미소가 번져 있다.

위에 제시한 작품들은 고흐가 생 레미 정신병원에서 치료를 받으며 입원할

▲ 그림 81 반 고흐, 일한 뒤 오후의 휴식,
　　1890, 오르세 미술관

▲ 그림 82 밀레, 일한 뒤 정오의 휴식, 1886,
　　파스텔과 흑연, 보스턴 미술관

당시의 그림들이다. 바깥에 나가 풍경화를 그릴 수 있는 처지가 아니어서 화집을 보면서 선배들의 그림을 임화 형식으로 모방하면서 작품 활동을 했다.

　우선 낭만주의 화가 외젠 들라크루아가 그린 〈선한 사마리아인〉은 누가복음의 '착한 사마리아인'을 비유한 작품이다. 한 상인이 정산 수금을 하여 금은보화를 싣고, 숲길을 가는데 강도가 나타나 그의 현금과 보화를 갈취하고 상해까지 입히고 달아났다. 상처를 입고 실신하여 숲길에 쓰러진 상인을 레위인은 자기 볼일을 위하여 다른 길로 가버리고, 신학교에 다니는 전도사도 역시 외면하며 다른 길로 가버렸다. 그러나 지나가던 사마리아인은 강도를 만난 그 상인을 부축하여, 자기가 타고 온 나귀에 태워 여인숙으로 데려갔다. 포도주를 부어 상처를 소독하고, 숙박비도 지불하며 목숨과 휴식까지 알선한 사마리아인을 친구

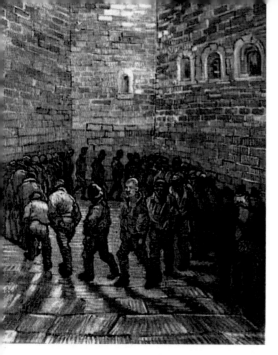
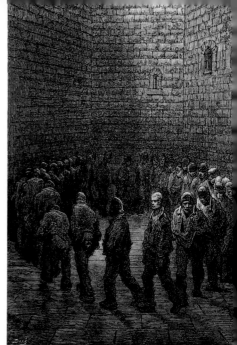

▲ 그림 83 반 고흐, 수용소 운동, 1890,
80x64cm, 푸쉬킨 미술관

▲ 그림 84 귀스타브 도레,
새문 수용소 운동장

로 삼을 것을 권한 성경 말씀이 그림의 내용이다.

위 작품은 밀레가 그린 농부 부부가 일을 마치고, 점심을 먹은 뒤에 잠깐 휴식을 취하다가 잠든 모습이다. 역시 반 고흐는 평소 존경했던 밀레의 그림을 흡사하게 모방한 임화의 모습이다.

마지막 작품은 귀스타브 도레가 그린 연필화를 고흐는 푸른색으로 채색하여 완성하였다. 제한된 공간 안에서 수용되어 있는 죄수들이 한꺼번에 동시에 운동하는 것은 쉬운 일이 아닐 텐데, 비좁은 공간에서 여러 명이 뱅뱅 돌면서 운동을 하는 모습은 웃음을 자아낸다. 정신병동에 입원하면서 치료를 받는 중에

그린 고흐의 그림은 유머와 센스가 돋보인다. 이는 그림이 완성된 뒤의 판매 결과에 집중한 것이라기보다는 그리는 과정을 즐기면서 스스로 힐링하려는 정서의 정리였을 것이라는 생각이 든다.

다음 작품 〈구두〉는 한눈에 봐도 남루하다. 고층 건물이 즐비한 대도시 거리나 백화점 실내에서 활보하기에는 어울리지 않는 군화다. 고흐는 이 작품의 제목을 〈농부의 구두〉로 정한 것으로 봐서 아마 빈농의 농부가 저렴한 비용으로 구했음 직하다. 더구나 이 구두는 한 쌍이 아니라 왼쪽 구두로만 두 켤레다. 이 구두의 주인은 이 구두를 신고 어디를 다녔을까?

아마도 구두 주인은 이 구두를 신고, 해가 뜨기 전에 이슬을 헤치고 논길을 따라 터벅터벅 천천히 걸어갔을 것이다. 그리고 하루 종일 노동을 마치고, 달빛을 받으면서 갔던 길을 되돌아왔을 것이다. 그가 어깨에 둘러메고 있는 바구니에는 몇 알 되지 않는 감자와 옥수수가 담겨 있다. 흙먼지가 구두의 외곽을 뒤덮고, 어떤 날은 장대비가 구두 속으로 스며들어 질퍽한 진흙탕의 촉감을 느끼며, 터벅터벅 논길을 따라 걷는 농부의 존재를 느끼게 된다.

철학자 하이데거는 "예술작품의 기원"이라는 강의록에서 "고흐의 그림은 도구, 한 켤레의 촌 아낙네 구두가 진실로 어떻게 존재하고 있는가"(하이데거, 『예술작품의 기원』, p.40)를 설명한다. 하이데거는 "구두라는 도구의 실팍한 무게 가운데는 거친 바람이 부는 넓게 펼쳐진 평탄한 밭고랑을 천천히 걷는 강인함이 쌓여 있고, 구두 가죽 위에는 대지의 습기와 풍요함이 깃들어 있다. 구두창 아

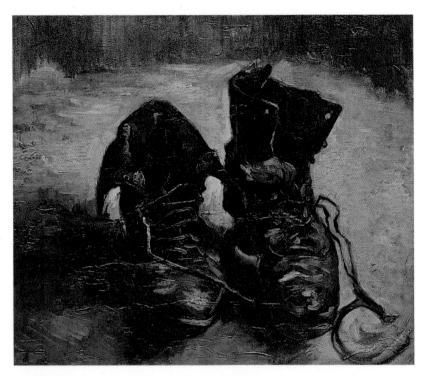

▲ **그림 85** 반 고흐, 구두, 1886, 38.1x45.3cm, 반 고흐 박물관

래에는 해가 저물녘 들길의 고독이 스며 있고, 이 구두라는 도구 가운데는 대지의 소리 없는 부름이, 또 대지의 조용한 선물인 다 익은 곡식의 부름이, 겨울 들판의 황량한 휴한지 가운데서 일렁이는 해명할 수 없는 대지의 거부가 떨고 있다"(Ibid., p.37)고 해석하고 있다.

그러나 미술사가 메이어 샤피로(Meyer Schapiro)는 「개인적 사물로서의 정물화」(1968)란 논문에서 하이데거는 미술사적 지식이 없이 반 고흐가 그린 구두

를 촌 아낙네의 구두라고 단언하는 것은 고안된 허구라고 비판한다. 그는, 고흐의 〈구두〉를 작가가 신던 구두를 모델로 삼아 1886년 파리에서 그린 그림으로, 주장하고 있다. 그리고 그 시기에 고흐는 도회지에서 살았기 때문에 결코 농부의 구두가 될 수 없다고 주장한다.

하이데거는 이 구두의 주인이 누구라는 소유자에 초점을 둔 게 아니라 도구의 본질이 무엇인가를 허심탄회(虛心坦懷)하게 드러낸다. 하나의 사물 속에서 그 주인의 모습은 보이지 않지만, 그 구두의 질료에서 도구의 정서를 느끼게 해주며, 도구의 존재감을 끌어낸다. 하나의 대상에서, 하나의 그림에서 보이지 않는 진실을 읽어내는 형이상학적인 사변은 콜링우드가 주장하는 '감정의 정리'가 주는 감성의 이성화이다.

〈까마귀가 날고 있는 밀밭〉은 고흐가 죽기 직전에 완성한 그림이다.

검은 구름이 낮게 드리우며, 밀려오는 풍경은 곧 태풍이 들이닥칠 것 같은 스산한 기운을 전한다. 더불어 밀밭 위에서 낮게 날고 있는 검은 까마귀 떼의 울부짖음은 음산한 분위기에 공포를 더한다. 확성기를 통해 까마귀 떼의 울부짖음이 들리는 듯하다. 수확기를 앞둔 밀들은 거센 폭풍으로 인해 땅바닥으로 뉘어진 상태며, 밀밭 사이로 세 갈래 진흙 길이 갈라져 있다. 고흐는 밀밭 한가운데서 권총의 방아쇠를 자신의 머리를 향해 당겼다. 총소리에 놀라 인근에 있던 사람들이 달려와 고흐를 업고, 그의 하숙집에 데려다주었다고 한다. 그리고 사흘 뒤에 고흐는 37살의 생을 마감했다.

생전에 단 한 점밖에 팔리지 않은 고흐의 작품, 경제적 어려움도 어려움이지만 관람자 간의 공감대, 작품에 대한 긍정적 평가에 목말랐던 고흐는 파란만장한 자신의 화력을 스스로 마감하였다. 죽기 전 10년 동안의 짧은 화력에서 900점의 유화와 1100점의 스케치는 치열한 삶에 대한 그의 열정을 보여준다. 고흐 스스로 선택한 단호한 생의 정리는 격정적인 공포에 대한 발로였을까? 다시금 생각하게 한다.

다음으로 감상할 작품은 바로크 시대의 거장 렘브란트의 그림 〈밧세바〉이다. 이 그림에 등장하는 모델은 렘브란트의 두 번째 부인 헨드릭케이다. 어느 날

▼ 그림 86 반 고흐, 까마귀가 날고 있는 밀밭, 1890, 50.2x103cm, 반 고흐 박물관

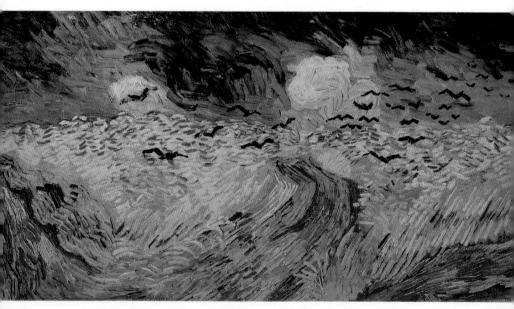

다윗왕이 침소에 들기 전에 궁궐 밖으로 나와 가벼운 산책길에 나섰다. 한참을 걷고 있는데, 어디선가 향긋한 비누 냄새가 났으며, 따스한 불빛이 창밖을 비추고 있었다. 다윗왕은 그 불빛이 비추는 창가로 다가가 안을 들여다보았다. 아뿔싸! 성숙한 여인이 자신의 알몸을 씻고 있지 않은가? 한참을 들여다본 다윗왕은 발걸음을 천천히 돌려 궁궐로 들어왔다.

그리고 다음 날 부하에게 자신이 들여다본 집의 주인을 물었다. 알고 보니, 그 집의 주인은 자신의 부관 우리아였으며, 자신이 본 여인은 우리아의 아내였다. 때마침 우리아는 전쟁터에 나가 없고, 밧세바 혼자서 집을 지키고 있는 상황이었다. 다윗왕은 밧세바에게 자신의 침소에 들 것을 명하는 편지를 전했다.

이 그림은 다윗왕의 편지를 들고 있는 밧세바의 모습과 발을 닦고 있는 하녀의 모습이다.

렘브란트는 순수한 아름다움을 추구하면서도 죄인으로서 절망적 상황에 처한 여인을 간결하고 탁월하게 그려내었다. 즉 순수한 아름다움이 빚어낸 운명의 시선에 거역하지 못하는 순종을 그려내었다. 다윗왕의 명을 따르자니 남편을 배신하는 일이고, 다윗왕의 명령을 거역하자니 남편의 앞길을 염려해야 하는 밧세바의 심란한 정서가 표정에서 읽힌다. 아울러 권력자로서 다윗왕의 준엄한 단호함을 읽게 한다. 이후 다윗과 밧세바 사이에서 솔로몬이 태어난다.

콜링우드의 이론으로 보았을 때 밧세바의 모습은 남편보다는 다윗왕의 제안에 좀 더 귀를 기울인 모습이다. 그동안 많은 갈등과 망설임 끝에 내린 정서의

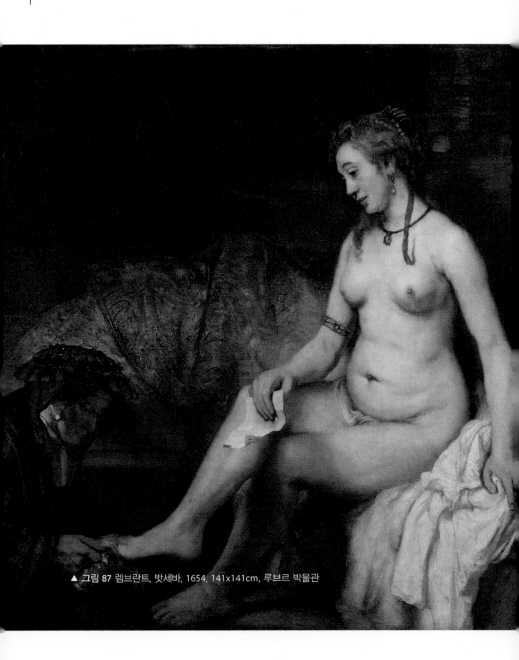

▲ 그림 87 렘브란트, 밧세바, 1654, 141x141cm, 루브르 박물관

정리라고 보았다.

지금까지 살펴본 것처럼 콜링우드의 예술관은 '감정의 전달'을 강조한 톨스토이와 달리 '감정의 정리'를 강조한다. 그리고 이러한 강조를 통해 예술이 정치 선동에 이용될 소지를 방지하면서 낭만주의 예술을 옹호할 근거를 마련하고 있다.

톨스토이는 사회를 좋은 방향으로 이끌 수 있는 감정의 전달을 강조하고, 콜링우드는 개인의 불안정하고 모호한 감정의 정리를 강조한다. 낭만주의 예술은 좋은 감정을 사회적으로 확산시킬 수 있는 역할과 동시에 감정을 뚜렷하고 분명하게 탐구할 수 있는 역할을 부여했다. 우리는 그런 감정을 표현한 화가들의 여러 작품을 감상하였다.

3

합리론으로서 예술

대륙의 합리론(Rationalism)을 대표하는 철학자는 데카르트(René Descartes, 1596-1650), 라이프니츠(Gottfried W. von Leibniz, 1646-1716), 그리고 스피노자(Baruch de Spinoza, 1632-1677)를 들 수 있다. 그들은 수학을 자신의 철학적 모델로 삼았다. 그들이 조형예술에 대해 특별히 언급한 것은 많지 않지만, 수학에 근거한 음악에 대한 미학적 논리는 주목할 만하다. 특히 데카르트는 음악에 대한 글에서 수학적 모델을 완벽하게 사용하였는데, 그 점을 조형예술에 적용하면 비례개념으로 논의할 수 있다. 비단 비례개념은 음악과 조형예술뿐만 아니라, 삼라만상과 일상생활에도 쉽게 찾아볼 수 있다.

미적분학의 창시자인 라이프니츠가 집합들과 부분들 간 차이에 관심을 가졌던 것은 조형예술에서 '다양성의 통일', 혹은 비례관계로 유추할 수 있다. 또한 그는 데카르트처럼 현(絃)의 진동에 의거하지 않고, 수학에 의거해 음악을 설명하려 하였다.

수학은 플라톤의 이데아에서 중요한 개념이다. 수학은 사고라는 이성의 산물

▲ 그림 88 헤라(결혼의 여신)　　　▲ 그림 89 밀로의 비너스(미의 여신)　　　▲ 그림 90 아테나 여신(전쟁의 여신)

이기 때문에 예술가들은 그 격률을 모방해야 했다. 그리스 시대의 삼미신의 조각

도 이런 수학의 개념이 탄생시킨 조각 작품들이다. 가령, 얼굴은 신체의 10분의

1이고, 두상은 신체의 7~8분의 1, 손에서 팔꿈치까지는 신체의 4분의 1, 발은 역

시 신체의 10분의 1이라는 격률이다. 그리고 신체의 전체적인 비례는 배꼽을 중

심으로 상체는 1이고, 하체는 1.618이라는 황금비례 수치가 적용되었다.

따라서 이런 격률이 적용되지 않은 예술은 아름답다는 평가를 받기 어려웠다.

합리론자들의 논거는 철저한 이성 중심의 플라토니즘에 근거를 둔다. 그들은

대체로 예술을 혼연하지만(confused) 지식의 한 형태로 보려 했고, 수학과 규칙

성의 규범과 연관되었다고 생각하였다. 라이프니츠의 후학인 바움가르텐이 『시

에 관한 성찰(Reflection on Poetry)』(1735)에서 미학을 "사물들을 감각적으로 아는 저급한 인식능력을 인도할 수 있는 학문"(김혜련, 1995, p.160)으로서 그 근거를 마련하고자 하였다. 그는, 미학(Aesthetics)이 감각을 뜻하는 라틴어 aisthesis에서 유래한 것을 근거로 '감각적 인식의 학문'으로 정의하면서, 미학의 학명자로 알려졌다. 그래서 미(美, 아름다움)는 감각적 지각의 완전성이며, 이는 미학의 목적이 된다. 감각적 지식에서 결함은 생겨나지 않아야 한다. 미적 진리는 명시적 거짓을 포함하지는 않지만 확실하지도 않으며, 오직 어느 정도의 개연성에 머무를 수 있다. 따라서 감각에 의해 쉽게 거부되지 않는 것은 모두 개연적이며, 거부해선 안 된다. 미학적인 연구는 감각적인 아름다움에서 시작하지만 완벽한 인식으로 분석되어 확실한 것으로 결말지어져야 하는 것이 합리론자들의 목표이다.

합리론과 어우러지는 신고전주의 양식은 그리스, 로마, 르네상스 예술이 추구했던 질서와 비례, 조화로움을 계승하는 미술 양식이다. 신고전주의 그림은 단순한 구도와 붓 자국 없는 매끈한 화면, 절제된 표현이 특징이다. 신고전주의의 대표적인 화가로 자크 루이 다비드, 장 오귀스트 도미니크 앵그르, 장 레옹 제롬 등이 있다.

신고전주의 미술은 교양 있는 중간층 시민계급의 취향을 반영하면서 교훈적인 메시지를 전달하고자 역사적 장면을 주제로 삼는 경향이 강했다. 프랑스 대혁명 이후 나폴레옹이 유럽에서 패권을 잡자, 신고전주의 양식은 제정 양식이

되었고, 나폴레옹 체제를 정당화하는 작품이 많아진다. 표현 형식은 인체를 사실적으로 묘사하고 무게감이 느껴지는 색채를 구사하는 방향으로 나타난다. 특히 18세기 중반에 폼페이와 헤리클라네움, 파에스툼 등 고대 건축을 고고학적으로 발굴하고, 동방 여행으로 그리스 문화를 재발견하는 등 고대를 동경하는 경향이 사회 전반을 풍미한다. 그러자 고전주의의 정확성, 즉 형식의 정연한 통일과 조화, 표현의 명확성, 형식과 내용의 균형이 중시된다. 이를 위해 엄격하고 균형 잡힌 안정된 구도를 통해 공간을 압축하고, 강직한 선을 통해 명확한 윤곽과 깊이 있는 명암으로 입체성 등을 강조한다.

그리고 엄숙하고 장엄하며 도덕적이고 이성적인 고전적 취향이 물씬 풍긴다.

데카르트 – 명석함과 판별성

데카르트는 "나는 생각한다. 고로 존재한다(Cogito ergo sum)"라는 명제로 익숙한 프랑스의 철학자다. '나는 생각한다…'라는 명제는 그가 가장 확실한 진리를 찾는 과정에서 나온 것이다. 고로 생각하지 않는 나는 존재할 수 없다는 그의 논지는 사고를 하는 이성을 으뜸으로 본 것이다. 『방법서설』에 따르면, 그는 진리가 아닌 것들을 하나씩 소거하는 방식으로 진리를 구했고, 감각도 불확실한 것으로 여겨서 배제했다. 그렇다면 '감각적 인식의 학'인 미학이 데카르트의 철학적 미학에는 있는가에 대한 의구심을 갖게 한다.

데카르트는 "내가 참된 것으로 생각하지 않은 어떤 것도 참인 것으로 받아들

이지 않기로" 했듯이, 그가 철학적 방법을 택한 기준은 명석함(clarity)과 판별성 (distinctness)이었다. 모든 것에 대해 의심하는 과정을 통해 데카르트는 그가 전에 참된 것이라 생각했던 것들을 검토한다.

아래 작품은 신고전주의 화가 자크 루이 다비드가 그린 〈파트로클로스〉이다. 아킬레우스와 파트로클로스는 사촌지간이자 플라토닉한 사랑을 추구했던 미청년들이다. 그런데 그만 전장에서 파트로클로스가 헥토르의 화살에 맞아 죽어가는 모습이다. 두 사람은 그리스 연합군으로 트로이 전쟁에 참전해야 했다. 그런데, 그리스 연합군의 총사령관인 아가멤논과 크게 싸운 아킬레우스는 트로이 전투에 나서기를 거부한다. 이를 안타깝게 여긴 파트로클로스는 아킬레우스의

▼ 그림 **91** 다비드, 파트로클로스, 1780, 120x170cm, 토마 앙리 미술관

무구를 입고, 아킬레우스를 대신하여 트로이 전쟁에 참전하다가 죽음을 맞는다. 적들은 아킬레우스의 무구를 입은 파트로클로스를 아킬레우스로 착각하고, 헥토르의 공격을 받은 것이다.

이에 격정을 느낀 아킬레우스는 트로이 전쟁에 다시 참전하기 위하여 어머니 테티스 신께 천하무적의 갑옷과 방패를 새로 구해 달라고 부탁한다. 그리하여 아킬레우스의 심기일전의 전투태세는 그리스 연합군을 승리로 이끈다.

아킬레우스는 유아 시절부터 어머니로부터 스틱스 강에 몸을 거꾸로 담그며, 죽음도 불사할 수 있는 훈련을 받았었다. 그때 테티스가 아킬레우스를 든 것은 발의 복숭아뼈 관절이 있는 아킬레스건이었다. 그래서 그 부분만 스틱스 강물이 닿지를 않았다. 때마침 트로이 전쟁에서 파리스의 화살이 관통한 것도 그 아킬레스건이었다. 그래서 요즘도 흔히 어떤 사람의 취약점을 아킬레스건이라 부르는 것은 이 신화에서 유래한다. 이후 파트로클로스와 아킬레우스는 흑해의 뱀섬에 묻힌다.

다비드가 그린 파트로클로스의 육체는 뒷모습에서도 황금비례가 느껴질 정도로 균형이 잡혔다. 아울러 몸통의 뼈에 살가죽을 두른 것처럼, 뼈마디 마디의 움직임이 살가죽을 통해 드러나고 있다. 오른쪽 팔은 육체의 중량을 지탱하면서 파트로클로스의 호흡이 뿜어내는 생명의 한계를 떠받친다. 그림은 파트로클로스의 육체적 형태가 정확한 모델링으로 모방되었으며, 붓의 터치가 전혀 느껴지지 않는 피부결은 대리석 조각 같은 인물로 보인다.

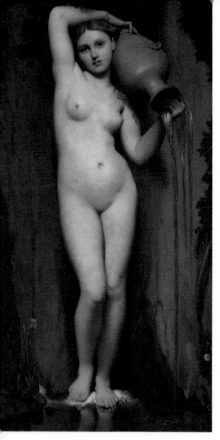

▲ 그림 92 앵그르, 샘, 1856,
1.6x0.8m, 오르세 미술관

데카르트가 "나는 생각한다. 고로 존재한다"고 표명한 것처럼, 데카르트의 관점에서 보았을 때 파트로클로스의 죽어가는 뒷모습은 육체의 고통이 아니다. 사랑하는 친구 아킬레우스를 두고 가는 파트로클로스의 슬픈 상념이 빚어낸 정신적 고통이다. 파트로클로스의 생각이 죽음에 맞서 존재하는 육체를 지배하고 있다. 파트로클로스가 떨군 머리는 아킬레우스를 두고 가는 비련과 그 운명에 대한 탄식이다.

다음 감상할 작품은 자크 루이 다비드의 후배인 도미니크 앵그르의 〈샘〉이다.

풍만한 아름다움을 과감없이 드러낸 채 항아리를 지고 있는 여인은 샘의 정령이다. 그녀는 항아리를 기울여 물을 쏟아내고 있는 중이다. 엄격하게 균형 잡힌 구도와 명확한 윤곽이 신고전주의의 양식을 잘 보여준다.

앵그르는 배경을 짙은 색으로 처리하여 몸의 윤곽을 분명히 드러나도록 했는데, 이는 윤곽선을 그리지 않으면서도 색의 대비를 통해 인체가 확연히 두드러져 보이도록 효과를 낸 것이다. 이런 작업은 숙련된 형태미와 정교한 색상의 대

비에 따른 연습에서 온다. 여성의 부드러운 살결이 주는 질감을 나타내기 위해 과도하지 않게 명암을 처리했다.

다비드가 남성 중심의 작품들을 제작한 반면, 앵그르는 여성을 모델로 한 작품들을 상당수 제작하였다. 그들은 수학적인 비율을 정확하게 육체에 적용하고 있는데, 이는 그리스의 철학자 플라톤과 아리스토텔레스, 피타고라스의 형식의 이데아에 충실했던 그리스 조각의 덕택이다.

특히 다비드와 앵그르는 그리스 조각에서 보이는 균형감과 조화, 비례를 회화에 적용하고 있다.

〈샘〉에서도 역시 자세에 있어서 전체 구도를 잡는 데 다양성의 통일을 느낄 수 있다. 즉 다양한 각도를 사용하여 단조로움에서 오는 식상함을 피했다. 정면을 바라보면서 얼굴은 오른쪽으로 살짝 돌려 목에서 한 번 꺾어지고, 한 손을 들어 올리고 무릎을 살짝 구부리는 과정에서 허리에서 또 한 번 꺾어졌다. 그래서 자연스러운 S자 형태를 드러낸다. 이는 신체의 각 부분이 서로 다른 각도를 형성하지만, 그러면서도 전체 균형감을 유지하고 있다. 다리의 자세는 왼쪽이 몸을 지탱하는 지각의 역할을, 오른쪽은 왼쪽을 받쳐주는 유각의 역할을 하여 안정감을 유지하고 있다.

데카르트는 음악의 협화음에서 느낄 수 있는 쾌에 대해 2가지를 말하고 있다. 하나는 단순성과 조화이며, 다른 하나는 "협화음들을 귀에 더 즐거움을 주도록 만드는 것"(김혜련, 1995, p.165)에 관한 것이다. 또 하나 데카르트가 언급

한 것 중에, "쾌적한 것은 협화음이 사용되는 곳에 따라 상대적이라는 것"(Ibid., p.166)이 그의 결론이다.

이는 18세기 말에 나올 취미론을 예고한다. 왜냐하면 협화음, 즉 조화를 보는 우리의 감각기관은 각각 그 소유자에 따라 천차만별의 능력이기에 각자마다 다를 수 있다.

그러나 미나 쾌적함은 '판단과 대상 간의 일치'를 의미하며, 주관적인 판단은 다양하기 때문에, 미나 쾌적함은 전혀 환상적인 척도를 갖지 않는다. 그러나 아름답다고 하는 것은 가장 많은 사람에게 즐거움을 줄 수 있으며, 그래서 가장 아름답다는 보편적 평가를 받는 것이기도 하다.

자크 루이 다비드의 〈호라티우스 형제들의 맹세〉의 주제는 로마 역사가 리비우스(Libius Severus)의 『로마 건국사』 142권 중 제1권에 나오는 이야기이다.

기원전 7세기경, 로마 제국과 알바(Albe) 제국 사이의 피맺힌 전쟁은 끝을 맺는다. 두 국가는 군대를 동원하는 전면전 대신 각국을 대표하는 3명의 전사들로 결투할 것에 동의하였다. 로마 제국에서는 호라티우스 형제들이, 알바 제국에서는 큐라티우스 형제들이 나섰다. 그러나 비극적이게도 이 두 집안은 결혼으로 맺어진 사돈지간이다. 가령 알바 제국의 큐라티우스 형제 중 한 사람과 호라티우스가의 딸 카밀라와 결혼하였고, 큐라티우스가의 딸 사비나는 호라티우스가의 삼형제 중 한 사람과 결혼하였다. 여성들 입장에서 보면, 시댁이 이기면 친정이 패배하는 격이고, 친정이 이기면 시댁이 패배하는 격이 되어, 어느 편이 승리

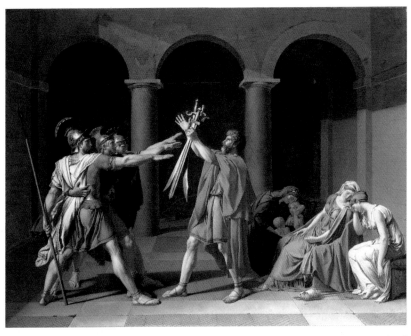

▲ 그림 93 다비드, 호라티우스 형제들의 맹세, 1784, 3.26x4.2m, 루브르 박물관

해도 슬픈 일이다. 결국에 호라티우스 삼형제가 전투에서 이기고 돌아오자 사랑하는 남편을 잃은 카밀라가 오빠들을 저주한다. 호라티우스의 장남은 로마의 체제를 위해 여동생을 칼로 죽인다.

다비드는 〈호라티우스 형제들의 맹세〉에서 남성들의 이성적인 공명정대와 국가관이 잘 반영되게 모방하였다. 그리고 조국을 위한 일이라면 개인의 비극을 넘어서야 한다는 점을 강조하였다. 균형이 잘 잡힌 남성들의 근육질 육체와 장식이 배제된 도리아 기둥이 조화를 이뤄내고 있다. 신고전주의 미술의 대표

로 보는 이 그림은, 대중을 선도하기 위한 교훈적인 애국이라는 계몽주의 주장을 잘 반영하고 있다. 전쟁을 앞둔 아들 셋과 그들을 보내는 아버지의 결의에 찬 모습에는 명확한 판별성을 부여하였고, 사사로운 감정을 이기지 못하고 슬픔에 빠진 여인들에는 혼돈의 감정을 부여해 대조를 이룬다.

그림의 배경은 고대 그리스를 연상시키는 도리아식 기둥과 아치형 건물의 3궁륭에 각 인물을 배치하였다. 4명이 기립하고 있는 남성 육체와 좌상의 모습을 보이는 여성의 육체는 황금비례를 띠면서 안정되고, 균형감과 균제를 이루어 이상적인 아름다움을 보여준다. 다비드는 데카르트의 기하학을 통해 수학의 아름다운 힘을 보여준다.

옆의 그림 〈두 아들의 시신을 브루투스에게 돌려주는 릭토르〉는 프랑스 혁명이 일어나던 1789년에 그려졌다. 다비드가 이 작품을 정치적 선전을 염두하고 그린 것은 아니지만 혁명정신에 입각한 도덕적인 의식을 계몽하려는 회화로 읽힐 수 있다.

브루투스는 무장봉기를 일으킨 외삼촌이자 로마의 마지막 전제 군주 타르퀴니우스를 몰아내어 왕정을 종식시켰고, 그 공을 인정받아 로마 공화국 최초의 집정관으로 선출되었다. 그런데 로마에서 쫓겨난 타르퀴니우스가 왕위를 되찾기 위해 귀족들과 반란을 꾀할 때, 브루투스의 두 아들 티투스와 티베리우스가 여기에 가담한다. 이 사실을 알게 된 브루투스는 두 아들에게 사형을 선고하고 처형식에도 참석한다.

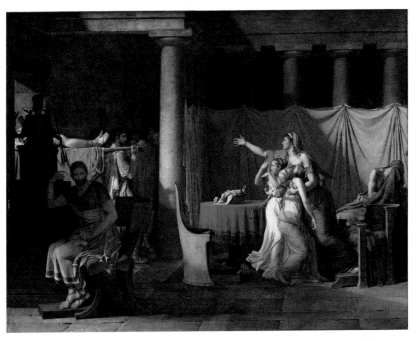

▲ **그림 94** 다비드, 두 아들의 시신을 브루투스에게 돌려주는 릭토르, 1789, 323x422cm, 루브르 박물관

다비드가 그린 것은 호위병들이 처형당한 두 아들의 시신을 브루투스의 집으로 옮겨오는 장면이다. 가장 먼저 눈에 들어오는 부분은 환한 빛 속에서 충격으로 실신하거나 절규하는 세 모녀이다. 그들의 시선과 몸짓이 향하는 곳에 주검(무릎 아래만 보인다)을 나르는 호위병들의 행렬이 있고, 주인공 브루투스는 이 행렬을 등지고 어둠 속에 앉아 심각한 표정으로 정면을 응시한다. 브루투스의 자리는 화면과 가장 가까우면서도 가장 구석진 곳이다. 빛과 어둠을 절묘하게 활용한 배경에서 다리를 꼬고 앉아 있는 모습은 죄의식에 대한 도덕적 의무감

때문에 괴로워하는 브루투스의 심정을 조명하지 않고 있다. 특히 브루투스가 머리 쪽으로 손을 가리키는 포즈는 감정보다는 머리의 이성이 지배하고 있다는 데카르트의 철학관을 잘 반영하고 있다. 아버지로서 아들을 처형시키는 비정한 선택이 슬프지 않을 리 없으나 국가의 지도자로서 다른 선택을 할 수도, 슬픔을 온전히 표출할 수도 없는 처지를 잘 대변한다.

브루투스 자신도 타르퀴니우스가 몰고 온 반란군과 싸우다 전사했다. 그러나 그가 가족을 희생시키면서까지 지키려 한 로마의 공화제는 계속 이어졌다.

이 그림은 〈호라티우스 형제들의 맹세〉의 구도와 흡사하다. 가령, 고대 그리스풍의 건축양식, 그림의 주체가 펼쳐지는 왼쪽 면, 그리고 비탄에 잠긴 여인들은 오른쪽에 배치한 점들이 그렇다. 다비드는 빛과 색채의 정확한 표현으로 입체적인 인물과 사물의 균형 잡힌 재현, 그리고 애국적인 영웅주의의 찬양을 강조하면서 모방하고 있다. 두 작품 모두 역사화다.

다음 감상할 작품은 자크 루이 다비드가 〈사비니 여인들의 중재〉를 그림으로써 고대 로마의 건국에 얽힌 전설을 재현하고 있다.

로마 건국의 왕 로물로스는 남자들을 모아 도시를 건설했으나 여자가 적어 이웃 도시의 사비니의 처녀들을 납치하겠다는 계략을 세운다. 로마 사람들은 사비니의 남성과 여성 모두를 초대하여 로마에서 성대한 잔치를 벌인다. 잔치가 무르익을 무렵, 갑자기 돌변한 로마의 병사들은 사비니의 여인들을 갈취한다.

신고전주의 대부인 니콜라스 푸생은 〈사비니 여인들의 약탈〉을 통해서 이 같

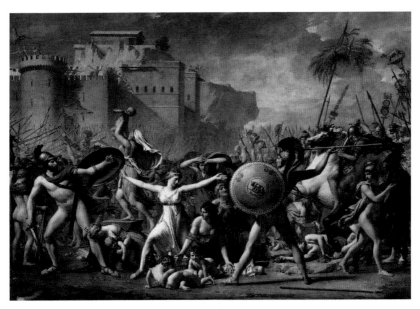

▲ **그림 95** 다비드, 사비니 여인들의 중재, 1799, 385x522cm, 루브르 박물관

은 사건을 절묘하게 재현하고 있다. 그런 사건이 일어나고, 몇 년 후에 이번에는 약탈당한 딸과 여동생을 탈환하기 위해 사비니 군대가 로마로 쳐들어온 것이다. 그러나 사비니 군사들과 로마의 병사들 사이에 끼어들어 중재하는 여인은 어린아이를 안고 있는 사비니 여인들이었다.

다비드는 전면에 사비니 수장의 딸 헤르실리아가 로마 수장의 아내로 분한 모습으로 그리고 있다. 사비니 여인들은 사비니 군대에 있는 아버지와 오라버니를 향해 부부의 연을 맺고 있는 로마 병사들과 결투하지 말 것을 애원하고 있다. 이와 같은 비극적 주제를 선택한 다비드의 의도에는 프랑스 혁명을 통한 동

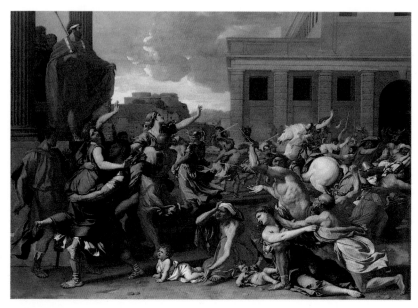

▲ 그림 96 니콜라스 푸생, 사비니 여인들의 약탈, 1637, 1.59x2.08m, 메트로폴리탄 미술관

족상잔의 비극을 상징적으로 모방하고 있는 것으로 해석할 수 있다.

이 작품을 통해서 주목할 수 있는 사실은 다비드의 고전주의에 변화가 보인다는 점이다. 즉 그의 예술은 로마인의 영향권에 있었지만 로마 미술의 원천은 그리스 미술이므로 자신의 예술을 그 원천으로 되돌려야겠다는 생각이 지배적이었다.

로물러스가 사자의 젖을 물고 있는 모습이 새겨진 방패가 로마 병사이며, 반대편 병사는 사비니 여인의 친정 오라버니인 셈이다. 수많은 사비니 여인들은 로마인의 아내 입장이 되어 자식들과 남편의 안전을 몸으로 중재하고 있다. 여

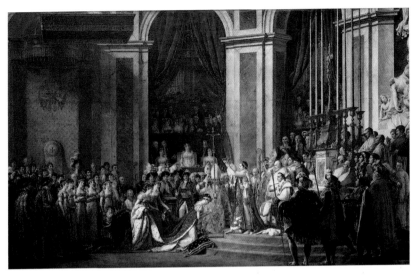

▲ 그림 97 다비드, 나폴레옹 1세와 왕비 조세핀의 대관식, 1805-1807, 629x979cm, 루브르 박물관

인들의 애국적인, 그리고 영웅적인 사고가 남성이 아닌 여성의 육체를 통해서 모방되었다는 점이 주목된다.

다비드의 그림은 존경하는 스승, 니콜라스 푸생 회화에 대한 화답이라고 보며, 데카르트의 이론 '생각이 육체의 존재를 일깨우는' 두 작품을 감상하였다.

1804년 12월 나폴레옹 황제의 공식 화가로 임명된 다비드는 파리의 노트르담 대성당에서 거행된 대관식을 두 점 그렸다. 다비드는 대관식을 상세하게 묘사하기도 했지만, 나폴레옹의 생각에 따라 사실과는 다르게 모방하였다. 가령 나폴레옹은 로마 교황에게 황제의 관을 받아 스스로 썼다고 하는데, 다비드는 이 장면을 대신해 이미 황제에게 관을 받아 쓴 나폴레옹이 조세핀에게 왕비의

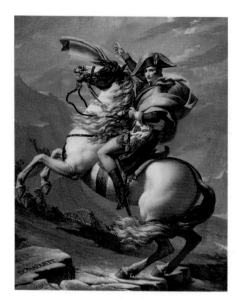

▲ 그림 98 다비드, 알프스를 건너는 나폴레옹,
1801, 2.6x2.21m, 말메종 성

관을 씌워주는 장면을 그리게
하였다. 거대한 집단 초상화로
구상된 이 작품은 100명 이상의
실제 인물들이 묘사되어 있다.

재미있는 것은 당시 나폴레
옹 황제와 사이가 좋지 않았던
영국 대사는 이 그림에 그려 넣
지 않았다. 또한 화면 정면에서
보이는 별실로 만들어진 장소에
는 이 행사에 불참한 나폴레옹
의 어머니와 가족들의 모습이

그려졌다는 사실이다.

이렇게 신고전주의 회화는 눈에 보이는 사실보다는 머리로 생각하는 이상화
된 그림이 제작되었다는 면에서 이상주의(Idealization)이고, 일반 대중보다는 귀
족이나 왕족, 혹은 그의 가족 등 그 사회에서 영향력이 있는 인물들이 주인공이
었다는 점이다.

한편 다비드는 나폴레옹의 전속 화가로서, 나폴레옹의 초상화를 많이 그린
바 있다. 나폴레옹은 프랑스 혁명 시절부터 선전미술과 정치신문, 그리고 삽화
등을 통해서 정치적 이미지들을 만들고, 그 이미지가 가질 수 있는 파급력을 깨

달아 그림의 주문과 검열, 수상제도를 철저하게 운영하고 관리하였다. 적어도 나폴레옹에게 있어서 화가는 자신의 정치적 입지를 높여주고, 미래의 정치적인 이미지를 빛낼 수 있는 존재로 활용하였다.

옆의 그림도 나폴레옹의 생각대로 이상화하여 그린 작품이다. 사실 나폴레옹은 말보다는 노새를 타야 하는 단구로 알려져 있다. 그러나 다비드는 말을 타고, 알프스산을 횡단하는 멋진 전쟁 영웅으로 그렸다. 나폴레옹은 이 초상화가 마음에 들어 이 작품 외에 석 점을 추가로 주문했고, 화가는 자신의 소장용까지 같은 작품을 총 다섯 점을 제작했다.

아래 그림 두 점은 당시 프랑스 사교계의 꽃이었던 줄리엣 레카미에의 초상

▼ 그림 99 다비드, 마담 레카미에, 1800, 174x224cm, 루브르 박물관

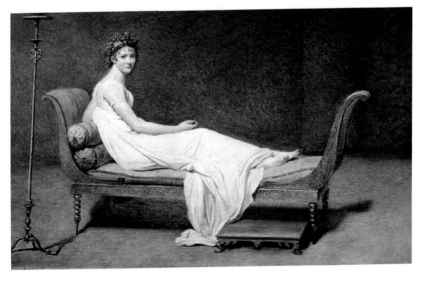

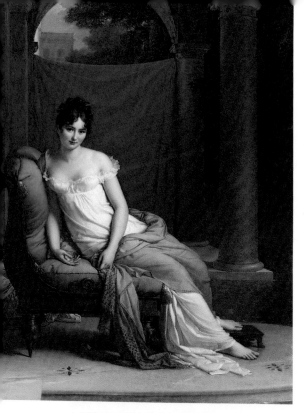

▲ 그림 100 프랑수아 제라르, 마담 레카미에, 1805,
145x255cm, 카르나발레 박물관

이다. 왼쪽 가로로 누운 작품은 자크 루이 다비드의 대표적인 초상화로 인정받을 뿐 아니라, 구도의 우아함, 단순성, 효율성으로 인해 대표적인 신고전주의 그림으로 평가받고 있다. 흰색 드레스와 고풍스러운 액세서리를 걸친 맨발의 레카미에 부인은 의자에 비스듬히 기댄 채 관객을 바라보고 있다. 그림은 단순하고 간결한 구도를 띠며, 그녀를 범접하기 어려운 고귀한 자태로 그렸다. 그러나 고전적인 자태와 심혈을 기울인 〈마담 레카미에〉는 미완성작이 되었다. 자신이 차린 살롱에서의 활발한 교제와 남성들의 숭배와 찬탄에 익숙했던 레카미에는 초상화 모델로서 진득하게 앉아 있지를 못했기 때문이라고 한다. 결국 레카미에의 불성실한 태도에 다비드는 불편한 심기를 드러냈고, 초상화를 미완성작으로 남기겠다는 편지를 보냈다.

그러자 레카미에는 다비드의 수제자인 제라르에게 초상화를 재차 의뢰하였

고, 제라르는 레카미에를 우아하고 고결한 여신으로 묘사한 스승과는 달리 요염하고 범접하기 쉬운 여인으로 재현하였다. 개인적으로는 공간감으로 확장한 다비드의 작품이 더 고전적인 아름다움을 갖는다고 보며, 제라르의 초상화는 유혹하는 욕정의 짙은 분위기가 고귀한 느낌을 감소시킨다.

다음 감상할 작품은 〈텔레마쿠스와 유카리스의 작별〉이다.

프랑스 작가 페늘롱이 1699년에 발간한 소설 『텔레마쿠스의 모험』을 보면,

▼ 그림 101 다비드, 텔레마쿠스와 유카리스의 작별, 1810, 883x1032mm, 게티센터

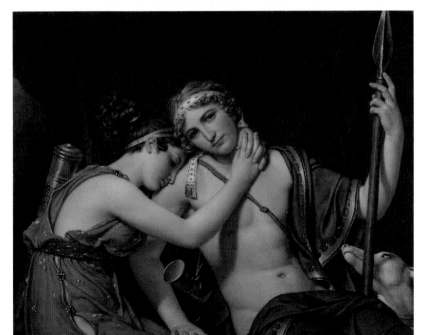

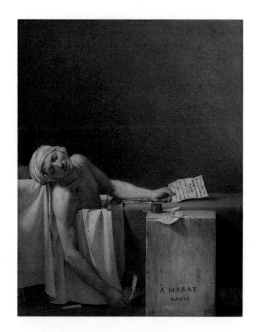

▲ 그림 102 다비드, 마라의 죽음, 1793,
1.62x1.28m, 벨기에 왕립 미술관

오디세우스의 아들 텔레마쿠스는 전장에서 돌아오지 않는 아버지를 찾아 나섰다가 난파해 칼립소의 섬에 머물렀다고 한다. 오디세우스와의 사랑에 실패한 칼립소가 오디세우스와 비슷한 용모를 가진 오디세우스의 아들을 또 유혹했다고 하는데, 그 사랑도 열매를 맺지 못했다. 칼립소 섬에서 텔레마쿠스가 사랑하게 된 이는 칼립소가 아니라, 그녀의 님프 가운데 하나인 유카리스였다. 칼립소가 얼마나 치를 떨었을까?

그러나 텔레마쿠스는 아테나 여신이 변신한 멘토르의 가르침 아래에 유카리스와도 작별하고, 아버지의 행적을 쫓는다. 감성 대신에 이성으로 적절한 존재의 행로를 그렸다는 점에서 데카르트 정신에 부합하는 그림으로 본다.

다비드는 그 시대의 중요 사건인 역사화도 그렸지만 이렇게 신화 내용을 그림으로 그려 호사가들의 취미에도 만족을 주었다.

위 그림 〈마라의 죽음〉은 1793년 여름 프랑스 혁명 중에 일어난 실화를 배경

으로 그렸다. 저널리스트이자 급진주의자 마라는 민중의 정치 참여를 고취시켰던 프랑스 정치인이다. 그는 루이 16세가 단두대형을 받는 데 선봉자 역할을 했을 정도로 과격한 성격의 소유자였다. 그의 급진주의 성향은 대중에게 열렬한 지지를 받았지만 프랑스 왕권주의자들에게는 제거해야만 하는 정적이었다. 1793년 귀족 출신의 열렬한 공화당원이었던 여인 샬로트 코르도네가 거짓 편지를 들고, 그의 집으로 찾아가 면회를 요청했다. 그리고 피부병으로 욕실에서 치료받고 있던 마라의 가슴에 칼을 꽂았다. 조국을 구한다는 이유였다. 욕조 옆 바닥에는 샬로트가 가져온 칼이 떨어져 있다. 배경을 생략하여 마라의 죽음을 극대화한 화풍은 정치인보다는 믿음을 위해 목숨과 맞바꾼 종교인의 순교로 보인다.

호라티우스의 팔이 팽팽하게 위로 올라간 데 비해 마라의 팔은 부드러운 리듬으로 흘러내린 듯 떨어졌다. 〈호라티우스 형제의 맹세〉가 고함으로 지른 맹세가 절정에 이른 반면에 〈마라의 죽음〉에는 오직 침묵만이 있어 보인다.

다음 감상할 작품은 〈구걸하는 벨리사리우스〉이다. 벨리사리우스(Belisarius, 505-565)는 비잔틴의 유스티니아누스 1세(재위 527-565) 때 활약했던 인물이다. 그는 페르시아 전투의 군사령관을 거쳐 아프리카에서 반달족, 고트족, 불가리아족을 멸망시켰으며, 페르시아 전투를 지휘한 바 있다. 그의 이런 용맹은 1767년 장 프랑수아 마르몽텔이 소설로 널리 알렸으며, 다비드는 1799년 이 소설을 읽고 이성적으로 신중하게 마치 연극무대의 한 장면처럼 인물들을 배치시키면서 구성하였다.

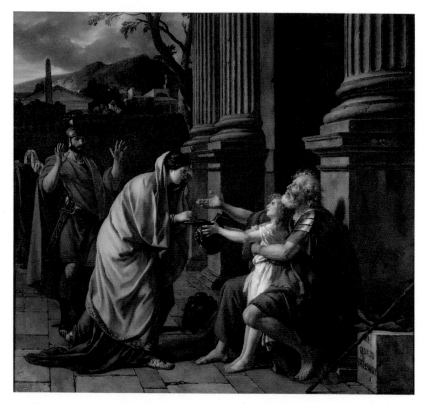

▲ 그림 103 다비드, 구걸하는 벨리사리우스, 1781, 288x312cm, 보자르 미술관

　지나가던 여인은 소년이 내민 투구 속에 동전을 넣어 적선한다. 이 소년은 훗

날 다비드의 제자가 된 필립 오귀스트 엔느켕(Philippe Auguste Hennequin)이다.

　여인 뒤에는 과거 벨리사리우스를 섬긴 군인으로 장군을 보자 두 손을 들고

놀라움을 나타내는 모습이다. 하단 오른쪽 돌에는 '벨리사리우스에게 오볼루스

(Obolum: 고대 그리스의 은전) 한 닢을 적선하라'고 적혀 있다. 세로로 홈이 파진

▲ 그림 104 장 앙투언 테오도르 지루스트, 콜로노스의 오이디푸스, 1788, 달라스 미술관

기둥 하단과 멀리 방형의 첨탑을 보이게 한 구성은 니콜라스 푸생의 영향으로 보인다. 신고전주의 작품으로서는 드문 파토스를 표현하였다.

위의 작품은 소포클레스의 비극 『콜로노스의 오이디푸스』의 내용을 다비드의 제자인 장 앙투언 테오도르 지루스트가 그린 것이다. 오이디푸스는 자살한 아내이자 어머니 이오카스테의 옷자락에서 떼어낸 황금빛 브로치로 자신의 눈을 상해해 눈먼 장님이 된다. 테베의 왕으로서의 위신과 명예가 한순간에 뒤집

힌 오이디푸스는 자신이 죽인 아버지 라이오스와 어머니 이오카스테를 천국에서 뵐 명분을 잃어버렸다고 통곡한다. 장녀 안티고네를 지팡이 삼아 오랜 방황과 망명 끝에 콜로노스에 정착한다. 때마침 자신을 찾은 장남 폴리네이크스의 방문을 맞이해서 그를 향한 끓어오르는 오이디푸스의 독설과 뻗은 손은 거부의 몸부림을 대신한다. 당황한 안티고네는 무엇보다도 귀중한 혈육의 정을 호소하며, 아버지의 화를 진정시키며 동시에 오라비의 신변을 보호한다. 이스메네 역시 아버지의 팔을 잡으며 화를 진정시키는 모습으로 그려졌다.

네 인물의 구도와 배경에 그려진 도리아 스타일의 기둥은 다비드의 〈구걸하는 벨리자르〉와 푸생 작품의 영향력을 보여준다.

라이프니츠 – 아름다움과 쾌

라이프니츠는 칸트와 마찬가지로 "아름다운 그림을 관조"함으로써 즐거움을 얻는 이는 무관심적 사랑(disinterested love)으로 그림을 사랑하는 것이라고 믿었다. 칸트는 취미판단이 무관심적(無關心的)이라고 믿었지만, 그의 이 주장은 관심이 없다는 뜻이 아니라, 대상에게 관심을 집중해서 나온 결과다. 관심이란 대상의 존재에 대한 만족을 함의하는 것이라는 믿음에 근거한 것이다.

이 미적 무관심은 윤리학자이자 철학가인 섀스베리(Shaftesbery)에서부터 시작되었다. 그는 대상에 대한 미적 관심을 윤리적 · 본능적 · 경제적 관심으로부터 절연할 것을 주장한다. 즉 모든 여타의 이해관계로부터 철저하게 분리하여 그

대상 자체의 순수한 목적에로 관조하는
상태가 무관심성이다. 라이프니츠의 예
술철학과 칸트의 미학이 분명한 차이점
을 보여주는 지점은 이런 대목들에서
다. 라이프니츠는 "음악은 우리를 매혹
하기는 하지만 음악의 미는 오직 수의
조화에 있고, 우리가 지각하지 못하나
그럼에도 불구하고 영혼이 느끼는, 일
정한 간격들을 갖고 서로 만나는 소리
나는 물체들의 박자나 울림에 대한 설
명에 달려 있다"(김혜련, 1995, p.166)고

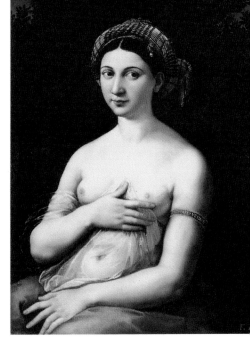

▲ 그림 105 라파엘로, 라포르나리나, 1518,
85x60cm, 로마 국립 미술관

말한다. 이는 데카르트가 표명한 수라는 박자, 즉 시간적 비례의 아름다움, 황금
비례의 적절성을 반복하고 있다.

　우리는 데카르트의 이론에 따라 그의 스승인 플라톤, 아리스토텔레스의 철학
으로 다비드의 그림을 감상하였는데, 이번에는 그의 제자이자 후배인 도미니크
앵그르(1789-1867)의 작품들을 감상해 보자.

　필자는 앵그르의 그림을 제시할 때마다 르네상스의 화가 라파엘로를 생각하
게 된다. 신고전주의 화가인 앵그르는 르네상스의 전성기 화가 라파엘로를 진
정으로 존경하고 사숙했다는 증거를 그의 작품 곳곳에서 느끼기 때문이다.

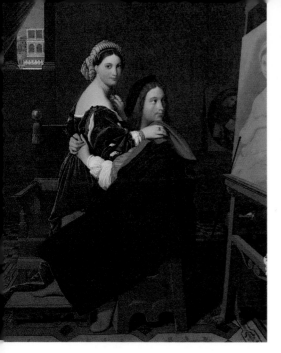

▲ 그림 106 앵그르, 라파엘로와 라포르나리나,
1814

▲ 그림 107 앵그르, 라파엘로와 라포르나리나,
1840

라파엘로가 1518년에 그린 〈라포르나리나〉를 모방하여 1814년에 앵그르는 라파엘로와 라포르나리나를 같이 그렸다. 거의 300년의 시간차를 두었는데, 앵그르는 라파엘로가 연인인 마르가리타 루티를 초상화로 그리고, 잠깐의 휴식 시간에 가슴에 안은 연인과 〈라포르나리나〉를 번갈아 보면서 확인하는 정황을 그렸다.

앵그르는 이 그림 외 같은 제목의 그림을 여러 점 그렸다. 급기야는 앵그르의 대표작인 〈그랑 오달리스크〉에도 〈라포르나리나〉를 많이 참작하여 모방한 것으로 보인다. 오달리스크는 술탄의 하렘에 사는 첩을 나타내는 터키어이며,

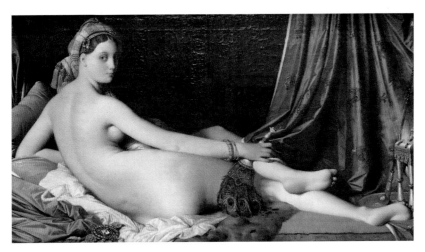

▲ 그림 **108** 앵그르, 그랑 오달리스크, 1814, 91x162cm, 루브르 박물관

1813년 나폴레옹 황제의 여동생으로 나폴리 왕국의 왕비가 된 카롤링 뮈라의 주문으로 그리게 되었다. 우선 터키풍의 터번과 그 터번 위에 달린 진주 방울이 아주 흡사한 디자인과 색으로 묘사되어 있음을 알 수 있다.

그러나 도미니크 앵그르는 〈그랑 오달리스크〉에서 해부학적인 정확한 비례 및 균형감으로 모방하지 않았다. 1819년 살롱전에 앵그르가 이 작품을 출품하였을 때 당시 비평가들은 등의 척추뼈가 둘 더 달려 있는 여인으로 보았으며, 유방도 겨드랑이에 달린 것 같다고 혹평하였다.

보통 사진보다 더 정교하게 묘사한 이 그림은 왼팔로 상체를 지탱하면서 비스듬하게 누운 채로 고개를 돌려 관람객을 바라보는 모습이다. 여인의 얼굴에는 감정이 들어가 있질 않아서 정확한 표정을 읽을 수는 없지만, 배경과 그림의

소품들이 완벽하게 구비되어 있어서 그녀의 화려한 면모를 짐작하게 한다. 반짝이는 푸른색 비단 커튼과 깃털 부채, 화려한 보석의 섬세함은 동양적인 소재로 모방하여 프랑스인들의 이국적인 취미를 극대화하고 있다.

오달리스크를 비롯한 배경과 소품 전체는 이 작품을 감상하는 관람자들에게 즐거움을 준다. 쾌는 감상자가 대상의 완전함 또는 탁월함에 동의할 때 나오는 감정이다.

라이프니츠는 그림의 부분들이나 음악의 구성 전체에 들어 있는 결함은 쾌적함을 주기 위한 필요조건일 수 있다고 덧붙인다. 이는 그림 전체에서 부분들을 연결해 주는 관계는 쾌적함을 산출할 수 있는 조건이 된다는 뜻이며, 아름다움을 극대화하려면 결함이나 추한 부분도 필요하다는 뜻이다.

라이프니츠의 이런 이론에 적합한 사례로 앵그르의 〈안젤리카를 구하는 로저〉를 보자. 이 그림은 앵그르가 39세 때에 그린 그림으로 루이 18세가 이 그림에 반하여 200프랑에 구입했다고 전해진다.

안젤리카 공주의 어머니는 자신이 바다의 요정보다 더 아름답다는 자만에 빠져, 신의 노여움을 사게 되었다. 그러나 어머니 대신 딸이 바다 괴물의 희생이 된다. 날개가 달린 히포그리펀을 탄 용맹스러운 기사 로저는 마침 메두사를 퇴치하고 돌아가는 길에 우연히 바다의 동굴에 유폐된 안젤리카를 발견하게 된다. 그는 커다란 창으로 괴물의 입을 찔렀는데, 이는 소녀에서 성숙한 여인으로 탈바꿈하는 안젤리카의 성적인 도상으로 해석한다.

앵그르에게 여인의 나체는 어떤 자세에서도 조화로움을 유지해야 하는 이상적인 모습이어야 한다. 가령 안젤리카가 위에서 두 손이 묶여 매달렸다면 그녀의 유방은 중력의 법칙으로 위로 치솟아야 한다. 그러나 이상적인 그리스의 대리석 여신을 염두한 앵그르는 인체 해부학적으로 정확하

▲ 그림 109 앵그르, 안젤리카를 구하는 로저, 1819, 47.6x39.4cm, 런던 국립미술관

게 그리지 않았다. 설사 사실적이지 않다 하더라도 머리에서 생각하는 아름다움을 그려야 했기 때문이다. 그리고 창에 찔린 괴물은 통상 완벽하지 않은 도상이라 우리에게 즐거움을 주지 않는다. 그러나 안젤리카와 로저를 돋보이기 위해선 필요한 도상이며, 그림의 전체적인 완벽성에 필요한 조치다.

라이프니츠도 예술가와 신을 유비적 관계로 본다: "… 정신은 신이 세계에서 행한 것을 모방한다." 그러나 신이 우월한 까닭은 그는 전체를 만들었을 뿐만

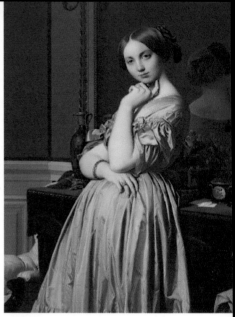

▲ 그림 110 앵그르, 베르탱 씨 초상, 1832,
116.2x94.9cm, 루브르 박물관

▲ 그림 111 앵그르, 도송빌 백작 부인의 초상,
1845, 131.8x91cm, 프릭 콜렉션

아니라 예술가는 재료를 찾아야만 하기 때문이다. 신의 창조적 능력에 대해 라이프니츠는 "신의 발명은 기술자의 그것보다 열등해서는 안 되며, 기술자의 능력을 무한히 넘어서야만 한다"(김혜련, 1995, p.168)고 말한다. 신의 우월성은 능력상의 문제만이 아니라 지혜로부터 온다. 신이 만든 기계는 다른 어떤 기술자가 만든 것보다 더 오래 지속되며 더 정확하게 작동한다.

라이프니츠의 예술철학에서는 예술가와 신의 유비뿐만 아니라 고대의 영감 이론도 포함되어 있다. "음악은 산수에 종속된다"라는 그의 말은 피타고라스학파를 상기시키기도 하지만, "성공적으로 작곡하기 위해 사람이 필요로 하는 것은 천재성과 귀의 대상에 대한 상상력뿐만 아니라 연습이다"(Ibid., p.168)라고

하였을 때 앵그르가 아름다운 작품을 제작하기까지 인체 데생과 드로잉에 대한 피나는 연습과 훈련이 떠오른다.

아름다운 선율을 상상하기 위해서 "우리의 상상력 자체는 습관을 필요로 하며, 그 후에야 상상력은 이성에게 자문하지 않고, 마음대로 할 수 있는 자유를 얻을 수 있다"는 인상적인 의견을 내놓았다.

옆 〈도송빌 백작 부인의 초상〉과 〈베르텡 씨 초상〉은 유복하고 지체 높은 집의 마담과 주인장으로 연상되듯 우아하고 기품 있는 모습을 보인다. 더 이상 손 댈 것이 없는 최고의 아름다움을 느끼게 한다. 베르텡 씨가 힘과 권력의 소유자로 보이는 것은 그의 인상적인 표정과 시선, 그리고 양손의 포즈에서 다양성의 통일을 준다. 당대 유명 화가에게 초상화를 의뢰할 정도의 후원자라면 상당한 재력의 소유자라야 가능하였을 것이다.

도미니크 앵그르가 그린 나폴레옹은 그리스의 제우스가 연상될 정도로 절대 군주로서의 위용을 과시해서 그렸다. 그의 선배이자 스승인 다비드가 나폴레옹의 공식적 후원의 화가인 것을 부러워했듯이, 나폴레옹이 앵그르가 그린 자신의 초상화를 봤다면 아주 흡족해서 그에게 여러 점의 초상화를 의뢰하였을 것이다.

다음 그림 〈제우스와 테티스〉에서 제우스는 나폴레옹과 흡사한 포즈다. 바다의 신 테티스가 왼손으로 제우스의 턱을 만지고, 오른손으로 제우스의 무릎 위에 손을 얹은 저런 포즈는 지위가 높은 신에게 청탁하거나, 신탁을 원할 때 취

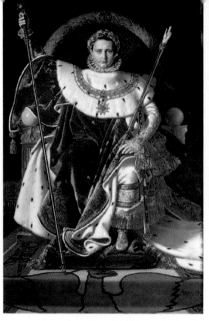

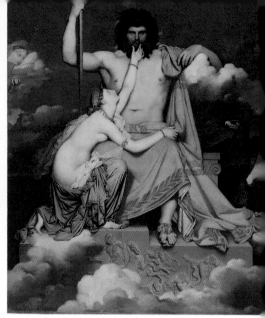

▲ 그림 112 앵그르, 옥좌의 나폴레옹, 1806, 260x163cm, 아르메 박물관

▲ 그림 113 앵그르, 제우스와 테티스, 1811, 324x260cm, 가넷 미술관

하는 그리스의 의식이다. 테티스는, 트로이 전쟁에 참여하는 아킬레우스가 죽음을 면하게 해달라는 부탁을, 제우스에게 드리는 중으로 보인다.

앵그르가 〈옥좌의 나폴레옹〉을 먼저 그리고, 〈제우스와 테티스〉를 5년 후에 그렸지만, 한 개인에게 '위대함'과 '숭고함'을 담아 당대 정치인을 그리스의 신적 분위기를 담아낼 정도로 과장되게 모방하였다.

도미니크 앵그르는 르네상스의 대가 라파엘로뿐만 아니라 레오나르도 다빈치를 많이 존경했던 것으로 보인다. 통상 다빈치는 르네상스맨으로 불리며 지질학, 항공학, 인체해부학 등 다방면에 지적 호기심과 연구 성과가 있어서 정작 완성된 회화 작품은 16점 내외 정도로 알려졌다. 피렌체 후원자들의 기대에 못

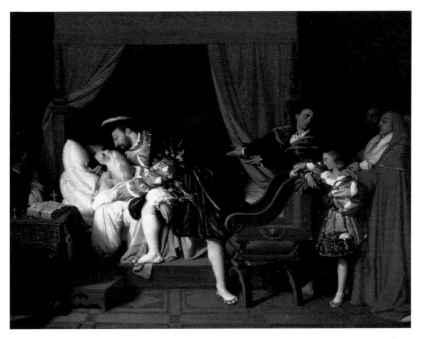

▲ **그림 114** 앵그르, 레오나르도 다빈치의 죽음, 1818, 40x50.5cm, 프티드 팔레

미치는 불성실한 태도 때문에 그들의 원성을 피해서 말년에는 프랑스로 망명했던 것으로 알려졌다.

앵그르는 프랑수아 1세의 숭앙 아래서 다빈치가 죽음을 맞는 이 정황을 3세기가 지난 뒤 상상하여 그렸다. 이처럼 신고전주의 대가 다비드나 앵그르는 선배 화가나 왕과 귀족, 그리고 재력을 갖춘 사업가들, 그리고 그의 가족을 화폭에 남겼다. 그들은 일반 시민들에게 충분히 영향력을 끼친다는 계몽의 의미에서 모범이어야 했고, 그 모범을 전형적인 아름다움을 넘어, 이상적인 숭고함으

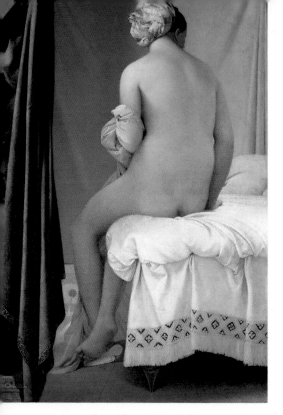
▲ 그림 115 앵그르, 발팽송의 욕녀, 1808, 146x197cm, 루브르 박물관

로 모방하였다.

자크 루이 다비드가 남성의 아름 다움을 이상화하여 그렸다면, 도미 니크 앵그르는 여성의 아름다움을 더할 나위 없이 아름답게 묘사한 것으로 정평이 나 있다.

〈발팽송의 욕녀〉나 〈터키 목욕 탕〉, 〈샘〉이 그런 사례들이다. 〈발 팽송의 욕녀〉는 여성의 뒷모습을 나체로 그려 19세기 당시 평단의 질타 및 혹평을 벗어날 수 있었다. 우윳빛의 부드러운 피붓결을 붓 자국 없이 매끈하게 그려, 비누 향

내가 느껴질 듯하다.

〈발팽송의 욕녀〉는 여성의 군무를 묘사한 〈터키 목욕탕〉에서도 그대로 재현 되었다. 앵그르는 82세 때 나폴레옹의 조카인 나폴레옹 3세 부부의 신청으로 이 그림을 그렸다. 작품이 완성되어 그들에게 건네졌을 때 나폴레옹 3세 부인은 그림이 너무 야하다는 이유로 받기를 거부했다. 현재는 둥그런 캔버스의 톤도 형식이지만 본래는 사각형 캔버스에 그려졌었다고 한다. 앞에 자리한 5명의 여

성이 다른 인물들에 비하여 상대적으로 크게 그려진 주인공이며, 배경에 있는 여인들은 작위적인 구성을 보인다. 화면 오른쪽에 눈으로 손을 가린 여인의 하체가 명백히 잘려진 것도 눈에 거슬린다. 둥그런 톤도 형식은 마치 열쇠 구멍으로 터키 목욕탕의

▲ 그림 116 앵그르, 터키 목욕탕, 1852-1859, 108x110cm, 루브르 박물관

여성 군무를 들여다 보는 환영을 준다.

앵그르의 마지막 작품으로 〈호메로스의 신격화〉란 작품을 소개한다. 라파엘로의 〈아테네 학당〉에서 영감을 받아 그린 작품으로 보인다. 이 작품은 원래 루브르의 천장을 장식하기 위한 그림이었으나, 1855년 천장에서 떼고, 그 이후 벽에 걸려 있다.

정면에 호메로스가 있고, 호메로스에게 월계관을 씌워주는 니케 여신상이 있다. 호메로스 발치에는 『일리아드』와 『오디세이아』를 의인화한 두 여성이 앉아 있다. 일리온에서의 전쟁은 피 터지는 결투를 암시하므로 붉은 의상을 입은 여인 옆에 검을 두고 있으며, 오디세우스가 트로이 전쟁을 마치고 고양 이타카로

▲ 그림 117 앵그르, 호메로스의 신격화, 1827, 386x515cm, 루브르 박물관

돌아오는 10년 세월은 자연을 배경으로 항해와 모험을 한 시간이므로 초록색 의상을 입은 여인 곁에 노를 소품으로 그렸다.

　상단에는 두루마리를 들고 있는 아이스킬로스가 있고, 그 맞은편에는 리라를 들고 있는 틴다로스와 대칭이 된다. 아이스킬로스 뒤에는 붓과 팔레트를 들고 있는 아펠레스가 그 맞은편에 나무 망치를 들고 있는 피디아스와 대칭이다. 라파엘로와 미켈란젤로도 대칭으로 서 있다. 피디아스 뒤에는 플라톤과 소크라테스, 아리스토텔레스가 있고, 계단 아래 왼쪽에는 단테, 푸생, 셰익스피어, 모차르트가 있다.

인물 도상이 46명에 달하는데, 아마 이들은 BC 8세기에 활약했던 호메로스에게 영향력을 입었던 문인들과 철학가들, 음악가들을 혼재시켜 놓은 듯하다. 인물들을 겹겹이 세워놔서 알아보기 쉽지 않지만 전면에 나선 사람들은 전통 회화에서 봤던 인상착의를 비슷하게 모방하였다.

신고전주의 - 이성적 모방론

데카르트 정신에 입각하여 본 미학에서 미의 본질적이고 기본적인 것은 이성과 가지성(可知性, intelligbility)이다. 자연은 개체들의 기초가 되는 보편이며, 가시적인 현상의 배후에 있는 진정한 실재다. 그러한 의미에서 데카르트는 자연과 이성을 본질적으로 같다고 본다.

이 점은 아리스토텔레스가 『시학』에서 시가 역사보다 철학적이라고 했던 주장과 동일한 근거를 갖는다. 왜냐하면 시는 누구에게나 일어날 수 있는 보편적인 잠재태인 것에 비하면 역사는 특정한 날에 특정한 사람으로 한정하기 때문에 보편적인 시가 더 진리이며, 철학에 가깝다는 뜻이다.

일반적으로 신고전주의 창작활동과 비평을 위한 원리는 아리스토텔레스의 미학인 고전주의 원리가 적용되었다. 가령, 윌리앙 부그로가 그린 〈비너스의 탄생〉은 고전주의 원리인 조화, 균형, 비례가 적용된 신고전주의 회화의 전형이다. 조화란 각기 다른 개체가 하나가 되어 관자들을 화합의 세계로 안내한다.

그림에서 비너스의 몸매는 정면으로 그렸으나 왼쪽으로 향한 얼굴은 실루엣

184

▲ 그림 118 윌리앙 부그로, 비너스의 탄생, 1879,
300x218cm, 오르세 미술관

이며, 목에서 한 번 허리에서 한 번 꺾여져 S자형을 이룬다. 특히 양손을 올려 머리를 매만지고 있어서 유방은 원추형으로 솟았으며, 허리는 더 잘록해 보인다.

부그로는 비너스가 주는 가시적인 황금비례를 잘 적용하였으며, 대리석의 우윳빛으로 피붓결을 모방하고 있다.

화가가 모방하고자 하는 대상은 이상화라는 선험적 원리를 통해 보편성을 발견하고, 그것이 완벽하게 실행되었을 때 비로소 관람자들은 즐거움을 발견한다. 그러한 보편적 즐거움은 진정한 실재로서 자연에서 온다. 그래서 신고전주의 예술이론에서는 본질, 근본, 표준, 이상이라는 어휘가 그래머처럼 따라다닌다.

모방론에서 아리스토텔레스가 행한 형식적 방법론, 즉 선택과 집중을 통해서 비너스의 아름다움은 미의 전형이 될 수 있었다. 바다의 님프들과 남자 인어인 트리톤들은 소라의 고동을 불면서 비너스의 탄생을 축하하고 있다. 수신인 머

▲ 그림 119 알렉산더 카바날, 비너스의 탄생, 1863, 120x680cm, 오르세 미술관

맨들은 비너스와 님프들을 더 돋보이게 하는 장치일 수 있다. 하늘에는 12명의 큐피트들이 축하 행렬을 벌여 로코코 회화에서 볼 수 있는 장식적인 면을 차용하고 있다.

그에 비해서 알렉산더 카바날은 수평선으로 누워 있는 비너스를 모방하였다. 대리석 조각 중에 누워 있는 비너스는 본 적이 없다. 그런 부분에서 카바날의 비너스는 혁신적인 구도이기도 하다. 블론드의 머리를 베개 삼아 밑에는 흰 거품이 일고 있으며, 정면을 응시한 비너스의 몸매는 정확한 황금비례의 1:1.618 수치를 드러내고 있다. 이마를 가린 오른쪽 손 때문에 눈은 살짝 가려진 모습이다. 5명의 큐피트들은 하늘에서 소라 고동을 불며 비너스의 탄생을 고지하고 있다.

이 그림은 명료한 형태감과 그를 보완하는 색상의 명쾌함으로 심사위원 전원

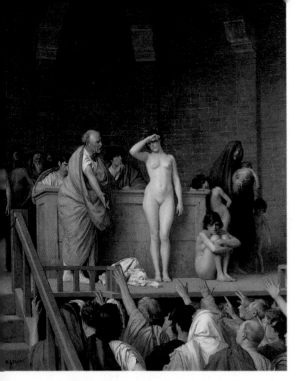

일치로 1863년 살롱전에서 그 랑프리를 받은 작품이다. 그림을 보자마자 나폴레옹 3세는 지갑을 열고, 그림을 샀다고 전해진다.

신고전주의 예술은 형식의 정연한 통일과 조화, 표현의 명확성, 형식과 내용의 균형을 중요하게 여기며, 특히 회화에서는 엄격하고 균형 잡힌 구도와 명확한 윤곽, 입체적인 형태의 완성감이 우선시된다.

▲ 그림 120 장 레옹 제롬, 노예 옥션, 1884, 92x74cm, 에르미타주 박물관

새뮤얼 존슨(Samuel Johnson, 1709-84)은, 시인은 자연을 정확하게 재현하는 것에 목표를 두는 신고전주의의 원리를 정착시켰다. 이는 대상의 가시적 특징들을 정확하게 묘사하는 것이 아니라 대상의 진정한 실재를 이해하는 것을 요구한다. 따라서 예술가는 지각 경험을 토대로 관찰자가 아니라 오히려 철학자에 가깝다. 이는 개체들은 있는 그대로는 불완전한 상태이며, 예술가는 그 불완전성을 이상적 모방을 통해서 완전하게 만드는 것을 의미한다. 재현은 단순한 모방이 아니라 이상화이다. 각 개체의 이상적 원형을 파악하는 것은 감성이 아니

라 이성이라고 본 점에서, 신고전주의는 미학의 오랜 갈등적 문제, 즉 감성과 이성의 대립이라는 문제를 근본적으로 가지고 있기도 하다. 또한 "보편성의 개념은 장엄 또는 숭고의 개념과 결합되었는데, 보편적인 것은 개별적인 것보다 크고 장엄한 것"(Ibid., pp.171~172)으로 믿었기 때문이다.

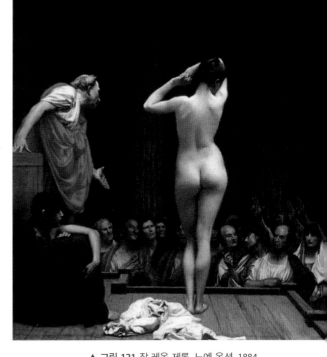

▲ 그림 121 장 레옹 제롬, 노예 옥션, 1884, 64.1x56.9cm, 월터스 미물관

신고전주의 시대의 그림들은 개별적인 사건을 묘사하는 경우에도, 유사한 인물들이나 사건들의 전형을 모방해야 했다. 이때의 모방은 형식적 모방으로써, 모방의 대상은 한 사물이 마땅히 있어야 할 상태, 즉 아리스토텔레스의 용어로 잠재태를 의미한다. 따라서 예술창작은 지각에 의존하기보다는 건전한 상상력에 의존하며 철학적 탐구와 병행되었다.

위 그림은 신고전주의 작가 장 레옹 제롬의 그림으로 로마 시대에 행해졌던 여성 노예를 사고팔던 옥션의 풍경이다. 대개 여성 노예들은 아기를 낳는 노예,

▲ **그림 122** 다비드, 십자가 위에 있는 그리스도, 1782, 188x276cm, 성 빈센트 교회

성 상납을 하는 위안부 역할의 노예, 또는 일하는 노예로 구분되었다. 신고전주의 화가들은 천한 여성 노예를 그릴 때도 외모만은 여신의 등극까지 올라갈 수 있는 멋진 이상화를 적용하였다. 7~8등신의 황금비례와 대리석 같은 흰 피부가 노예에게 적용되어 모방한 사례다.

살펴본 것처럼, 보편으로서의 자연의 모방은 경험적이 아니라 선험적 접근방법에 의존하게 된다. 그러나 미적인 것은 근본적으로 경험적인 까닭에, 미적 판단은 쾌나 불쾌 같은 감정을 동반한다든지, 또는 쾌를 주는 것들은 아름답다고 말할 수 있는 것처럼 신고전주의자들은 이성적 이해와 감성적 판단 간의 일치를 보장하는 영구한 법칙이 있다고 믿었다. 그 법칙은 견고하고 확실한 이성에 기초한다. 그중에 가장 빈번하게 사용한 것은 수학적인 비례다.

자크 루이 다비드가 그린 〈십자가 위에 있는 그리스도〉는 정확한 역삼각형이란 기하학적 구도를 갖는다. 그리스도의 몸매는 아폴로 같은 근육질과 해부학적인 정확성을 반영하여, 1 대 1.618이란 황금비례로 보인다. 십자가 위에 돌아가신 그리스도의 눈은 떠 있다. 공포나 동정이 아닌 평화가 보여서 믿음과 안심을 주는 빛과 같은 존재로 그려졌다.

이로써 데카르트, 라이프니츠, 스피노자가 자신의 철학적 모델로서 수학을 사용하였듯이 다비드, 앵그르, 부그로, 카바날, 그리고 제롬까지 그들의 예술적 형식은 황금비례로서 조화, 균형, 리듬이 적용된 신고전주의 화풍을 조성하여 만날 수 있었다.

4

취미론으로서 예술

취미(趣味)로 번역되는 영어 'taste'는 일상적 의미가 '맛' 혹은 '미각'을 뜻한다. 18세기에 나타난 취미론은 미적 가치에 대한 판단력을 감각지각에서 출발했던 경험주의 철학의 영향을 받았다. 이는 17세기 합리론에서 보았던 선험적 원리나 본질을 가정하지 않고, 미에 대한 개념을 주체가 대상에 대한 경험으로부터 발생하는 감정으로 정의함을 말한다.

통상 우리는 외적 감각기관인 눈·귀·코·입·피부를 통해서 대상을 감지한다. 그래서 감관이 훌륭하면 감각은 훌륭할 수밖에 없다. 그런데 우리가 느끼는 감각은 경험론에서 일차 성질과 이차 성질로 나뉘어 설명한다. 일차 성질은 무게·형태·운동·양과 수(존 로크, 1689, p.66)로 감각하고, 이런 성질의 감각이 사물의 실제 속성을 표현한다. 그래서 주관이 느끼기에 상당 부분 객관적이다. 그에 비해서 이차 성질은 색·소리·냄새·맛·텍스처인데, 이는 사물 자체에 내재해 있는 실재의 특성을 표현하는 것이 아니고, 단지 외부 사물의 어떤 성질이 우리 감각에 미치는 영향을 표현하는 것이라 주관적이다(Jane Forsey,

2013, p.83). 그래서 취미판단이 느끼는 이차 성질은 마음의 쾌 · 불쾌라는 내적 감관(미의 감관)으로 판단하는 것이기 때문에 주관적일 수밖에 없다. 감각에 대한 이런 성질을 이해하면서 작품 감상을 해 보자.

옆의 작품은 18세기에 활약하였던 프랑수아 부셰가 그린 〈퐁파두르 후작 부인〉이다.

그녀는 루이 15세가 거느린

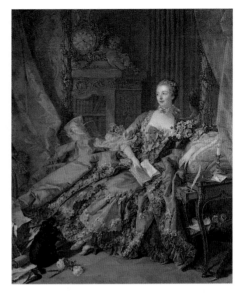

▲ 그림 123 프랑수아 부셰, 퐁파두르 후작 부인, 1756, 212x164cm, 알테 피나코테크

정부였다. 미모가 특출났을 뿐만 아니라 교양과 사교성도 뛰어나 사교계에서 늘 주목받는 여성이었다. 퐁파두르 후작 부인을 알지 못하는 금시초문의 관람자는 이 작품을 우선 자신의 외적 감관인 눈을 통해서 본다. 본인의 색상 취미에 푸른색이 맞다면 우선 호감을 가질 수 있다. 그리고 찬찬히 관찰한 결과 그녀의 머리형, 들고 있는 책, 살며시 보이는 구두, 화려한 로코코풍의 의상과 소품 등이 마음에 들어온다면 이 작품에서 즐거움을 발견할 수 있을 것이다. 취미론으로 보는 예술작품은 관람자의 주관적인 취미가 중요한 관점이기 때문이다.

그러나 로코코 양식의 이 작품에서 주인공인 퐁파두르 후작 부인에 대해서

일정한 지식이 있다면, 가령 루이 15세의 눈에 들면서 남편과 이혼하고, 72세까지 살아오면서 20년은 처녀로, 17년은 창녀로, 7년은 뚜쟁이로 살았다는 그녀의 묘비에 새겨진 냉소적인 비판의 전말을 안다면 이 작품이 아름답다고 느끼기엔 부담이 생길 수 있다.

아름다움이란 감각적인 아름다움도 있지만, 동시에 도덕적인 혹은 진리적인 측면에서도 판단의 여지를 열어 두기 때문이다. 보통 18세기 이전에는 작품을 대하는 주관의 관점이 대두되지 않았다. 오로지 주관이 바라보는 대상의 객관적인 측면만 강조되었었다. 그래서 그 객관을 따라 할 수 있는 모방의 개념이 예술이란 무엇인가에 대한 답변이 되었었다. 모방예술에서 가장 중요한 형식 원리는 수학에서 오는 황금비례란 개념이었음을 앞에서 논의한 바 있다.

그러나 취미론에서 주관의 쾌·불쾌라는 감정 판단도 중요하긴 하지만, 주관이 판단할 수 있는 객관적인 형식의 대상도 있어야 한다. 그러나 그 객관적인 대상이 반드시 황금비례라는 수학적 비율이 적용되어야만 하는 것은 아니다. 앞에서 본 정서를 표현한 낭만주의 회화에서 황금비례라는 수학적 법칙이 꼭 적용되지는 않았기 때문이다.

다음 르누아르의 작품에서 아름다움을 생각해 보자. 르누아르의 〈독서하는 여인〉을 볼 때 독서는 가장 일반적인 취미다. 그래서 대중적 관심을 끌 수 있다. 작품 속 그녀는 무슨 내용을 읽을까? 그 답은 그녀의 표정과 화색에서 읽히는데, 그러기 위해선 찬찬히 대상을 살펴보자. 캔버스에 묘사된 여인의 얼굴은 대

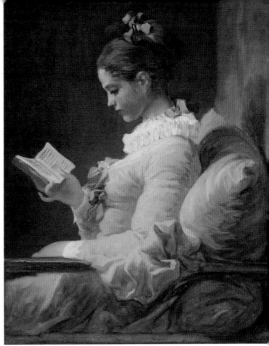

▲ 그림 124 르누아르, 독서하는 여인, 1875,
 20.8x25.4cm 오르세 미술관

▲ 그림 125 프라고나르 장 오노레, 독서하는 소녀,
 1777, 81.1x64.8cm, 내셔널 갤러리

리석 조각 같은 차가운 흰색으로만 묘사되어 있지 않다. 햇빛이 비치는 각도에

따라 분홍, 노랑, 빨강의 유채색이 번져 있으며, 흰색은 가장 밝은 포인트로 칠

해져 있다. 그녀가 입은 어두운 청색 상의의 어깨 지점에 있는 흰색의 밝은 빛

은 뺨과 이마, 머리에도 번져 있다. 회화의 독자성이 르누아르의 자유의지에 따

라 맘 놓고 표현되었기 때문이다.

　이 그림에서는 고전주의 회화에서 중시되었던 황금비례나 형태에 대한 소묘

의 정확성을 비중 있게 다루지 않았다. 그래도 관람자는 이 그림을 보며, 즐거움

을 느낄 수 있는데, 복숭아같이 빛나는 피부의 빛깔과 불분명하게 표현된 형태

의 부드러움이 오히려 따뜻한 감성으로 읽히기 때문이다. 그러니까 어떤 그림의 대상이든지 그 대상이 갖고 있는 성질 때문에 관람자는 즐거움을 느낄 수 있는 것이다.

르누아르의 그림과 같은 주제지만, 그 표현 형식은 다른 프라고나르의 〈독서하는 소녀〉는 르누아르의 그림에서 보았던 자유분방한 색의 향연이 절제되었으며, 형태 소묘의 정확한 비례가 보인다.

소녀가 입은 목장식의 프릴 리본과 머리에 두른 자주색 리본, 책의 무게 중심을 잡으려는 꼬부라진 새끼손가락의 절묘한 곡선은 로코코풍의 균형감을 보여준다.

책 내용에 집중하는 소녀의 실루엣은 로코코풍에 어울리지 않는 진중함과 성실한 태도를 보여준다. 이 그림의 이런 성질 때문에 이 그림을 애호하는 관람자들이 많을 것으로 짐작한다. 그렇다면 주관이 느끼는 아름다움에 따른 취미론의 구조는 어떻게 설명할까?

취미론의 구조와 기준

18세기 초 영국에서 시작한 취미론에 관하여 많은 학자들은 다양한 주장을 하고 있지만 공통적으로 5가지 요소의 구조로 이루어져 있다. 우선 '지각(perception)'이라는 마음의 능력을 인정하는 것이다. 이는 주체가 외부세계의 모습, 즉 대상에 대한 지각이 있은 다음 그것을 아는 방식이다.

두 번째는 또 다른 마음의 능력으로 '취미'가 개입되고 있다. 취미는 어떠한 특수한 대상에 대응되는 능력을 나타내며, 이 취미의 능력은 시각과 청각처럼 외부세계를 지각하는 기관이 아니라 지각된 특수한 종류의 대상에 반응하는 능력이다. 따라서 취미란 지각이 어떤 특수한 성질을 지닌 대상을 인지할 때 그 대상이 지닌 성질 때문에 반응하는 마음의 특수한 능력으로 설명할 수 있다.

세 번째는 취미로 생겨나는 '즐거움'이라는 심리적 작용이다. 주체가 미적인 대상과의 관계를 통해 발생하는 감정을 즐거움(快)이라는 내적 감관의 소산으로 보며, 이를 곧 미라고 설명하는 방식이 취미론이다.

네 번째는 '취미판단(judgement of taste)'의 방식이다. 취미판단은 그 문법적인 형식이 논리적인 형식과 다르다는 점에서 복잡한 구조를 가지고 있다. 가령 "이 책은 재미있다"라는 취미판단의 문장이 있을 때 주어인 '이 책은' 주체 밖의 외부세계에 있는 대상을 가리키지만, '재미있다'라고 하는 서술어는 주어인 '이 책'의 성질을 나타내는 것이 아니라 그 대상에 대한 주체의 반응, 그 대상의 자극에 의해 주체의 마음속에 생겨나는 감정, 즉 즐거움을 나타낸 말이다.

그래서 위 네 가지 조건을 종합해 본 취미판단이란, 즉 *지각된 대상의 어떤 성질이 즐거움의 감정인 미적 감정을 환기시킨다는 사실을 진술하는 방식*"(오병남, 2011, p.67)이라고 정의할 수 있다.

그러면 그러한 취미론에 따른 네 가지 요소의 구조로 다음과 같은 작품을 읽어 보자.

▲ 그림 126 프랑수아 부셰, 목욕 후에 쉬는 다이아나, 1742, 57x73cm, 루브르 박물관

위 그림은 취미론이 나왔을 당시인 18세기 프랑스의 로코코풍의 회화이다. 그림의 장면은 사냥의 여신인 다이아나가 그녀의 님프 칼립소(칼리스토)와 같이 목욕하고 나서 몸을 말리고 있는 장면이다. 프랑수아 부셰의 작품 중 가장 훌륭하다고 평가되는 작품이다.

그러나 이 그림은 보이는 대로의 시각적 형식의 장면이 다가 아니다. 이 작품은 그리스 신화의 내용을 담고 있기 때문이다. 하늘에서 제우스가 우연히 본 칼립소의 용모에 매료되면서부터 발단은 시작된다. 제우스는 칼립소가 다이아나

외에 다른 신과 놀지 않는 것을 관찰하였다. 이는 다이아나가 틈만 나면 칼립소에게 이 세상의 모든 남자들은 믿을 게 못 되니, 반드시 자신과만 놀아야 한다는 것을 세뇌시켰기 때문이다. 이에 묘안을 생각해낸 것이 제우스가 다이아나로 변신하여 칼립소에게 다가가는 방법을 떠올린 것이다.

다이아나로 변신한 제우스는 칼립소와 사랑으로 아르카스를 낳았다. 다이아나는 칼립소의 배신을 알고 그녀를 자기 곁에서 쫓아냈다. 헤라도 이 사실을 알고 칼립소를 암곰으로, 그녀가 낳은 제우스의 아들 아르카스를 새끼 곰으로 변신시킨다. 하지만 제우스는 두 모자가 떨어져 있는 것을 안타깝게 생각하고, 하늘의 별자리인 큰곰자리와 작은곰자리로 만들었다. 다이아나로 변신한 제우스가 깔고 있는 푸른색 천은 침대로 연상되며, 그녀가 들고 있는 진주목걸이는 칼립소의 것으로 이미 제우스의 소유물로 상징한 것이다.

이 그림의 에로틱함에 반한 루이 15세는 이 작품을 소장하게 되었다. 당시 귀족들은 도덕과 교훈적인 성서를 주제로 한 내용보다는 그리스 · 로마 신화 속 연애담을 더 좋아했다고 한다. 프랑수아 부셰는 이런 귀족들의 사치스러운 취미에 부응한 화려한 작품들을 그려 18세기 당시에 상당한 인기를 끌었던 화가였다.

프랑수아 부셰가 그린 회화의 여주인공들은 그리 큰 체구를 보이지 않는다. 상대가 안으면 가슴으로 쏙 들어올 것 같은 앙증맞은 느낌을 준다. 이는 프랑스 남성 애호가들의 취미를 반영한 결과다. 화가로서 프랑수아 부셰는 자신의 작

▲ 그림 127 프랑수아 부셰, 마리 루이즈 오머피, 1752, 59.5x73.5cm, 알테 피나코테크

품을 소장하는 남성 애호가의 취미에 부응하는 그런 성질을 부각시킨 것이다.

위의 그림 〈마리 루이즈 오머피〉의 모델은 14세 소녀로 아일랜드 군인 출신이며 루앙에서 구두장이 일을 하던 사람의 딸로, 부셰의 새로운 모델이 되었다. 그녀는 부셰에게 어린아이의 순수함과 관능적인 포즈를 결합시킨 〈누워 있는 소녀〉를 그릴 영감을 주었다. 부셰는 마리 루이즈 오머피를 만나면서, 그가 꿈꾸던 어린이의 순수한 표정과 성인의 몸에서 느끼는 에로틱한 면을 동시에 지닌 인물을 그려, 부셰만의 독특하고 발랄한 여인의 풍모를 완성할 수 있었다.

희미하게 반짝이는 실크 시트와 쿠션, 담황색과 하얀색 피부, 그리고 반사된 빛은 관객으로 하여금 뭔가에 몰두하고 있는 소녀의 표정을 흘끗 바라보게 만든다. 퐁파두르 후작 부인의 오빠 역시 이 작품의 아름다움에 매혹되었고, 그의 후원에 따라 〈누워 있는 소녀〉와 같은 판본인 이 작품을 그리게 하였다. 먼저 그린 〈누워 있는 소녀〉는 쾰른의 발라프 리하르츠 미술관에 전시되어 있고, 〈마리 루이스 오머피〉는 뮌헨의 알테 피나코테크 미술관에서 관람할 수 있다.

필자는 프랑수아 부셰의 작품의 선호도를 여성 관람자들에게 물어본 적이 있다. 대부분 부셰의 작품에 등장하는 벗은 여인들에 대해서 여성 관람자들은 호감을 갖지 않았다. 이는 부셰가 여성보다는 18세기 당시에 경제력을 갖춘 남성 애호가들을 타깃으로 했음을 판단케 한다.

우리가 어떤 작품을 선호한다면, 그 작품이 갖은 특성, 즉 명료한 성질 때문에 즐거움을 느껴서일 것이다. 그래서 취미론의 취미판단에 따른 내용 *"지각된 대상의 어떤 성질이 즐거움의 감정인 미적 감정을 환기시킨다는 사실을 진술하는 방식"*에 긍정적으로 적용될 수 있음을 논하는 것이다.

과거 '모방으로서의 예술'은 절대적이고 객관적인 관점만이 옹호되었으며, 그 작품을 바라보는 주관적인 관점은 배제되었었다. 따라서 작품을 제작하는 예술가나 작품을 감상하는 관람자는 그 객관적인 격률을 따라야 했다. 때문에 대부분이 천편일률적인 형식의 원리로서 비례와 조화, 질서와 균형이 전부여서 독특한 개인적인 개성과 감성이 누락되었다. 이는 특히 그리스의 고전적인 조

각에서 많이 볼 수 있었으며, 그런 조각들은 르네상스와 신고전주의 회화에서 모방의 대상이 되었다.

그리스 조각의 연구자 요하네스 빙켈만은 그리스 조각을 한마디로 표현한 경구로, "고귀한 단순성과 고요한 위대성(Noble Simplicity and Calm Grandeur)"을 든다. 조각의 주인공들은 귀족이나 영웅들로서 신이 지닌 고귀한 품성을 단순하게 모방하였음과 동시에, 시각 미술로서 소리가 없는 고요한 위대성을 유감없이 보여준다는 뜻으로 풀이

▼ 그림 128 헤게소의 묘비, BC 410-400

된다. 이는 고전주의 미술이 보통 사람들 이상의 높은 계급만이 찬탄의 대상이 되면서 고요한 정적을 스스로 드리우며 위대한 절제를 칭송한 것이다.

아테네 시외 디필론 묘지에서 1870년에 발견된 〈헤게소의 묘비〉는 시각 미술로서 조용한 위대성을 보인다. 조각상의 상단에 '프록세나스의 헤게소'라고 써 있어, 묘

비의 주인공 헤게소가 프록세나스의 부인이나 딸이었음을 추측하게 한다. 헤게소는 하녀가 건네는 보석함에서 목걸이를 골라잡고 있다. 보석함을 받쳐주는 하녀는 여주인과 목걸이에 같은 시선을 주고 있다. 곱게 꾸민 머리와 곡선 의자에 앉아 받침대에 발을 얹은 헤게소는 명문가 집안의 여인으로 보이나, 지금은 묘지에서 잠자고 있다. 이 작품은 헤게소가 한창 행복했을 시절을 부조로 재현함으로써 지나가 버린 세월의 무상함과 애잔한 정서를 고요하게 느끼게 한다.

취미론자들이 보는 미의 속성 – 샤프츠베리, 허치슨, 버크, 흄

18세기 취미론자들로 영국의 샤프츠베리, 허치슨, 버크, 흄에 이어 이들의 영향을 수용한 독일의 철학자 칸트까지 범위가 있다. 이들은 아름다움을 보기 위해서 대상이 갖고 있는 미의 속성을 파악해서 내적으로 지각하는데, 이를 '내적 감관' 혹은 '미의 감관'으로 불렀다. 내적 감관(미의 감관)이 느끼기에 쾌적하다면 아름답다고 보는 것이고, 불쾌하다고 느끼면 아름답지 않다는 것이다. 이것이 '미적인 것'에 이르는 내용이다. 따라서 '미적인 것'은 미의 속성을 수용하면서도 초월하고 있다. 취미론자들 4명이 발언한 미의 속성을 살펴보고, 칸트는 형식론에서 논할 것이다.

가. 샤프츠베리 – 미의 형식

샤프츠베리(Shaftesbury, 1671-1713)는 대상이 갖고 있는 미의 성질에 대해서

BC 4세기에서부터 AD 17세기까지 면면히 흘러온 미에 관한 대이론을 수용하고 있다. 그는 플라톤의 객관적 미론을 지지하면서도 취미의 능력에 관한 '미적인 것'을 최초로 구상하였다는 데서 주목할 만한 인물이다.

"자연 가운데서 아름답고 매혹적인 것은 무엇이든지 제1의 미(the first beauty)의 희미한 그림자에 불과하다"(G.Dickie, 1971, p.28)는 그의 글이 있다. 여기서 '제1의 미'는 플라톤과 아리스토텔레스가 말한 '미의 형식'과 같은 의미로서 이데아의 본질이자, 미 그 자체를 말한다. 플라톤은 인간이 느낄 수 있는 감각의 세계, 즉 현상계와 미의 본래적인 모습으로서 이데아의 세계를 양분하였다. 감각 세계의 사물들은 아름다움을 갖추도록 미의 형식으로부터 최대한의 모방을 하게 한다.

플라톤의 미론에 따라 샤프츠베리는 아름다운 것들(희미한 그림자)과 미의 형식과의 관계를 설정함으로써 이데아의 우월함을 보여준다. 샤프츠베리는 플라톤의 명제 '미의 형식'을 미의 속성으로 본다. 그 이론을 바탕으로 다음 작품을 감상해 보자.

감상할 그림은 바로크 시대의 네덜란드 화가 요하네스 베르메르의 〈화가의 스튜디오〉이다. 화면 중앙에 파란 드레스를 입은 한 여인이 보인다. 이 여인은 머리에 파란 월계수관을 쓰고 있고, 손에 노란 나팔과 노란 책을 들고 있다. 이렇게 그림 속에 등장하는 이미지를 읽는 것은 형식의 조합을 통해서 언어로 말할 수 있다.

그러나 그림의 형식이 아닌 문학 내용은 조형의 형식으로 읽는 데 한계가 있다. 이 여인은 그리스 신화에 나오는 9 뮤즈 중에서 역사를 관장하는 클리오인데, 이미지의 형식만을 통해서 알아차리기 어렵다.

관람자들은 대개 화가가 제시한 그림의 제목을 통해서 내용을 짐작한다. 그러나 이 그림의 제목 〈화가의

▲ **그림 129** 안 베르메르, 화가의 스튜디오, 1665, 130x110cm, 빈 미술사 박물관

스튜디오〉를 참조하면, 저 여인은 화가의 모델로 보게 되지 역사와 관련된 클리오 여신으로 보는 것은 쉽지 않다. 그런데, 문제는 샤프츠베리 이전 시대인 그리스 시대에는 그림의 내용과 형식이 하나였었다.

그런데 칸트의 등장 이후로 그림의 내용과 형식이 분리되면서 그림의 형식은 현상학적인 조형 세계의 단위로 격하되고, 내용은 점차 회화에서 분리된다. 그러니까 샤프츠베리가 말한 형식은 아리스토텔레스의 형식이며, 동시에 플라톤의 이데아 개념이다. 즉 이 그림에서는 클레오의 육체적인 비례가 잘 드러났는

지? 동시에 클레오와 배경에 있는 네덜란드의 지도와 조화가 되는지? 클레오의 의상과 근경에 있는 커튼의 문양은 척도가 균형이 잡혔는지? 동시에 화가 자신의 뒷모습은 클레오와 역시 조화로운지? 등 수학적인 이데아 개념의 완성도 여하에 달려 있다.

오늘날 형식의 뜻이 현상학적인 조형 요소로 이데아와는 현격한 차이를 보이지만 플라톤의 영향을 받은 샤프츠베리의 입장에서 형식은 그림의 진실한 내용이자 그 조형성의 이면에 가려진 진리였다.

옆의 작품은 같은 작가의 〈우유를 따르는 여인〉이다. 이 작품은 네덜란드의 평범한 가정의 주방에서 한 여성이 주전자에 담긴 우유를 따르고 있는 모습이다. 밀레의 〈빵을 굽는 여인〉에서처럼 건장한 체격의 여인이 일상의 일을 정숙하게 실행하고 있다. 부엌 살림살이를 봐서 상류층 가정 같지는 않으며, 의상의 컨셉도 귀부인은 아니다. 그런 면에서 사실주의 분위기도 풍긴다. 이 작품을 보고 시인 비스와바 쉼보르스카는 이렇게 읊고 있다.

레이크스 미술관의 이 여인이
세심하게 화폭에 옮겨진 고요와 집중 속에서
단지에서 그릇으로 하루 또 하루 우유를 따르는 한
세상은 종말을 맞을 자격이 없다.

시에서처럼 요하네스 베르메르는 매일매일 반복하는 일상을 화폭에 옮겼다.

베르메르 그림의 구도적 특징은 왼쪽에 늘 창이 있으며, 그 창가에서 비추는 빛이 주인공의 모습에 실루엣을 형성하는 부분이다. 왼쪽 창을 통해서 들어오는 빛 때문에 베르메르의 그림은 전반적으로 고요하며 정적이고 느린 분위기를 준다.

샤프츠베리의 형식개념과 연관시킨다면, 고요한 정적으로 재현된 분위기가 그의

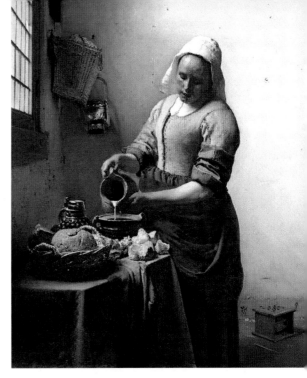

▲ 그림 130 얀 베르메르, 우유를 따르는 여인, 1660, 45x41cm, 레이크스 미술관

그림의 특성이다. 우유를 조심스럽게 따르는 그녀의 집중을 표정과 팔의 모습에서 읽을 수 있다. 또한 두 손으로 부여잡은 주전자와의 균형감은 정적을 깨지 않으려는 기하학으로 읽게 한다.

여인의 의상은 위에는 하얀 모자, 상의는 옅은 노란색, 팔뚝은 노랑과 파랑의 혼합 색을 띠었다. 앞치마는 파란색, 맨 밑은 붉은색의 치마를 입었다. 식탁보도 푸른 색이며, 앞치마와 같은 파란색의 천이 올려져 있다. 베르메르가 의도한 색상의 조화 및 균형은 우유를 따르는 여인의 마음과 행동이 하나가 되는 형식을 보인다.

나. 허치슨 – 다양성의 통일

취미론자인 허치슨(Francis Hutcheson, 1694-1746)은 외부 대상을 지각함으로써 우리들의 마음속에 환기되는 관념으로 미를 설명한다. 지각한 대상의 어떤 성질이 주체자의 마음을 환기시켰느냐 하면, 그것은 '다양성의 통일(uniformity amidst variety)'이라고 제시한다.

허치슨이 말하는 미의 속성에는 아리스토텔레스의 영향을 반영한 것으로 보

▼ 그림 131 라파엘로, 동정녀 마리아의 혼인, 1541, 174x121cm, 피나코테크 디 브레라 갤러리

인다. 이는 "한 대상에 속한 부분들 사이의 관계이다. 그리고 사물들의 통일성의 정도가 동일할 때 미는 다양성에 있으며, 다양성의 정도가 동일할 때 미는 통일성에 있다"(F. Hutcheson, 1973, p.34, in:김혜숙 외, 1995, p.184)고 설명하고 있다.

허치슨의 '다양성의 통일' 이론으로 이 그림을 보자.

이 그림은 르네상스 시대의 라파엘로가 그린 〈동정녀 마리아의 혼인〉이다. 마리아와 요셉

이 사제가 중재하는 혼인식에 순응하고 있다. 그리고 마리아 옆에서 참관하고 있는 5명의 여성, 요셉 옆에 서 있는 5명의 남성은 모습과 의상이 다 다르다. 그 야말로 다양한 포즈와 시선으로 눈길을 받는 이들은 혼인식의 증인들이다. 다양성을 나타내는 모습이지만 한 가지 점에서 통일을 이루고 있는데, 그것은 하나님의 말씀이다.

"남자는 부모를 떠나 제 아내와 합하여 한 몸을 이루리라. 따라서 그들은 이제 둘이 아니라 한 몸이다. 그러니 하느님께서 짝지어 주신 것을 사람이 갈라놓아서는 안 된다."(마태복음 19장 3-12절)

다양하지만 하나로 통일이 될 수 있다는 것은 질서를 의미한다. 그것이 조화이며, 균형이다. '다양성의 통일'은 특별한 형식 개념으로 한 대상에 속한 부분들의 관계여서 예술작품에 적용할 수 있는 원리가 될 수 있다. 허치슨에게 있어서 아름다움은 우리들의 마음에서 환기될 수 있는 관념으로 정의한다.

다. 버크 – 조그마함, 부드러움, 매끄러움, 직선에서 벗어난 선들

에드먼드 버크(Edmund Burke, 1728-1797)는 미에서 취해진 쾌는 사랑(절대적 쾌)이며, 일반적으로 이 쾌는 사회 보존에 필요한 정열에 관련시키고 있다. 버크는 "내가 미라고 할 때 그것은 사물들로 하여금 사랑을 유발시키거나 그에 비슷한 어떤 정열을 환기시키도록 해주는, 그 사물들 내의 어떤 성질들을 뜻한다."(E. Burke, 1770, p.162, in:G. Dickie, p.32) 미의 정의를 사랑스러운 쾌의 감정으로 내

렸기 때문인지 사랑을 일으킬 소지가 있는 성질로서 '조그만, 부드러움, 매끄러움, 직선(직각)으로부터 슬며시 벗어나는 선들'을 버크는 예시하고 있다. 이런 성질은 아리스토텔레스가 미는 형식과 질료의 조화에서 오는데, 버크의 미적 속성은 질료의 성질로 보인다.

아래 그림은 로코코 양식으로 장 오노레 프라고나르의 〈그네〉이다.

이 그림은 후원자인 생 줄리앙 남작이 제안한 아이디어를 참조해서 프라고나르가 그렸다. 주교는 자신의 정부가 타고 있는 그네를 밀고, 줄리앙 남작은 덤불 속에서 이를 바라보는 모습으로 그려지기를 바랐다. 이는 곧 생 줄리앙이 프랑스 성직자의 세입징수 장관직을 맡으면서 주교의 존재는 이제 이빨 빠진 호랑이처럼 하찮은 놀림감이 되었음을 의미한다.

▼ 그림 132 장 오노레 프라고나르, 그네, 1767, 64x81cm, 월리스 콜렉션

그러나 프라고나르는 주교의 역할은 배제한 채 이 그림을 좀 더 전통적인 테마로 한 쌍의 젊은 연인

▲ 그림 133 장 오노레 프라고나르, 잠금장치, 1777, 93x73cm, 루브르 박물관

이 나이 든 남편을 속이는 내용으로 변형시켰다. 그네는 흔히 불륜의 전통적인 상징이며, 직선에서 벗어난 사선 형태로 달린다. 던져진 신발은 순결을 이미 잃었음을 의미한다. 작품 〈그네〉에서 보이는 신발과 여인의 작은 발, 옷자락의 부드러운 곡선, 그네의 사선, 배경의 고불고불한 나뭇잎들은 버크가 언급한 형식적 속성들의 질료의 개념을 잘 보여준다. 귀족들의 퇴폐적인 애정행각이 그러한 속성들과 더불어 적합하게 표현된 작품이다.

프랑수아 부셰의 제자인 장 오노레 프라고나르는 〈잠금장치〉를 통해서 남녀

의 다른 애정행각을 보여주고 있다. 의상을 보고 판단할 수 있는 것은 여성은 이 집의 안주인인 듯하고, 남성은 그녀보다 연하이며, 그 집 하인으로 보인다. 그 남성은 평소에 이 여성을 연모했던 것으로 보이며, 그녀가 혼자일 때 불시에 들이닥친 것으로 보인다. 남자는 왼손으로 그녀의 허리춤에서 강력하게 제어하고 있으며, 오른손은 재빨리 문의 잠금장치에 손을 뻗고 있다.

뒷모습의 남자는 운동신경과 행동력이 안정적이고 민첩해 보이며, 화들짝 놀란 여인은 무방비 상태로 보인다. 그러면서도 다가오는 남자의 입김을 밀쳐내고 있다. 아무도 없는 밀실에서 육욕적이고 방탕한 폭행은 남성의 의도로 관철될 것 같으며, 이후 이들의 애정은 어떤 식으로 전개될지 궁금하다.

로코코의 회화는 본래 작품의 규모가 그리 크지 않아서 버크가 말한 형식의 속성, 자그마함, 부드러움, 직선에서 슬며시 벗어난 구도를 잘 드러내고 있다.

라. 데이비드 흄 – 취미의 기준

데이비드 흄(David Hume, 1711-1776)도 미의 주관적인 입장을 표명하였으며, 주관화된 취미판단의 기준을 마련하였다. 어떤 취미판단에 대한 옳고 그름이 각 개인의 주관에 따라 달라지며, 또한 다른 사람의 주관 속에서 이루어지는 취미판단에 대해서는 옳고 그름을 말할 수 없는 회의주의에 빠질 위험이 있을 수 있다.

흄은 보편적인 원리나 모델에 대하여 취미판단을 내릴 수 있는 사람들을

비평가로 칭하고, 이들은 다음과 같은 기준으로 취미판단을 해야 한다고 말한다. 그 다섯 가지 조건은 취미의 섬세함(delicacy of taste), 연습(practice), 비교(comparison), 그리고 선입견으로부터 벗어남(free from prejudice), 그리고 좋은 감관(good sense)을 들고 있다.

첫째, 섬세함이란 기관들이 기관들로부터 벗어나는 그 어떠한 것도 허용하지 않을 정도로 예민한 경우에, 그리고 그와 동시에 작품 속에 존재하는 모든 내용물을 지각할 정도로 정확한 경우에 우리는 이런 예민함과 정확함을, '취미의 섬세함'이라 설명한다.

데이비드 흄은 자신의 논문에서 '취미의 섬세함'으로 오크통에 담긴 비밀을 예시하고 있다. 동료인 두 사람은 와인이 담긴 커다란 오크통에서 수도꼭지를 열어 와인이 얼마만큼 숙성되었는지 시음하려고 한 잔씩 받았다. 한 모금을 마신 뒤 한 사람은 다른 동료에게 말하기를, "와인에서 쇠 비린내 맛이 나지 않느냐?"고 묻는다. 그러자 한 모금을 삼킨 다른 동료는 "난 가죽 맛이 느껴진다"고 말했다. 두 사람은 고개를 좌우로 절레절레 흔들면서 시음장을 나와 자기 자리로 돌아갔다. 몇 달 후에 두 사람은 오크통에 와인이 비워지자 오크통 안을 들여다보았는데, 오크통 바닥에는 가죽끈에 달린 열쇠가 떨어져 있었다. 사례에서 든 것처럼, '취미의 섬세함'은 이렇게 어떤 감각도 놓치지 않고 지각할 줄 아는 동시에 정확하게 표현할 수 있어야 한다.

둘째, 예술작품의 잦은 감상을 통한 연습은 재능을 증가시키고 향상시킨다.

미술비평에 뜻을 둔 사람은 내·외국 갤러리나 박물관에서 주관하는 상설과 특별 전시뿐만 아니라 화집과 도록을 통해서 감상 연습을 의식적으로 쌓을 필요가 있다. 셋째, 이러한 미에 대한 감상을 계속 연습하는 일은 다양한 시대와 민족 속에서 존경받은 여러 작품을 보고, 음미하고, 저울질함으로써, 즉 비교함으로써 이루어진다. 이런 취미 향상을 위하여 미술사학이나 미학 문헌의 독서 및 특강을 통해서 체계적으로 학문적 기초를 다지는 것도 생각해 볼 일이다.

넷째, 선입견으로부터 벗어난다는 것은, 자신이 조사하는 바로 그 대상 이외에는 그 어떤 것도 고려해서는 안 되는 것을 의미한다. 왜냐하면 선입견은 좋은 취미에 반대되며, 미에 대한 우리의 정감을 타락시키는 결과를 낳는다고 설명하고 있기 때문이다.

마지막으로, 좋은 감관이란 선입견의 영향력을 억제하는 일을 하며, 작품의 일관성과 통일성을 지각하는 일을 하며, 그리고 예술작품이 설정한 목표나 목적이 잘 달성되었는지의 여부를 판단하는 일을 한다. 우리에게는 5가지 감관이 있으며, 각각은 맡은 소임을 잘 시행할 뿐만 아니라, 다른 감관이 하는 일을 도와주기도 한다.

데이비드 흄이 언급한 취미의 기준 5가지를 염두하며 작품을 감상해보자.

옆의 작품은 북구의 모나리자로 알려진 요하네스 베르메르의 〈진주 귀걸이를 한 소녀〉이다. 르네상스 시대의 이탈리아 출신 다빈치가 그린 〈모나리자〉와 빗대어 칭송되는 작품인데, 왜 그런가 그 이유를 알아보자.

우선 작품의 규모가 보통의 초상화처럼 그리 큰 편이 아니다. 〈모나리자〉는 77x53cm이고, 〈진주 귀걸이를 한 소녀〉는 46.5x40cm이다. 〈모나리자〉는 1503년작이고, 〈진주 귀걸이를 한 소녀〉는 1660년으로 160여 년 뒤에 완성된 작품이다. 두 작품 모두 여성을 모델로 했다는 점에서 남성 애호가들의 시선을 끌며, 양자

▲ 그림 134 얀 베르메르, 진주 귀걸이를 한 소녀, 1660, 46.5x40cm, 마우리치 호이스

초상화의 미모도 이상적인 아름다움을 보인다. 플라톤적인 이성과 아리스토텔레스의 실제론적 아름다움을 읽을 수 있게 부드러운 분위기를 준다.

그러나 〈진주 귀걸이를 한 소녀〉는 이성보다는 야릇한 정서가 느껴지며, 모나리자의 모델인 지오콘다보다는 훨씬 연령이 어려 보인다. 이 모델은 베르메르의 모델도 하고, 곁에서 물감 타는 일, 청소 등 심부름도 하면서 화가에게 실질적인 도움을 준 그리트로 전해진다.

이 그림의 장면은 베르메르가 소녀의 이름을 부를 때 고개를 돌려 베르메르를 쳐다보는 시선인데, 낯선 시선이 아니라 늘 의식하고 있는 플라토닉한 사랑

216

▲ 그림 135 W. 함메르쇠이, 스트란가데 30번지 집에서
화가의 아내와 실내, 1905, 55x46cm

이 느껴진다. 두 그림의 공통점은 선이 보이지 않는다는 점이다. 다빈치는 이 기법을 스푸마토라고 하여 작은 점들을 그라데이션기법으로 그려, 그림에서 부드럽고 자연스러운 정취를 준다. 베르메르의 작품은 커다란 눈동자와 약간 벌린 듯한 입, 터번 밑에 하얗게 빛나는 진주 귀걸이에서 반사되는 빛이 압권이다.

이번엔 덴마크 출신의 빌헬름 함메르쇠이(Wilhelm Hammersoi, 1864-1916) 작품을 보자.

빌헬름 함메르쇠이는 네덜란드의 화가 요하네스 베르메르를 존경했던 화가다. 네덜란드나 덴마크의 예술은 이태리 르네상스나 프랑스의 근대 명화에 그다지 영향을 받지 않은 북유럽의 특성을 잘 드러낸다. 가령 북반구에 위치한 관계로 해가 짧고 밤이 긴 날씨를 보여서 예술가들은 실외보다는 실내생활에 적합한 예술의 양태를 보인다. 빌헬름 함메르쇠이도 실내를 그린 작품이 대다수

를 이룬다. 시인 라이너 마리아 릴케는 그의 작품에서는 '호흡이 길어지고 느리다는 평'을 한 적이 있다. 그만큼 정적이 감돌아 조용하며 움직임이 없다. 그림 색상은 무채색으로 회색과 검정색의 그리자이유 기법으로 칠해져 이렇다 할 눈에 확 띄는 현란함이 없다. 뿐만 아니라 그림의 배경이 되는 인테리어도 미니멀한 격자무늬 책장과 테이블, 검은 피아노와 스툴 정도로 소박하며 절제된 모습이 전부이다.

그림에 등장하는 주인공은 함메르쇠이의 아내 이다의 모습이다. 장소도 스트란가데 30번지인 자신의 집이 대부분인데, 등장인물이 여럿이 아니기 때문에 독백이나, 혹은 아내와 나누는 일상적이고 내밀한 대화가 주를 이룬다. 정적이 감도는 대낮의 한가로운 풍경은 마치 티끌과도 시선을 나눌 수 있을 정도로 여유로움을 준다. 만일에 빌헬름 함메르쇠이의 그림이 마음에 든다면 그 그림의 이런 특성들이 나로 하여금 즐거움의 감정인 미의 감정을 환기시키기 때문일 것이다.

독자 여러분이 마음에 들어온 그림을 떠올릴 때 "지각된 대상의 어떤 성질이 즐거움의 감정인 미의 감정을 환기시켰나"를 진술하거나 생각해 본다면 좋아하는 이유를 명확히 알 것이다.

다음 그림은 이다가 창가에서 독서하는 앞모습이다. 흰 커튼 뒤로 햇살이 비추며, 그 햇살이 바닥에 창문의 격자무늬를 만들었다. 흰색과 회색, 그리고 검은색의 그리자이유 기법은 함메르쇠이의 그림을 상징하는 일관적인 분위기다. 호

218

▲ 그림 136 W. 함메르쇠이, 스트란가데 30번지 실내,
1900, 52x45cm

흡이 길어지고, 삶의 방향
이 제시된 듯한 실내의 고
즈넉한 풍경이다.

앞에서 본 요하네스 베
르메르의 그림은 대개 왼
편에 창가를 두고, 창가에
서 비추는 빛을 배경으로
주인공의 움직이는 모습을
그렸다.

그러나 함메르쇠이는 정
면과 후면, 측면을 망라하
고 빛의 방향을 그린 여러
작품이 있다. 이 작품에선 창가에 빛이 집중적으로 들어와 창가가 마치 주인공
처럼 쨍한 모습으로 눈에 들어온다. 함메르쇠이가 독서하는 아내 이다의 모습
을 그릴 때 이다는 화가인 남편 요구에 지속적인 포즈로 모델을 자청했을 정도
로 둘 사이에 거부할 수 없는 사랑이 느껴진다. 지켜본다는 것은 조용한 기다림
이다.

〈그림 137〉은 함메르쇠이가 자신의 어머니를 그린 초상화다. 옆에 있는 제임
스 휘슬러의 어머니 초상화와 비교했을 때 많은 점에서 유사성이 읽힌다.

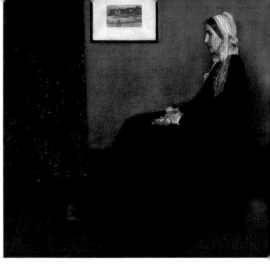

▲ 그림 137 함메르쇠이, 화가의 어머니, 1886, 37x37cm

▲ 그림 138 제임스 휘슬러, 화가의 어머니의 초상화, 1870–1871, 144.3x162.5cm, 오르세 미술관

전체적으로 보면, 우선 무채색 계열이라는 점이다. 그리고 앉아 있는 자세가 같은 실루엣이며, 머릿수건을 두른 모습이다. 나이 든 노모를 사랑하며 영원히 기억해 두고 싶은 심정에서 화필을 들었을 것으로 상상이 간다. 차이가 있다면, 함메르쇠이 그림은 휘슬러의 그림보다 4배 정도 작은 크기다.

인상주의 작품과 환영 – 보들레르 관점

취미론에서 인상주의 작품들을 감상하는 이유는 인상주의가 모더니즘을 알리는 출발선이며, 그들의 작품형식은 고전주의를 넘어서 있다. 전통적 형식으로서 황금비례와 원근감이 적용되지 않았지만, 그렇다 하더라도 18세기 취미론의 입장에서 보았을 때 주관적으로 얼마든지 즐거움, 즉 아름다움을 느낄 수 있는

사례가 될 수 있기 때문이다.

전통회화를 볼 때와는 다른 즐거움을 느낄 수 있는 그 무언가가 뭔지 생각해 보자.

가. 일시적인 것, 순간적인 것, 우연한 것

'일시적인 것, 순간적인 것, 우연한 것'은 보들레르가 『현대 생활의 화가』(보들레르, 1863, p.34)에서 콩스탕탱 기스(Constantin Guys, 1802-1892)의 작품을 논하면서, 19세기 현대 화가들이 그려야 할 시점을 예시한 경우이다. 보들레르의 의견이 담긴 그 특징들을 인상주의 회화에서 설명하며 감상하려고 한다.

인상주의라는 명칭은 1863년 낙선된 화가들의 전시회에서 모네(Claude Monet)가 〈인상-일출〉이라는 제목의 풍경화를 전시한 우연한 사건에서 연유한다. 전시 장소도 정치적으로 왕당파였던 나다르의 사진관에서 1874년 4월 15일부터 한 달간 열렸다. 당시 화가, 조각가, 판화가 등 30명의 예술가들이 출품한 전람회에 대해 "인상주의자들의 전시회"라는 제목으로 루이 르르와라는 무명의 기자가 〈르 샤리바리〉 타블로이드판에 모네의 작품에 대해 "참으로 인상적이다. 벽지 장식이 이 그림보다 완성도가 높다니…"라고 비아냥의 글을 실으면서 대중에게 알려졌다.

모네가 그린 〈인상-일출〉은 전통주의 회화 기준으로 보면 완성도가 떨어지는 그림이다. 형태는 불분명하고 거친 붓질은 지저분하며, 출렁이는 물결 때문

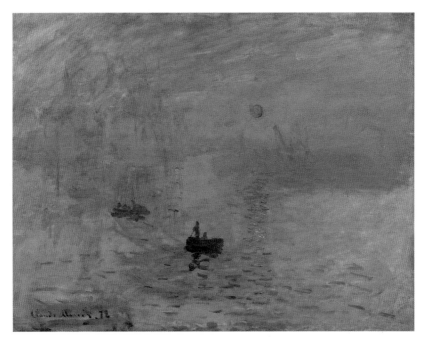

▲ 그림 139 끌로드 모네, 인상-일출, 1874, 43x63cm, 마르모탕 미술관

에 조형성이 흔들리는 어지러움이 느껴진다. 어떤 사람들은 불분명한 형태 때문에 '과학적'이라기보다는 '시적'이라고 감상을 얘기한다. 시적이라는 것은 빛이 없으면 점차 사라지는 색채처럼 변화무쌍한 정서와 연관시킬 수 있다.

그림에서 감상자는 물가를 비추고 있는 빛과 더불어 일시적이고 사라지기 쉬운 장면들을 접한다. 구별하기 어려운 한 무리의 상선들은 항구의 시설물들과 함께 안개 속으로 사라진다. 전경에 있는 뱃사공들은 중량을 느낄 수 없는 그림자들로 보인다. 엷게 칠해진 청색과 오렌지색들은 보색관계이며, 서로가 작용하

▲ 그림 140 모네, 런던 국회의사당, 1904,
81x92cm, 오르세 미술관

여 회색조의 효과로 약화된다. 배경은 둥근 태양과 그것이 반영된 물가의 채색 부분이 확실하게 표현되어 있으며, 이들도 점차 서쪽으로 이동할 것이다. 근경에는 날카롭고 짧은 붓 자국들이 캔버스 아래 물결무늬로 이어지고 있다.

이 풍경은 전통적인 회화에서 보는 박제화된 아름다움의 관점을 얘기하는 것이 아니라 신비스러운 새벽의 분위기가 금방 사라질 것 같은 순간적인 아쉬운 단상으로 얘기하게 된다. 이런 특성은 '미적인 것'의 문제이기도 하다.

다음 감상할 작품은 〈런던 국회의사당〉이다.

앞에서 본 〈인상〉의 작품 기법과 흡사한 분위기이다. 안개에 싸인 일몰의 풍경으로 하늘과 바다는 햇빛의 잔재와 그 반영으로 온통 공기가 혼연일체가 되었다. 역시 국회의사당의 형태는 푸른색의 뭉뚱그려진 형태로 디테일한 느낌은 없다. 모네는 전통적으로 내려온 윤곽선의 사용을 배제하고, 오히려 색채 묘사에 온 신경을 쓴 것으로 보인다. 사실, 우리는 선을 직접 지각하는 것이 아니라 보는 연습에 의해 우리의 의식이 구성해낸다는 것이 일반설이다. 인상주의자들

은 오히려 색채들을 관찰하
는 것이 자연을 엄밀하게 관
찰하는 것이라고 믿었다. 이
원칙에 따라 물감을 칠할 때
도 각 원색을 팔레트에서 혼
합하지 않고, 각각의 색을
캔버스에 직접 나열하며 칠
했다. 그럼으로써 캔버스에
비친 충분한 정도의 광도를
얻게 된다고 믿었다.

다음 작품은 모네가 자신
의 첫 번째 부인 카미유와
아들 장을 그린 것이다. 카

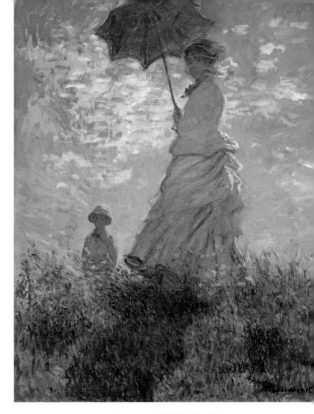

▲ 그림 141 모네, 양산을 든 여인, 1875,
100x81cm, 내셔널 갤러리

미유와 모네는 모델과 화가로 만나 사랑을 하고, 2년여의 동거 끝에 아들 장을
낳게 된다. 두 사람은 결혼하기를 원하였으나 모네의 부모는 허락하지 않았고,
부모로부터 생활비도 끊겼다. 경제적으로 어려운 모네를 돕기 위하여 카미유는
모델로서 열심히 후원하였다. 파라솔을 쓴 카미유는 배경의 구름이 얼굴에도
흐르고 있을 정도로 '일시적이고 우연한 시점'을 포착하였다. 바람결에 따라 흘
러가는 구름의 '찰나적인 순간'이 디테일한 안면 형태보다도 중요한 시점이었

다. 좀 더 멀리 있는 장의 얼굴도 마찬가지다.

그림의 각도는 언덕 아래에 구멍을 파고, 캔버스를 세워 그린 듯 위로 치켜서 보는 각도다. 언덕은 캔버스의 3분의 1을 차지하고, 하늘은 3분의 2를 차지하고 있어서 평화로운 풍경이다. 이런 구도는 그림의 처음과 끝이 불변하는 항구성으로 빛과 바람, 공기의 흐름이란 상황적인 것과 대별되는 요소이다.

언덕의 풀 색깔은 녹색의 그라데이션으로 노랑에서부터 연두색, 녹색, 청록색, 파란색의 변주가 보인다. 마찬가지로 카미유가 입은 의상은 전체적으로 흰색이지만 하늘색과 노란색, 연보라색의 붓 터치가 보인다. 엄밀히 말하면, 자연의 색상들은 정지해 있는 것이 아니라 빛이 움직일 때마다 명멸하는 찰나적 존재들이다. 뿐만 아니라 자연의 산물은 항구적이지 않고 색상들의 우연적이고 순간적인 연합의 형태로 스러져 간다.

인상주의자들은 그러한 시각으로 자연의 모습을 충실하게 묘사하고자 했으며, 색상은 빛 그 자체임을 보여준다. 당시 색채학이 이미 상당 수준으로 연구된 상태이며, 인상주의자들은 자신의 표현을 과학적이라고 믿었다. 인상주의 화가들은 작품에 얼룩과 붓질로 만들어낸 미세한 부분들을 구성의 기반으로 삼음으로써 독특한 분위기를 남겼다.

〈수련〉은 모네가 69세 때 그린 그림이다. 모네는 1883년 파리에서 약 100킬로미터 떨어진 지베르니라는 시골 마을에 농장을 구입해 연못이 있는 일본식 정원을 꾸며 놓고 여생을 보냈다. 말년에는 백내장으로 제대로 볼 수 없었지만

▲ 그림 142 모네, 수련, 1919, 55x36.2cm

86세에 영면할 때까지 43년을 지베르니에서 지내면서 시시각각 달라지는 연못
과 연꽃의 풍경을 화폭에 담아 250여 점을 그렸다.

　모네는 붓에 물감을 찍어서 점묘 양식으로 작업하므로 캔버스에 물감의 성질
이 잘 나타난다. 더디게 건조하는 유화물감의 진득한 느낌으로 뭉갠 붓 터치가 캔
버스 표면에서 느껴진다. 그래서 날것의 즉발적인 정서가 생동적 느낌을 준다.

　가령 분홍색의 수련이 푸른색의 물과 만났을 때 보라와 흰색의 반사가 빛을
따라 춤을 추기 때문에 보다 생생한 연꽃의 다채로움을 느끼게 된다. 아울러 연
잎의 녹색은 파란 물과 피어오르는 보랏빛의 운무가 혼연하여 안개가 낀 듯한
연못의 정취를 느끼게 한다.

모네는 "물체가 지닌 고유한 색은 없다. 색은 빛에 따라서 변화할 뿐이다"라는 인상파의 기본 원칙을 세우고, 말년에 연꽃의 주제를 시점과 시간을 달리하여 반복해서 그림으로써 빛과 색의 변화를 철저히 탐구했다.

짙은 보라색을 근경에, 엷은 파란색을 원경에 포진시키고, 그 안에 붉은색 연꽃과 분홍색 연꽃을 배치하였다. 연꽃과 연잎의 형태는 명확하지 않지만, 색의 다양성은 햇빛의 이동에 따라 시시각각 변하는 모습이 느껴진다.

'일시적인 것, 순간적인 것, 우연한 것'의 작품 사례로 〈플랭 드 라 갈레트의 무도회〉를 들 수 있다. 몽마르트 노천공원에서 주말마다 열리는 이동 연주단과 그들을 따라 모이는 정장을 한 남녀의 파티에서 풍요로운 여유와 레저를 느끼게 한다. 소란스러운 목소리, 춤곡, 춤추는 남녀의 발 끄는 소리가 시각적 화면을 통해서 들리는 듯하다.

이 그림을 그린 르누아르는 말년에 류머티즘으로 육체적 고통이 많았던 인상주의 화가이다. 그러나 그의 그림에는 인생의 환희, 설렘, 화려함이 농후해 르누아르의 개인적인 병고를 짐작할 수 없게 한다. "그림의 생명은 아름다움입니다. 우리의 인생은 귀찮은 일이 너무 많아 새로이 문제들을 제기할 필요가 없습니다. 나는 우리의 공간, 그 벽에 즐거움을 줄 수 있는 그림을 그리고자 합니다. 삶은 끊임없는 파티입니다." 그가 한 말이다.

그림의 전경에서 보이는 삼각형 군상은 음영과 색채를 통해서 나무 주변의 군상과 연결이 되며, 의자에 기댄 남자의 뒷모습에 포착된 얼룩딜룩한 9개의 회

▲ 그림 143 오퀴스트 르누아르, 물랭 드 라 갈레트의 무도회, 131x175cm, 오르세 미술관

색 반점들은 플라타너스 나뭇잎 사이로 비치는 빛이다. 전통적인 고전주의 회화에서는 절대 볼 수 없는 방식으로 뭉툭뭉툭 빛의 반사를 찍듯이 그린 것이다. 이는 시간을 눈에 보이게 하는 것, 즉 보들레르가 기술한 "순간적인 것에서 아름다움을 추출해내는 행위"(보들레르, 1863, p.12, p.35)다.

인물들이 모여 있는 경계의 외곽에 오후의 쨍쨍한 햇빛이 비치고, 그 안 그늘진 곳에 군상들의 댄스파티가 있는 것이다. 군청색과 회색 의상으로 정장을 한 군중들은 베이지색 모자와 더불어 도회지의 세련된 색감을 보인다. 재빠른 붓 터치와 마감되지 않은 것 같은 빛깔의 농담이 활기찬 인상주의 분위기를 고조시킨다.

▲ 그림 **144** 에두아르 마네, 풀밭 위의 점심 식사, 1863, 214x269cm, 오르세 미술관

나. 플라뇌르와 '미적인 것'의 역할

플라뇌르(Flâneur)는 보들레르의 『현대 생활의 화가』에 나오는 댄디 개념과 다르지 않으며, 도시에 거주하는 백인 부르주아 남성 관찰자를 일컫는다. 플라뇌르는 실제 인물만큼이나 허구적인 창조물로서 실제와 허구의 두 존재를 모두 함의한다. 또한 플라뇌르는 겉치레(꾸밈, 꾸민 태도)로서 '관찰'이라는 평범한 일을 중대한 일로 만들려고 노력하는 점과 관련 있다. 그의 존재를 암시하는 그림들을 보자.

논란의 중심에 있었던 마네의 〈풀밭 위의 점심 식사〉는 보들레르가 『현대 생

활의 화가』를 출간했던 1863년작이다. 두 남자 중 한 명은 마네의 동생 외젠 마네이며, 다른 남자는 장차 처남이 된 페르디낭 렌호프가 모델을 했다. 그리고 누드 여성은 마네가 아끼던 모델 빅토린 뮈랑이다.

대낮에 검은 정장을 한 두 신사와 실오라기 하나 걸치지 않은 전라의 여성이 동석하고 있는 이 그림을 미술 평단은 퇴폐적인 분위기라고 일축하였다.

19세기 나폴레옹 3세 시절, 프랑스 인구는 173만 명이었고, 매춘녀는 12만 명이었다. 인구 100만 명당 3만 5천 명이 매춘녀였다는 사실을 감안하면, 마네가 이 벗은 여인을 매춘녀로 묘사한 것으로 보는 것은 어색하지 않다. 그녀와 마주한 신사들은 보들레르가 묘사한 여유 있는 댄디로 보인다. 보들레르는 댄디를 "부유하고 한가로우며, 또 행복을 추구하는 것 외에 다른 관심이 없는 사람으로, 유복하게 자라서 다른 사람을 복종시키는 데 익숙한 사람… 어느 시대에도 품위 있는 자기만의 외모를 가지고 있다"(Ibid., p.73)라고 기술하고 있다. 댄디 본인은 어떠한 일에도 놀라지 않는 여유를 가진 반면에, 상대에게 놀라움을 일삼는 자아 숭배자이기도 하다.

그리고 평단의 혹평을 끌어낸 또 다른 이유는, 원경에서 상의를 탈의한 여성이 손과 발을 물속에 담그고 있는데, 그 옆에 매어 둔 배의 크기보다 크게 그렸다는 점에서 전통적인 원근법을 무시하고, 구도의 문제를 바르지 않게 그렸다는 이유에서였다.

마네는 이 작품을 1863년 살롱전에 출품하였으나 거절당하였다. 당시에 출

▲ 그림 145 에두아르 마네, 올랭피아, 1863, 130.5x190cm, 오르세 미술관

품작 5000여 점 중 5분의 3이 거부당하였으며, 거부당한 작품들은 〈낙선전 Salon des Refuses〉에서 전시되었다.

다음 감상할 작품도 역시 논란의 중심에 있었던 〈올랭피아〉이다.

이 작품은 관람자를 고객, 즉 플라뇌르로 바라보는 매춘부를 그린 것이다. 가령 긴장된 손으로 자신의 성기를 가리고 있는 그녀의 손에는 의식이 들어가 있다. 그녀의 유두가 드러나지 않은 것으로 보아 그녀는 성적으로 자극되지 않았다. 그녀가 찬 팔찌에는 로켓이 달려 있는데, 이는 그녀가 우리와 맺는 성적인 관계는 단순히 돈 때문임을 나타낸다. 따라서 관람자로서 우리는 올랭피아의

의도와는 별개로 우리의 접근과 집중이 일방적인 상황에 놓인다. 돈이 지불되면, 올랭피아는 우리의 시각적인 애무를 곤혹스러워할 것이다. 올랭피아가 목에 가죽끈을 묶은 것은 당시 매춘녀들이 흔하게 착용했던 목걸이다. 그녀의 벗겨진 슬리퍼는 순결의 무용성을 암시하며, 머리에 꽂은 빨간색 꽃은 유일한 의상이다. 올랭피아 곁에는 한 다발의 꽃묶음을 들고 있는 흑인 하녀가 다음 손님이 기다리고 있음을 알리며 눈치를 살피고 있다. 그들 곁에는 꼬리가 위로 치솟아 성적인 발정을 암시하는 검은 고양이가 있다. 올랭피아는 마네의 전속 모델이었던 빅토린 뮈랑이다.

그림 제목으로 올랭피아를 사용했다는 것은 당시 19세기에 매춘부들의 닉네임으로 통했던 올랭프를 연상시키기 때문에 살롱전의 권위에 도전하는 퇴폐적인 그림으로 치부되었다. 마네의 〈올랭피아〉가 살롱전에서 조롱을 받을 당시 1863년대에 그랑프리를 탄 작품은 앞에서 보았던 알렉산더 카바넬이 그린 〈비너스의 탄생〉이었다.

다음은 〈폴리 베르제르의 술집〉을 보자.

마네가 죽기 1년 전에 완성한 그림으로 1882년 살롱에 초대되었던 작품이다. 폴리 베르제르 같은 술집들은 여성 종업원이 술을 따라 주었을 뿐만 아니라 고객들의 성적 제안을 받아들였기 때문에 '위안부'로 알려졌다. 거울에 비친 여인의 뒷모습은 도도하면서도 정중해 보이는 반면, 정면에서 보이는 그녀의 표정은 수줍고 우울해 보인다. 이는 마치 공적인 얼굴과 그녀가 실제로 느끼는 내

▲ 그림 **146** 에두아르 마네, 폴리 베르제르의 술집, 1882, 96x130cm, 코톨드 갤러리

적인 느낌이 다름을 암시한다.

그녀는 술집 여종업원으로 일해서 한 달 급여를 받는 것보다 플라뇌르의 달
콤한 제안을 받아들일 경우, 단 몇 시간의 서비스 대가가 훨씬 많기 때문에 플
라뇌르의 유혹을 고대한다. 정면의 모습은 그녀의 실제 얼굴이고, 거울에 비친
그녀의 뒷모습은 백인 부르주아 남성인 플라뇌르와 대화를 나누고 있는 모습인
데, 이는 그녀가 상상하는 바람을 그린 것이다.

보들레르는 『현대 생활의 화가』(1863)에서 플라뇌르, 즉 산보자의 관점을 취
하는 화가들의 열정을 격려하고 있다. 보들레르가 예시한 '플라뇌르(flâneur)'의

관점은, 당시 19세기의 노동자 자녀나 화류계 여성들이 플라뇌르의 눈에 들도록 화장으로 자신을 한껏 꾸미고 파리의 거리를 활보하였다. 그리하여 짧게는 몇 시간, 길게는 평생 동안 누리는 인생역전의 단꿈을 꾸기도 하였다.

1871년 즈음부터 드가는 오페라 극장을 찾으면서 무용 연습을 하거나 휴식을 취하는, 또는 무대공연에 열중인 발레리나들의 다양한 포즈를 그리면서 드가 하면, 발레리나를 그린 그림이 떠오른다.

19세기 당시에 발레리나 수업을 받는 여성들은 지금과는 사뭇 다른 노동자 계층의 자녀였다. 그들은 무용 교습원을 수료한 다음에는 카페나 극장, 무도회 현장으로 바로 파견되면서 돈벌이를 할 수 있어 발레를 배웠다. 따라서 이들은 언제든지 플라뇌르의 표적이 되기 쉬웠고, 실제 그들의 유혹에 넘어가 매춘녀들이 되는 경우가 왕왕 있었다고 한다.

옆의 그림 〈무대 위의 발레

▼ 그림 147 드가, 무대 위의 발레리나, 1876, 60x43.5cm, 오르세 미술관

리나〉는 대상과 관람자가 동일한 시점을 갖지 않았다. 이는 카메라로 2층에서 무희를 향해 촬영하고, 드가는 사진을 보면서 그렸을 것으로 추정한다.

한 소녀가 독무를 하고 있는데, 커튼 뒤로 검은 양복을 입은 자가 뒷짐을 지고, 무희를 바라보고 있다. 이 남자는 발레리나가 고대하던 그 시대의 교양인 플라뇌르다. 무희는 플라뇌르가 자신을 관찰하는 시선을 충분히 느꼈을 것이다. 무대 공연이 끝나고, 그 남자는 조용히 그녀에게 다가와 무언의 대화로 약속했던 일들을 실행하러 그들은 극장 밖을 빠져나갈 것이다.

▼ 그림 148 르누아르, 우산, 1881,
　　　180x115cm, 런던 국립 미술관

다음 작품은 르누아르의 〈우산〉이다.

이 작품은 19세기 당시에 화제가 되었던 페미니즘 시각에서 해석할 수 있는 그림이다. 당시에 대로변을 활보할 수 있는 여인들은 노동계급의 여성들과 매춘녀들이 대부분이었다. 현모양처가 거리를 나설 때는 남편이나 자식들을 대동해야만 하는 상황뿐이었다.

그림에서 보면, 화면 왼쪽에 젊은 여성이 관람자의 관심을 끌고 있는 점에서 주인공으로 보인다. 당시에 바구니를 든다는 것은, 상하기 쉬운 물건이나 꽃을 담아 시민들에게 상행위를 하는 여인이었을 것이다. 낮은 계급의 여성 노동자들은 플라뇌르의 기사도적인 관심 대상이었기 때문에 이 그림은 관람자로 하여금, 플라뇌르가 그녀에게 다가가는 것을 상상하게 만든다.

가령 비가 쏟아지기 시작하면 아무런 방책이 없는 그녀에게 다가가 우산을 씌워줄지도 모른다. 플라뇌르는 주변 사람들의 탐색을 피하기 위하여 상황을 신중히 고려하고, 민첩하게 행동해야 하는 그 시대의 고민을 전달하고 있다.

19세기 프랑스의 시대적 배경에서 보들레르가 생각해낸 '산보자' 플라뇌르는 조심성 있고 신중한 태도로 프랑스 거리를 활보하며, 공공장소에서 여성들을 관찰한다. 그리고 여성에게 실수 없이 접근하여 소기의 목적을 달성한다. 플라뇌르의 목적은 한 특정 여성에게서 성적인 욕망을 채우는 것이다. 그런 의미에서 플라뇌르에게는 유목적성이 내포되어 있으며, 실제적인 태도를 갖는다. 플라뇌르의 목적에 부응하는 여성들은 대개 사회적 신분이 낮은 노동 계층의 여성들이며, 자신의 생리적인 욕구뿐만 아니라 경제적인 목적을 플라뇌르에게서 구한다.

취미론의 입장에서 보면, 플라뇌르의 시각은 '미적인 것'의 전통적 문제에서 요구되는 무관심성과 상반되는 유관심성이라 '미적인 것'의 범위를 확장시킨다. 그러면서 우리의 삶 도처에서 일어날 수 있는 일상의 미학의 범주에 들어

▲ 그림 149 귀스타브 카유보트, 창문 앞의 젊은 남자,
1876, 116.2x82cm

가, 감상자에게는 또 다른 즐거움, 즉 일상의 아름다움을 유발시킨다.

옆의 그림은 귀스타브 카유보트의 〈창문 앞의 젊은 남자〉이다.

이 그림의 신사는 한눈에 보기에도 플라뇌르를 떠올린다. 물론 일촉즉발 기회를 잡기 위하여 먼저 눈으로 응시하고 있다. 보들레르는 대도시의 거리 산보를 '예술 행위'로 격상시켰다는 평을 듣는다. 즉 "거리 산보는 매 순간 변해가는 현실 세계와 그 세계가 암시하는 것들을 관찰하는 예술 행위라는 것"(Ibid., p.34, p.114)이다. 시간을 눈에 보이게 하고, 순간적인 것에서 아름다움을 추출하는 것 등이 현대 예술의 요체인데, 이것은 도시의 산보에서만 얻을 수 있다는 것이다.

카유보트는 집무를 마친 댄디가 잠시 바깥을 바라보다 문득 시야에 들어온 한 여인을 주시하는 모습을 그렸다. 이때 그 댄디는 자연스럽게 플라뇌르가 된다. 한참을 응시하면 그쪽에서도 눈치를 채고, 조응을 하게 되면서 상호 간 작용

이 진행될 수 있다. 그러나 한순간에 그녀는 이미 다른 플라뇌르와 교감하였고, 그쪽에서 이끄는 대로 순응하고 있음을 목격하게 된다. 이윽고 그녀가 사라지는 광경을 목도한 이 남자는 창문을 닫고 우리가 기대하는 공연은 끝이 난다.

'미적인 것'은 주관자의 경험에서 오는 주관적 태도이다. 가령 대상이 갖고 있는 어떤 미적인 속성이 주체자에게 즐거움을 주었다면 아름답다는 판정을 하는 것이다. 그러나 플라뇌르의 관점에서 보면 즐거움을 느끼는 순간 그녀에게 다가가 유목적인 제안을 한다. 그래서 취미론의 전통적인 관점을 초월해 취미론자들의 미적인 태도는 확장된다. 그러나 플라뇌르가 느끼는 미적인 태도는 실제적인 태도보다 지각하는 과정에서 먼저 일어난다. 즉 무관심성이 유관심성을 앞지른다.

취미론자인 샤프츠베리, 허치슨, 버크, 흄, 칸트에게 있어서 미적인 태도의 공통된 주장은 아름다운 대상을 바라볼 때 무관심적으로 공감하고 관조하는 태도를 말한다. 이런 무관심한 태도를 갖기 위해서 벌로프는 거리감을 가져야 한다고 했고, 흄은 '선입견으로부터 자유'라는 항목을 만들었다. 칸트 역시 무관심성의 옹호자로서 '무목적인 합목적성'이라는 선언을 통해서 객관적인 형식과 주관적 감정의 합일을 시도하고 있다.

그러나 플라뇌르는 접근성이 필수여서 거리감을 상쇄시킨다. 이는 관조 상태인 무관심성의 특성이 아니라 촉각적이고 후각적이고, 청각적인 근거리 감각기관을 동원하는 현실적이고 일상적인 미의 즐거움이다.

다. 무관심성과 거리 두기

'미적인 것'은 우리의 내적 감관(미의 감관)이 '미의 속성'을 지각해서 우리들의 마음속에 환기되는 관념으로 정의하면서 미의 존재는 완전히 주관화된다. 따라서 '미적인 것'은 대상의 아름다움을 판정할 수 있는 취미의 능력으로 생겨나는 주관적인 감정들이다.

다음 작품은 파리지앵이 걷는 비오는 파리의 거리를 그렸다. 화면 왼쪽에는 한 쌍의 남녀가 커다란 우산을 받치고 걸어오고 있고, 맞은편에서는 이들과 부

▼ 그림 150 카유보트, 파리의 거리: 비 오는 날, 1876, 212x276cm, 시카고 아트 인슈타트

덮침을 피하려는 듯 오른쪽으로 우산을 튼 한 신사가 지나가고 있다. 그들 뒤에는 녹색 가로등이 좌우의 거리를 나누고 있으며, 우리가 보는 화면 왼쪽에는 상가건물인 아케이드가 소실점을 보이며 양옆 거리를 등분하여 보여주고 있다. 비는 소낙비가 아닌 보슬비인 듯 고요하게 내리는데, 이는 사람들의 표정과 태도에서 읽을 수 있는 부분이다.

그림에 나오는 신사들은 한가한 시간에 플라뇌르가 될 사람들이다. 그러나 지금은 비를 피하기 위하여 우산을 받쳐들고 침묵하며 천천히 걸음을 옮길 뿐이다. 그림의 전체 색은 무채색의 그라데이션이 분포되어 있어서 세련된 도시 감각을 풍긴다. 그 점이 논자의 취미를 잘 반영해서 이 그림이 좋고, 아름답다는 미적인 쾌를 불러일으킨다.

'미적인 것'의 대표적 가치에는 무관심성이라는 심리상태가 있다.

무관심성(disinterestedness)을 처음 주장한 윤리학자이자 취미론자인 샤프츠베리는 '미적인 것'이라는 개념의 핵심이 된 무관심성에 도덕성을 강조하면서 욕망과 대조시키고 있다. 가령 "일대의 토지를 관조하는 일과 그 토지를 소유하겠다는 욕망을 대조시키고 있으며, 작은 숲의 관조와 그 나무에 열린 과일을 따먹으려는 욕망을 대조시키고 있고, 인간미의 관조와 성적 욕망을 대조시키고 있다."(G. Dickie, 1971, p.29) 무관심성은 이렇게 주체가 대상에 대한 관심이 없다가 아니다. 대상을 바라보는 주체가 이해타산의 관계라는 동기를 없애는 것이다. 저 대상이 내게 무엇을 해줄까? 혹은 저 대상으로 인해서 내가 무엇을 할

수 있을까? 하는 이해관계에서 오는 본능적·경제적·사회적·윤리적 이득이 나 기능을 미연에 차단하는 적극적인 노력을 말한다.

취미론자 제롬 스톨리츠(Jerome Stolnitz)와 에드워드 벌로프(Edward Bullough)는 무관심성을 갖기 위한 방법으로 '거리 두기'(G. Dickie, 1971, pp.71~72)를 제안하는데, 이는 대상으로부터 한 발짝 물러서서 바라봄을 뜻한다. 이는 물리적 거리 감이나 심리적 거리감, 혹은 시간적 거리감도 해당되며, 그것도 적당한 심적 거

▼ 그림 151 조르주 드 라 투르, 작은 등불 앞의
막달라 마리아, 1640, 128x94cm,
루브르 박물관

리라야만 한다. 그랬을 때 대상이 가진 형식적 속성을 무관심적으로 충분히 관조할 수 있으며 공감할 수 있다고 본다. 이는 흄이 말한 '선입견으로부터의 자유'라는 취미의 기준과 통한다. 즉 자신이 바라보는 그 대상 외에는 그 어떤 것도 고려해서는 안 되는 것을 의미한다.

그러니까 무관심성은 수용자의 미적 태도에서 오는 '미적인 것'의 내용이며, 이는 감

상자의 태도이다.

옆의 그림은 바로크 시대의 화가 조르주 드 라 투르의 막달라 마리아의 모습이다.

그림에서 막달라 마리아는 촛불을 바라보며, 상념에 젖어 있는데, 무릎에는 인골이 놓여 있다. 인골은 회화상에서 바니타스(vanitas)라는 허영, 무상을 뜻하는 소품이다. 죽음의 불가피성, 속세의 업적이나 쾌락의 덧없음과 무의미함을 상징한다. 바니타스 그림은 보는 사람에게, 죽음은 피할 수 없는 인간의 운명이라는 것을 생각하고 회개하도록 타이른다.

후기 르네상스 시기에는 초상화 뒷면에 죽음과 덧없음을 상징하는 해골 같은 것을 자주 그렸는데, 바니타스는 이런 단순한 그림에서 발전했다. 막달라 마리아 앞에 타는 촛불은 예수의 상징이며, 예수의 죽음이 뜻하는 바를 막달라 마리아는 곱씹으면서 그리움과 추억을 달래고 있는 듯하다. 빛과 어둠을 극명하게 대조시킴으로써 마리아의 내면의 심상이 차분하게 전개되고 있다. 바로크 회화는 가톨릭의 성화이면서도 극렬한 명암의 대비 때문에 신화의 감각적인 면으로 강조되는 느낌이 있다.

17세기에 완성된 작품은 지금으로부터 4세기 전이니, 시간적으로 상당한 거리감을 갖는 작품이다. 대개 고전주의 작품들은 현대의 관람자들에겐 부득이한 시간적인 거리감으로 인해 관람자들로 하여금 무관심성이란 미적 태도들을 유도한다.

우리가 박물관이나 미술관에 가면 작품과 관람자 사이에는 바(Bar)가 중간에 설치되어 있다. 이는 작품의 형식과 관람자인 주관자들에게 무관심을 유도하기 위한 물리적 장치이다. 관람자들이 작품을 자세히 보거나 만지기 위해 바를 넘어서 작품에 다가가면 박물관 직원들이 제재하여 일정한 거리감을 유지시키려 한다.

이는 작품 본래의 미적 감상을 유도하려는 박물관 측의 배려다. 합목적 형식이나 의미 있는 형식과 관자의 무관심이란 미적 태도가 만나 최상의 아름다움을 내려는 노력이다. 그리하여 혹여나 경제적인 취득이나 본능적 훼손 심리, 윤리적인 방종을 미연에 방제함으로써 오로지 취미론의 미적 태도를 끌어내려는 미학적 장치라고 보아야 한다.

그러나 앞에서 논의한 19세기에 등장한 공공적인 산보자는 유관심성과 유목적성을 가지고 접근한다는 의미에서 거리감은 초토화된다. 미적 전통은 깨지라는 그래서 갈아타야 하는 기차와도 같은 양상이 대두되고 있다.

5

형식론으로서 예술

형식주의(Formalism) 미학은 20세기에 추상화가 등장하면서 본격화된 이론이다. 예술작품에서 형식(Form)은 작품의 지각적 요소들과 그것들 간의 관계로 간주되는데, 가령 작품을 보는 주관은 시감각으로 형식을 지각하면서 동시에 마음의 주관적인 상태가 조화를 이루면서 읽는다. 그러나 고대 철학자들은 형식을 작품의 개념적 본질로 간주했다.

가령 아리스토텔레스 철학에서 '형식'은 존재자를 본질적으로 그것 자체가 되게 하는 것이라는 의미에서 '에이도스(eidos)'란 단어를 사용했고, 고대 로마에서 '포르마(forma)'로 번역되었다. 아리스토텔레스에게 있어서 포르마는 "사물의 본질 및 일차적 실체"를 의미하며, 질료와 대비된다(『형이상학』7.7, 1032a-b2).

아리스토텔레스는 에이도스, 즉 "형식이란 용어로 개별적으로 존재하는 사물의 속성 및 공통적인 본성을 지시했는데" 이는 형식이, 우리가 보는 대상이 어떤 종류의 사물의 집합에 속하는지 식별하게 해주는, 사물의 본원적 속성이라 할 수 있다. 그의 일원론적 형이상학에서 형식은 질료와 분리되어 따로 존재

▲ 그림 152 폴 세잔, 사과가 있는 정물, 1890, 35.2x42.5cm, 에르미타주 미술관

할 수 없다. 형식은 언제나 특수한 질료를 통해 구현된다. 아리스토텔레스 미학에서 예술작품의 형식과 통일성은 실재의 모방을 효과적이게 하기 위한 구조를 제시하며, 작품의 형식과 그 주제, 즉 실재는 분리되어 고찰할 수 없다.

가령 세잔이 그린 〈사과가 있는 정물〉에서 사과를 나타내는 형식이란 무엇인가? 아리스토텔레스의 관점에서 생각해 보자.

그림에서는 4개의 빨간 사과와 2개의 초록 사과가 보인다. 캔버스에서 유화 물감이란 질료로 사과를 나타내는 형식은 무엇인가? 우선 빨간색과 초록색이

란 사과의 색, 그리고 둥근 모양으로 보이는 사과의 형태이다. 사과의 꼭지가 들어간 곳은 둥글며, 어두운 점으로 나타난다. 즉 색과 형, 그리고 사과 상부에 붙은 꼭지와 움푹 파인 질감으로 사과를 나타내니, 그것이 사과의 형식이다. 초록색 사과 앞에는 노란색 레몬이 있다. 가로로 갸름한 타원형의 형태를 띠며, 양쪽으로 불룩한 배꼽이 나왔다. 노란색과 타원형, 그리고 양옆 배꼽의 형태가 레몬의 형식이다. 아리스토텔레스가 말한 형식이란 사물이 갖고 있는 속성이자 성질이며, 유화물감이란 질료를 통해서 구현된다.

그러나 그림이 아닌 실제에서 보는 사과의 형식은 무엇인가? 둥근 형태와 매끄러운 표면의 질감, 빨간색뿐만 아니라 사과가 주는 무게감도 있을 것이고, 새콤하고 달콤한 향과 맛까지도 이야기할 수 있다. 이것이 실제 사과가 주는 형식의 속성이자 사과의 성질이다. 시각 미술에서 사실적인 맛과 향은 느낄 수 없지만 그림을 그리는 시각 형식 안에서도 맛과 향을 느낄 수 있게 그릴 수 있다. 화가가 형과 색, 무게, 향과 맛이란 실제적인 느낌으로 그린다면 관자도 느낄 수 있는바, 그림이 주는 소통형식이라고 본다.

허버트 리드(Herbert Read)는 '형식상의 각종 관계가 우리의 감관과 지각 사이에서 이루는 일종의 통일성'이라고 하면서, 예술은 '사람들이 좋아하는 형식을 창조하는 일종의 기도'라고 표현하였다. 이런 관점을 '예술의 형식설'이라고 한다. 허버트 리드가 본 형식적 요소로 선과 색, 리듬과 톤, 면 같은 배열이 주목되었다.

칸트 – 합목적 형식

작품에 있어서 예술적 모방이 미적이려면 형식은 실재와 유사해야 할 뿐만 아니라, 또한 사물의 본성을 드러내는 것이어야 한다. 이때 '사물의 본성'은 아리스토텔레스의 형식(Form)뿐만 아니라 플라톤의 이데아(Idea)에 근접한 것이다.

그러나 18세기 독일의 철학자 칸트(Immanuel Kant, 1724-1804)에 이르러 형식 개념은 예술적 재현의 맥락과 분리되었고, 작품의 내용과 형식은 대립적인 요소로 간주되었다. 그리하여 칸트 이후, 모든 예술작품은 형식적인 속성들로만 평가되었다. 우선 형식을 지배적인 미적 가치로 본다. 둘째, 가치 있는 예술작품은 그 형식적 속성이 일차적으로 강조된다. 이런 테제의 철학적 원천은 칸트에게서 비롯되었다. 칸트의 미의 판단 중 형식론과 관련되는 것은 아름다운 사물들은 반드시 '합목적 형식'(I. Kant, 1970, p.79)이어야 하고, 그것은 어떤 특수한 목적도 지시하지 않는 질서와 합리성의 표현이다. 그것의 감상은 반드시 '무관심(disinterestedness)'이어야 한다는 것이다. 이는 칸트의 형식주의 미학이 회화에서 실물다움(verisimilitude, Trompe l'oeil), 내러티브 등의 역할을 축소시켰고, 모더니즘 예술사에서 양식적 변화는 미적 가치의 원천으로서 '형식의 완성'이라는 목표를 지향하게 된다.

그러면 현대 추상회화로 형식미학의 실천자 몬드리안의 〈빨강, 노랑, 파랑의 구성 II〉를 보자.

이 작품은 추상적 형식주의 미학의 대표작으로 손꼽을 수 있다. 이 작품에서 형식요소로는 빨강, 노랑, 파랑이란 유채색과 무채색인 검정색과 하얀색이 있다. 또 정사각형과 직사각형인 형태를 들 수 있으며, 그리고 수직선과 수평선이란 선이 있다. 이 그림

▲ 그림 153 몬드리안, 빨강, 노랑, 파랑 구성 II, 1930, 46x46cm, 쿤스트하우스 취리히

은 전통적인 모방설로서 외양의 모습을 재현한 것이 아니며, 그 이후에 나온 낭만적 경향인 내면의 정서를 표현한 작품도 아니다. 그냥 위에서 언급한 형식적인 요소들로 캔버스를 채웠다.

그리고 이 〈구성 II〉에서 내러티브란 서사도 없다. 그리고 건축과 조각을 모방했던 3차원 공간의 그럴듯함이란 눈속임도 없다. 빨강, 노랑, 파란색만을 사용하고, 수평선과 수직선을 고집하면서, 몬드리안이 정한 명징한 형식적 규범을 작품에 평생 고수하여서 냉정한 기하학적 추상화로 언급한다.

그에 비해서 뜨거운 추상화로 알려진 바실리 칸딘스키는 추상화 작업을 하지만 몬드리안과 달리 유기적 형태로 자유롭게 조형한다. 칸딘스키는 음악의 멜

http://kr.blog.yahoo.com/koam4

▲ 그림 154 바실리 칸딘스키, 노랑, 빨강, 파랑, 1925, 127x200cm, 퐁피두 센터

로디를 들으면서 작업을 하기 때문에 즉흥, 우연, 구성 등의 제목으로 작품의 주제를 말한다.

색으로 제목을 지은 〈노랑, 빨강, 파랑〉은 몬드리안의 작품과 제목이 비슷하다. '예술은 모방이다'란 전통적 주제에 익숙해진 우리들은 칸딘스키 작품에서 구체적인 형상을 찾으려 한다. 가령, 오른쪽 도상은 바이올린 형태로 보이며, 왼쪽은 인물의 실루엣과 건물 형태로 보인다. 그러나 칸딘스키는 분명한 형태로 그린 것이 아니어서 구체적으로 분간해 보는 것은 애매하다.

몬드리안의 작품은 빨강, 노랑, 파랑에 구획이 지어져서 분명하고 딱딱한 하

드 에이지로 보이는 반면, 칸딘스키의 작품은 노랑, 빨강, 파랑에 그라데이션 색상이 보여서 부드럽고 포근하다.

칸딘스키가 『예술에 있어서 정신적인 것에 관하여』(1912)에서 밝힌 것처럼, 칸딘스키는 미술과 음악과의 관련성을 작품에 구현한다. 가령 "색채는 건반이며, 눈은 망치이고, 영혼은 아름다운 소리를 내는 줄을 가진 피아노이다. 예술가란 그 건반을 이것저것 두드려 목적에 부합시켜 사람들의 영혼을 진동시키는 사람이다."(칸딘스키, 1912, p.55) 그러니까 7계음과 가시광선인 무지개색을 연관시켜 칠하는 식이다.

칸딘스키의 〈노랑, 빨강, 파랑〉 작품에서 형식은 점, 선, 면, 형태, 그리고 색이다. 그리고 전통 회화에서 보았던 신화나 성경의 문학 서사는 없다. 그리고 전통 미술에서 보았던 원근감으로 구현했던 그럴듯한 눈속임도 없다. 오로지 형식의 구현만 있다. 몬드리안과 칸딘스키는 형식미학으로 작품을 한 대표적 현대 예술가이다.

칸딘스키의 〈구성 8〉을 보자.

앞서 언급한 대로, 칸딘스키는 음악과 미술을 연관시키며 추상적 미술을 뜨겁게 표현한 화가이다. 음악가 중에 쇤베르크와 교분을 쌓으면서 작품세계에 상호 간 영향을 주고받았다.

그림 좌우 상단에 보라색, 검정색, 그리고 옅은 주황색이 겹겹이 싸인 둥근 원이 있는데, 이는 태양과 같다는 느낌을 준다. 그 아래 노란색의 원은 달로 보

▲ 그림 155 바실리 칸딘스키, 구성 8, 1923, 140x201cm, 구겐하임 박물관

인다. 그 옆에 파란색 원과 테두리에 노란색이 둘러싸인 것은 달과의 대비로 그
린 것이다. 오른쪽으로 이동하면 보라색 원과 노란색 삼각형이 보이는데, 칸딘
스키는 예민한 삼각형을 명도가 높은 노란색과 비유하여 언급한 적이 있다.

　그림 중앙에 예각 삼각형의 형을 딴 선과 그 아래 둔각 삼각형의 선이 그어져
있다. 이는 커다란 산이 작은 산을 품은 모양과 같은 인상을 준다. 그리고 변화
된 리듬이 있는 유기적 곡선과 컴퍼스로 그렸음 직한 무기적 곡선의 반복도 보
인다. 아마 같은 리듬이 스타카토식으로 반복된 음률을 들으면서 그렸을 것으
로 짐작이 된다. 수직선이 높은 장소에 있는 것은 고음을, 낮은 곳에 있는 수평

선은 저음으로 읽게 한다. 칸딘스키는 형식요소들을 공감각(synesthesia)으로 적용하여 창작하고 있다.

앞에서 칸트는 '합목적 형식'으로 작품의 객관적 요소로 언급하였고, 그 작품을 보는 감상자는 주관의 마음 상태를 *무관심성*의 상태로 언급하였다. 작품을 감상하는 우리의 마음이 *무관심성*의 상태일 때 아름다움을 적절하게 느낄 수 있다는 것이다. 무관심성의 상태란 모든 관심에서 벗어나 있는 관조 상태를 말한다. *무관심성* 상태에 대한 강조는 아름다운 느낌을 유발하는 대상의 성질이 무엇인가 하는 논의에도 영향을 준다. 아무리 아름다운 대상이라도 우리의 마음 상태가 무관심성 상태가 아니라면 아름다움을 느낄 수 없다는 뜻이 된다.

마찬가지로, 아무리 완벽한 무관심성의 마음 상태라고 하더라도 대상이 전혀 아름다운 성질을 지니고 있지 못하다면 아름다움을 느낄 수 없다. 마음의 무관심성 상태와 대상의 아름다운 성질이 조화를 이루어야 아름다움을 느낄 수 있는 것이다. 칸트는 마음의 무관심성 상태와 조화를 이루는 대상의 아름다운 성질은 대상의 순수한 합목적 형식이라고 보았다.

헤겔 – 형식의 진화, 벨 – 의미 있는 형식

칸트의 미학인 '합목적 형식' 이후 헤겔은 형식을 진보의 개념과 결부시키고, 진보는 헤겔 철학의 중심 원리인 '정신의 진화'를 특징짓는 개념이 된다. 헤겔에 의하면, 예술 양식상의 진보적 변화는 문화에서의 정신의 현현에 대한 기록

▲ 그림 156 말레비치, 검은 정사각형,
붉은 정사각형, 1915,
71x44cm, 뉴욕 현대미술관

이다. 헤겔이 본 예술의 역사는 탈물질화, 즉 문화 형식 안에서 물질적 구성요소에의 의존성을 축소시키는 방향으로 진행된다.

헤겔의 관점에서 본 예술가의 작품은 우크라이나 키이우 출신의 카시미르 말레비치(Kasimir Malevich, 1878-1935)의 〈검은 정사각형과 붉은 정사각형〉을 들 수 있다. 이 작품은 2개의 정사각형과 검정색과 빨간색의 형식이 그림의 전부다. 형식의 대단한 축소이자 정신의 강조가 확대된 형식의 진화를 보인다. 헤겔의 의식에서처럼, 형식도 물질로 보기 때문에 정신의 현현에 거부될

수 있음을 보인 작품이다.

그리고 그의 〈비대상적 구성〉은 반원형과 정사각형 3개, 그리고 직사각형 2개, 평행사변형 1개, 사다리꼴 형태 2개가 있다. 색상은 빨간색, 검정색, 파란색, 노란색, 초록색이

▼ 그림 157 카시미르 말레비치, 비대상적 구성,
1915, 예카테린부르크 미술관

▲ 그림 158 말레비치, 검은 사각형, 1915, 80x80cm,
트레치아코프 미술관

있다. 말레비치는 자신의 작품과 마주하는 관람자가 무중력 상태와도 같은 바탕과 형태와의 조화, 단일 컬러에서 느껴지는 물감의 질감과 농도에 대한 감정을 느낄 수 있기를 바랐다. 또한 극단적인 추상적 형식을 담은 그래서 비대상적 구성의 작품이 관람자에게 긴장감으로 전달되어 전통 예술과는 다른 무언가를 느끼게 해주고 싶었다고 전한다.

전통적 회화의 감상은 작품을 보는 동시에 대상을 인식하고 서사를 파악하는 형식이었지만 말레비치 작품에서는 전통적 서사를 벗어난 감정과 느낌, 생각을 요구하는 진정한 회화의 감상이 필요해진 것이다. 이 점은 말레비치가 작품에서 현실과 연관되는 모든 대상을 배제함으로써 관람자가 순수하게 회화 자체를 바라볼 수 있게 해주었기 때문에 가능한 것이다. 무심히 보기에 너무도 단순한 말레비치의 작품들은 이전에 없던 최초의 상상력과 혁신이 결합하여 탄생한, 말레비치가 추구한 순수한 회화의 결정체인 것이다. 그렇기에 말레비치의

절대주의 회화는 미술사적으로 중요한 위치를 차지하며, 이후 시각예술 전체에 광범위한 영향을 미칠 수 있었던 것이다.

옆의 작품은 〈검은 사각형〉이다. 하얀 캔버스에 검은 사각형은 단순한 형태이며, 무채색이다. 검은색이 주는 느낌은 밤과 어둠, 그리고 겨울이다. 말레비치는 1915년 '입체파에서 절대주의로'라는 선언하에 구상적인 요소를 제거한 순수 추상화를 그리기 시작한다. 하얀색 바탕에 검은 사각형이 있는 그림은 현실에 기반을 두지 않았기 때문에 모방이나 재현이 아니라 진정한 창조라는 것을 최초로 알린 역사적인 작품이다.

이 단순한 그림이 1조 원을 상회하는 엄청난 재화적 가치를 지닌 이유는 무엇일까? 미술 전문가들은 '이 단순한 그림을 그리기는 쉬우나 아무도 그것을 생각해내지는 못했다'고 말하는 것처럼, 추상화에서 가장 중요한 가치는 독창성(originality)이다.

인상파에서 몬드리안에 이르는 현대 화가들은 대상으로부터 거리를 두려했으나 결코 대상으로부터 완전히 자유로워지지 못했다. 르네상스의 큰 틀, 대상의 재현에 대한 미련에서 완전히 벗어나지 못한 것이다. 그런데 대상으로부터의 탈출을 극단까지 몰고 간 화가가 바로 말레비치다. 헤겔이 언급한 형식의 진화에 따른 '정신의 현현'은 개념미술의 경지까지 밀고 간다. 그는 모든 대상을 불태워 검은 사각형 안에 매장시키고, 동시에 모든 과거의 미술과 문화를 전적으로 부정하고, 그 순수한 (無) 위에서 출발해야만 진정한 창조가 가능하

다고 말한다. 그는 자신의 〈검은 사각형〉이야말로 세계 미술사 최초의 '순수한 창조'라고 주장하였다. 검은 사각형이란 형식을 통해 말레비치는 '나는 모든 것의 시작을 알리며, 그 안에 아무것도 없는 것이야말로 최고의 예술이다'라고 말했다.

아름다움에 관한 칸트식의 생각은 20세기에 이르러 예술에 관한 형식론을 탄생시키는 데 많은 영향을 주었다. 형식론의 대표적 이론가인 클라이브 벨 (Clive Bell, 1881-1963)은 『예술(Art)』에서 다음과 같이 말한다.

'예술작품을 존재하게끔 만드는 어떤 한 가지 성질이 있어야만 하다. 그 성

▼ 그림 159 피카소, 거울 앞의 소녀, 1932,
1.62x1.32m

질을 가지고 있지 않은 작품은 가치가 없다. 그 성질은 무엇인가?' 우리에게 아름다운 느낌을 불러일으키는 모든 대상은 어떤 성질을 공유하고 있는가? 라파엘로의 마돈나, 다비드, 앵그르, 카바날, 샌디스 등의 걸작 등이 가지고 있는 공통적인 성질은 무엇인가? 바로 의미 있는 형식이다.

각각의 작품에서 특정한 방

식으로 결합된 선과 색채들, 특정한 형태와 형태의 관계가 우리에게 다채로운 느낌을 준다. 나는 선과 색채의 관계와 결합을, 미적으로 감동적인 형태를 '의미 있는 형식'이라고 부른다. 그리고 '의미 있는 형식'은 시각예술의 모든 작품이 공통적으로 갖고 있는 한 가지 성질이라고 언급한다.

옆의 작품 〈거울 앞의 소녀〉에서 클라이브 벨의 '의미 있는 형식'을 읽을 수 있다. 보이는 대로, 한 소녀가 거울을 보면서 자신의 팔을 뻗어 손으로 거울을 감싸고 있다. 거울에 비친 이미지는 어두운 모습으로 반영되었으며, 눈물을 흘리고 있어서 실제 소녀의 모습과는 차별화되어 있다.

이 작품을 제작할 당시 피카소는 제2차 세계대전으로 인한 불안감과 당시 사회의 부조리 등을 거울에 비친 여인을 통해서 고발하고 싶었다고 한다. 거울 속 여인은 어둡고 차가운 색깔로 표현되어 있는 것에 비해 실제 소녀는 밝고 화사하게 표현함으로써 어둡고 칙칙한 내면의 모습을 감추되, 두 손으로 감싸주어 두 여인이 하나가 되는 율동적 통일을 의도했다. 주변 벽지의 문양과 색상도 두 여인을 화합하고 있어서 평면적인 조화와 통일을 주고 있다.

여기서 클라이브 벨의 '의미 있는 형식'을 꼽자면, 현실 소녀의 뻗은 팔로 자기 내면의 심정을 감싸안음으로써 전쟁의 공포와 사회의 부조리를 극복하려는 의지, 그리고 벽지 패턴의 통일성이 그 소녀의 의지를 조응하게 하는 선과 색채들, 형태와 형태의 관계들이다.

그린버그 - 평면성

20세기의 대표적인 미국의 비평가 그린버그(Clement Greenberg, 1909-1994)는 주목할 만한 형식이론을 발표하고 있다. 그는 그림에서 고유한 형식은 무엇일까를 고민하였다. 우선, 선과 색에 대해 사색한 결과 그림만이 선과 색을 가진 것은 아니라고 결론지었다. 왜냐하면 조각도 선과 색을 갖고 있기 때문이다. 그러면 그림만이 사각형 형태를 가졌을까? 아니다. 영화도 사각형 스크린을 가졌기 때문에 사각형은 그림의 독자적인 형식이 아니다. 여러 가지를 사색한 결과, 그린버그가 주목한 그림의 고유한 형식으로 꼽은 것은 바로 *평면성*이다.

그린버그가 말하는 '평면성'의 차원은 개념적 평면성과 물리적 평면성으로 구분한다. 개념적 평면성은 회화란 일정하게 구획된 2차원의 평면이라는 개념이며, 이는 그가 주장하는 모더니즘 회화의 본질이다. 반면에 물질적 평면성은 그린버그에 의해 모더니즘 회화의 일원으로 지목되는 실제 회화의 표면에서 형식적으로 확인되는 물리적 현상이며, 이것은 모더니즘 회화의 역사를 진척시킨 동인이다.

미술사를 보면, 고대부터 르네상스를 거쳐 신고전주의에 이르기까지 모방론 시대의 그림은 2차원의 형식을 숨기려 했다. 당시 그림의 목표는 3차원의 세상을 잘 담아내는 것이었기 때문이다. 따라서 원근법을 이용해 2차원의 화면을 3차원인 것처럼 왜곡할 수 있었다. 당시 화가들은 그림이 가능한 한 3차원인 것처럼 보이게 해 세상을 실제 그대로 담는 것이 그림의 목표였다.

마사치오는 실제 같은 세상을 담으려고, 선원근법을 사용하여 공간감의 확장

을 도모하였다. 그의 공로는 비잔틴 미술에서 르네상스 미술로의 진보를 가져왔다. 앞서 살펴본, 마사치오의 〈성 삼위일체〉는 이 그림을 신청한 후원자들을 가장 앞에서 무릎을 꿇고 경배하는 모습으로 가장 크게 그렸다. 다음으로는 오른손을 뻗어 예수를 가리키는 마리아의 모습은 관람자에게 말을 건네는 듯한 포즈로 그다음 크기로 그렸다. 십자가에 못 박혀 돌아가신 예수님의 떨구어진 머리는 이 그림의 중심에 있다. 예수 뒤에는 양팔을 벌려 예수를 보듬는 하느님이 성좌에 앉아 있다. 하느님의 목덜미에는 하얀 비둘기인 성령이 그려져 있다. 성부와 성자, 성령이 한 사람이라는 〈성 삼위일체〉는 하느님의 머리 상단에 새겨진 도움 지붕이 사선을 이루어 하느님이 먼 곳에 위치하는 듯한 착시를 준다.

레오나르도 다빈치의 〈최후의 만찬〉도 예수님의 이마를 중심으로 방사능 형태로 원근법이 적용되어 그려졌다. 예수님 뒤의 밝은 창 위에 반원형의 라인은 예수님의 두광을 상징적으로 그렸다. 열두 제자는 평등한 지위를 나타내기 위해서 수평선으로 배치하였으며, 세 명이 각 4그룹으로 나뉘어 성격에 맞는 제스처로 그려졌다.

그러나 형식론의 시대에는 상황이 달라졌다. 그림은 2차원이라는 자신의 형식을 당당히 드러내었다. 3차원의 세상을 담아내기 위해 그림이 자신의 2차원을 왜곡하거나 포기할 필요가 없게 되었다. 오히려 3차원의 세상이 그림 속으로 들어오려면 그림의 2차원에 맞추어 변형되어야 한다. 가령 집의 모서리 면이 집의 앞면과 더불어 그림의 평면에 나란히 펼쳐진다. 길쭉한 말의 사지가 그림 속

▲ 그림 160 에두아르 마네, 부채를 든 여인, 1856, 113x166.5cm, 오르세 미술관

으로 들어오면 납작하게 뻗는다. 정육면체 주사위가 그림 속으로 들어오면 오
징어포처럼 평면으로 분해되어 펼쳐진다. 여인의 앞모습과 옆모습, 그리고 뒷모
습이 그림의 평면 위에 동시에 펼쳐진다.

그린버그는 이러한 *평면성의 강화*가 인상주의에서 시작해 후기 인상주의를
거쳐 큐비즘에서 정점을 이룬 후 추상표현주의와 색채 추상을 통해 새로운 방
향으로 발전해 나갔다고 보았다. 이러한 과정을 통해 그림 속에서 3차원의 형체
는 사라지고 추상적 형식이 자리 잡게 되었다.

위 그림은 인상주의 화가 마네의 〈부채를 든 여인〉이다. 우선 관람자가 보기

▲ 그림 161 카롤루스 뒤랑, 마드모아젤 랑시의 초상, 1856, 157x211cm, 쁘띠뜨 빨레

에 시각의 높이가 낮아서 편안하고, 가깝고 친근하게 느껴진다. 그리고 형식의 하나인 물감의 가촉성이 느껴져서 회화상 임파스토를 보게 한다. 그리고 신고 전주의 시각에서 보면, 붓의 거친 터치로 인해서 마감이 완성되지 않은 화가의 일시적 변덕성이 느껴진다. 또한 2차원 회화의 범주를 벗어나지 않는 평면적 특징을 보인다.

그러나 옆에 카롤루스 뒤랑의 〈마드모아젤 랑시의 초상〉은 전통회화의 원근법이 적용되어 높이 올라간 긴 의자의 높이만큼 관람자의 시선도 따라 올라간다. 이는 대상과 관람자와의 거리감을 만들며, 일상에서 벗어나 관조의 세계로

유도한다. 그녀의 피붓결은 그리스 대리석 조각만큼 희고 매끄럽다. 붓 터치라든 가, 물감의 가촉성은 느껴지지 않으며, 오로지 그녀의 아름다운 얼굴과 황금비례 가 적용된 몸매만이 우리의 시선을 사로잡는다. 그리하여 2차원 회화지만 공간감 과 입체감이 느껴져 전혀 다른 3차원의 세계로 유도하는 것이다. 르네상스 이래 로 500년을 지속해온 전통회화, 즉 고전주의 수법이다. 여기서 형식과 내용은 하 나를 이루며, 형식 중에서 조화, 균형, 비례라는 고전적인 원리가 적용된다.

그러나 20세기 형식론은 예술작품을 예술로 만드는 본질을 외부 세상에 대 한 모방이나 작가의 감정에 대한 표현에서 찾지 않는다. 예술의 본질은 예술 바 깥이 아닌 예술 안에서 찾아야 한다. 예술 안에 있는 본질은 바로 작품을 구성 하고 있는 순수한 형식이다. 그 순수한 형식을 통해 우리는 아름다운 감정을 느 낀다. 특정 인물의 초상, 특정 사건의 재현, 특정 감정의 표현 등은 우리 마음의 무관심성 상태를 어지럽혀 도리어 우리가 아름다움을 느끼지 못하게 만든다. 외부 세상에 대한 모방이나 작가 내부의 감정에 대한 표현을 배제한 '순수한 형 식'만이 우리가 아름다움을 느낄 수 있게 만든다.

옆의 그림 마네의 〈올랭피아〉는 전통 회화에서 볼 수 있는 원근법이나, 인물 자체의 부피나 입체감을 느끼게 해주는 양감(量感)을 찾아볼 수 없다. 마치 정 면에서 스포트라이트를 받아서 부피감이 없어 보인다. 그래서 그린버그가 밝혀 낸 물리적 평면성이 두드러지는 그림이다.

그러나 지오르지오네의 〈잠자는 비너스〉는 인물의 명암기법으로 양감을 잘

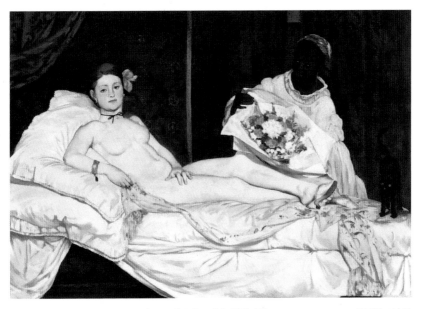

▲ 그림 162 에두아르 마네, 올랭피아, 1863, 103.5x190cm, 오르세 미술관

살려서 실물처럼 보인다. 또한 그림의 배경은 원근법이 적용되어서 3차원의 공간감이 확장되어 보인다. 사실은 아닌데, 사실처럼 보이는 눈속임인 환영주의 (Illusionism)는 예술가들의 조형기술인 원근법이란 기법을 통해서 구현될 수 있었다. 전통적인 고전주의 그림은 2차원의 표면에 3차원의 환영을 '실물처럼' 또 '입체적으로' 구축한 환영주의의 실천을 보인다.

그러나 그런 전통적 개념인 환영주의가 부정되기 시작한 사조는 인상주의부터라고 볼 수 있다. 이 시기 19세기가 그린버그가 간파했던 모더니즘 회화의 시작이라 볼 수 있다.

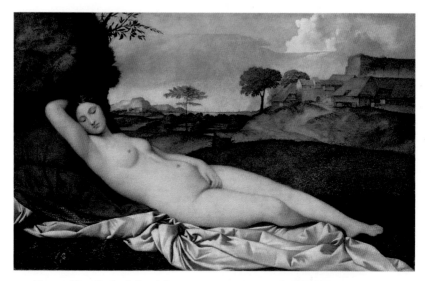

▲ 그림 163 지오르지오네, 잠자는 비너스, 1510, 108.5x175cm, 드레스덴 미술관

　마네는 〈올랭피아〉에 이어 〈풀밭 위의 점심 식사〉에서도 원근법과 인물의 양감을 적용하지 않았다. 가령 빅토린 뮤랑을 모델로 해서 그린 나체의 여인은 인체의 양감이 적용되지 않아서 스포트라이트를 비친 백지장 같은 모습이다. 그리고 세 인물의 뒷배경에 발을 물에 담근 채 허리를 숙인 여인의 모습과 옆에 있는 배는 같은 거리인데도 여인을 너무 크게 그렸다는 비평을 받았다. 이는 전통적 원근감을 도외시한 마네의 혁신적인 조형기법이다.

　마네의 평면적인 이미지가 원근법에 의한 깊은 공간의 환영과 음영 및 모델링에 의한 입체적인 형태로 이루어진 3차원의 환영에 대한 대립을 선언한 이후, 인상주의자들은 자연에 시각적으로 접근하려는 노력에 착수한다.

마네가 선언한 *물리적 평면성*은 인상주의 회화 속에 스며들었다. 모네, 카미유 피사로, 알프레드 시슬레가 일관되게 사용한 분할 색채들은 그림 전체에 걸쳐 똑같이 작용했으며… 결과는 균일하고 빽빽한 물감으로 짜인 직사각형이 되었다. 이는 … 그림을 표면으로 환원시키는 경향으로 나아갔다.

마티스의 〈사치, 고요, 관능〉은 도심을 벗어난 리비에라 세인트 트로페즈 강변에서 7명의 여성이 목욕을 즐기는 풍광이다. 자유를 기반으로 한 본능의 즐거움을 점묘 기법으로 묘사하였으며, 붉은색으로 작열하는 태양 아래서 뜨거운 오후를 만끽하고 있다. 이 그림을 통해서 마티스는 야수파의 시작을 알린다. 이 작품은 1904년 마티스가 프랑스 리비에라의 세인트 트로페즈에서 신인상파 화가 폴 시냑과 헨리 에드몬트 크로스와 함께 여름을 보내며 그렸고, 그림의 제목은 샤를로 보들레르의 『악의 꽃』 중에 '여행의 초대'에서 따왔다.

점은 조형의 최소 단위이며, 형식을 이루는 첫 번째 요소다. 점을 이용하여 그림을 그린 화파를 점묘파라 하는데, 쇠라, 시냑, 시슬레는 점묘파보다는 분할파(Divisionist)라는 용어를 더 선호했다. 시냑이 창안한 분할주의는 멀리서 보면 혼합된 것처럼 보이기 위해 캔버스에 전략적으로 배치된 색상의 개별점으로 만들어진다.

그러나 쇠라는 인상주의가 주목한 빛의 효과를 계승하면서도 인상주의의 감각적 특성을 과학적으로 체계화하려고 하였다. 즉 인상주의에 영향을 받으면서도 나아가 그동안 사라졌던 고전적 엄숙미와 질서미를 회복하려 했고, 이 과정

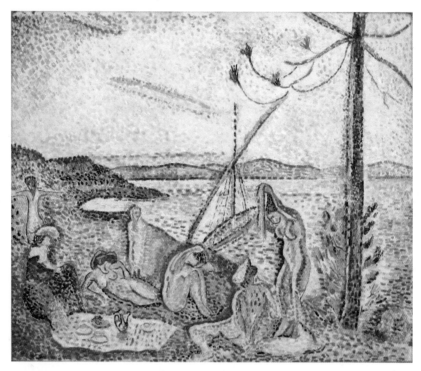

▲ 그림 164 앙리 마티스, 사치, 고요, 관능, 1904, 98x118.5cm, 오르세 미술관

에서 구도와 형태가 다시 채택된다. 〈그랑자트 섬의 일요일 오후〉는 쇠라의 집요한 의지를 잘 보여주는 그림이다. 일요일 오후에 파리 근교의 그랑자트 섬에서 노동자, 부르주아, 숙녀와 애들이 함께 즐기는 풍광이다. 48명의 등장인물이 각 자리에 배치되어 사진을 찍듯이 질서정연하게 한순간을 담아내고 있다. 시각미술이라 조용하기도 하지만 인물들의 제스처나 표정이 고요해서 한순간의 정적을 느끼게 된다.

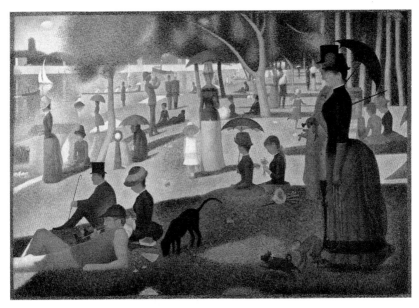

▲ 그림 165 조르주 쇠라, 그랑자트 섬의 일요일 오후, 1884-1886, 207.6x308cm, 시카고 예술협회

쇠라는 순수한 외광의 색채를 재현하기 위해서 팔레트에서 물감을 섞지 않고, 캔버스에 원색의 점을 나란히 병치하는 병치혼합으로 그렸다. 또한 이 당시에 발전한 슈브뢸의 색채이론에 근거한 과학적 색채를 추구하기도 하였다.

점으로 그리면 그림 전체의 오류를 미연에 방지할 수 있는 장점이 있다. 왜냐하면 조형의 최소 요소로서 작은 점들은 고치기도 용이하며, 오류로 가기 전에 수정할 수 있는 시간적 여유를 가질 수 있기 때문이다. 반면에 제작의 완성이 더뎌지기 때문에 많은 체력의 소모가 든다.

그러나 한편 폴 세잔은 시각 경험을 정확하게 기록함으로써 자연에 충실하려

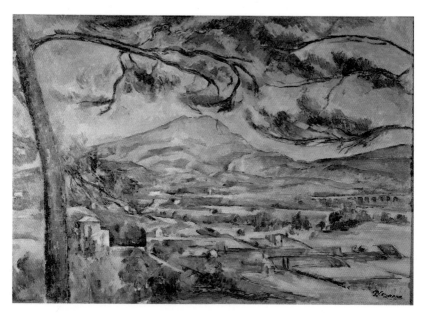

▲ 그림 166 폴 세잔, 큰 소나무들이 있는 생빅투아르 산, 1887, 67x92cm, 코틀랜드 예술협회

했던 인상주의자들이 부지불식간에 회화의 깊이를 메워버렸다는 사실을 깨달았고, 인상주의의 색채 효과들로부터 '서양 회화의 주요 원리, 즉 입체적인 공간을 널찍하게 있는 그대로 옮겨놓으려는 관심'을 표출하고자 하였다. 즉 인상주의 평평한 색채 터치들이 만들어낸 무게 없고 납작한 형태들을 덩어리(mass)와 부피(volume)로 먼저 성취하고, 그 부산물로 깊은 공간을 얻는 방식을 구했다.

이를 위해 어떤 대상의 형태는 그 대상의 부피에 의해 결정되고, 그러한 부피의 형태는 대상의 표면에서 관찰되는 방향의 이동으로 규정된다는 사실을 밝혔으며, 이에 따라 세잔은 그러한 방향의 이동을 표면이 반사하는 빛의 다양한 평

▲ 그림 167 엑스 프로방스의 생빅투아르 산

면들로 나누어 각각 네모난 물감 면들로 작품을 이루어 나갔다.

입체주의자들은 '세잔의 작품에서 암시를 얻어 우연하고 일시적인 외양 아래 영구히 놓여 있는 사물의 결정적인 구조'를 화면에 복원하고자 했고, 이를 위해 '대상들의 색채와 부수적인 특징들을 생략하는 단순한 방식'을 사용하였다.

세잔은 실물 사진에서 보이는 생빅투아르 산의 30여 점 연작을 통해 자연에서 뻗어 나온 물체의 깊이를 나타내기 위하여 기학학이란 도형을 사용했다.

빛과 대기의 미묘한 변화에 대한 인상주의자들의 취미를 의식하면서도 육안으로 볼 수 있는 것 아래에 숨어 있는 질서에 대한 감각을 전달하려고 노력하였다. 이러한 노력은 기하학적 형태와 그 형태에 입히는 사각형의 색칠을 통해서

실현되었는데, 이러한 성과는 유기적 자연을 예술로 조형화하려는 세잔의 조형 감각을 느낄 수 있다. 특히 브라크와 피카소는 세잔보다 더 전통적인 명암대조를 사용했음에도 3차원의 시각적 환영을 그림으로부터 완전히 몰아내었다. 과장된 명암의 대비들은 그림의 표면으로 올라와 묘사적 형상이라기보다는 패턴의 율동적 흐름으로 작용하기 시작하였다.

조르주 브라크는 그림 168 〈에스타크의 집〉에서 사각의 입방체들이 군집을 띠면서 겹겹이 정렬시키고 있다. 브라크는 외형적인 형태를 단순화하는 데 그치지 않고, 더욱 명확하게 그리고자 구체적인 묘사를 생략하였다. 게다가 형태라는 형식을 강조하기 위하여 색채를 녹색, 갈색, 황토색으로 한정하였다. 세잔이 색 자체에서 형태를 만들어냈다고 한다면, 브라크는 사물의 형태를 강조하기 위하여 색채를 사용하는 차이를 보인다.

그림 169 〈기타〉에서는 기타와 그 배경이 되는 공간의 경계를 허물고, 새롭게 구축하는 모습을 보인다. 브라크는 단색조 계열의 색채를 사용해, 정물을 일련의 평면과 모티프들로 해체했다. 그 과정에서 평면과 모티프들은 점점 더 복잡하고, 추상적 성격을 띠게 되었다. 이후 브라크는 아상블라주나 파피에콜레, 눈속임 기법을 통해 독창성을 발휘한다. 이런 혁신적 방법을 통해 회화작품의 평면성을 주목하게 한다.

한편 같은 시기 피카소는 스페인의 바로셀로나 거리인 '아비뇨'에서 따온 〈아비뇽의 아가씨들〉에서 5명의 매춘부를 그렸다. 더군다나 퇴폐적인 주제를

▲ 그림 168 조르주 브라크, 에스타크의 집, 1908,
　　73x59.5cm, 베른 미술관

▲ 그림 169 조르주 브라크, 기타, 1910,
　　71.1x 55.9cm, 테이트 모던 갤러리

대담하고 도발적인 누드의 선정성으로 난해하게 보여준다.

　고전적인 전통 회화에서 보았던 성적인 에로틱이나 부드럽고 상냥한 분위기는 볼 수 없으며, 날카롭게 각이 진 인물의 제스처가 위협을 느끼게 한다. 다섯 인물에서 전통적인 원근법은 찾아볼 수 없으며, 3차원의 형상을 2차원으로 옮기면서 얼굴의 눈은 정면인데, 코는 측면이며, 등을 보이는 뒷면에 얼굴은 정면을 띠고 있다. 이러한 회화 양식을 피카소는 다양한 각도에서 본 모습들을 하나의 평면에 담았다는 이유로 입체파라고 불렀다. 피카소는 캔버스 위의 2차원 형태를 조각내서 3차원 평면으로 다시 나타낼 수만 있다면 전통적 관습의 얽매임에서 벗어나 새로운 미술을 만들 수 있다고 확신하였다. 즉 그림의 대상을 회화

▲ 그림 170 피카소, 아비뇽의 아가씨들, 1907, 243.9x233.7cm, 뉴욕 현대미술관

표면 위에 펼쳐놓는 작업은 결국 실제 공간과 실제 대상이 화면에 끼어들 여지

가 거의 없을 정도로 전통적인 회화양식과 단절되는 결과를 낳는다. 조금씩 뒤

로 물러나는 수많은 면들이 … 무한한 깊이 속으로 사라져가는 듯이 보이면서

도 또 캔버스의 표면으로 되돌아가기를 고집하는 것 같기도 한 … 마지막 단계

의 입체주의 회화를 볼 때 우리는 3차원 회화공간의 탄생과 소멸을 동시에 목격한다. 이렇게 물리적 평면성이 극대화됨으로써 공간감을 타나내는 환영주의가 완전히 제거되고, 그림의 개념적 평면성이 완전하게 실현되는 것, 이것은 그린버그가 인정한 모더니즘 회화의 끝이다.

이 시작과 끝 사이에 마네, 클리포드 스틸(Clifford Still), 바넷 뉴먼(Barnet Newman), 마르크 로스코(Mark Rothko)의 작품이 있다.

클리포드 스틸은 1930년대 후반부터 추상화로 옮겨가며 조형의 형태를 단순화하기 시작하였다. 그러면서 그의 작품의 특징인 밝은색과 어두운 흙빛, 그리고 나이프를 이용한 얇은 층의 기법을 시도하였다. 그는 〈1951-D, PH131〉에서 보듯이, 추상미술의 요소라고 할 수 있는 어떠한 기하학적 형태도 취하지 않음으로써, 장식적인 요소를 배제한 색면 추상화(color field painting)를 선보인다.

그의 색면은 넓은 캔버스 바탕에 두껍게 물감을

▼ 그림 171 클리포드 스틸, 1951-D, PH131, 1951, 297.2x26.7cm, 레이나 소피아 박물관

바르고, 그 위에는 날카로운 불꽃같은 추상형태를 불규칙한 배열로 표현하였다. 색면추상은 1940년대에서 1950년대에 일어난 추상 표현주의의 한 흐름으로 추상적인 부호나 이미지를 통일된 색채로 표현하고, 인간의 내면을 관조하여 명상적 성찰을 드러낸다. 색면추상은 화면 전체를 이용하는 올 오버 페인팅을 통해 무중심, 상하관계, 좌우를 해체한 무관계 회화를 보여준다.

그림의 규격도 작지 않아서 관람자들은 무관심성으로 저절로 유도된다.

추상 표현주의는 제2차 세계대전 후에 작가들이 느끼는 인생의 무의미함을 주관적인 감정으로 표현해낸 추상미술이다. 추상 표현주 중에서도 색면 추상 화가들은 특히 '색'을 통해 감정을 표현했는데, 스틸의 그림은 다른 색면 추상화보다 감정이 더 적극적으로 드러난다. 위의 그림은 코발트 블루가 전체적으로 칠해졌고, 상단과 왼쪽에 하양과 황토색이 칠해졌다. 색이 면을 이루는데, 면의 아우트라인이 삐뚤빼뚤한 날카로운 질감을 느끼게 한다. 이는 클리포드 개인이 체험한 역경과 도전을 나타낸다고 본다.

로스코나 뉴먼은 정적인 성격이 강한 작품을 그리는 데 반해, 스틸은 거칠고 두꺼운 표현을 통해 좀 더 입체적이고 변화가 있는 색면 추상화를 그렸다. 스틸의 그림에서는 색면이 움직이고 있다고 해야 할 것이다. 〈1949-A-넘버(PH-89)〉에서 화면 가운데에 수직으로 내려오는 밝은 노랑 색면은 주변의 어두운 색면들과 대비되며 긴장감을 만들어내고 있다. 과장하면 활화산의 배태 같다는 느낌이 들 정도로 디테일한 다이내믹을 느끼게 한다. 이 그림은 2011년 미

국 콜로라도주 덴버에 들어
선 클리퍼드 스틸 미술관을
운영할 기금을 마련하기 위
해 덴버시에서 내놓은 것이
었다.

미국인들이 색면 추상화를
좋아하는 이유 중 하나는 색
면 추상화가 미국의 광활한
자연을 연상시키기 때문이라
고 한다. 그런 점에서 볼 때
스틸의 거칠고 꾸밈없는 회

▲ 그림 172 클리포드 스틸, 〈1949-A-넘버 1(PH-89)〉,
236.2×200.7cm, 클리포드 스틸 박물관

화 스타일은 더욱더 미국 서부의 자연을 닮았다는 평을 듣는다.

클리포드 스틸과 마크 로스코의 교제는 색면회화를 발전시키는 데 중요한 영
향을 끼쳤다. 마크 로스코는 예일대학 인문학부를 중퇴하고, 학력과 나이 제한
을 두지 않는 예술공동체 뉴욕의 아트 스튜던츠 리그에 들어가 그림 공부를 하
였다. 제2차 세계대전과 전쟁 직후에 그린 그의 작품들은 그리스 신화나 기독교
적 모티브에 기반을 둔 상징적 작품들이 주종을 이룬다. 로스코는 순수 추상회
화로 옮겨가던 과도기 시절에 소위 '멀티폼'이란 기법을 만들어냈다. 이것은 안
개가 낀 것처럼 몽롱한 직사각형의 색면을 띤다. 몬드리안이나 프랑크 스텔라

▲ 그림 173 마크 로스코, 고동색 위에 검정, 1957,
276.2x136.5cm

의 작품처럼 외곽선이 하드 에이지와 반대되는 기법이다. 마치 화선지가 물을 빨아들이는 느낌을 준다.

1950년경 마크 로스코는 자신만의 독특한 화풍을 구축하여 '단순한 표현 속의 복잡한 심정'이라는 그의 이상을 실현하면서 극적이고 소박하며 시적이기도 한 다양한 분위기와 효과를 자아낸다.

마크 로스코는 '나는 시각적 추상화를 그린 것이 아니라 추상적 사유를 통한 공간연출 그 자체를 구성하였다'고 말했다. 로스코는 색면을 통한 재현이 아닌 작가 자신의 관념의 표현으로 언급함으로써 색면추상이 평면성, 명료성, 단순성을 담아내고 있다고 해석할 수 있다.

바넷 뉴먼은 주제와 재현, 색과 선의 관계 등 전통적인 관점으로는 자신의 그림을 이해하지 못한다면서, 자신의 예술은 아름다움의 재현이 아니라 감각을 넘어선 숭고함에 대한 경험, 영적이고 신성한 체험을 고스란히 전달하는 것으로 생각했다.

바넷 뉴먼은 클리포드 스틸이나 마크 로스코보다 더 단일 이미지로 가득 찬 캔버스에 통일성을 유지하면서 색조에 바탕을 둔 단순한 표현 양식을 발전시켰다.

뉴먼은 '짚(zip)'이라고 명명했던 단색 캔버스 화면을 세로로 내려가는 수직선이 작품의 특징을 이룬다.

색면회화 작가들은 회화의 '평면성'을 중시하고, 색을 고르게 펴서 얇게 칠한 작품을 가까이에서 관찰

▲ **그림 174** 마크 로스코, 하얀 중심, 1950, 206x141cm

하면, 전면이 균일한 색채로 덮여 있는 것을 느끼게 해준다. 색면회화는 색상을 거대한 공간으로 경험하게 해주며, 관람자에게 '색' 그 자체에서 얻는 에너지와 감동을 주고자 한다.

뉴먼은 "작품은 스스로 말한다. 나는 그저 내버려둘 뿐이다"란 어록으로 유명하다. 2022년 뉴욕 소더비 경매에서 바넷 뉴먼의 작품이 4,384만 달러(약 489억 원)에 팔리며, 당시 봄 시즌 현대미술 최고가는 물론 작가 최고가를 경신했다.

바넷 뉴먼은 『The sublime is now, 1948』 저자로서 숭고미(崇高美)를 언급할 때 꼭 언급하는 작가이기도 하다. 유태인 출신의 바넷 뉴먼과 마크 로스코는 자

▲ **그림 175** 바넷 뉴먼, 누가 빨강, 노랑, 파랑을
두려워하랴, 1967, 304x259cm

신의 컬러 필드에 '우상을 섬기지 말라'
는 계명에 따라 구체적인 어떤 형상도
그리지 않고, 단지 색으로 캔버스 전면

▲ **그림 176** 바넷 뉴먼, 하나 I, 1948,
69.2x41.2cm, 뉴욕 근대미술관

을 칠했다. 그래서 대규모 사이즈의 컬러필드 작품들은 색이란 형식을 통해 숭

고한 평면성의 전형을 보인다.

6

예술 정의 불가론

예술 정의 불가론은 '예술을 정의할 수 없다'는 현대 미학이론이다.

앞에서 연속적으로 논의한 모방론과 표현론, 형식론이란 틀로는 요즘의 현대미술을 정의할 수 없다는 이론이다. 이와 관련된 유명작품은 마르셀 뒤샹의 〈샘〉이 등장하면서부터 그의 예술작품을 잇는 많은 추종자, 이를테면 앤디 워홀, 클레스 올덴버그, 마틴 크리드, 피에르 만초니 등의 작품들을 예시하면서 언급하게 된다.

'예술을 정의할 수 없다'는 이론을 내세운 미학자는 모리스 와이츠(Morris Weitz, 1916-1981)다. 그는 비트겐슈타인(Ludwig Wittgenstein, 1889-1951)의 가족 유사성의 이론을 바탕으로 예술 정의 불가론을 주장했다. 그러면 비트겐슈타인의 '가족 유사성'이라는 개념은 어떤 의미인가?

비트겐슈타인 – 가족 유사성

비트겐슈타인은 『철학적 탐구(Philosophische Untersuchungen)』에서 올림픽 경기

종목의 특성과 관련된 질문을 던져 예술과의 관련성을 모색한다. 우리가 육상, 축구, 탁구, 펜싱, 권투 같은 개별적인 운동 종목들을 올림픽 게임이라고 뭉뚱그려 부를 수 있는 이유는 무엇일까? 일반적인 답변 중 하나는 개별적 종목들이 올림픽이 품고 있는 공통된 본질을 지니고 있기 때문이지 않을까라는 답변이다. 그러나 비트겐슈타인에 따르면, 올림픽 각 종목 간에는 그러한 공통된 본질은 없다.

올림픽의 각 종목 사이에는 *오직 물고 물리는 유사성만이 있을 뿐이다*라는 것이다. 예컨대 육상과 축구 사이에는 발로 한다는 유사성이, 축구와 탁구 사이에는 공으로 한다는 유사성이, 탁구와 펜싱 사이에는 손에 든 장비를 휘두른다는 유사성이, 펜싱과 권투 사이에는 일대일로 한다는 유사성이, 권투와 육상 사이에는 다리를 걸어 넘어뜨려서는 안 된다는 유사성이 있다. 그러나 이러한 유사성은 모든 종목이 지닌 공통의 본질이 아니다. 축구와 탁구는 공을 사용하지만, 펜싱은 공을 사용하지 않는다. 탁구와 펜싱은 손에 든 장비를 휘두르지만, 축구는 손에 장비를 들고 와 휘둘러서는 안 된다. 권투와 육상은 다리걸기를 해서는 안 되지만, 유도에서는 다리걸기 기술을 권장한다. 올림픽의 각 종목은 공통된 본질에 의해서가 아니라 '서로 간에 물고 물리는 유사성'에 의해 올림픽 게임이라고 불리게 된다. 비트겐슈타인은 이러한 유사성을 '가족 유사성'이라고 불렀다.

와이츠는 올림픽 게임에 적용했던 비트겐슈타인의 '가족 유사성' 개념을 예

▲ 그림 177 마르셀 뒤샹, 샘, 1917, 38x48x61cm

술의 정의에도 적용한다.

와이츠에 따르면, 기존의 예술론은 모두 예술에 공통적으로 적용되는 본질을 통해 예술이란 무엇인가에 대해 답변하려고 한다. 그러나 예술이라고 하는 것이 무엇인지 실제로 들여다보면 어떤 공통적 본질도 발견하지 못한다. 일련의 유사성만이 존재할 뿐이다. 예컨대 소설은 문자적이라는 면에서 시와, 시는 선율적이라는 면에서 음악과, 음악은 조화를 추구한다는 면에서 회화와, 회화는 시각적이라는 면에서 조각과, 조각은 조형적이라는 면에서 건축과 유사성을 맺으며 이들 모두가 예술로 불린다.

예술이 이렇듯 공통적 본질을 지니지 못하는 주요한 까닭은 예술의 팽창적이고 모험적인 특성, 즉 *끊임없이 변화하고 새로운 창조를 이뤄내는 특성* 때문이다. 과거에 예술의 공통적 본질로 여겨졌던 '모방', '표현', '형식' 등은 새로운 예술의 등장과 함께 더 이상 공통된 본질로 인정받지 못하고 있다. 이는 새로운 특징을 지닌 것이 끊임없이 등장하는 예술의 상황에서는 일반적인 현상이

다. 예술이라는 개념은 항상 새로운 특징을 지닌 예술이 등장하는 것을 허용하는 "열린 개념"(Weitz, p.55)이다. 그러나 열려 있다고 해서 모든 것을 전부 예술로 허용하는 것은 아니다. 이미 예술로 불리는 것들과 일정 측면에서 유사한 것들만 예술로 허용한다.

와이츠에 따르면, 예술이라는 개념은 이렇듯 *유사성*과 *개방성*을 갖고 있기때문에 어떤 공통적인 본질을 통해

▲ 그림 178 스티클리츠의 사진

예술을 정의하려는 일은 열린 개념을 닫힌 개념 속에 밀어 넣으려는, 정의될 수 없는 것을 정의하려는 잘못된 시도다. *예술이란 정의가 불가능한 개념인 것이다.* 예술 정의 불가론이 나온 데는 뒤샹의 작품 〈샘〉이 등장하고서부터다.

1917년 마르셀 뒤샹은 친구들과 점심 식사를 마친 뒤 철공소에서 남자 소변기를 샀다. 스튜디오에 돌아와 소변기 위와 아래를 뒤집은 후에 소변기 왼쪽에 R. Mutt라는 서명과 1917년이라는 연도를 적었다. 당시 뉴욕에서는 진취적인 경향의 대규모 독립미술가 협회전(앙당팡당전)이 열릴 예정인데, 뒤샹은 거기에 출품할 예정이었다.

그때 당시 뒤샹은 조직위원회의 위원 중 한 사람으로, 모든 작품은 참가비 6

달러만 내면 전시될 수 있었으며, "심사도 없고, 시상도 없다"는 것이 이 전시회의 슬로건이었다.

뒤샹은 6달러를 넣은 봉투에 R. Mutt란 서명을 하고, "샘"이라는 제목을 단소변기를 주최 측에 우송했다. 공모 2주 만에 600여 작품이 도착하였다. 그러나 주최 측은 〈샘〉이라는 남성용 변기가 보통 화장실에 설치되어 있는 일반 공산품이므로 전시할 작품으로 적합할 수 없다는 결론을 내렸다. 더군다나 〈샘〉을 제출한 장본인이 주최 측 조직위원회의 한 사람인 마르셀 뒤샹인지도 몰랐고, 그가 의도하고 계획하여 제출한 작품에 대한 진가를 이해할 수 없어서 절대로 전시할 수 없다는 결정을 내렸다. R. Mutt가 제출한 작품은 1917년 당시 예술로서의 가치를 인정받지 못한 셈이다. 그리고 그때 제출된 뒤샹의 〈샘〉은 사라져 분실되었다.

그러나 뒤샹은 1917년 〈샘〉을 제출할 당시 친구인 알프레드 스티클리츠 (Alfred Stiegliz)에게 사진 촬영을 의뢰하여 자료사진을 보관하고 있었다. 그리고 〈블라인드 맨〉이라는 잡지에 이 사진을 실으면서 이런 발언을 하였다. "욕조가 부도덕하지 않은 것처럼 작품 〈샘〉은 부도덕한 것이 아니다. 머트가 그것을 직접 만들었는지는 중요하지 않다. 그는 그것을 선택했다. 흔한 물건을 구입해 새로운 목적과 관점을 부여하고, 그것이 원래 가지고 있던 실용적인 특성을 상실시키는 장소에 가져다 놓은 것이다. 결국 이 오브제는 '새로운 개념'을 창조한 것이다."(Danto, 2015, p.58)

그리하여 원본은 사라졌지만 1917년 스티클리츠가 촬영해 두었던 사진에 근거하여 50여 년이 지난 뒤에 〈샘〉을 복원할 수 있었다. 지금은 퐁피두 미술관과 뉴욕 현대 미술관, 테이트 갤러리 등에 현대미술의 아이콘으로서 다다 예술, 팝아트, 또는 개념미술로 추앙받고 있다.

마르셀 뒤샹의 〈샘〉에서처럼, 20세기 미술은 제2차 세계대전(1939-1945)을 고비로 한층 과격한 미학적 모험과 실험을 거듭해 왔다. 즉 전쟁 전의 '이즘' 중심의 미술운동과 달리 '아트(art)'의 명칭을 앞세우고 있다. 이를테면, 팝아트, 옵아트를 필두로 하여 키네틱 아트와 라이트 아트, 또는 정크 아트, 개념미술(concept art) 등이다. '이즘'과 '아트' 양자 간의 예술 사이에는 근본적인 미학적 이념의 차이가 있다. 즉 20세기 전반기의 미술은 어디까지나 조형(造形)의 문제를 주축으로 한 새로운 추구로 일관하고 있는 반면, 전후 미술은 이 조형이라는 우상마저 거부하고, 창조 또는 행위 자체의 본질을 규명하려는 절박한 과제를 안고 있다.

그리하여 한편으로 조형 문제를 가장 순수한 상태에서 집약한 것이 바로 추상미술이라고 하는 국제적인 표현 형태요, 또 한편으로는 창조행위의 의미와 맞붙은 궁극적인 미술형태로서 이른바 '오브제 미술'을 거쳐 개념미술, 즉 컨셉 아트가 등장한 것으로 간주할 수 있다. 모리스 와이즈의 '예술 정의 불가론'과 연관되는 아서 단토(Arthur Danto, 1924-2013)의 철학적 미학을 알아보자.

아서 단토 - 예술 종말론

아서 단토는 '예술의 종말'을 선언하여 미학계를 논쟁에 빠뜨린 장본인이다. 그가 말하는 "'예술의 종말'은 모든 예술생산이 중단되고, 모든 예술가들이 죽었다는 뜻이 아니라 서양의 위대한 미술전통으로 지속되어 온, 미술사의 내러티브, 즉 '진보적 역사의 서술'이 종말을 고했다"(A. Danto, 2004, p.98)는 뜻이다. 따라서 단토가 말하는 예술의 종말은 탈역사적 예술로의 이동을 뜻하는 것이다. 예술의 종말과 관련된 그의 관점은 『예술의 종말 그 이후(After the end of art: contemporary art and the pale of history)』라는 책으로 1997년에 출간되었다.

▼ 그림 179 앤디 워홀, 브릴로 상자, 1964

▲ 그림 180 앤디 워홀, 브릴로 상자, 1964

그가 예술의 종말을 논하게 된 계기는 1964년 뉴욕의 스테이블 갤러리의 개인전에서 앤디 워홀(Andrew Warhola, 1927-1987)이 층층이 쌓아놓은 브릴로 상자를 본 것을 기점으로 한다.

앤디 워홀은 당시 팝아트의 선구자였다. 그는 슈퍼마켓에서 일상적으로 볼 수 있는 가루 세제 브릴로 박스를 본떠 하얀 석회가루로 응고시켜 네모난 상자를 만들고, 거기에 브릴로 로고와 상표를 실크프린트로 하였다. 브릴로 상자를 통해 아서 단토는 "겉으로는 똑같아 보이는 상자가 어떤 것은 그냥 세제 상자일 뿐이고, 어떤 것은 예술작품인가"(Ibid., p.94) 하는 질문을 던지게 되었다. 즉 지각적인 구별점이 예술과 비예술의 기준점이 될 수 없다는 판단을 하게 된 것이다. 슈퍼마켓이나 지하창고에서 흔히 볼 수 있는 공산품인 평범한 사물이 어떻게 예술작품이 될 수 있는가 하는 물음 때문이었다.

사실 60년대에 시각예술에서 일상성은 소비문화를 통해 대중의 일상성이 어떻게 변화하였고, 어떻게 수용하는지 보여준다. 단토는 평범한 사물을 예술작품으로 보거나 그렇지 않게 보는 것은 그 대상에 대한 관자의 해석에 달려 있다는 것을 확신했다. 이는 우선 예술가가 평범한 공산품에 예술의 지위를 수여하고,

▲ 그림 181 앤디 워홀, 캠벨 수프 캔, 1961, 51x41cm, 뉴욕 현대 미술관

그것이 본래 있어야 할 자리를 떠나 갤러리나 미술관에 전시되면, 예술로서의 지위를 인정받았다는 사실을 일깨웠다.

즉 슈퍼마켓에 있는 브릴로 상자는 상자 위에 그려진 상징성을 통해 상품 사용을 광고한다. 그러나 갤러리에 있는 워홀의 〈브릴로 상자〉는 본래의 브릴로 상자를 지시하며 감상성을 유도하지, 사용을 권장하지 않는다. 두 상자가 똑같이 생겼다는 점에서 본래의 브릴로 상자는 워홀의 〈브릴로 상자〉를 구현한 것이다.

그리고 하나의 대상이 예술작품으로 간주된다는 것은 그것을 보는 이의 해석의 지배를 받게 된다는 것을 의미한다. 예술작품은 해석을 통해 예술작품이 된다는 이론의 의존적 특성을 지니고 있다. 우리가 여기서 주목해야 할 사실은 예

술의 본질이란 지각적인 성질에 있는 것
이 아니라 이론적 조건만 갖추면 무엇이
든 예술작품이 될 수 있다는 대목이다.

그리고 모던 미술이 추구하던 미술의
철학적 본질을 발견했다는 사실이 분명
해지는 순간 지각적 성질에서 자신의 본
질을 찾아 진보해온 예술의 역사가 끝에
도달하게 되었다는 것이 단토가 주장하
는 예술 종말론의 의미다. 단토에 따르면
이제 예술의 역사는 끝났으며, 예술사의

▲ 그림 182 캠벨 수프 캔

과제는 철학자의 손으로 넘겨졌다. 그에 대한 답이 바로 예술의 종말이다. 따라
서 단토가 말하는 예술의 종말은 탈역사적 예술로의 이동을 뜻하는 것이며, 이
러한 사건이 뜻밖에도 미국의 팝아트를 대표하는 앤디 워홀이 브릴로 비누상자
를 똑같이 만들어 작품으로 제시한 사건을 기점으로 보고 있다. 예술의 종말이
란 무엇이든 예술이 될 수 있기 때문에 예술에 대한 정의가 불가능하다는 의미
다(Ibid., p.17). 이는 곧 예술가들의 해방이며, 예술은 예술의 종말을 통해 더욱
자유로워진다고 본 것이다.

이러한 해석에는 헤겔의 역사주의가 도입되었는데, 아서 단토는 헤겔에 대해
깊게 연구한 사람이기도 하다.

위 그림 〈캠벨 수프 캔〉도 앤디 워홀이 실크스크린으로 기존의 공산품과 같은 이미지로 인쇄한 작품이다. 앤디 워홀은 기계적으로 반복되는 생산 이미지로 비누상자, 수프 캔, 콜라 등 다양한 소비용품들로 평등하게 소비하는 사회의 단면을 보여준다. 그의 작품들은 공장에서 대량 생산되어 컨베이어 벨트를 통과하며, 자신들을 소비해줄 대중에게 선택되려는 제품 이미지를 떠올린다. 그래서 그의 작품들을 보고, '개성 없는 공장제품이 넘치는 사회에 울리는 경종'으로 언급된다. 앤디 워홀이 수많은 대중이 평등하게 소비할 현대사회의 산업제품의 평범성을 보여줄 수 있었던 것은 뉴욕에서 상업디자이너로 활동하다가 화가로 변신하였기에 가능했다. 그는 대중 미술을 예술로 승화시킨 팝아트 선구자로서 예술가가 작품을 꼭 창작할 필요 없이 자신의 아이디어(컨셉)에 따라 기존 공산품의 이미지를 차용할 수 있음을 제시하였다.

그의 작품은 매스 미디어의 매체를 실크스크린으로 캔버스에 전사 확대하는 기법으로 현대의 대량 소비문화를 찬미하거나 비판하는 작품을 보여준다. 예술이라는 그 높은 권위적인 지위에서 일상생활에서 누구나 쉽게 접하는 공산품을 감상을 위한 예술로 승격시킨 것은 독창적인 그의 아이디어에서 나왔다.

아서 단토의 예술의 종말 이후 예술가들은 본질을 찾아 진보해온 역사의 궤도에서 벗어나 자신이 원하는 대로 예술작품을 제작할 수 있게 되었다. 이제 탈역사적 시대의 미술에는 역사로부터 위임받은 특정한 형식이나 내용이 존재하지 않는다.

아울러 모더니즘의 최고 성과물인 '선언문의 역사'와 역사적 방향의 지표가 사라져 버린 시대에서 예술은 또 다른 미래를 향해 지평을 마련해야만 하는 시대적 요청을 받고 있다.

단토의 책은 르네상스의 패러다임이나 모더니즘의 패러다임의 종말은 하나의 양식이 또 다른 양식보다 우월하다는 신념의 종말을 선언하고 있다. 어떤 것을 어떻게 만들어야 할지를 고민할 필요가 없는 이른바 절대적 자유를 누릴 수 있는 시대가 되었

▲ 그림 183 마르셀 뒤샹, L.H.O.O.Q., 1919

다는 것이다. 그러나 예술창조를 위한 절대적 자유의 시대를 사는 우리들에게 예술의 종말이 주는 의미는 예술을 위해 연구해야 할 과제가 무한대로 주어져 있다는 것을 역설하고 있다.

뒤샹은 〈샘〉에 이어 전통예술의 대가 레오나르도 다빈치의 〈모나리자〉를 조롱하며, 비웃는 작품을 선보였다. 길거리 좌판대에서 모나리자가 인쇄된 관광용 엽서를 사서, 모나리자의 얼굴에 턱수염과 콧수염을 펜으로 그리고, 제목도 '그녀의 엉덩이는 뜨거웠다(L.H.O.O.Q.)'로 바꾸었다. 보통 일반인이 하였다면,

▲ 그림 184 클레즈 올덴버그, 셔틀콕(스테인리스 스틸, 알루미늄), 1994, 585.62x487.35cm, 넬슨 아킨스 박물관

하나의 에피소드로 끝날 수 있지만, 마르셀 뒤샹이라는 당대 유명 예술가가 행한 예술행위는 전통예술에 대한 조롱 및 야유로 보게 된다. 누구나 쉽게 구할 수 있는 기성품(ready made)이라는 관광 엽서지만 뒤샹이 행한 낙서는 진지함과 심각성에 대한 금기를 보인다.

뒤샹은 뉴욕 현대미술관에서 행한 연설에서 '레디 메이디'들의 선택이 심미적 즐거움에 따른 것이 아니라는 점을 강조하고 있다. 나는 좋거나 나쁜 취향이 완전히 부재한 상태에서… 사실 완전히 마취된 상태에서 시각적으로 무관심한 반응에 기초하여 그것들을 선택하였다. 뒤샹은 '망막의 미술' 즉, 눈을 만족시키는 미술을 개인적으로 혐오하였다. 뒤샹의 〈L.H.O.O.Q.〉는 모방론, 표현론, 그리고 형식론으로도 정의 내릴 수 없는 예술정의 불가지론을 보인다.

이후 뒤샹의 후예들이 등장하여 전통예술과는 전혀 다른 양상의 예술작품으로 눈길을 끈다. 그중에 클레즈 올덴버그의 작품은 일상성이 예술의 형식적 부분에 들어왔다. 즉 일상적 사물의 촉감이나 질, 소재를 변화시켜 관람자에게 생경하고 낯선 느낌을 주어 그만의 독특한 예술적 성취를 이뤄낸다. 자신만의 창

의력과 상상력을 동원하
여 평범함에 비범함을 덧
입힌 것이다. 가령, 헝겊
과 석고로 된 거대한 햄
버거를 만들거나 도시의
광장과 건물의 모서리에
초대형으로 확대한 일상
용품과 사물을 설치한다.
올덴버그는 일상에서 늘
접할 수 있는 친숙한 사
물들을 그 본연의 맥락으
로부터 유린시켜 대상을

▲ 그림 185 올덴버그, 브룽겐, 스프링, 2006, 9m, 6톤, 청계천

새롭게 바라보고 삶의 맥락을 재음미하게 한다.

위 작품 〈셔틀콕〉은 스테인리스 스틸과 알루미늄을 재료로 만들었으며, 높이
는 9m이다. 초원에 비스듬히 서 있는 셔틀콕은 본래의 용도를 떠나 감상하는
조각이 되었다.

청계천에 설치된 〈스프링〉은 올덴버그와 그의 아내 밴 브룽겐과의 합작이
다. 밖에서 내부를 볼 수 있는 터널 구조로, 야간에는 내부에서 조명이 켜진다.
조형물 표면에는 요철이 있으며, 짙은 빨간색과 파란색으로 도색되어 있고 내

부는 아이보리색으로 칠해져 있다. 전체적인 모양은 소라 고둥의 형태다. 2006년 9월 29일 준공식에 앞서 클래스 올덴버그는 국내 언론과의 인터뷰에서 작품의 개념을 다음과 같이 서술했다. "청계천에서 샘솟는 물을 표현하기 위해 하단부에 샘을 만들었고, 밤에는 조형물 앞에 설치된 사각 연못에 원형 입구가 비쳐 보름달이 뜬 것처럼 보이게 했다." 작가에게 지불한 60만 달러를 포함한 340만 달러의 비용 때문에 시민들이 작품 설치를 반대했지만 KT가 지불함으로써 올덴버그의 작품을 가까이서 볼 수 있고 느낄 수 있어서 영예롭다.

다음으로 소개할 작품은 피에로 만초니의 〈예술가의 똥〉이다.

37살로 요절한 이태리 예술가 피에로 만초니는 1961년 한 달 동안에 자신의 배설물을 담은 통조림 90개를 제작해 일련번호를 붙이고, 진품임을 보증하는

▼ 그림 186 피에로 만초니, 예술가의 똥, 1961, 014, 뉴욕 현대미술관

서명을 남겼다. 이 통조림 겉면에는 이탈리아어, 독어, 불어, 영어로 "예술가의 똥, 정량 30g, 신선하게 보존됨, 1961년 5월에 생산되어 저장됨"이라고 적었다. 만초니는 캔 한 개의 가격을 그 시기의 금값으로 책정했다.

가장 최근 경매기록은 2016년 경매가 275,000유로로 한화 3억 6천

만 원으로 기록되었다. 당시 만초니는 예술품에 대한 컬렉터의 기대와 미술시장을 조롱하기 위해 이 작품을 만들었다고 말했다. 동료 예술가이자 친구인 벤 보티에에게 보낸 편지에 그는 다음과 같이 썼다.

"컬렉터가 아티스트에게 가장 친밀하고 개인적인 것을 원한다면, 여기 예술가가 직접 싼 똥이 있다. 이 똥은 진정한 작가의 것이다."

이 작품에는 항상 캔 속에 정말 똥이 들어 있는지에 대한 논란이 뒤따랐다. 하지만 내용물을 확인하자고 뚜껑을 여는 순간, 작품은 훼손되고 가치는 떨어지기 때문에 사람들은 어쩌면 이 작품이 지닌 신비감을 샀을지도 모른다는 생각이 든다. 피에로 만초니가 37살 이상을 살았다면 어떤 기발한 작품을 또 했을까라는 궁금증과 아쉬움이 든다.

미국 작가 솔 르윗(Sol Le Witt, 1928-2007)은 "개념미술에서 가장 중요한 부분은 아이디어와 발상이다. 개념 형태의 작업을 할 때는 전체를 계획하고 결정하는 일이 먼저고, 이후의 구체적인 제작은 그저 형식적으로 뒤따르는 확인 과정일 뿐"(안휘경 외, 2017, p.76)이라는 의견을 표했다. 그러나 그의 작품은 기상천외하지 않고, 미니멀리즘 계열의 형식주의 작품이 주종을 이룬다.

개념미술의 또 다른 사례로 조셉 코수스의 〈하나이며 셋인 의자〉를 보자.

이 작품은 실제의 하나인 '의자'와 의자를 촬영한 사진, 그리고 의자의 사전적인 정의를 설명한 종이가 벽에 붙어 있다. 즉 의자에 대한 이미지를 세 가지 방식으로 구성하였다. 조셉 코수스는 사물, 이미지, 언어를 사용해 의자의 의미

▲ 그림 187 조셉 코수스, 하나이며 셋인 의자, 1965, 뉴욕 현대 미술관

를 동등하게 끌어낼 수 있음을 보여준 사례이다.

이 작업을 통해 우리가 받을 수 있는 것은, 아이디어가 상징하는 사물과 별개로 독립해 존재할 수 있다는 점과 하나의 의미가 여러 다른 형태로 표현할 수 있다는 사실을 보여준다.

아래 작품은 펠릭스 곤잘레스 토레스(1957-1996)의 설치작 〈캔디 스필스〉이다.

전시실에 디스플레이된 사탕의 무게는 175파운드로 에이즈로 세상을 떠난 연인이 건강할 때의 몸무게만큼의 양이라고 한다. 전시장을 찾은 관람객은 사탕을 집어 먹을 수 있어서 곤잘레스 토레스가 겪은 상실감을 달콤한 맛으로 기

▲ 그림 188 펠릭스 곤잘레스 토레스, 무제(로시 레이콕의 초상), 1991

억하고, 관객들이 집어 가는 사탕 수가 많을수록 무게는 줄어드는데, 이는 연인이 에이즈에 걸려 점점 야위어가는 몸무게를 상징한다. 사탕을 먹은 관람객들은 연인을 향한 작가의 애정을 느낄 수 있는 집단의식에 참여하는 거고, 미술관 관계자들은 매일 사라진 무게만큼의 사탕을 보충해야 하는 일을 해야 한다. '고정된 형태와 한결같은 성질을 지닌 조각품을 만드는 대신에 사라지고 변화하며 불안정하고 깨지기 쉬운 형상을 만들려고 했다'는 작가의 설명이 이 작품을 이해시킨다.

곤잘레스 토레스는 죽은 연인을 그리워하며, 디스플레이된 사탕이라는 사물

▲ 그림 189 펠릭스 곤잘레스 토레스, 침대, 1991

을 매개로 관객들이 먹은 뒤에 느끼는 달콤함의 상실과 공허함이란 '관계의 미
학'을 설정한 것이다.

곤잘레스 토레스는 다인종 국가인 미국에서 소수였던 쿠바 출신에 동성애자
였다. 그는 자신의 연인 로스와의 사랑과 죽음, 이별을 경험하면서 〈침대〉를 남
겼다.

이 작품도 개념미술 작품으로 생전에 연인 로스와 잠자리를 같이했던 작가의
경험을 관객과 소통하여 관계의 미학을 전하려는 유대감을 보인다. 잠자리에
펼쳐진 구겨진 이불과 두 개의 베개, 지금은 증발해버린 두 사람의 온기마저도

당시의 경험으로 표현하고 싶은 기억들이다.

곤잘레스 토레스의 작품은 아래 마우리치오 카텔란의 〈코미디언〉 작품에 서처럼 바나나가 소

▲ 그림 190 마우리치오 카텔란, 코미디언, 2019

비되듯이 사탕의 소비, 추억의 소비는 작가의 '진품 인증서'에는 아무런 영향력을 끼치지 않는다.

사진에서 보는 것처럼, 어디서도 흔히 볼 수 있는 바나나가 갤러리의 벽에 테이프로 고정되어 있으며, 2019년 미국 플로리다주 마이에미 '아트 바젤'에서 작품 2개가 12만 달러(한화 1억 5천만 원)에 팔렸다. 그리고 팔린 작품을 미국 행위 예술가 데이비드 타투나가 전시장 벽에 붙어 있던 바나나를 떼어 먹어버리는 퍼포먼스를 벌인 이후 더 유명해졌다.

바나나가 먹어져 없어졌다 하더라도, 없어진 작품이 마우리치오 카텔란에 의한 것이라는 것을 입증할 수 있는 증서가 있다면 바나나 작품설치에 대한 정확한 지시 사항이 포함되어 있어서 매일 바나나를 교체할 수 있기 때문이다. 개념 예술에서 진품 증서가 곧 작품 자체를 소장할 수 있는 법적 효력을 지닌다. 어

▲ **그림 191** 마틴 크리드, 작품 227: 켜졌다 꺼졌다 하는 전등, 2000, 테이트 브리튼

차피 바나나는 언젠가는 썩어 없어진다는 '발상'의 장치다.

프랑스의 갤러리 소유주 엠마뉴엘 페로탕 측에 의하면 그 바나나는 세계 무역을 상징하는 이중적인 의미를 가진 고전적 유머 장치다. 주목받는 〈코미디언〉 바나나는 훗날 경매에 오른다면, 수십 배 높은 가격에 매겨져 다시 한번 세상의 주목을 받을 것이라는 게 국내 미술시장 전문가들의 견해다. 그 이유는 작가의 명성과 그의 아이디어 때문이다. 바나나가 먹혀버린 이벤트까지 시각미술은 우리가 본 것에 대해서 생각하게 한다. 그래서 관객은 그 작품에 임할 때 자신들의 눈이 카메라의 역할을 하게 한다.

▲ **그림 192** 마틴 크리드, 작품 227, 켜졌다 꺼졌다 하는 전등, 2000, 테이트 브리튼

간단한 아이디어도 예술이 될 수 있다는 이런 급진적 개념과 함께 전통적 예술을 판단하는 잣대가 되었던 미의 기준, 숙련된 솜씨의 중요성은 많이 감소되었다. 개념 미술가들은 쉽게 사고팔 수 없는 작업을 하면서 예술의 상품화를 막기 위해 노력하였다. 또한 예술가가 물리적 작품을 만들지 않아도 되는 이런 개념적 예술에는 예술가의 '손'이라는 전통적 개념을 전복시켰다.

개념 미술가 마틴 크리드의 〈작품 227: 켜졌다 꺼졌다 하는 전등〉은 이 설명을 잘 예시한다. 마틴 크리드가 창조한 공간은 5초간 보이는 순간이든 5초간 보이지 않는 순간이든 지각적인 공간이다. 그러곤 본 것에서 생각하게 하는 순

간으로 변화를 바로 준다. 그래서 갤러리의 이 공간에서 시각적인 것을 느끼는 순간에 이어 시각적인 대상이 없는 다음 순간에도 기존에 우리가 가졌던 예술을 대하는 태도와 예술의 목적에 관해서 생각하게 한다. 크리드는 이 작품으로 2001년 권위 있는 터너상을 수여했다. 갤러리라는 전시 공간 자체가 작품이 되는 영광을 얻었기 때문일 것이다.

앞에서 본 〈예술가의 똥〉은 과도한 산업주의에 빠진 당대 미술계를 조롱한 작품이며, 〈작품 No.227〉은 작품의 작업 과정에 생긴 무분별한 비용과 쓰레기의 문제를 조망하였다. 결국 눈앞에서 지각하는 존재의 대상 자체보다 작품이 갖는 의미, 즉 예술가가 작품을 통해서 전달하려는 메시지, 즉 예술가의 생각(개념)이 예술을 만드는 시대가 된 것이다.

모리스 와이츠 – 미학의 역할

예술이란 무엇인가에 대한 기존의 답변 모방론과 표현론, 형식론은 각각의 예술이 지닌 공통적 본질을 통하여 예술을 정의하려는 시도였다. 그러나 뒤샹의 〈샘〉이 나오면서부터 〈브릴로 상자〉, 〈L.H.O.O.Q.〉, 〈예술가의 똥〉, 〈하나이며, 셋인 의자〉, 〈로시 레이콕의 초상〉, 〈코미디언〉, 〈작품 227: 켜졌다 꺼졌다 하는 전등〉 등과 같은 예술은 공통적 특성을 찾아볼 수 없는 열린 개념의 예술이다. 그 열린 개념의 예술을 닫힌 개념 속으로 "쑤셔 넣으려는" 혹은 "정의될 수 없는 것을 정의하려는" 것은 잘못된 시도였다는 것이 모리스 와이츠의 예술

정의 불가론이다. 그러나 정의할 수 없다고 해서 지금까지의 열린 개념의 예술이 예술이 아닌 것인가? 아니다. 예술이다. 그렇다면 미학에서 하는 이론의 긍정적 역할은 무엇인가?

와이츠는 이런 답변을 한다. "논리적으로 실패할 수밖에 없는 정의"를 내리는 일이 아니라, "예술의 고유한 특징을 일정한 방식으로 추천하여 주목하게" 하는 일이다. 즉, 미학의 역할은 예술을 하나의 고유한 특징으로 정의하는 일이 아니라 예술이 지닐 수 있는 다양한 특징 중 특정한 특징을 주목하여 바라보게 하는 일이라는 것이다.

미학의 역할에 대한 이러한 새로운 인식은 와이츠뿐만 아니라 그 당시 다른 미학자들에게도 공유되어, 어떤 미학 이론도 "다양하고 변화하는 예술의 용도를 거울처럼 반영할 수 없기" 때문에 공통적인 본질을 통해 예술을 정의하려고 하기보다는 "예술을 바라보는 하나의 새로운 방식"(김진엽, 2012, p.76)을 제시하여야 한다는 주장이 확산된다. "사회의 성격이 변화함에 따라" 그리고 "상이한 시간과 상이한 문맥"에 따라 예술의 특징 또한 변화할 수밖에 없으며, 그리고 예술을 바라보는 방식 또한 변화할 수밖에 없다는 이론을 내세운다.

미학이론은 이제 변화하고 열려 있는 예술의 다양한 특징 중 특정한 특징을, 특히 지금껏 "간과되거나 왜곡되었던" 특징을 새롭게 조명함으로써 예술의 창의성과 풍요성을 부여하는 역할을 맡게 된다.

7

제도론으로서 예술

예술에 대한 정의가 불가능하다는 모리스 와이츠의 '예술 정의 불가론'을 비판하고, 예술을 새로 정의하려는 시도가 조지 디키(Georges Dickie, 1926-2020)의 제도론이다. 디키는 자신의 제도론이 만델바움(Maurice Mandelbaum)과 단토의 도움으로 성립했음을 밝히고 있다.

디키의 제도론에 이룬 만델바움과 단토의 공적

만델바움은 '가족 유사성'과 '창조성'이란 두 가지 개념에 근거하여 모리스 와이츠의 '예술 정의 불가론'을 비판한다. 우선, 만델바움은 '외관상의 물고 물리는 연속성'보다는 눈에 별로 띄지 않는 '비전시적(nonexhibited) 속성'에 주목할 때 예술의 공통적 속성이 존재할 수 있다고 본다. 예를 들어 한 가족의 구성원들은 모두 공통적인 '발생상의 유전적 유대(genetic tie)'를 가진다. 유전인자는 육안으로 알아차릴 수 없는 세포의 염색체를 구성하는 DNA가 배열된 방식에서 온다. 그러면서도 겉모습으로 한 가족이란 공통성을 눈으로 알아차릴 수 있

게 하는 발생상의 인자이다. 그래서 올림픽 게임이나 소설, 시, 음악, 회화 등도 예술로 불릴 수 있는 공통적인 '발생상의 유전적 연대'의 가능성을 타진하고 있다. 그리하여 그는 '비전시적 발생상의 유전적 연대'에 근거한 예술을 정의한다는 입장이다. 두 번째는 '창조성'에 관한 의견으로 "예술에 대한 특별한 형식을 정의하는 일이 그러한 형식의 내부에서 새로운 창조가 일어날 가능성을 부정하는 일은 아니라"(Mandelbaum, pp.148~149)고 본다. 예컨대 '예술은 모방이다'라는 정의가 사진이나 영화라는 새로운 장르가 예술로 인정되는 것을 막지 않는다는 것이다. "예술에서 새로움이란 기존의 정의에 어느 정도 부합하는 상태에서의 새로움이며, 예술에 대한 정의는 그러한 새로움을 가로막지 않는다"는 것이 그의 의견이다.

또한 디키는 단토의 예술계(art world)의 개념을 수용한다. 단토는 "어떤 것을 예술로 식별하기 위해서는 눈으로 알아차릴 수 없는 무엇, 즉 예술이론의 분위기나 예술사의 지식 등으로 이루어진 예술계"(Danto, The Artworld, p.580: in George Dickie,1982, p.26)가 필요함에 전적으로 동의한다. 디키는 만델바움의 '비전시적 발생상의 유전적 연대'와 단토의 '예술계'를 적용하여, 눈으로 볼 수 없는 예술계가 모든 예술이 예술로 발생할 때 공통적으로 작용하면서 예술에 대한 정의를 가능케 한다는 것이 디키의 판단이다. 그러면서 올림픽 게임이나 가족뿐만 아니라 예술도 사회적 제도와의 연관 속에서 이해해야 한다고 주장한다.

디키는 『미학 입문(Introduction to Aesthetics)』에서 이렇게 말한다.

"예술작품이란 예술 제도를 대표하는 사람들에 의해 감상을 위한 후보라는 지위를 인정받은 인공물이다."

여기서 예술 제도를 대표하는 사람들이란 예술가, 제작자, 박물관장, 박물관 관람객, 연극 관객, 신문 기자, 비평가, 예술사가, 예술 이론가, 예술 철학자 등을 의미한다. 이들은 어떤 종목을 올림픽 게임으로 인정할지를 결정하는 올림픽 위원회 위원들과 비슷한 역할을 한다. 어떤 대상이 예술이 되는지 안 되는지는 예술 제도를 대표하는 사람들이 그 대상에 예술의 지위를 수여하는가에 달려 있다.

1917년 뒤샹의 〈샘〉이 출품되었을 때 예술작품으로 인정받지 못했지만 50여년이 지나서 예술로 등극할 수 있었던 이유는 무엇이었을까? 예술을 담당하는 제도가 바뀌고, 제도 구성원들도 바뀌고, 또 그들의 생각도 바뀌었기 때문이다. 50여 년이 지난 뒤 예술 제도를 대표하는 사람들은 〈샘〉에 많은 예술적 의미를 부여했고, 그 결과 〈샘〉은 당당히 예술로 인정받게 되었다.

예술의 역사는 이런 일이 종종 있었다. 인상주의도 처음 등장하였을 때는 뿌연 화면과 어수선한 구도 때문에 그림의 기초도 모르는 자들이란 혹평이 따랐다. 살롱전에 출품하면 번번이 낙방하여 화가 난 인상주의자들은 자신들의 작품들을 모아 낙선전을 열기도 했다. 당대 예술 제도를 다소 비꼬는 듯한 인상주의 화가들의 전시회가 열리자 당대의 예술 제도를 대표하던 사람들은 재앙이 몰려온다고 입을 모았다. 그러나 미래는 인상주의자 편이었다. 시간이 지날수록

미학자, 미술사학자, 미술 비평가 등 예술 제도를 대표하는 사람들은 인상주의의 밝은 색채와 모험적 구도에 의미를 부여하기 시작했고, 마침내는 인상주의는 현대 예술의 출발점으로 인정받게 되었다.

그러므로 제도론에 따르면, 비록 같은 대상일지라도 예술 제도의 인정을 받았는지 여부에 따라 예술작품이 될 수도 있고 일반 물품이 될 수도 있다. 이 점에서 제도론은 뒤샹의 〈샘〉이 형식론에 제기했던 문제, 즉 화장실에 있는 소변기와 뒤샹의 〈샘〉이 동일하게 생겼음에도 불구하고 왜 소변기는 예술이 아니고, 〈샘〉은 예술인가 하는 문제를 해결해주었다. 제도론은 이 문제에 대해 뒤샹의 〈샘〉은 예술계를 대표하는 사람들에 의해 예술의 지위를 부여받았기 때문에 예술이며, 화장실의 소변기는 그렇지 못했기 때문에 예술이 아니라고 대답한다.

그렇다면 첨단 예술 중에 제도론을 붕괴시킬 수 있는 예술은 어떤 것이 있을까? 제도론을 붕괴시킬 수 있는 결정적인 사례는 찾기 힘들지만, 제도론의 결함을 지적하는 비판은 많이 등장했다. 그중 하나는 이런 의문이다. 다양성과 창의성을 바탕으로 하는 예술을 엄격하고 규정적인 법률적 제도나 사회 제도에 비교할 수 있을까? 제도론은 예술 제도가 법률적 제도나 사회적 제도보다 덜 엄격하고 덜 규정적이라는 점을 인정한다. 어떤 사람을 대통령으로 인정하는 일은 엄격한 규정에 따라 공식적으로 이루어지지만 어떤 대상을 예술로 인정하는 일은 그렇지 못하다. 느슨하게 이루어질 뿐이다.

310

제도론의 이런 모순을 비판하는 비어즐리는 제도론이 순환론에 빠졌다는 의견을 내놨다. 앞서 밝혔듯이, 디키에게 예술이란 무엇인가? 예술계라는 제도에 의해 자격이 수여된 인공물이다. 그럼 예술계란 무엇인가? 어떤 인공물이 예술작품이라는 자격을 수여하는 제도다. 그럼 다시, 예술작품이란 무엇인가? 이 물음에 답하는 과정에서 디키의 전기 제도론은 순환에 휩싸일 수밖에 없다는 비판을 받는다. 디키도 순환론에 빠지기는 해도 해로운 순환은 아니라는 답변을 내놓는다. 그리고 전기 제도론의 정의에서 '대표하는'과 '수여된'이란 표현을 삭제하고 후기 제도론의 정의를 이렇게 한다.

디키에게 있어서 제도론은 예술작품과 비예술작품을 분류해주는 의미로서의 정의이지, 좋은 예술과 나쁜 예술작품을 평가하는 의미로서가 아니다. 또한 디키의 제도란 확립된 법인이나 조합이 아니라 '확립된 활동'을 의미한다. 따라서 디키에게 있어서 예술계라는 특정한 사회제도가 의미하는 바는 '확립된 예술적 활동'이라고 볼 수 있다.

디키의 전기 제도론이 순환하는 모순을 지적하는데, 후기 제도론에선 그 순환성을 명시적으로 인정하면서 제도론의 순환이 예술을 둘러싼 순환적 구조를 잘 반영한다고 답한다. 즉 예술작품에 대한 정의가 순환적인 것이라면, 그것은 예술작품의 본성 때문에 그런 것으로 답한다.

그리고 비어즐리의 비판으로 예술계는 조직이나 권한 면에서 사회 제도보다 느슨하다는 것을 인정한다. 그래서 예술계가 공식적, 형식적 제도가 아니라 비

공식적, 비형식적 제도라는 점을 강조하기 위해 '대표하는'과 '수여된'이라는 표현을 전기 예술의 정의에서 삭제한다. 그리하여 다음과 같은 후기 제도론을 내놓는다.

1) 예술가는 이해를 갖고 예술작품 제작에 참여하는 사람이다.

2) 예술작품은 예술계의 대중에게 전시되기 위해 창조된 인공물의 일종이다.

3) 대중은 그들에게 전시된 대상을 어느 정도로 이해할 준비가 되어 있는 구성원으로 이루어진 사람들의 집합이다.

4) 예술계는 예술계 내의 모든 체계의 총체이다.

5) 예술계의 체계는 예술가가 예술계의 대중에게 예술작품을 전시하기 위한 틀이다.

후기 제도론의 정의도 다섯 가지 항목들이 서로 연결되며 순환을 이루고 있다(김진엽, 2012, p.86).

후기 제도론의 정의를 갖고 다음과 같은 작품을 보자.

이 작품은 침팬지 베시(Betsy, 1951-1960)가 그린 추상화이다. 이 작품은 예술인가? 비예술인가? 침팬지는 사람이 아니라 그의 결과물은 인공품이 아니다. 그러나 볼티모어 동물원에 살던 베시의 그림을 소장했던 존 워터스 씨는 유품으로 볼티모어 박물관에 전달하였다. 침팬지 베시는 사람이 아니지만, 존 워터스라는 전문 콜렉터가 제반 여건으로 베시의 그림을 액자에 넣고, 자신이 사인을 하여 작품으로 인정한 인공물이 되었다. 그리고 대중이 감상할 수 있는

장소로 볼티모어 박물관에 전시하였다면 예술계가 인정한 예술품이 된다.

작품의 가치가 훌륭한가? 미진한가? 이런 평가의 문제는 제도론에서 크게 부각되지 않는 점이다. 감상자가 감상할 가치가 없다고 느끼면 감상하지 않아도 된다. 그렇다고 예술이 안 되는 것은 아니기 때문이다.

▲ 그림 193 침팬지 베시의 그림

노엘 케롤의 반복, 확장, 거부 이론

디키의 제도론을 비판하는 적지 않은 미학가들이 있지만, 그의 이론을 보완하려는 노력도 보인다. 그중에 노엘 캐롤(Noel Carroll)은 예술을 '사회적 제도'보다는 '문화적 활동'으로 제안한다. 문화적 활동으로서 예술은 제도와 달리 그 법칙이 덜 엄격하고 덜 공식적이라고 옹호한다고 보기 때문이다. 캐롤은 이러한 법칙을 예술적 관례, 전통, 선례 등에 대한 '반복'이거나 '확장'이거나 '거부' 중 하나라고 말한다.

▲ 그림 194 지오르지오네, 잠자는 비너스, 1510, 108.5x175cm, 올드마스터 갤러리

첫 번째로 반복이란 기존 예술의 형식, 구조, 기법, 주제 등을 되풀이하는 일이다. 티치아노, 지오르지오네, 고야, 앵그르, 마네 등이 그린 나부들의 자태가 이 경우에 속한다. 지오르지오네와 티치아노가 그린 나부는 이상적인 아름다움을 완벽하게 드러낸 모습이다.

지금도 그렇지만 르네상스 시기에 인체를 묘사한다는 것은 고도의 훈련과 연습을 동반해야만 훌륭한 그림으로 탄생할 수 있었다. 자신감 있고 실력 있는 화가들도 모델을 앉혀 놓고, 많은 날 집중해서 완성한 그림에 현실적인 제목을 달지 않는다. 건전치 못한 퇴폐적인 시선으로 평단의 비판을 벗어날 수 없었기 때문이다. 그리하여 실제 인물을 그렸어도 그리스 시대의 비너스로 제목을 붙여

▲ 그림 195 티치아노, 우르비노의 비너스, 1538, 119x165cm, 우피치 갤러리

평단의 비판을 잠재울 수 있었다.

지오르지오네의 〈잠자는 비너스〉는 자신의 중요한 부위를 부끄러운 자의식의 발로로 왼손으로 가리고 있는데, 그 손의 모습에서도 부끄러운 감정을 읽을 수 있다. 또한 티치아노의 작품도 배경은 실내지만 지오르지오네의 〈잠자는 비너스〉만큼이나 부드럽고, 우아한 자태를 읽을 수 있다. 마치 전통적인 가부장적인 권위의 사회에서 여성은 피동적인 성정을 드러내는 것 같다.

반면 19세기 스페인 화가 프란시스 고야가 그린 〈마하〉 두 점은 르네상스 시대의 지오르지오네나 티치아노의 그림과 분위기가 달라 보인다.

▲ 그림 196 프란시스 고야, 옷을 벗은 마하, 1798, 97x190cm, 프라도 미술관

▲ 그림 197 프란시스 고야, 옷을 입은 마하, 1800- 1805, 97x190cm, 프라도 미술관

이 그림의 주문자는 카를로스 4세 시절 왕비의 애인이자 왕을 대신해 나랏일을 쥐락펴락하던 재상 마누엘 고도이었다. 고야가 19세기에 이상적인 아름다움을 극대화하지 않은 채 현존한 알바공작 부인을 모델로 나부를 그리면서도 비평가 및 호사가들의 입방아를 피할 수 있었던 것은 주문자의 권력이 버티고 있었기 때문이다.

고도이는 혼자서 은밀하게 감상할 작품으로 〈옷을 벗은 마하〉를 그려달라고 주문하였으며, 시일이 지난 다음에 고야에게 같은 여인을 옷을 입은 모습으로도 그리도록 했다. 그러나 두 작품 모두 침상에 비스듬히 누운 자세는 구도와 주제의 '반복'을 보인다.

짐작건대, 고도이는 자신과 취향이 통하는 절친들과는 〈옷을 벗은 마하〉를, 공식적인 장소에선 친지들과 〈옷을 입은 마하〉를 즐길 작정이었던 것 같다.

지오르지오네나 티치아노, 그리고 프란시스 고야의 그림에서 벗은 여인을 그

▲ 그림 198 도미니크 앵그르, 그랑 오달리스크,
1814, 91x162cm, 루브르 박물관

▲ 그림 199 에두아르 마네, 올랭피아, 1863,
130.5x190cm, 오르세 미술관

릴 때 공통적인 자태는 수평을 벗어난 사선 구도라는 점이다. 프랑스의 신고전
주의 화가 도미니크 앵그르가 그린 오달리스크도 역시 사선 구도이다. 〈그랑 오
달리스크〉는 중동 지방의 분위기를 띤 실내 배경과 의상을 갖추었으며, 매우 관
능적인 모습을 특징으로 한다. 앵그르뿐만 아니라 들라크루아 세잔, 르누아르도
이들을 소재로 이국의 에로틱한 초상을 그린 바 있다.

　마네가 죽기 20년 전에 그린 〈올랭피아〉는 앞에서 보았던 여러 나부들의 겉
모습과 다르지 않으며, 구도도 전통적인 구도를 보인다. 그러나 올랭피아는 황
금비율을 적용하지 않았으며, 그리스 여신도, 이국적인 노예도 아닌 프랑스 사
회의 현실적 매춘녀이다. 그녀가 왼손으로 중요한 부위를 가리는 손 모양에는
의식이 들어가 있다. 확실히 지오르지오네나 티치아노가 묘사했던 나부의 눈
빛과 손 모양과는 차별을 보인다. 올랭피아의 눈빛에는 순결함보다는 도발성이

느껴진다.

위 그림은 〈올랭피아〉와 같은 모델인 빅토린 뮤랑을 그린 〈풀밭 위의 점심 식사〉이다. 이 그림이 당시에 퇴폐적이란 혹평을 받은 것은 숲속이긴 하지만 벌건 대낮에 당대 정장을 입은 신사들 앞에서 실오라기 하나 걸치지 않은 알몸으로 무릎을 세우고, 턱을 괴고 정면을 골똘히 바라보는 포즈 때문이었다. 그녀가 두 남자와 같은 자리에서 경직되거나 긴장하는 눈빛이 없어 보이는 것은 서로 간 친분 때문일 것이다. 올랭피아처럼 그녀도 몸을 팔고 대가를 받는 매춘녀라는 사실을 짐작게 한다.

또 하나는 전통적인 비례개념과 원근법이 적용하지 않은 사실 때문이었다. 그림 배경에 치맛단을 왼손으로 잡고, 물속에 손을 넣어 목욕하려는 여인과 그녀와 같은 거리에 있는 나룻배의 크기를 너무 작게 그렸다는 사실에서 그 이유를 들고 있다.

그런데 마네의 〈풀밭 위의 점심 식사〉는 미술 역사상 특별한 주제의 그림은 아니다. 이미 1509년에 르네상스 화가 티치아노가 〈전원 음악회〉를 통해서 나체의 두 여인과 당대의 복장을 한 젊은이가 앉아 루트를 연주하는 장면을 찾아볼 수 있기 때문이다.

이 그림에서 한 여인은 유리 주전자의 물을 세면대에 쏟고 있으며, 한 여인은 두 남자와 마주 앉아 플루트를 불고 있는 중이다. 물을 쏟는 여인은 정화의 의식으로, 플루트를 연주하는 여인은 음악의 신을 맞으려고 천상의 소리를 내고

318

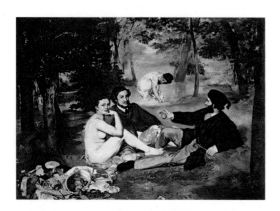

▲ 그림 200 에두아르 마네, 풀밭 위의 점심 식사,
1863, 214x269cm, 오르세 미술관

있을 것이다.

또한 1516년에 마르칸토니오 라이몬디가 그린 〈파리스의 심판〉에서 오른쪽 구석에 강의 신 오이네우스와 오이노네를 그린 포즈도 〈전원 음악회〉와 〈풀밭 위의 점심 식사〉와 상관 있는 자세다. 물론 르네상스의 회화는 신의 모습들에 비례를 적용하여 이상화한 그림이라 퇴폐적이라고 응수할 수 없다.

흥미로운 것은 파블로 피카소도 〈풀밭 위의 점심 식사〉를 여러 점 그렸다는 사실이다. 19세기에 들어서 마네의 작품들이 현대 회화 출발의 도화선이 되었다는 상징적 의미와 함께 상당한 주목을 받은 것은 사실이다. 입체파의 거장인 피카소 역시 마네의 그림에 상당한 관심을 보였다. 선배 화가의 그림을 희화화한 〈풀밭 위의 점심 식사〉는 유아들이 그린 분위기 같다. 원시적 회화의 면모를 보이는 유치함은 평가적인 면에서 우수한 예술은 아니다. 그러면서도 피카소 특유의 입체파의 형식으로 여성의 몸을 거대하게 묘사하면서도 부드러운 특성을 유지하고 있다.

마네의 작품이 없었으면 그 전례를 알 수 없어서 피카소의 작품을 읽어내기

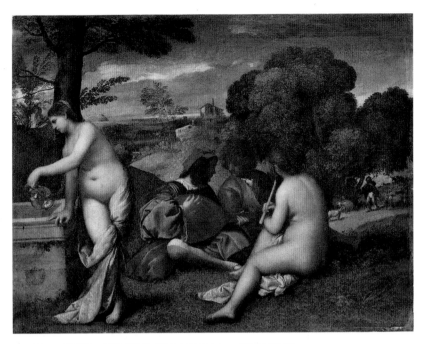

▲ 그림 201 티치아노, 전원 음악회, 1510, 105x136.5cm, 루브르 박물관

가 난해하였을 것이다. 〈그림 204〉에서 보듯이, 검은 복장의 신사는 여성보다 작은 규모로 그려졌고, 지팡이를 잡고 있는 왼쪽 팔뚝은 종잇조각 같은 곡선을 보인다. 그리고 손의 크기는 몸의 비례를 벗어나 너무 크게 그렸다. 물에 발을 담근 배경의 여성은 그 옆의 남자에 비해서 크게 묘사되었기에 역시 원근감이 적용되지 않았다.

〈그림 205〉는 전통적인 회화의 관점에서 보면, 상당히 난해한 그림이다. 마네의 그림과 비교해 볼 때 나체의 여성 뒤에 보라색 옷을 입은 인물은 남성으로

▲ 그림 202 마르칸토니오 라이몬디,
　　파리스의 심판 세부

▲ 그림 203 마르칸토니오 라이몬디, 파리스의
　　심판, 1516, 슈투트가르트 국립미술관

보기에 형태를 알아볼 수 없는 모습이다. 물에 발을 담그고 있는 여성과 그 옆에 있는 목조선은 크기도 역시 비슷한 규모로 그려져 있다.

　마네의 〈풀밭 위의 점심 식사〉는 티치아노의 〈전원 음악회〉와 마르칸토니오 라이몬디의 〈파리스의 심판〉 중 강의 신과 그의 딸이 마주 앉아 있는 자태를 나체의 모습으로 '반복'하였으며, 피카소는 마네 그림의 주제와 자태를 '반복'하고 있다.

　캐롤이 주장하는 두 번째 '확장'이란 기존 예술과 목적은 같지만, 그 목적을 달성하는 방식을 바꾸는 일이다. 르네상스 미술은 실재를 포착한다는 목적에서 이집트 미술과 같다. 그렇지만 그 목적을 달성하는 방식은 다르다. 이집트 미술은 단편적 재현법을 채택했고, 르네상스 미술은 과학적 원근법을 채택하였다.

▲ 그림 204 피카소, 풀밭 위의 점심 식사, 1960　　▲ 그림 205 피카소, 풀밭 위의 점심 식사, 1960

이 경우 르네상스 미술은 이집트 미술에 대한 '확장'이다.

　이집트 미술의 단편적 재현법은 이집트 정치 지배층의 권력 구도를 따른다. 이집트의 정치권은 수천 년 동안 세습되었으며, 그들을 그린 미술의 양식도 그런 세습의 지속성을 보여준다. 가령 인물을 묘사할 때 눈과 가슴은 정면의 모습인데, 얼굴과 손, 그리고 발은 측면의 모습을 보인다. 이를 '정면성의 원리'라고 부르는데, 이 그림을 그린 화가는 인물의 모습에서 파라오라는 절대 권력에 순응하며 존경심을 나타내기 위해서다. 이런 재현법은 이집트 미술의 형식으로써 모든 화가들은 그 격률을 따랐다.

　이집트 미술에선 현실의 생동감은 중요하지 않고, 사후세계의 영원한 삶을 표현하기 위해 인체의 평형과 부동성에 역점을 둔다. 그 결과 인체 중앙선을 기준으로 좌우 대칭인 정면성의 법칙에서 벗어나지 않았다. 그리고 이집트 미술은 피

▲ 그림 206 늪에서 사냥하는 네바문, BC 1400–1350

라미드라는 무덤에서 대부분 발견되는바, 죽은 자의 미술로 정의할 수 있다.

이집트의 무덤은 사후세계에 대한 믿음과 사후세계로의 연결을 위한 기능을 보여주는데, 특히 무덤에서 발견된 조각과 그림은 사후세계로 가는 것을 돕기 위한 용도로 만들어졌다. 따라서 그림을 보는 대상이 사람이 아니라 영혼이 되는 것이고, 그 영혼이 사후세계로 가기까지 자신의 모습을 잃지 않도록 도와주는 기능을 하고자 사람의 모습이 최대한 온전히 잘 드러나도록 그려진 것이다.

이집트 회화 〈늪에서 사냥하는 네바문〉은 고왕국과 중왕국 시기의 인물상을 그대로 보여준다. 중앙에 있는 인물이 무덤의 주인인 네바문인데, 측면과 정면의 혼합이 전형적으로 나타난다. 오른쪽 옆의 부인으로 보이는 여자는 주인공보다 작게, 다리 사이에 있는 딸로 보이는 여자는 훨씬 더 작게 그렸다. 원근법을 무시하고 중요한 인물은 더 크게, 부차적 인물은 작게 그리는 관습을 따랐다. 그리고 그림 전체의 윤곽선은 사실적이며 정확하게 묘사되고 있다.

옆의 〈그림 207〉은 노예 2명이 포도를 따서 커다란 통에 모아놓고, 4명이 포

▲ 그림 207 포도를 따서 포도주 담그는 노예들

도 위에 올라가서 몸의 힘을 이용하여 발로 문지르면서 포도즙을 짜낸다. 커다란 통과 연결된 송수관으로 포도즙을 받아서 앙포르에 포도즙을 저장한 모습을 보여준다. 그 포도즙은 오랜 시간을 거쳐서 붉은 와인으로 숙성될 것이다. 현대의 와인 만드는 기술과 실재론적 과정에서 별 차이를 못 느끼는 이집트 그림이다. 이 작품에 묘사된 노예들도 정면성의 원리가 적용되었다.

여성과 남성을 묘사할 때 남성은 짙은 갈색의 피부 톤으로 묘사해서 해를 보며 노동하여 그을린 모습으로 보이고, 여성은 백옥 같은 피부 톤으로 화장하여 장식된 차별을 보인다.

▼ 그림 208 나크트 묘지, BC 1400–1300

▲ 그림 209 마사치오, 성삼위일체 원근법

다음 그림은 마사치오의 〈성삼위일체〉이다.

이 그림을 마사치오에게 그려달라고 주문한 신청자는 맨 앞에 무릎을 꿇고 있는 두 사람이다.

주문자의 바닥부터 선원근감의 시작이 있다. 방사능 형태로 뻗어나간 붉은 선은 하나님의 머리 위 돔형 지붕과 연결되었다. 캔버스가 2차원 평면인데도 하나님은 가장 먼 곳에 자리하고 있다는 느낌을 준다.

마사치오는 본래 건축가다. 그가 건축 도면을 위한 설계에서 선원근법을 적용하였던 것처럼, 회화에서도 마치 3차원의 입체처럼 느끼게 하였다. 선원근법은 마사치오가 창안한 과학적 실제감을 주는 회화의 방법론이 되었다.

르네상스의 화가 라파엘로가 그린 〈아테네 학당〉에도 마사치오가 발명한 선원근법이 적용되었다. 정중앙에 있는 플라톤과 아리스토텔레스 머리 사이를 중심으로 상하로 방사선 형태가 뻗어나간다. 네 개의 계단 위에는 소크라테스와 플로티누스가 각각 떨어져 있으며, 플라톤과 아리스토텔레스도 있는 것으로 보

아 형이상학을 다루는 철학자들이 위치해 있다. 그들은 수평성 구도 안에 속해 있다. 계단 아래에는 수학자 피타고라스와 유클리드, 헤라클레이토스, 천문학자 프톨레마이어스, 조로아스터, 화가 라파엘로가 각각 흩어져 자리하고 있다.

　반복하지만 이집트 회화가 실재의 풍경을 정면성의 원리로 단편적으로 적용하였다면 르네상스 회화는 과학적인 선원급법으로 이집트 미술의 방식을 '확장'하였다고 보는 것이다.

　마지막으로 '거부'는 기존 예술의 주요 형식이나 구조에 반대하는 것이다. 고전주의와 낭만주의의 대립, 사실주의와 초현실주의의 대립을 그 예로 들 수 있다. '확장'이 점진적인 변화라면 '거부'는 혁명적 변화다. 그렇지만 거부가 혁명

326

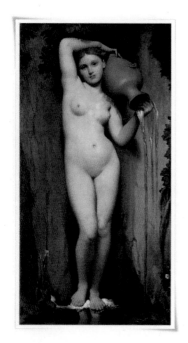

▲ 그림 211 앵그르, 샘, 1820

적 변화라고 해서 기존 예술 전통과의 단절을 의미하지는 않는다. 어떤 혁명적인 것이든 그것이 예술로 불리기 위해서는 기존 예술전통과 최소한이나마 연속성을 지녀야 한다.

옆의 그림은 프랑스 신고전주의 대가 도미니크 앵그르가 그린 〈샘〉이다.

앵그르가 26세에 그리기 시작하여 62세에 완성하였다고 하니 36년의 시간을 공들인 작품인 셈이다. 〈샘〉의 주인공은 나르키소스를 사랑한 물의 요정 에코이다. 그녀의 오른쪽 다리 옆에 나르키소스가 죽으면서 변모한 수선화가 한 송이 피어 있다. 에코의 몸매는 배꼽을 중심으로 상반신은 1이고, 하체는1.618의 황금비례가 적용되었다. 왼쪽 손에 들린 항아리 주둥이에서 물이 쏟아지면서 왼쪽 다리는 지각의 형태를, 오른쪽 다리는 유각의 형태를 취했다. 그리하여 왼쪽의 유방은 실루엣을, 오른쪽 유방은 정면을 응시하고 있다. 목에서 한 번, 그리고 허리에서 한 번 꺾여 S라인의 균형잡힌 육체적 아름다움이 적용되었다. 예술은 모방이라는 오래된 미학적 주제를 외관적으로 반영하고 있는데, 그중에서 수학에서 온 황금비례를 전형적으로 예시한

신고전주의 작품이다.

그에 비해서 〈그림 212〉는 고전주의와는 전혀 다른 혁신의 작품이다.

〈샬롯의 여인〉은 베틀을 짜는 형벌을 받는 와중에 거울에 반사된 란셀롯 왕자를 목격한 이래로 자신의 죄과를 포기하였을 때 거울은 사방으로 깨지고, 질

▼ 그림 212 홀먼 헌트, 샬롯의 여인, 1888-1905, 188X146.1cm,
워즈워드 아테늄 미술관

▲ 그림 213 막스 에른스트, 세 사람의 목격자 앞에서 어린 예수를
때리는 젊은 성모, 1926, 190x139cm, 루드비히 박물관

서의 세계는 혼둔으로 바뀐 모습을 보인다. 그래서 또 다른 전형적인 타락한 여인의 이미지를 보여준다. 그녀의 심정은 죽음에 임박한 고통과 사랑의 번민이라는 복잡한 감정을 상상하게 된다. 홀먼 헌트는 낭만주의 시인 알프레드 테니슨의 시 '레이디 샬롯'을 시각언어로 표현하는데, 관람자로 하여금 신경증적인 공포감을 느끼게 한다.

홀먼 헌트의 낭만적 그림은 앵그르의 신고전적 그림에 대한 '거부'이다. 겉모습의 아름다움을 최선의 이데아로 모방하는 것이 신고전주의 목표였다면, 낭만

주의는 내면의 감정표현을 통해서 공감에 호소하거나 혹은 그림을 통한 간접 체험을 통해서 관람자의 정서에 명료함을 주려는 목표를 갖고 있다.

〈그림 213〉은 초현실주의 화가 막스 에른스트가 그린 성모자상이다. 전통적으로 알고 있는 이미지의 성모자상이 아니어서 당황스러운 만큼 흥미로운 작품이다. 그림 배경에는 작은 창을 사이에 두고 세 남자가 어린 예수의 엉덩이를

▲ **그림 214** 빌렘 드 쿠닝, 여인 III, 1953, 127.7x123.2cm, 개인 소장

가격(加擊)하는 마리아의 폭력을 주시하고 있다. 그 세 사람은 초현실주의를 선언했던 앙드레 브르통, 폴 엘리아, 그리고 이 그림의 작가 막스 에른스트이다.

전통적인 성모자상을 가장 우아하고 아름답게 모방했던 라파엘로 산치오에게 목격한 바를 폭로라도 하듯 현장의 열기는 뜨겁다 못해 서늘함을 전달하는 듯하다. 마리아의 매서운 손의 가격(加擊)으로 어린 예수의 엉덩이는 빨갛게 부풀었으며, 머리에 둘렀던 아우라가 땅으로 떨어져 있다.

마리아가 입은 의상의 색상은 라파엘로가 그린 〈초원의 마돈나〉에서처럼 전

통적이며, 전체적인 구도도 이등변 삼각형의 모습을 하고 있다. 다만 그림 배경은 초현실주의 화가 조르지오 드 키리코의 〈거리의 우수와 신비〉에서 보이는 인적이 드문 좁은 골목길로 설정함으로써 공포의 극대화를 꾀한 것 같다.

〈세 사람의 목격자 앞에서 어린 예수를 때리는 젊은 성모〉는 〈성모자상〉을 주제로 그렸던 고전주의 작품에 대한 변혁이자 '거부'로 볼 수 있다.

〈그림 214〉는 초현실주의 추상 화가 빌렘 드 쿠닝의 〈여인 III〉이다.

누가 봐도 드 쿠닝의 작품 속 여인은 아름답지 않다. 현대 회화가 꼭 아름다움만을 주제로 그리는 것이 아니기 때문에 이 그림을 찬찬히 둘러보면 무서운 전율이 느껴진다. 마치 날카로운 칼날로 캔버스 천을 난도질한 것 같은 폭행이 느껴지기 때문이다. 어떻게 보면 익사한 여인을 물에서 방금 건져낸 것같이 푸르스름한 피부 톤과 퉁퉁 부은 몸으로도 연상된다.

빌렘 드 쿠닝은 어쩌면 여성에 대한 혐오증이 있어서 그의 무의식적인 개인적 취미를 반영한 회화로 볼 수도 있겠다. 그의 그림에는 형태와 배경을 구분하지 않는 figure/ground의 기법이 〈여인 III〉에 여전히 보인다. 또 전통적 회화에서 볼 수 있는 모방을 지양하고, 오히려 불완전성과 불명확한 조형을 의도함으로써 '추함'이라는 더 폭넓은 주제에 대한 예시를 주었다. 추상주의 혹은 초현실주의는 리얼리즘의 표방을 '거부'한 혁신의 이미지를 통해서 그 가능성을 열어두고 있다.

아래 그림은 르네 마그리트의 〈빛의 제국〉이다.

이 그림은 현실에선 볼 수 없는 한낮과 밤이 공존하기 때문에 초현실주의 그림이다. 하늘은 뭉게구름이 선명하게 보이는 화창한 낮이지만, 주택가의 주변과 땅은 한밤중이라 조명등이 창가를 통해 빛을 보인다. 초현실주의 그림에서는 전혀 다른 두 가지 이상의 상황과 물건을 뒤섞어 논리적이지 않은 우연과 가상을 드러낸다.

초현실주의 미술의 주요 표현 방법인 데페이즈망(depaysment)을 비유한 내용이다. 데페이즈망은 전치, 전위법 등으로 번역되면서 사물을 본래 용도, 기능, 의도에서 떼어내어 나열함으로써 현실을 '거부'한 초현실주의 환상을 창조한다.

다음 쪽의 〈매력적인 비〉는 색상과 명도가 상당히 높은 그림이다. 벽에 걸린

▼ 그림 215 르네 마그리트, 빛의 제국, 1950, 78x95cm, 뉴욕 현대 미술관

액자의 풍경인 바닷물이 실
내로 흘러 들어오는 장면이
다. 붉은 원피스에 귀여운 헤
어 스타일을 한 여인이 역시
귀여운 포즈를 하고 있다. 오
른손엔 붉은 우산이 손바닥에
꽂혀 있고, 왼손에선 물방울
이 떨어지고 있다. 녹색과 빨
간색의 줄무늬가 있는 스타킹

▲ 그림 216 일시적 평화, 매력적인 비

을 신은 채 가지런히 모은 다리는 붉은 타일을 딛고 있으며, 바닥 타일에는 액
자 그림으로부터 흘러내린 바닷물이 흥건히 고여 있다. 끝으로 조그만 흰색의
종이배가 왼쪽의 3분의 1 지점에 있다. 흰색의 피부 톤과 하얀 바닷물, 하얀 종
이배, 붉은색 의상은 파라솔의 패턴에도 양분하고 있다. 그녀는 그림 정중앙에
배치하여 좌우대칭을 이루나, 왼쪽의 파라솔이 매력적으로 그 대칭을 깨고 있
다. 그림 액자가 걸린 방에서 잠을 이루다 꾼 꿈의 내용 같다. 사실의 세상을 '거
부'한 초현실주의 그림이다.

옆의 그림 〈상처 입은 사슴〉은 멕시코의 화가 프리다 칼로의 자화상이다. 선
천적으로 소아마비 장애를 갖고 태어난 데다가, 학생 시절 통학버스에서 교통
사고를 당하고 심한 척추의 손상을 입었다. 그 이후 많은 외상 수술과 그 고통

▲ **그림 217** 프리다 칼로, 상처 입은 사슴, 1946, 22x30cm, 캐롤린 휴스턴 콜렉션

을 작품에 투사함으로써 평범한 사람들이 그녀의 작품을 보면 추상적, 초현실

적인 회화로 보나 칼로 자신은 생생한 경험을 바탕으로 한 사실주의 회화로 술

회하고 있다.

프리다 칼로는 평생 200여 점의 작품을 그렸는데, 그중 자화상이 55점이다.

그림 속 사슴의 얼굴은 프리다 칼로다. 몸에는 9개의 화살이 피를 흘린 채 꽂혀

있으며, 오른쪽 나무는 날카롭게 상체가 잘려 나갔다. 거기에서 떨군 나뭇가지가

바닥에 누워 있다. 그녀가 스스로 화살의 고통을 느끼는 사슴으로 묘사한 것은

잦은 외과 수술로 인한 육체적 고통뿐만 아니라 남편의 불륜을 목격하고 상처받

▲ 그림 218 살바도르 달리, 기억의 고집, 1931, 24x33cm, MOMA

은 느낌이 이런 작품을 낳게 하였다. 칼로의 예술작품은 육체적, 정신적 고통과 좌절, 괴로움의 결실이다. 칼로 그림의 초현실주의는 리얼리즘의 '거부'이다.

살바도르 달리의 〈기억의 고집〉은 3개의 시계와 나무, 바닷가와 해안, 해안의 절벽으로 이루어졌다. 그림의 배경은 달리의 고향 마을 까딸로니사 지방의 해안이며, 전체적인 색상이 갈색인 것으로 보아 어둠이 내리기 시작한 저녁 무렵이다.

왼쪽에는 탁자가 놓여 있고 시계가 흐물흐물 녹아내리고 있다. 달리는 시간에 대한 고정관념을 깨뜨리고 싶어서 이 그림을 그렸다고 한다. 그림에서 3개의

시계는 과거와 현재, 미래가 공존하는 것을 나타내며, 흐물흐물한 시계는 화가의 지난 시간 속에 어지럽게 얽힌 기억들을 상징한다. 특히 문명의 상징인 시계는 어린 시절로의 퇴행을 의미하며, 죽음이나 채워지지 않는 욕망을 나타낸 것으로 볼 수 있다.

스페인의 부유한 집안에서 태어난 달리는 1925년 무렵 프로이트의 정신분석학의 영향을 받고 꿈과 환상의 세계를 작품에 표현하였다. 이후 1928년 파리로 가 초현실주의 시인과 화가들과 교제하며 영향을 받았다. 달리는 자신의 마음속에서 느껴지는 비합리적인 환각을 객관적이고 사실적으로 묘사함으로써 20세기 초 미국과 유럽 미술계에 일대 센세이션을 불러일으켰다. 특히 그를 초현실주의 대가의 반열에 올려놓은 작품이 〈기억의 고집〉이다.

달리는 비현실적으로 변형된 사물을 마치 실물을 보는 것처럼 정교하게 그렸다. 그리고 이 사물을 황량하면서도 밝게 빛나는 풍경 속에 배치해 보는 이들을 끝없는 수수께끼의 세계로 안내한다. 그림 속에 등장하는 시계는 모두 예술가가 표현하고자 하는 꿈의 세계를 대변한다. 그러나 시계 뚜껑 위에 있는 개미와 주변 파리는 관람자의 생각을 다시 현실로 되돌려 놓는다. 꿈의 세계에서 현실로 되돌아오는 그 짧은 사이에도 시간은 미친 듯이 빠르게 흘러가기 때문에 결코 돌이킬 수 없다. 달리는 이 그림을 통해 지속적인 일상적 삶의 압박 속에서 개인의 세계가 붕괴될 것에 관심을 보였다.

사물을 변형하여 고전적 수법으로 모방하는 달리의 조형 심리는 관람자에게

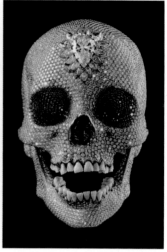

▲ **그림 219** 데미안 허스트, 신의 사랑을 위하여, 2007, 백금과 다이아몬드 8601, 화이트 큐브 갤러리

공포보다는 재미를 주고, 격정보다는 조용한 사색을 끌어낸다. 그의 예술도 사실주의를 '거부'하는 초현실주의 세계이다.

전통회화에서 인골은 바니타스(Vanitas)로 칭하며, 메멘토 모리, 죽음을 기억하라는 뜻을 갖고 정물화에 소품으로 등장한다. 이 말은 로마 시대 원정에서 승리하고 돌아온 장군이 시가행진을 할 때 노예를 시켜서 외치게 한 말이라고 한다.

영국의 예술가 데미안 허스트는 1700년대 30대 유럽 남성의 인골에 플래티넘 주물을 붓고, 8601개의 다이아몬드와 백금을 붙여서 〈신의 사랑을 위하여〉를 완성했다. 인간이라면 누구나 인생의 허무함에 대해 공감하게 될 텐데, 그는 진짜 인골에 파격적인 형태로 표출하여 관심을 끈다. 인생의 무상함을 돈이라는 수단을 이

용해 장식한 그의 파격적이고 기괴한 창작은 전통회화의 인골(바니타스)의 의미를 '거부'하였다. 그의 이런 행보는 이름 있는 수집가와 갤러리, 에이전트에 의해 더 높은 값에 거래되고, 그렇게 높아진 작품의 가격은 현대 예술작품 시장에서 선정주의와 상업주의 논란을 낳기에 이른다. 데미안 허스트가 이렇게 인기를 누리게 된 것은 걸출한 미술품 수집가 찰스 사치와 제이 조플링의 후원과 홍보도 한몫하였다. 예술가와 매니지먼트 간 협력은 유명 예술가와 고가 예술품으로 재탄생시킨다.

제도론에 대한 또 다른 비판 중 하나는 제도론이 과거에 빠져 있어 고리타분하다는 것이다. 제도론은 기존의 예술 제도에서 인정한 예술을 수동적으로 받아들인다. 예술의 새로운 전망을 제시하지는 못한다. 새로운 전망은 예술 제도에 맡겨둘 일이지 제도론의 일은 아니다. 따라서 예술이란 무엇인가라는 문제는 지금까지 예술 제도에서 이미 인정받은 예술이 무엇이었는지를 되돌아보는 일이 된다. 그런데 우리는 새로운 예술의 등장을 늘 기대하지 않는가? 제도론은 이런 기대를 만족시키기 힘들다.

혹시 이미 인정받고 있는 예술이 여러분이 사랑하는 예술을 구박하지 않는가? 사랑할 수 있을 때 여러분이 사랑하는 예술을 마음껏 사랑하라. 그리고 여러분의 예술이 예술임을 큰 소리로 외쳐라. 그리하여 기존 예술 제도의 틀을 부수고 넓혀, 새로운 예술의 바람을 불어넣어라. 언젠가는 여러분의 예술이 그 제도에 당당히 자리 잡을 것이고, 또 언젠가는 여러분의 후배가 여러분의 예술 자리를 넘볼 것이다.

1. 오병남, 미학강의, 서울대학교 출판부, 2011.

2. 조지 딕키, 현대미학, 오병남 옮김, 서광사, 1982.

3. 미학의 문제와 방법, 서울대학교 출판문화원, 2010.

4. 미학의 역사, 서울대학교 출판문화원, 2010.

5. 김진엽, 예술에 대한 일곱가지 답변의 역사, 책세상, 2010.

6. 김진엽, 다원주의 미학, 책세상, 2012.

7. Jane Forsey, the Aesthetics of Design, Oxford Universty press, 2013.

8. 오병남 외 지음, 미학으로 읽는 미술, ㈜월간미술, 2007.

9. 매튜 키이란, 예술과 그 가치, 이해완 옮김, 북코리아, 2010.

10. K. 해리슨, 현대미술 : 그 철학적 의미, 오병남, 최연희 옮김, 서광사, 1977.

11. 버질 C. 올드리치, 예술철학, 오병남 옮김, 1993.

12. Platon, 소크라테스의 변명, 크리톤, 파이돈, 향연, 황문수 옮김, 문예출판사, 2015.

13. Platon, Politeia 국가, 천병희 옮김, 숲, 2013.

14. Aristoteles, Poetica, 천병희 옮김, 문예출판사, 2002.

15. 김혜숙, 김혜련, 예술과 사상, 이화여자대학교 출판부, 1995.

16. 아서 C. 단토, 말콤 버드 외, 예술과 미학, 김지원 옮김, 종문화사, 2007.

17. 아서 단토, 일상적인 것의 변용, 김혜련 옮김, 한길사, 2008.

18. 아서 단토, 예술의 종말 이후: 컨템퍼러리 미술과 역사, 이성훈, 김광명 옮김, 미술문화, 2004.

19. 아서 단토, 앤디 워홀 이야기, 박선령 옮김, 움직이는서재, 2016.

20. 아서 단토, 무엇이 예술인가, 김한영 옮김, 은행나무, 2015.

● 참고문헌

21. I. 칸트, 판단력비판, 이석윤 옮김, 박영사, 1980.

22. W. 타타르키비치, 미학의 기본개념사, 미진사, 1995.

23. 마르시아 뮐더 이턴, 미학의 핵심, 유호전 옮김, 동문선, 2003.

24. 똘스토이, 예술론, 박형규 옮김, 문공사, 1982.

25. R. G. Collingwood, The Principle of Art, Oxford Univ. press, 1958.

26. 샤를 보들레르, 현대 생활의 화가, 박기현 번역. 해설, 인문서재, 2013.

27. 칸딘스키, 예술에 있어서 정신적인 것에 관하여, 권영필 옮김, 열화당, 1981.

28. 김문환, 근대미학연구(I), 서울대학교출판부, 1997.

29. H. W. 젠슨, 미술의 역사, 김윤수 외 옮김, 삼성출판사, 1985.

30. 조주연, 현대미술강의, 순수미술의 탄생과 죽음, 글항아리, 2017.

31. 요한 볼프강 폰 괴테, 이탈리아 여행, 안인희 옮김, 지식향연, 2019.

32. 조르조 바자리, 르네상스 미술가 평전 3, 인근배 옮김, 한길사, 2018.

33. 미켈란젤로, 완벽에의 열망이 천재를 만든다. 박성은, 고종희 옮김, 21세
기북스, 2016.

34. 강태희, 프랑크 스텔라 : 아방가르드의 끊임없는 도전과 실험, 재원, 1995.

35. 모니카 봄 두첸, 세계명화의 비밀, 김현우 옮김, 생각의 나무, 2006.

36. 필리코 코스타마냐, 가치를 알아보는 눈, 안목에 대하여, 김세은 옮김, 아
날로그 21, 2011.

37. 에밀 졸라, 제르미날 1,2, 박명숙 옮김, 문학동네, 2014.

38. Edited by Elizabeth Prettejohn, The Cambridge Companion to The PRE-
RARPHAELITES, Cambridge university press, 2012.

미학으로 명화 읽기

초판인쇄 2023년 08월 24일
초판발행 2023년 08월 24일

지은이 박연실
펴낸이 채종준
펴낸곳 한국학술정보(주)
주 소 경기도 파주시 회동길 230(문발동)
전 화 031-908-3181(대표)
팩 스 031-908-3189
홈페이지 http://ebook.kstudy.com
E-mail 출판사업부 publish@kstudy.com
등 록 제일산-115호(2000. 6. 19)

ISBN 979-11-6983-637-1 93600